# *L'ÆNTRE*

Voyage à travers l'histoire de l'Art en 80 œuvres

## Véronique BOURGOIN

Copyright © 2016 Véronique BOURGOIN,

All rights reserved

ISBN : 1535398159
ISBN : 978 -1535398152

Dépôt légal : mai 2016

Merci à Pénélope, ma première lectrice.
Merci à Sylvain Bravo pour sa lecture attentive et son soutien.
Merci à Philippe Leclercq pour sa lecture critique.
Merci à Ghyslain Bertholon pour ses encouragements.

Véronique Bourgoin est Professeure Agrégée d'arts plastiques et conférencière en histoire de l'art, Docteure en esthétique, sciences et technologies des arts de l'Université de Paris 8.

# PRÉAMBULE

Ce livre est né un soir d'orage.
Mon fils avait 13 ans ce jour là et nous étions au cinéma.
La foudre est tombée sur le cinéma.
Nous étions entrés dans la salle.
Noire.
Les leds rouges formaient des lignes comme des pistes d'atterrissages pour des avions imaginaires.
Régulièrement, des responsables venaient nous informer de l'infortune des ordinateurs de projection, jusqu'à ce que le directeur du multiplex vienne confirmer l'étendue des dégâts et l'impossible projection immédiate.
C'est dans cette salle obscure, où l'écran ne devait pas délivrer le film attendu, qu'est née l'idée de cette histoire.
Le film qui s'est déroulé dans ma tête, est celui que vous allez lire...

Depuis un an, suite à des conférences sur l'histoire de l'art, un besoin du public se faisait sentir pour des publications. Mais je n'avais pas envie de répondre de cette façon à cette attente.
Faire une énième version d'une histoire de l'art me semblait sans intérêt.
Raconter une histoire où les connaissances soient ciblées et identifiées, où la fiction s'échappe du réel comme une bulle d'imaginaire inhérente à l'art, tout en balisant ce chemin du vrai,

du vraisemblable et du faux-vrai, telle est l'ambition de ce livre.

Il participe à ce cercle d'ouvrages en devenir qui se lient par des parties communes qui permettent d'ouvrir des portes, basculer d'un livre à l'autre.

Conçu pour une lecture numérique, avec ouverture vers d'autres ouvrages et des références sur Internet, il se veut à la fois roman et documentaire, un *ROM'DOC*.

Son titre : *ÆNTRE* est à l'image de cette histoire :

- ANTRE : c'est le lieu central de l'intrigue.

Un lieu qui n'existe pas, un lieu de projection fantasmagorique.

- ENTRE :
  - une histoire entre la réalité et l'imaginaire ;
  - une histoire qui se situe entre le documentaire et la fiction ;
  - une histoire de l'art entre faits historiques et histoire poétique ;

La première version se termine 7 mois plus tard, jour pour jour.

C'est le temps de gestation d'un ours brun, d'un renne et d'un singe de barbarie...

# CHAPITRE 1

Il est 13h30.
Dans son fauteuil en velours aux larges côtes marron, Rosie s'assoupit.
C'est le temps de la sieste.
La digestion lui prend chaque jour une énergie formidable.
Elle se pose alors devant sa télévision. Étend ses jambes en appui sur un napperon en dentelle qu'elle avait crocheté il y a pas mal d'années et qui protège la table du salon.
Elle est bien calée.
Un petit coussin en canevas lui bloque les reins; les accoudoirs du fauteuil sont à bonne hauteur. À leur extrémité, le velours est usé par les caresses qu'elle aime à donner au tissu pour détendre ses mains. Le bois apparaît peu à peu à travers le tissu élimé et réchauffe de sa couleur mordorée les bruns éteints du velours usé.
C'est la fin du journal télévisé.

Rosie s'assoupit.

La télévision diffuse son panel d'images.
Toujours le même tempo, c'est ce qu'aime Rosie.
Juste sentir dans sa conscience éteinte, les enchaînements, avec les rythmes donnés par les jingles, les publicités, puis le temps d'une émission à la fois culturelle et divertissante.

La musique de Philip Glass, *Glassworks - Opening* est apaisante. La voix chaleureuse avec une légère fêlure dans le timbre de la présentatrice se marie bien avec la musique.
Elle présente l'émission:

« Aujourd'hui nous allons rencontrer le Professeur Léon Chastel, Professeur en Histoire de l'Art à l'Université Paris I. Il est connu pour ses écrits et analyses sur l'histoire de l'art. Il a inventé une nouvelle approche de l'histoire de l'art, inspirée en cela par le Professeur Pierre Daigun.
Le Professeur Daigun poursuit des études sur les plantes de la famille des Araliaceae, herbacées de type lianes. Ses études sur les trajectoires suivies par les tiges ligneuses et rampantes des lierres ont donné au Professeur Chastel l'idée que l'évolution de la pensée de l'homme et de l'Art (expression de son ressenti sur l'évolution du monde), était semblable à ces plantes. Selon lui, la pensée est hermaphrodite et vivace. L'Art, expression de la pensée, s'articulerait selon la même dynamique... »

Ces quelques mots ont éveillé la conscience de Rosie.
Elle ajuste ses lunettes sur son nez et regarde, attentive, le Professeur Chastel.
C'est un homme élégant, bien bâti pour son âge.
« La notoriété doit conserver », pense-t-elle.

Il est vêtu d'un costume très chic, sur lequel une pochette, petit triangle finement tissé d'un jaune pollen, fait écho à sa cravate délicatement nouée, où le même jaune s'épanouit dans un damassé aux motifs floraux. Une chemise gris perle permet au jaune de prendre l'éclat nécessaire, avant d'être couverte par le gris ardoise du costume.
Son visage hâlé est légèrement ridé.
C'est un homme qui prend soin de lui-même.
Son regard est vif, voire perçant. Les paupières ne semblent pas avoir subi les outrages du temps qui les font peu à peu dégouliner sur les yeux.

« Quelques liftings ont dû corriger ce regard » se dit Rosie dans son for intérieur.

Les cheveux en brosse, soigneusement coupés, accentuent le rectangle que forme son visage. Ses lèvres sont légèrement gourmandes et charnues, le nez fin.

La présentatrice boit ses paroles, alors qu'il expose l'évolution et la nature des travaux qu'il a entrepris pendant sa carrière universitaire.
Actuellement, il prolonge ses recherches en développant le modèle qu'il a imaginé sur l'évolution de l'art dans le futur. Il pense ainsi pouvoir anticiper les formes que prendra l'art dans les siècles à venir.
« Selon toute vraisemblance, l'homme s'éloignera peu à peu de la matière.
Le corps, outil fondamental encore aujourd'hui, sera peu à peu délaissé au profit de l'esprit et du virtuel. Les épaules perdront de leur mobilité, les bras se fixeront le long du corps pour fusionner avec le buste. Les doigts atteindront une dextérité et un degré de toucher inégalé. L'homme ne sera plus qu'esprit plongé dans un monde virtuel. Les mouvements de ses mains seront comme des ailes qui effleurent la surface des tablettes tactiles. De support rigide, elles deviendront peu à peu supports flexibles, voire se passeront dans un avenir proche de tout support.
L'art se fera l'écho de cette transformation. Il ne sera plus que flux, avec tout ce que cela comporte. Ce sera une expression de l'immédiat et du soudain. L'épaisseur réflexive et temporelle sera peu à peu écartée, au profit d'émotions et de sensations de plus en plus fortes, qui ne s'inscriront plus dans une histoire, mais dans le "Punctum"[1], cet indice de temps qui existe ex-nihilo et qui peut parfois devenir infiniment fort et puissant. Le "Punctum" correspond à ce que nous voyons aujourd'hui apparaître par la conception numérique du monde. La discrétisation de son apparence par des pixels indépendants les uns des autres et qui dans leur cohésion générale nous permettent encore de créer lien

de relativité entre ces éléments discrets et construire ainsi une image visible, un TOUT. La question du tout et de la partie, est inhérente à la cohésion sociale. Mais l'évolution dans une discrétisation où chaque chose *EST* indépendamment de l'autre, génère peu à peu ce que nous appelons encore aujourd'hui du « bruit », mais va devenir peu à peu une véritable cacophonie, un brouhaha, ce que nous pourrions apparenter au Chaos.
Je me mets à rêver parfois que nos scientifiques vont parvenir un jour à maîtriser le temps, comme nous avons réussi en cinq siècles à maîtriser l'espace et réduire les distances et nous permettre de voyager dans le futur, afin de vérifier les thèses que nous posons. Albert Camus, dans le *Discours de Suède* en 1957 disait: « *Chaque génération, sans doute, se croit vouée à refaire le monde. La mienne sait pourtant qu'elle ne le refera pas. Mais sa tâche est peut-être plus grande. Elle consiste à empêcher que le monde se défasse*[2]. » Je crains que le monde ne disparaisse dans sa cohésion et souhaiterais pouvoir vérifier ma théorie.»

Rosie est attentive.
Elle n'avait jamais regardé les œuvres de l'Antre sous cet angle.
Son visage rose et rond, rempli par la bonté qui l'habite, s'éclaire.
Et si, finalement, toutes les œuvres entreposées dans l'Antre, formaient un seul visage, celui de l'humanité, où le temps ne serait pas une croûte qui étouffe peu à peu sous les épaisseurs de poussière l'éclat des sentiments.

Rosie file dans sa cuisine.
Au marché, ce matin, elle a acheté un panier de légumes au producteur du coin.
Ses légumes ne répondent pas aux normes esthétiques fixées par les généticiens agronomes, dont le seul intérêt et vecteur de recherche est l'exploitation commerciale du légume, tant dans ses acceptions visuelles et séductrices d'un aspect irréprochable, que dans ses acceptions conservatrices: pourrir le moins possible.
Rosie est gourmande. Elle aime le goût des choses. Alors elle va chez Alfred. Elle y va depuis longtemps. Elle a confiance dans le

goût de ses légumes. Alfred récolte, mais récupère aussi les semences de ses légumes, afin de pérenniser les espèces qu'il cultive. Il est méfiant envers les vendeurs de graines.

Elle sort de son réfrigérateur une salade, déplie un journal qu'elle récupère dans le placard sous l'évier et s'installe à sa table en formica jaune. La chaise est aussi en formica, son contact froid saisit ses fesses.

« C'est ma séance de cryothérapie, se dit-elle, le froid raffermit les chairs... » un léger sourire passe sur ses lèvres.

Avec un petit couteau pointu, elle effeuille la salade. Au creux de quelques feuilles, elle découvre un escargot. Elle le déplace délicatement, le pose sur le journal en attendant. Les feuilles épluchées, sont posées dans la cuvette en plastique de l'essoreuse à salade. Elle ne va éplucher que la moitié de la salade.
Pour deux, ce sera suffisant.

Elle replie la salade non épluchée dans une feuille de journal, la place dans le bac à légumes du réfrigérateur et se tourne vers son évier. La cuvette en plastique garnie de salade est placée sous le robinet qui écoule son eau froide sur les feuilles, éclaboussant çà et là l'émail de l'évier. Elle se retourne et prend délicatement l'escargot entre ses doigts. Elle le pose sur le rebord de l'évier.

« Je ne peux t'offrir que de l'eau, lui dit-elle, mais elle te permettra au moins de te redonner de l'énergie pour pouvoir te sauver... »

Elle sort la salade de la cuvette et la place dans le panier.
D'un geste vigoureux, elle tourne la manivelle. L'eau éclabousse les parois de la cuvette et forme peu à peu une réserve. Elle arrête son geste, sort le panier et vide le supplément d'eau dans les plantes aromatiques qui poussent dans une balconnière sur le rebord de sa fenêtre de cuisine.

L'escargot n'a pas bougé.
« Trop timide le pépère » pense-t-elle.
Elle range la salade essorée dans le réfrigérateur. Ça ira bien pour ce soir. Puis elle va dans l'entrée, enfile ses chaussures et un petit gilet.

Rosie va sortir. Elle aime bien flâner l'après-midi dans son quartier.

Ce qu'elle a entendu à la télévision résonne encore dans sa tête.
« Il faudra que je lise cet Albert Camus » se dit-elle « son discours devrait peut être m'éclairer sur ce qui se joue dans l'Antre ».

En marchant dix minutes, elle arrivera à une librairie.

« Peut-être ont-ils cet ouvrage en stock. C'est un grand écrivain. Ils doivent bien avoir les textes fondamentaux.» raisonne-t-elle en descendant les escaliers de son immeuble. « Quoique, de nos jours, les rayons de librairie sont remplis d'ouvrages qui répondent plus du marketing d'actualité et du fait de quelques communicants, que de la valeur littéraire réelle des œuvres. Dans ce foisonnement de publications, on y perd son latin... »

Dehors, l'air est agréable. Nous sommes en mai. Les arbres ont retrouvé leur feuillage qui passe du vert printanier à un vert plus soutenu. Le vent parvient encore à imprimer un léger mouvement de flux et reflux dans les ramures.

Rosie aime sentir l'air qui caresse son visage. La lumière est encore belle, les éclats stellaires qui passent à travers les feuillages animent l'allée qui se trouve entre les immeubles, comme une discothèque. Ce n'est pas le dancefloor, mais le rythme des ballons des enfants qui rebondissent crée une dynamique de vie à laquelle Rosie n'est pas insensible.
Elle pénètre dans la librairie. Slalome rapidement dans les rayons.

Littérature française - Littérature étrangère - Littérature contemporaine - Littérature thématique - Littérature culinaire – Policier – Science-fiction - Littérature sentimentale - Collections de poche. Récits de voyages – Romans du terroir – Contes – Humour – Littérature ancienne et classique...

Tous ces rayons donnent le tournis à Rosie.

Elle se dirige vers la responsable de rayon. Habillée d'une tenue orange vif, elle arbore sur sa poitrine le logo 𝕃 de la librairie:
« Bonjour, je voudrais savoir si vous auriez par hasard le *Discours de Suède* d'Albert Camus?
– Bonjour... Un instant. »
La libraire est absorbée par son ordinateur. Puis au bout de quelques secondes lève la tête:
« Vous dites?
– Je cherche le *Discours de Suède* d'Albert Camus... »

La jeune libraire se tourne vers son ordinateur.
« Deux secondes, je regarde si nous l'avons... comment le nom de l'auteur?
– Camus, Albert Camus.
– Camus avec un « C » ou avec un « K »?»

Rosie évoque *L'étranger*[3] et quelques souvenirs du baccalauréat à la petite libraire. Ravie de cet échange, cette dernière retrouve l'ouvrage sur ses listes.

Dans un léger mouvement de bassin, la vendeuse met ses fesses en déséquilibre sur le siège assis-debout et dans un petit sautillement, s'échappe de son assise. Ces sièges sont devenus l'accessoire obligatoire des rayons de librairie. Ils permettent aux vendeurs, plus férus de commerce et de marketing, que de culture et de littérature, de se connecter à leur ordinateur comme un pilier de comptoir à sa dose quotidienne de pastis et de délivrer la divine parole aux clients perdus dans tant de classements.

Les chaussures compensées à talons haut, très hauts et la jupe étroite de la vendeuse la font trotiner dans les allées, comme une amarante enflammée[4] autour des touristes venus admirer babouins et chimpanzés de Tanzanie.
Dans sa démarche plutôt chaloupée, Rosie la suit. Sa corpulence provoque un balancement généreux du corps qui ondule entre les appuis qui alternent d'une jambe à l'autre. Elle a l'élégance des grands singes d'Afrique.
La petite libraire tend le livre à Rosie. Rosie l'effleure, l'ouvre... Puis suspend son geste. Non, elle sait qu'elle ne doit pas *plonger*, surtout dans un lieu public.

Contente, Rosie s'en va avec son livre sous le bras.
Elle va pouvoir le lire, tranquille, à la maison...

Sur le chemin du retour, Rosie profite de la brise, de l'air qui circule à travers l'ombrage de l'allée.
Elle arrive devant la porte de son immeuble. Premier round.
Après une gymnastique qui met à chaque fois à l'épreuve l'élasticité de son corps et sa puissance, elle appuie sur le digicode, bruit nasillard signalant l'ouverture de la porte, plongée alerte sur la poignée de la porte, mobilisation des muscles, tension, bandage des avant-bras, poussée musclée sur la poignée, tandis que l'autre main se crispe sur le livre qu'elle vient d'acheter, elle pousse la lourde porte de l'immeuble. Une porte en fer avec une vitre sablée et de grosses barres qui protègent l'entrée des visiteurs indélicats.

« Il faudrait qu'ils mettent un vérin à cette porte...Je ne vais pas toujours avoir la force de la pousser! Bientôt, je ne pourrai plus rentrer chez moi » se dit-elle en terminant cet effort quotidien.

D'un pas lourd mais agile, elle gravit les trois étages qui la conduisent à son appartement.
Elle enclenche la clé dans la porte et l'ouvre sur son vestibule.
Elle pose son gilet, ses chaussures, enfile ses pantoufles.

Dans la cuisine, elle va se servir un verre d'eau. Après l'effort, le réconfort. En remplissant son verre au robinet, elle constate que l'escargot a disparu.

« J'espère qu'il n'est pas passé par la fenêtre, pense-t-elle, ce serait dommage. Mais il a dû trouver un passage...Je ne le vois plus... »

Elle va dans le cellier.
Une petite pièce contiguë à la cuisine.
Un mur en claustra de béton permet une aération du lieu, ce qui n'est pas sans avantages ni inconvénients.

L'avantage, c'est que les odeurs ne restent pas, qu'il y a une lumière naturelle, que ça permet d'étendre son linge en toute pudeur, sans étaler sous le nez des voisins ses petites culottes et autres accessoires intimes.
L'inconvénient, c'est qu'en hiver, il faut prendre son courage à deux mains pour s'y rendre. Le froid et la bise aiment à s'y glisser en multipliant leurs lances de froid brisées à travers les motifs du claustra.

Rosie, son livre à la main, prend une serviette de plage sur l'étendage, puis décale une étagère, où se trouvent rangés des cartons. Une charnière invisible et les cartons vides, rendent la manipulation aisée. Derrière l'étagère, une porte blindée. Elle tourne le cadran circulaire de la serrure à combinaisons mécaniques. Un coup à droite, un coup à gauche, un coup à droite, encore à gauche. Puis, elle plante dans le cylindre de la serrure, la clé qu'elle porte autour du cou.
La lourde porte s'ouvre.
Le lieu est sombre. Sur sa droite, d'un léger mouvement, elle appuie sur un disque rond qui éclaire la pièce d'une lumière directionnelle.
On distingue à peine les murs. Ils semblent chargés. Pas un espace libre.
L'entrée de l'Antre est habillée de lourds rideaux en toile

d'araignée, retenus par des embrases qui ne sont autre que des couleuvres.
Rosie se glisse dans la pièce. De l'intérieur, elle semble immense.
Elle est habillée du sol au plafond de toiles de toutes sortes. Le revêtement du mur n'est plus visible. Les tableaux sont joints les uns aux autres, comme une sorte de carapace intérieure.
Au centre de la pièce, une table ronde en chêne massif, autour de laquelle sont placées trois chaises cannées.
Au fond de la pièce, une alcôve, où deux sièges Louis XV trônent face à une sorte de cheminée. Mais une cheminée sans foyer.
Une cheminée dont le foyer serait un trou vers... Il faut s'y glisser pour le savoir.
Depuis longtemps, la corpulence de Rosie ne lui permet plus d'accéder à ce lieu.
Mais peu importe.
Les seules choses qui l'intéressent et qu'elle aime en ce lieu, sont la table et les chaises.
Elle aime l'odeur de colle de peau qui règne dans la pièce. Cette odeur à la fois animale et charnelle qui l'habille peu à peu.
Elle tire l'étagère à elle et referme la porte blindée.
Elle est isolée du monde.
Elle est dans le ventre de l'Antre.

Rosie plie la serviette sur le dossier de la chaise cannée et s'assoit.
Pose le livre sur la table. Ajuste ses lunettes.
D'un geste elle lisse ses cheveux. Comme une athlète, elle se prépare.
Elle allume un candélabre, en prenant soin de changer les bougies.
La lecture risque d'être longue. Il ne faut pas que la lumière s'éteigne.

Rosie ouvre le livre: *Discours de Suède*. Albert Camus.
Elle pose ses avant-bras sur la table et commence la lecture.
Elle est face au livre. Bouge un peu.

Lentement, elle se fige.
C'est alors que dans un mouvement d'une beauté incroyable, elle PLONGE dans le livre.
La page ondule légèrement.
Les ondes de la plongée de Rosie déforment à peine le texte...Puis se stabilisent.
Rosie a disparu.

# CHAPITRE 2

La lourde porte blindée s'ouvre.
Une silhouette se dessine dans l'embrasure.
Petit homme légèrement voûté, une épaule plus haute que l'autre, il se tient à la porte, comme on s'appuie sur une canne.
Philléas Lazzuli a bu.
Comme d'habitude, à l'image du cheval qui retrouve le chemin de l'écurie, il effectue machinalement les gestes qui le conduisent du bistrot à son appartement. Un peu perdu dans les vapeurs d'alcool, mais néanmoins résistant depuis le temps, il aime à se réfugier après ces moments mondains dans la solitude de l'Antre.
Il constate que l'Antre est éclairé et voit le livre sur la table avec la serviette de plage pliée sur le dossier de la chaise.

« Rosie est encore plongée dans un livre » se dit-il.

Il traverse la pièce, va s'asseoir dans l'alcôve.
Il se pose délicatement dans le fauteuil Louis XV qui lui tend les bras.
De sa poche, il sort une pipe.
Un guéridon est posé à côté du fauteuil.
Sur le guéridon, une blague à tabac, un pinceau et une bouteille de vodka accompagnée d'un verre.
Il prend la blague à tabac et bourre sa pipe.

Puis retire de sa veste un zippo. Il allume la pipe et aspire par trois fois la fumée qui se forme peu à peu au sommet du petit fagot de tabac. Une dernière aspiration...Et voilà, le train est en marche. La fumée qu'il exhale s'engouffre dans le trou béant du foyer de la cheminée.
Philléas Lazzuli aime à suivre ces volutes et s'imagine voyager avec elles...

Sa coiffure est hirsute. Il a le front dégarni.
Les cheveux en bataille poivre et sel tombent sur ses épaules.
Des sourcils fournis en pyramide masquent presque des yeux dont les reflets dorés dans le brun alezan ressemblent au pelage d'un cheval.
Une barbe de trois jour recouvre le bas de son visage.
Avec tout l'alcool qu'il ingurgite, on dirait un cornichon dans son bocal. Le bocal de Philléas Lazzuli, ce serait l'Antre. Comme les cornichons, il traverse les âges et fait partie de ces gens dont on ne saurait déterminer exactement la tranche d'âge à laquelle ils appartiennent. Il est en conserve. Tout ce que l'on sait, c'est que c'est un " artiste ", au sens figuré comme au sens propre.

Il prend le temps et l'air du temps.

Derrière sa pipe, accompagné de son verre de vodka, il plonge son regard dans le néant du foyer de la cheminée. Son regard se perd, voire s'abîme dans l'obscurité.

Alors qu'il travaillait à la restauration des bâtiments de l'Université d'Oxford, il avait un peu forcé sur le whisky anglais, très à son goût. Il nettoyait un mur armé d'un marteau et d'un burin quand un éclat de bois se ficha dans son œil. Une violente douleur, un geste brusque et, comme une vessie éclatée, son œil se vida sur son visage. C'est à l'image des autoportraits de Victor Brauner[5] qu'il se rendit à l'hôpital. L'œil était perdu.

À son réveil, quand les anglais lui apprirent qu'il était borgne, il

ne comprit rien. C'est à son retour en France qu'il prit conscience de son infirmité.

Il pensa à cet étudiant qui faisait des recherches en ophtalmologie à l'Université et avec lequel il avait passé quelques soirées de pub mémorables. À cette époque, ils étaient en plein travaux sur la mise au point d'un œil bionique. Leur système semblait fonctionner, mais il fallait passer à l'essai sur l'homme.

Quelques temps plus tard, alors qu'il tentait d'ouvrir un tube de colle cyanoacrylate, ce dernier, sous la pression des doigts de Philléas et libéré de la compression du bouchon par une épingle, gicla dans l'oeil valide de Philléas. D'un réflexe il le ferma et ses paupières restèrent collées. A présent aveugle, il demanda à Rosie de contacter l'étudiant qu'il avait connu à Oxford. Il était devenu un éminent chercheur. Quelques mises au point avaient encore eu lieu depuis.

Philléas se rendit donc sur place, se proposa comme cobaye pour tester les yeux bioniques. Des tests furent effectués. Il craignait fortement que son état de cornichon dans son vin aigre ne vienne contrarier ses projets. Mais curieusement, son organisme n'était pas altéré par ce bain éthylique. Il fut donc proposé pour l'opération.

On lui posa un implant, placé derrière l'œil, donc invisible.
Philléas Lazzuli ne supportait pas le port des lunettes.

Après quelques jours d'hospitalisation et quelques tests visuels, les résultats furent au-delà de toute attente. La lumière parvint de nouveau à son cerveau et même mieux, sa vision était à double effet: selon la façon dont il fronçait les sourcils et donc activait certains circuits de la puce électronique implantée derrière ses yeux, il pouvait soit voir les choses telles qu'elles sont, soit les radiographier. Cette découverte stupéfiante fut pour lui une véritable aubaine.

Quand Philléas Lazzuli détournait son regard du trou noir de la cheminée, qu'il se promenait parmi les tableaux qui tapissaient les murs, il fronçait parfois les sourcils pour les ausculter, comme le font les scientifiques qui recherchent, dans la forme cutanée et sous cutanée de la matière picturale, l'origine de la peinture, les processus de réalisation, chemin de la pensée, preuve tangible de l'essence de la peinture.

Mais cette essence est avant tout humaine, pétrie de vie et d'émotions et ce n'est pas un geste, une touche, un repenti, qui permettront de percer le secret de l'âme humaine, mais plutôt une convergence entre les faisceaux privés, sociaux, environnementaux et philosophiques contemporains à l'œuvre. L'artiste restera toujours un mystère. C'est dans ce qu'il livrera et l'émotion qu'il nous donnera, qu'il sera en cela un être extra-ordinaire.

Philléas Lazzuli savoure sa pipe et laisse son regard errer dans la pièce.
Cette pièce est remplie de ses souvenirs.
C'est l'Antre d'une vie, d'une passion.

Quand il a fait l'école des Beaux-Arts, il s'imaginait artiste: au firmament de la célébrité, exposé dans les plus grands musées du monde, adulé comme un génie. Il aimait les comportements obséquieux des gens qui tournaient autour des vedettes. Cette parade faite de courbettes et de gestes de soumission lui semblait nécessaire à la hauteur d'un individu.

Ses premières œuvres ont été déposées dans une galerie.
Il est difficile de se faire un nom.
Il faut de l'argent pour travailler et travailler prend du temps, de l'énergie.
Être artiste, c'est savoir se détacher du monde, prendre le recul nécessaire et la distance contemplative indispensable auxquels seul le luxe du temps permet d'accéder. Alors il a dû combiner.

Au début, il s'est fait embaucher au Musée des Beaux-Arts.
Il commentait les expositions.
Il aimait bien ce job.
Lors des vernissages, il rencontrait les artistes, mais surtout les galeristes, mécènes et conservateurs, ceux qui font et défont les artistes.
Il tentait de glisser une carte ou deux, invitait à venir découvrir son travail.
Mais les événements ont fait que ça n'a pas marché.
Alors les petits boulots sont devenus son pain quotidien.

Il continuait les visites, mais il allait aussi à l'usine pour pouvoir subvenir à ses besoins.
Il aimait le temps qu'il passait dans les Musées, surtout lorsqu'ils étaient vides.
Souvent, il s'imaginait que les toiles, une fois le public disparu, prenaient vie.
Que les personnages se soulageaient de la pose qu'ils avaient dû tenir toute la journée.
Qu'entre voisins, ils allaient se rendre visite d'un tableau à l'autre.
Le film *Une nuit au Musée* [6] qu'il avait vu au cinéma, lui avait fait part du peu d'originalité dont son esprit faisait acte.

« L'alcool, probablement... se dit-il , on croit que ça stimule l'imagination, que ça rend plus beau, plus fort, plus intelligent. En fait, ça détruit tout...Je suis pas loin du déchet. J'irai bientôt rendre visite à Wim Delvoye[7], je suis sûr qu'il aura une place pour moi, quelque part dans *Cloaca*... »

Mais le temps passait.

Les heures qui lui furent confiées pour les visites se sont amoindries. Ce job était principalement réservé aux élèves tout frais sortis de l'École des Beaux-Arts, il servait de rampe de lancement. Mais il n'était plus élève depuis longtemps et l'administration estimait qu'à présent sa carrière devait être faite.

Il réussit à prolonger ses heures, en prenant également un poste d'agent d'entretien.
Le matin, à cinq heures, il ouvrait le musée et tout seul dans cet espace, s'asseyait sur la nettoyeuse automatique et arpentait les salles en spectateur privilégié.
Les soirs de vernissage, après vingt-deux heures, il revenait au musée pour nettoyer les restes des événements.

C'est ainsi qu'un soir, après un vernissage bien arrosé et bien garni dans lequel il s'était incrusté, il resta au Musée pour s'atteler à sa tâche. Sur la table restaient quelques bouteilles de vodka qui n'avaient pas été consommées. Il se mit alors à ramasser ce qui traînait dans le lieu.

Yan Pei Ming[8] dont on inaugurait l'exposition, avait exécuté une performance lors de ce vernissage. Avec une énergie qui ressemblait à un combat, il lacérait la toile de touches aux mouvements fulgurants. En quelques gestes, un portrait monumental émergeait de la toile. Le rythme était saccadé, parfois les gestes s'enchaînaient à une vitesse vertigineuse. Puis une pause, le temps d'un regard, d'un doute. Et avec un chiffon il effaçait et le combat reprenait ses droits.

Les gestes de bucheron de l'artiste contrastaient singulièrement avec la délicatesse et l'humanité profonde du portrait. Sur une table traînaient quelques pinceaux et de larges brosses. Il était face à l'oeuvre de Yan Pei Ming: un immense portrait de l'actuel directeur du Musée.

Ce portrait lui donnait le cafard.

Il n'aimait pas les directeurs.
Il n'avait jamais aimé les directeurs.
Il était allergique à la hiérarchie.
Les directeurs le rendaient malade.

Alors comme à son habitude, pour soulager son mal être, il revint au buffet désert et prit une bouteille de vodka. Il l'ouvrit et mit le goulot dans sa bouche. Le liquide, en glissant dans son corps réchauffa d'abord son gosier, puis une chaleur sourde et rayonnante, comme un foyer de braises ravivées au creux de son ventre, se répandit peu à peu en lui. Ce rayonnement intérieur l'inonda lentement, puis dépassa les limites de son corps, créant ainsi autour de lui une bulle de protection. C'est alors que toutes les audaces devenaient possibles.

Il revint vers la toile de Yan Pei Ming, regarda les restes du combat : pinceaux et brosses larges pétrifiés dans la peinture séchée de l'exploit pictural. Il glissa les mains dans ses poches et sous ses doigts découvrit un pinceau fin. Un numéro six. Son pouce et son index pincèrent le manche de l'outil, tandis que les autres doigts en palpaient le bois.
Non, décidément, il ne pouvait pas la supporter cette toile. Quelques verrous de son éducation le tenaient encore à l'écart du vandalisme auquel son subconscient l'aurait conduit à se livrer.
Il s'éloigna donc de la toile, déambula dans les salles vides du Musée.
D'une main il tenait la bouteille de vodka, de l'autre le pinceau.

Il s'arrêta devant une toile d'Edward Hopper: *Soir d'été* , 1947[9].
Il aimait bien cet artiste.

Des collectionneurs, Mr et Mrs Kinney l'avaient prêté un temps au Musée, au lieu de l'enfermer dans un coffre.
Une toile, c'est fait pour vivre et sa vie c'est d'être regardée. Mettre une œuvre dans un coffre, c'est la condamner à mourir, à ne plus voir ce qu'elle est, juste un objet de spéculation comme un autre, sans autre valeur que celle de l'artifice des monnaies.
Il aimait le clair-obscur qui baignait l'œuvre. Cette terrasse en balustrade, où un homme discute avec une femme. Ils sont seuls et la nuit boit leurs confidences. Ils sont jeunes, mais ne se touchent pas. Leurs regards sont graves. Le bleu lagon qui baigne

le plafond d'où émane la lumière, lui rappelle les lagons des caraïbes. Tout un voyage...

Tout à coup, l'idée le prit de placer dans ce paysage un chat. À la fois confident des secrets murmurés, mais aussi espion, lien mystérieux entre la scène et le spectateur. Ambassadeur indiscret de la curiosité du voyeur.
Il saisit le pinceau et comme il n'avait pas d'eau, le trempa dans la bouteille de vodka.

« L'alcool va dissoudre le vernis, liquéfier la peinture, se dit-il, je pourrai ainsi prendre les pigments présents sur la toile et les organiser pour faire apparaître le chat! Quelle bonne blague... »

Mais au moment où le pinceau toucha la toile, le monde se mit à chavirer autour de Philléas.

La bulle d'alcool dans laquelle il se sentait protégé devint une sorte de sphère incontrôlable qui se mit à rebondir de toutes parts, à le secouer comme une balle de flipper. L'étourdissement provoqué lui fit perdre connaissance.

À son réveil, il se trouvait dans l'atelier d'Edward Hopper.
L'atelier était assez propre. Un poêle en fonte au tuyau d'évacuation tordu était placé devant une console de cheminée joliment garnie de bouquets. Face à son chevalet en contre jour de la lumière diffusée par les baies vitrées donnant sur le parc, Edward Hopper peignait.

Philléas regarda le peintre, interloqué.
Étudia les lieux.
À côté de lui, disposés en vrac : une toile, un chevalet, des couleurs et toutes sortes de brosses identiques à celles qu'il voyait dans les doigts d'Edward Hopper. Il comprit très vite le profit qu'il pourrait en tirer. Il se mit en place et commença à copier le maître.

Le temps n'existait plus, il était passé dans une dimension temporelle parallèle, une sorte d'extension de l'espace spatio-temporel, comme Albert Einstein en avait eu l'intuition. Une bulle dilatée de temps.

Il termina la toile.
Il avait du talent, c'était indéniable.
Il voulut montrer sa copie à Edward Hopper, mais au moment où il lui tapa sur l'épaule pour signaler sa présence, la bulle dans laquelle il se trouvait se remit à bondir dans tous les sens. Il perdit connaissance et se réveilla groggy dans sa salle du Musée, la même qu'il venait de quitter, face au tableau d'Edward Hopper.
Le seul détail qui avait changé, c'est qu'à côté de lui, se trouvait la copie qu'il venait de réaliser.

Il prit alors le tableau accroché au mur et le remplaça par sa copie. Il termina le ménage, puis, dans une nuit profonde et noire s'en alla du Musée, avec l'original d'Edward Hopper sous le bras.

C'est ainsi qu'il commença sa collection de tableaux.
L'Antre était tapissé d'œuvres originales.
Les Musées avaient la certitude de posséder les uniques originaux. Mais ils étaient là, dans cette toute petite intimité qu'il partageait avec Rosie.

Le premier tableau, il l'avait mis dans sa chambre.
Il s'était pris au jeu et les avait accumulés.
Rapidement la chambre était devenue trop petite pour toutes ces œuvres.
Les mettre dans un coffre fort, ce serait les condamner.

C'est alors qu'il eut l'idée avec Rosie, de réaliser l'Antre.
En voyant ses tableaux, à travers les volutes de sa pipe, Philléas Lazzuli repense à tout ce parcours. Que d'années de travail se trouvent exposées dans les Musées.

« Eh oui, se dit-il, je les ai bien eus tous ces conservateurs, galeristes et grands savants de l'art. Ils sont là, à ausculter leurs "originaux", à écrire des thèses et des publications sur *Mes* œuvres. Je suis l'artiste le plus génial de tous les temps! »

Un sourire se dessine sur son visage.
Il se sent bien.
C'est toujours comme ça, quand il se réfugie dans l'Antre.
Mais tandis que son esprit divague et qu'il voyage dans ses souvenirs, un grand "SPLASH!" résonne dans la pièce.

Philléas Lazulli sursaute et se retourne.
Il découvre Rosie, en tenue de bain, trempée de la tête aux pieds, debout à côté de la table.
Elle porte un maillot de bain noir des années 50.
Il lui sied bien ce maillot de bain.
Il permet de comprimer les graisses qui pendouillent de son ventre, atténuer les plis dégoulinants d'une chair devenue flasque et gainer sa silhouette. C'est bien.
Sa poitrine généreuse est mise en avant par des bonnets en forme de torpille qui la rajeunissent.

Elle se saisit de sa serviette.

> « Bonne plongée? demande Philléas.
> – Étonnante! répond Rosie. J'étais avec Albert Camus, lors de sa remise du prix Nobel de littérature en 1957.
> – Ah oui, rien que ça!
> – Un homme charmant au demeurant. Sa pensée est intéressante. Je me suis plongée dans son livre parce que cet après-midi j'ai vu à la télévision une émission avec le Professeur Léon Chastel. Il énonçait une nouvelle théorie sur l'histoire de l'art et citait notamment le *Discours de Suède* d'Albert Camus. Ça m'a donné envie de le lire. Je suis donc allée chercher le livre à la librairie et en rentrant, j'ai plongé dedans.

— Je ne l'ai jamais rencontré, répond Philléas, mais à avoir lu quelques uns de ses bouquins, je pense qu'il doit être... »

À ce moment là, le livre, encore ouvert sur la table se met à éructer un énorme rot accompagné de contractions et recrache les lunettes que Rosie portait alors qu'elle s'était plongée dans le livre.

Rosie finit de s'essuyer, puis se rend dans sa chambre, ses vêtements sous le bras, afin de reprendre le cours normal des choses.

Philléas a terminé de fumer sa pipe.
Il se lève pour refermer le livre que Rosie a laissé ouvert.

# CHAPITRE 3

Au moment où il prend appui sur les accoudoirs du fauteuil Louis XV pour se redresser, Philléas reçoit comme un coup de poing dans le torse.
Avec brutalité, il retombe dans le fauteuil.
La douleur, contrairement à un coup ne s'estompe pas, est comme un étau qui lui broie la cage thoracique.
Son souffle devient court.
Philléas bascule son visage vers le plafond... Peut être que la dernière image qu'il emportera de ce monde sera la peinture qui siège, là-haut...Une fresque baroque d'Andrea Pozzo, le plafond de l'église Saint-Ignace à Rome[10]...

Rosie revient.
Avec vigueur elle essuie ses cheveux et avance à l'aveugle, le visage engloutit sous le tissu éponge...

> « Tu sais, Philléas, Albert Camus donne une belle définition de l'artiste. Il dit que « *L'artiste se forge dans [un] aller-retour perpétuel de lui aux autres, à mi-chemin de la beauté dont il ne peut se passer et de la communauté à laquelle il ne peut s'arracher. C'est pourquoi, les vrais artistes ne méprisent rien, ils s'obligent à comprendre au lieu de ...*[11] »...Philléas? »

Rosie a fini de se frotter les cheveux.
Les boucles blanches qui composent sa chevelure retrouvent leur désordre naturel.
Elle a laissé ses lunettes dans sa chambre...
Philléas respire avec difficulté, c'est un souffle léger et étouffé qui l'alerte:

« Philléas! »

Elle se précipite vers le fauteuil.
Philléas bouge à peine, mais son souffle est court.
Elle saisit son visage dans les mains.
Sa vue sans ses lunettes est faible, elle rapproche son visage du sien.
Sa peau est froide. Son regard vide...
D'un bond, avec une souplesse et une rapidité dont elle se croyait depuis longtemps déchue, elle décroche le téléphone.
« Allo?
– Aaalloo, répond une voix traînante...
– C'est...
– Un instaaannnt s'il vous plait... » Une petite musique d'ambiance coupe la voix de Rosie

Rosie sautille.
Rosie trépigne.
Avec le combiné, elle se déplace pour être à côté de Philléas.
Déjà trois fois que le thème du *Printemps* des *Quatre Saisons* de Vivaldi passe.
Le thème dure trente secondes...une minute trente, c'est..
« Aaalloo...je vous écoooute...
– C'est pour une urgence. Très urgente. Je voudrai parler au Docteur Schnapp's.
– Le Docteur Schnapp's vient de fiiiiiinir ses consultaaations, répond d'une voix traînante la secrétaire, je vaaais voir si il est encooore là. Ne quittez paaas s'il vous plaîîîîît... »

Rosie entend le raclement de la chaise, le "bing" du combiné téléphonique qui heurte le bureau, puis un bruit de pantoufles qui traînent sur le plancher, schlaff...schlaff...schlaff...schlaff... et une voix lointaine:

« Docteueueueur? J'ai lààà au téléphoooone quelqu'un pour une uuurgence. Elle voudraiaiaiait vous parler... »

Quelques secondes de bruits indistincts.
Rosie ne parvient pas à imaginer ce que fait le Docteur Schnapp's.
Soudain, une voix énergique et ferme retentit dans le téléphone et la fait sursauter:

« Allo?
— Docteur Schnapp's?
— Oui, que se passe-t-il?
— Ici Rosie, c'est Philléas...
— Oui...
— Il est dans son fauteuil, se refroidit, ne bouge presque plus, son regard est vide, il fixe le plafond...
— Il peut parler?
— Non, je ne crois pas...
— Ok...j'arrive... »

Le Docteur a raccroché le téléphone.

Rosie se sent désemparée.
Elle regarde Philléas.
Que faire?
Attendre.
Simplement attendre l'arrivée du Docteur...

Sa pensée, d'abord vide et téléguidée par les réflexes élémentaires, se remet peu à peu en route.
Les émotions sont vives, mais Rosie a toujours su garder un côté très pragmatique dans les situations d'urgence.
Philléas est en vie.
Le Docteur arrive.

Tout va bien.
Tout ira bien....

Elle sort de l'Antre pour aller chercher un verre d'eau...
« On ne sait jamais, se dit-elle, peut être que Philléas pourra boire quelque chose... »
Elle se dirige vers la cuisine, prend un verre et le remplit.
Elle regarde par la fenêtre, guette l'arrivée du Docteur...

Le verre remplit, elle se dirige vers Philléas.
Et tandis qu'elle franchit la porte blindée un éclair foudroie son esprit:
« Oh non!...Philléas est dans l'Antre! Je n'ai pas la force de le sortir... Et si ça se trouve, ça aggravera son cas...L'Antre est le lieu le plus secret qui ait jamais existé. Personne à part Philléas et moi n'en connaît l'existence... Comment faire? »

L'esprit de Rosie est en ébullition...
Rien, elle ne peut rien faire.
Le Docteur Schnapp's est obligé de découvrir l'Antre.
Pas de choix. Juste une évidence...
Juste espérer qu'il ne soit pas trop curieux...

Drrriiiing!
La sonnette retentit.
Rosie se précipite à la porte et ouvre avec vigueur.

Tel un souffle de vent lors d'une tornade, le Docteur Schnapp's s'introduit dans l'appartement et file dans le salon. Première porte à gauche.

Les fauteuils sont vides...
  « Où est-il? s'exclame-t-il bloqué dans son élan.
- Suivez-moi, » répond doucement Rosie, comme une petite fille qui aurait été prise en faute.

Surpris, le Docteur Schnapp's suit Rosie vers la cuisine, puis dans le cellier...

« Vous ne l'avez pas en mis en conserve tout de même ?» dit-il moitié sur le ton de la plaisanterie, moitié inquiet.

Rosie lève les yeux au ciel. Ce n'est pas le moment de plaisanter ! Elle se rappelle les soirées que le Docteur Schnapp's prolongeait parfois à la maison en compagnie de Philléas. Ils se posaient dans le salon et entamaient une discussion autour des quelques bouteilles d'exception qu'ils aimaient à déguster ensemble. Les propos devenaient parfois de plus en plus en plus vifs et sonores. Rosie tenait à la tranquillité de ses voisins. Plus ils étaient discrets, plus leur secret serait bien gardé.

Alors, elle débarquait dans le salon, les cheveux en bataille, dans son pyjama rose avec un gros nœud dessiné sur la poitrine, le jersey plaqué sur chacune de ses courbes disgracieuses, des pantoufles à pompon qui terminaient la panoplie de nuit et, dans cet appareil pour le moins peu attrayant aux regards masculins, elle apostrophait les deux acolytes:

« Je vous mettrai bien en bocaux sur mes étagères: toi Philléas, tu remplirais un beau bocal à cornichons et pour vous, Docteur Schnapp's, je vous verrais bien en cerises à l'eau de vie... »

Les deux compagnons d'abord interloqués par son arrivée, la regardaient, perplexe, puis partaient dans un éclat de rire, qui ne faisait que renforcer l'animation qu'ils avaient engagée dans le salon.

Rosie se crispait alors et, l'index plaqué sur la bouche, au point de se blanchir le doigt, émettait un long "Chchchchchcuuuuuuttt..." dans un souffle de ses lèvres.

Le Docteur Schnapp's faisait alors les gros yeux, Philléas se masquait la bouche des deux mains pour étouffer une crise de rire. Il se pliait en deux sur le fauteuil et le jeu des rois du silence pouvait commencer. Rosie en serait le maître...

Le Docteur Schnapp's est un personnage singulier.
Son visage glabre n'a pas de cheveux, pas de sourcils, pas de barbe. Depuis longtemps, on lui a diagnostiqué une hypotrichose, qui entraîne peu à peu la disparition de tous poils sur son corps.
Ses yeux sont d'un bleu délavé, proche du blanc, ce qui donne à son regard une impression étrange, par le contraste entre son iris presque invisible et sa pupille au noir profond.

Alors vous imaginez l'effet que cela peut produire quand il fait les gros yeux! On dirait un tarsier[12] albinos tout droit arrivé de Malaisie.

Il est de taille moyenne, on peut dire que c'est un bel homme.
Son corps est fin et vif.
Il est assez sportif, ce qui lui permet d'évacuer le stress de sa profession.

Sur les pas de Rosie, le Docteur Schnapp's pénètre dans l'Antre.
L'étrangeté du lieu l'interpelle, mais il faut d'abord soigner Philléas.
Il le découvre, avachi dans un fauteuil.

Il le prend sous les bras, puis l'allonge au sol.

> « Rosie, appelez les urgences s'il vous plaît. Signalez un infarctus du myocarde. »

Rosie prend le combiné qu'elle avait déposé sur la table et appelle.
Le Docteur Schnapp's installe rapidement des électrodes sur le torse de Philléas afin de sortir un électrocardiogramme.
« Il est bien velu, l'animal, se dit-il, tu vas avoir une épilation gratis mon ami ! Quelques incursions d'extra-terrestres dans les champs de brousse de ton poitrail... »
De sa sacoche, le Docteur Schnapp's sort une seringue et lui injecte de la morphine pour le soulager.

Ses gestes sont calmes et précis.
Il prend son bras, puis lui place une perfusion.
Il demande à Rosie de tenir la poche, pendant qu'il démarre son auscultation.
Rosie est impressionnée.
Elle ne l'avait jamais vu sous son jour professionnel.
Pour elle, c'était plutôt un compagnon de beuverie de Philléas, qu'un véritable médecin.
« C'est fou ce que les gens peuvent être multiples » se dit-elle...

Philléas reprend peu à peu vie.
Il ouvre les yeux...Et arrache un cri intérieur!

«AAAAAHHHhhh! C'est ça la mort!? » se dit-il...

La première image qu'il voit, c'est un crâne.
Le monde est à présent en noir et blanc.
Ce crâne a des variations de blanc.
Certaines taches blanches sont plus prononcées au niveau des dents.
« Il doit avoir des plombages ou des prothèses dentaires le Saint-Pierre du Bon Dieu » pense Philléas.

Puis une palme de métacarpiens vient à voler devant son visage.
Un vol étrange qui passe et repasse.
Le crâne se penche au-dessus de lui et lui parle, doucement:
« Philléas, tu m'entends? Serre ma main, si tu le peux, ou parle-moi... »
« Il est fou le Saint-Pierre, s'il croit que je vais lui tenir la main! raisonne Philléas. Queue de chique, nada, t'aura rien mon pépère...Si tu crois que je vais t'accompagner dans ton paradis à la noix...Et puis s'ils sont tous comme toi, c'est un peu tristounet...Tout noir et blanc...J'avais vu ça un peu plus coloré! À moins que je n'arrive en enfer... »

Au loin une voix familière:

« Alors Docteur, il en est où?
– Je ne sais pas, pas de signes.... »

« Je connais ces voix...Rosie... c'est Rosie...L'autre ? Je l'ai déjà entendue...Schnapp's! Docteur Schnapp's! Oh p...! Ça y est, il y est passé lui aussi... Ben on est dans de beaux draps mon bonhomme, avec les skeletors pour nous accueillir, ça va pas être drôle...Pour une éternité... » Philléas est toujours dans ses pensées...

– Philléas? C'est moi, le Docteur Schnapp's...

« Bon, je tente un nouvel essai...J'ouvre les yeux... » se dit Philléas.
Il sent son corps qui peu à peu se détend. Son visage jusqu'alors crispé se déride.
Il ouvre les yeux...Et découvre au-dessus de lui le visage lisse et bienveillant de son ami...
« Aaah ! Ça va mieux ! » Il serre alors la main, « Tout va bien mon pote, je t'entends... »

Le Docteur Schnapp's sourit.
« Bienvenue parmi nous... »

Une légère crispation dans le corps de Philléas et tout à coup, le visage bienveillant du Docteur Schnapp's devient à nouveau un crâne, vanité vide d'expression, ponctuée par les taches blanches des plombages dentaires...
« Ça y est, j'ai compris ! Et Philléas rigole dans sa tête. Quand je fronce les sourcils... C'est ces prothèses oculaires qui me font voir le monde en radiographie...Ça fait flipper tout de même ce monde passé aux rayons X... Faudra que je leur dise à Oxford ... »

Cette option singulière Philléas l'avait découverte alors qu'il travaillait sur une toile, auprès de Velasquez. Concentré sur son travail de copiste, à un moment il se mit à froncer les sourcils et

l'environnement dans lequel il se trouvait devint noir et blanc. Au début, il fut très surpris, écarta les yeux et retrouva sa vision ordinaire. Il pensa d'abord à une maladie liée à l'alcool, quelque chose proche des hallucinations...Puis se remit à l'ouvrage.
Fronça de nouveau les sourcils.
L'image redevint radiographique.
Il resta dans cette expression et observa avec attention l'espace où il se trouvait. Velasquez devenait un squelette devant une toile où se chevauchaient de nombreuses images, créant une confusion qui n'était jusqu'alors pas évidente pour Philléas, car en suivant les gestes et touches de Velasquez, il s'immisçait dans la mouvance de la pensée de l'artiste, les modifications apportées au dessin initial étaient du registre de l'évidence.
Tout à coup, le repenti de l'artiste devenait flagrant.
Ce qu'il n'avait saisi pour l'heure que sur une dimension chronologique prenait tout à coup une épaisseur achronique. Il pensa alors aux ateliers de chercheurs du Louvre, qui dans leurs laboratoires auscultent les œuvres par radiographie pour comprendre les mouvements effectués par la pensée de l'artiste...
C'est à l'issue de la découverte des rayons X en 1895 par un physicien allemand, Wilhelm Conrad Röntgen, lors d'expériences sur l'excitation fluorescente d'un écran avec des rayons cathodiques, que fut effectuée la première radiographie. Une radiographie de la main de sa femme, Bertha Röntgen[13]. La découverte se diffusa très rapidement et en 1896, naissait la radiographie médicale.
Un ami de Roentgen habitant Dresde, Toepler, découvrit que selon la nature des pigments utilisés, pigments métalliques ou pigments organiques, les surfaces offraient des transparences différentes. En 1896, König, ayant pris connaissance de ces travaux, réalisa la première radiographie de tableau. Le procédé fut repris l'année suivante, en 1897 à Londres, sur une œuvre de Dürer. Cette découverte permit aux historiens d'art de comprendre la fabrication des œuvres et de déceler, par delà l'image visible, les images sous-jacentes d'une œuvre.[14]
Par la suite, Philléas revisita les œuvres qu'il avait déjà copiées,

mais les pigments que le "pinceau-vodka" mettait à sa disposition étaient conformes à ceux utilisés par l'artiste, déjouant ainsi toutes les comparaisons radiographiques entre les originaux et les copies de Philléas Lazzuli.

La crispation de son visage occasionnée par la douleur qui irradie son poitrail avait fait passer ses yeux bioniques en mode radiographique. C'est pourquoi, il était convaincu à son réveil de voir le Docteur Schnapp's en "skeletor" et de pénétrer dans un monde obscur, celui de la mort...

Soulagé, il confie sa vie au Docteur Schnapp's et à Rosie...
Tout va bien....

« Docteur Schnapp's, interpelle Rosie, je peux vous parler deux minutes, avant que les secours n'arrivent?
– Oui Rosie, qu'y a-t-il?
– Ben voilà, je suis embêtée de vous demander ça, mais je n'ai pas d'autre solution. Il faudrait transporter Philléas dans le salon ou dans sa chambre...
– Pourquoi???... »

Rosie roule des yeux comme si elle scannait la pièce dans laquelle ils se trouvent...

« ...Oui, lieu étrange, n'est-ce pas? répond le Docteur Schnapp's.
– Un peu « spécial » dirons nous...
– On en reparlera, mais je crois que vous avez raison...
Il se plie alors et de sa force athlétique soulève sans encombre le corps de Philléas.
« Heureusement qu'il est petit et léger, se dit le Docteur Schnapp's, ça facilite la tâche ».
Il l'emporte comme une jeune mariée, suivi de Rosie qui tient toujours la perfusion jusqu'à la chambre de Philléas et le dépose délicatement sur son lit.

Tout va bien...

Rosie s'éclipse rapidement, laissant le Docteur Schnapp's avec Philléas, et ferme dans des gestes précis et délicats l'Antre.
Elle éteint la lumière, bloque la porte blindée, repousse l'étagère.

Tout est en ordre....

Deux minutes plus tard, les secours, armés d'un défibrillateur et de matériels divers débarquent dans l'appartement. Ils sont quatre.
C'est une invasion pour un si petit espace.
Le Docteur discute avec le médecin des urgences.
Les urgentistes déploient une civière au pied du lit et embarquent Philléas très rapidement.

> « Salut les loulous...J'préfère la version "vivace" à celle que j'ai vu avant, lance-t-il avec un clin d'oeil.
> – Il a perdu la tête? demande Rosie au Docteur Schnapp's.
> – Non, c'est encore une blague dont il est le seul à posséder les clés. Mais je crois que tout va bien à présent...
> – Vous êtes sûr?
> – Ne vous inquiétez pas, les choses se stabilisent. Une belle alerte en tout cas, faudra surveiller ça de près...
> – Vous savez, Philléas n'est pas très attentif à ce genre de chose...Il vit un peu « ailleurs »...
> – Oui, faudra bien qu'il redescende sur terre, sinon il finira là-haut...Ne vous inquiétez pas, je me charge de lui en parler.
> – Merci Docteur. Vous voulez boire un coup?
> – Pas de refus... »

Le Docteurs Schnapp's suit Rosie dans la cuisine.
Dehors, les sirènes de l'ambulance se mettent à retentir.
Rosie se penche légèrement à la fenêtre, quelques badauds, des voisins forment une couronne autour de l'ambulance.

« C'est bien, se dit Rosie, ça ressemble plus à une couronne de lauriers qu'à une couronne funéraire. Bonne pioche Philléas!»
Le Docteur Schnapp's s'est assis à la table de la cuisine.
Son jean le protège du formica glacé de la chaise.
Rosie par contre, s'installe sur l'autre chaise, en déposant les deux verres de pineau qu'elle partage avec le Docteur Schnapp's.
« Petite séance de cryothérapie » se dit-elle...

    « On l'a échappé belle... dit-elle au Docteur
- Oui, mais ne vous inquiétez pas. Tout ira bien.
- ... »

Rosie est gênée.
Un ange passe.

    « Rosie?
- Oui... Rosie reprend à nouveau son allure de petite fille
- C'est quoi cette pièce, là derrière?
- C'est un secret. Un secret entre Philléas et moi...
- Je n'ai pas bien vu, mais il m'a semblé qu'elle était tapissée de chefs d'œuvres. Ce sont des copies?
- Euh....
- Non...Les originaux sont dans les musées, je les ai vus... *La descente de croix* de Rogier Van der Weyden, au Musée du Prado, à Madrid...
- Oui, si vous voulez...
- En tout cas, la copie que vous avez ici est remarquable. Je ne suis pas expert, mais j'accompagne parfois mon ami d'enfance, le Professeur Léon Chastel, à des visites dans les musées. »

Le regard de Rosie s'éclaire:

    « Vous connaissez le Professeur Chastel?
- Oui, nous étions au collège ensemble. On a fait les quatre cents coups. Puis on a pris des chemins différents, mais on est toujours resté amis... Vous le connaissez?
- Cet après-midi, je l'ai vu à la télévision... J'ai été très intéressée par les thèses qu'il développe. Je suis sortie

acheter le livre d'Albert Camus, *Discours de Suède* dont il a parlé. Je l'ai lu tout l'après-midi. C'est pendant que je lisais que Philléas est rentré... Dans l'état que vous savez, comme d'habitude. Quand je suis revenue de mon livre, il allait bien. Le temps que je m'éclipse deux secondes...Et voilà...Vous connaissez la suite....
- Oui, le Professeur Chastel est un éminent chercheur. Je trouve ses thèses parfois tirées par les cheveux. Mais j'aime bien discuter avec lui de sa vision de l'art et de la façon dont l'art tient une place dans le monde...
- Oui, c'est tout à fait ça. »

Comme une jeune écolière, Rosie a le sommet des joues qui s'empourprent:
« Croyez-vous que vous pourriez me le présenter?
- Je ne sais pas, faut que je lui demande. Mais je crois qu'avec votre collection, vous avez des arguments de choix...
- Oh, je ne crois pas qu'il faille lui en parler. Philléas n'aimerait pas que quelqu'un pénètre dans l'Antre sans son autorisation...
- l'Antre?
- Oui, c'est comme ça que nous appelons ce lieu. Ça vient du latin *antrum*, qui veut dire caverne. À l'origine, c'était une grotte où se réfugiait une bête féroce. À cette époque, il a pris une dimension un peu fantastique, où l'antre est devenu un lieu mystérieux, inquiétant, abritant des choses inconnues, puis, au XIX° Siècle, c'est devenu un lieu où l'on se retire[15].
- Le mot est bien choisi en tout cas. Vous pensez que Philléas ne serait pas d'accord?
- Je ne sais pas...Je ne veux pas le contrarier, surtout que ce lieu, c'est sa vie...Le profaner, ce serait lui ôter...
- Ne vous inquiétez pas. Je vais essayer d'organiser votre rencontre. J'éviterai de parler de l'Antre. Mais à votre

place, je réfléchirais à deux fois. Vous possédez là un trésor inestimable! »

« Tu ne crois pas si bien dire ! s'exclame Rosie dans sa tête, plus estimable que tout ce que tu peux imaginer... »

## CHAPITRE 4

Sur les routes de campagne, dans sa Camaro cabriolet jaune, le Professeur Léon Chastel a découvert sa décapotable. Il aime sentir le vent glisser sur les courbes épurées de sa voiture. D'abord l'air s'engouffre dans la calandre, découpée avec rudesse et dont les phares expriment un regard félin et agressif, puis il glisse dans une accélération fluide sur le bosselage teinté de noir du capot, continue sa course le long du pare-brise, pour enfin se libérer dans des tourbillons qui s'égarent en spirales dans l'atmosphère. Le Professeur Léon Chastel pense alors aux dessins de Léonard de Vinci sur les fluides, dans ses études au tout début du XVI° siècle.

Il aime l'odeur de l'intérieur cuir et l'élégance du poste de conduite. Mais ce qu'il préfère par dessus tout, c'est lorsqu'il lance des accélérations et que le V8 déploie sa puissance en propulsant le bolide au creux de ses reins.

En tant qu'historien d'art, il aime à marier le passé et le présent. Il aime dire que la connaissance du passé donne toujours un éclairage singulier au présent et que la maîtrise de ce passé éviterait bien des retours en arrière à notre civilisation. Mais l'être humain appartient à un cycle et, en tant que tel, il ne peut malheureusement pas s'extraire comme il le veut de cette dynamique fondamentale.

Alors il regarde la pointe de la technologie et du design comme une épure, évolution dans la recherche sur les formes, matières et couleurs.

La route qu'il emprunte serpente à travers les montagnes. Elle doit le conduire au Château de Garbure, où il va retrouver son ami d'enfance, le Docteur Schnapp's. Après plusieurs virages où il a pu éprouver les chevaux présents sous le capot de sa Camaro, le Professeur Léon Chastel arrive, au détour d'un virage, devant un portail largement ouvert.

Le portail est finement ouvragé. Les volutes dessinées dans le fer forgé se nouent, s'enlacent, se retournent et s'envolent comme deux sommets de montagne qui s'effacent au profit du promeneur qui pénètre dans la propriété.

Une allée de graviers bordée de chênes centenaires rythme par les alternances ombre-lumière l'entrée vers la propriété. Les roues crissent dans des harmoniques graves et médium sur le gravier de l'allée. À son arrivée vers le château, un chèvrefeuille exhale une odeur douce et fraîche de printemps. L'accueil des fragrances soutenues par les bouquets de lavandes, est une mise en éveil des sens. Ici, l'éveil des yeux, de l'ouïe, de l'odorat et bientôt du goût, s'unissent dans un plaisir épicurien qu'il partage souvent avec son ami.

Après avoir garé son véhicule, il descend avec délicatesse, referme la portière en douceur et se dirige vers le hall au fond duquel se trouve une immense porte dont les bas-reliefs, sculptés sur les battants, datent de la fin du XVI° Siècle.

À l'accueil, le Maître d'hôtel lui demande son identité:
   « Vous êtes attendu, Monsieur. »

Discrètement, il fait signe à l'un des garçons de salle d'accompagner le visiteur auprès de son ami.

Les salons sont richement ornés.
Des papiers peints à la main du XVIII° Siècle tapissent les murs.
Ce sont des motifs que l'on retrouve dans les toiles de Jouy, à la fois libertins et printaniers. Quelques chandeliers, viennent ponctuer les pans de mur entre les hautes fenêtres qui ouvrent la perspective sur le jardin. À l'opposé des fenêtres se dresse une large cheminée dont l'âtre pourrait accueillir au moins deux fauteuils. Des sortes de cariatides soutiennent la corniche où est déposée une tablette de marbre. Dans l'âtre, un feu est régulièrement alimenté par les garçons de salle. Au-dessus de la cheminée, sur la hotte, un *Troché de face*[16] est accroché.
C'est un cul de blaireau encastré dans un blason blanc.

À chaque fois qu'il entre dans cette pièce, le Professeur Léon Chastel a un sourire en coin.
« Piègerait-on les blaireaux en ce lieu? » se dit-il...
Quelques œuvres du même artiste, miniatures enchâssées dans de larges cadres baroques noirs autour de Léda, lient histoire et actualité et font de ce lieu un jardin des délices...

Proche de la fenêtre à la fois orienté vers la cheminée et le paysage champêtre, le Docteur Schnapp's déguste un verre de Chardonnay en attendant son ami.

    « Bonjour Christian!
- Bonjour Léon, comment vas-tu?
- Bien, il y a longtemps que tu es arrivé?
- Non, pas très...Avec un sourire malicieux, le Docteur Schnapp's lance à son ami : Je vois que tu apprécies toujours le blaireau qui t'accueille!
- Cette œuvre doit choquer je pense, surtout dans un restaurant. Je sais que cet artiste fait aussi des trochés avec des culs de lapin, ou des culs de vache...Mais j'apprécie ce blaireau qui se prend un mur...
- Enfin faut quand même être capable de se placer au second degré...

– Oui, mais tu sais, il y aurait une tête de sanglier, ou de biche, tout le monde trouverait ça normal. Ils se diraient que c'est une bonne auberge, car on y expose les trophées de chasse que l'on a tué dans le bois derrière... La viande doit être fraîche et sauvage...
– Le cul de blaireau est plutôt irrévérencieux, non?
– Pas plus que la tête de sanglier...
– Mais on ne mange pas du blaireau!
– Oui, et en quoi ça te gêne?
– Je n'aime pas les animaux empaillés. C'est vivant ou mort. Et quand c'est mort, ça doit disparaître.
– Tu ne vas jamais au muséum d'histoire naturelle?
– ...Si, parfois...
– Et les animaux empaillés?
– Ce n'est pas pareil. Ce sont des espèces que l'on conserve pour la mémoire...
– Et le blaireau? Ne pourrait-on pas le conserver pour la mémoire?
– Non mais tu as vu son cul? Tu crois que ça nous apprend quelque chose?
– Réfléchis...Laisse venir tout ce qui te passe par la tête...
– En plus, il est là, avec son cul, qui trône au milieu du salon. Il lui a même mis un blason, histoire de le rendre encore plus "distinguÊ"!
– Il l'anoblit tout en l'abaissant...Troublant non?
– Oui, si l'on veut...
– Ton rapport avec les animaux, la chasse, ton statut de carnivore, ne sont pas aussi clairs que tu le crois, n'est-ce pas?
– Laisse-moi tranquille avec ça... »

Christian Schnapp's esquive la question, trop d'embarras pour lui. Léon Chastel a marqué un point...

Le serveur arrive. Les chaussures cirées, le costume impeccable, une légère inclinaison du buste en signe de soumission et de service, il propose délicatement la carte aux deux amis:

« Si ces messieurs veulent bien choisir.
Je conseille particulièrement aujourd'hui en entrée, les Escargots Olympiques, le Médaillon de Porc chemisé dans les bois, allongé dans son lit de saison.
- C'est à dire....? demande le Docteur Schnapp's toujours perdu dans les appellations alambiquées des cartes de grands restaurants.
- Les Escargots Olympiques, ce sont des escargots cuisinés à différentes saveurs: des escargots au pavot pour l'anneau bleu, à l'encre de sèche pour l'anneau noir, aux betteraves et baies rouges pour l'anneau rouge, au safran et curcuma pour le jaune et ail et persil pour le vert. Ça c'est pour retomber dans des goût plus traditionnels...
- Moui...À voir...répond pensif le Docteur Schnapp's.
- Ensuite, le Médaillon de porc chemisé dans les bois, c'est un morceau de filet de porc mariné, cuisiné avec des champignons, nappé d'une sauce à la crème parfumée aux cinq baies. Le lit de saison étant un tapis sur lequel est disposé votre médaillon, composé d'épinards, de panais, de champignons avec quelques betteraves et carottes.
- Oui, ça me convient, répond le Professeur Chastel.
- Je crois que je vais prendre comme monsieur, répond le Docteur Schnapp's, il faut bien tenter des expériences parfois...
- Un repas qui me rappelle ceux que concoctait Maria, personnage inspiré par l'artiste Sophie Calle, dans le roman de Paul Auster, *Léviathan*, avec le régime chromatique[17]... C'est étrange cette histoire de régime chromatique, c'est un va et vient entre fiction et réalité. Paul Auster a imaginé un personnage inspiré de l'artiste, Sophie Calle. Il a imaginé des œuvres et Sophie Calle, en lisant le livre a donné corps à ces œuvres imaginaires...
- Étonnant, oui...
- Tu verras, le plaisir du goût débute par celui des yeux et des odeurs...Et s'épanouit dans celui des sensations

buccales et sonores quand les choses croustillent...
- Et avec ceci, messieurs vous boirez? Le sommelier qui prend le relais du garçon de salle s'avance vers les deux convives avec une carte de vins.
- Vous nous conseillez? répond le Professeur Chastel en posant la carte sur la table.
- Je pense qu'un Mâcon Milly-Lamartine avec un nez de fruits frais, aux parfums de fruits blancs comme la pêche de vigne, sera en parfait accord. Je vous conseille la cuvée 2004. Vous pouvez également opter pour un Bourgogne Aligoté. Ses arômes de fruits légèrement acidulés seront aussi de parfaits révélateurs de vos différents escargots.
- Va pour un Mâcon Milly-Lamartine? propose le Docteur Schnapp's.
- Je te laisse choisir, tu es plus connaisseur que moi...
- Et pour la suite, ces messieurs prendront? continue le sommelier, je conseille un Côte du Jura ou un Riesling. Les arômes de noisette et de noix sauront parfaitement soutenir les saveurs sylvestres des champignons. Le Riesling pourrait également, avec ses notes de pêche et de tilleul accompagner à la fois vos escargots et votre médaillon de porc...
- Je crois que nous allons après le Mâcon, également goûter le Côte du Jura. Un repas, c'est fait pour déguster, renchérit l'épicurien Docteur Schnapp's.
- Comme le souhaite monsieur... répond avec une légère courbette le sommelier, avant de retourner à sa cave. »

Christian Schnapp's change de conversation:
 « Et ta nouvelle voiture?
- Mmmmh! répond Léon Chastel des étoiles plein les yeux... T'as entendu le bruit?
- C'est beau ces moteurs...
- Oui, comme une voiture de circuit...Et quand tu mets le V8...

— ...Tu fais le plein d'adrénaline...
— Oui, c'est ça... »

Le serveur revient, discrètement installe les assiettes. Il ajuste les couverts pour aider les convives à ne pas se perdre.
Les pinces à escargots sont déposées à côté des assiettes:
« Ces machins, ça a toujours été une énigme pour moi. Tu m'autorises à me servir de mes doigts? demande le Docteur Schnapp's à son ami.
— Comme tu veux, mais tu risques de te brûler... répond le Professeur Chastel.
— C'est vrai...Alors prépare-toi aux éclaboussures.... »

La dégustation débute avec concentration. Le sommelier se glisse entre les deux amis et sert le premier vin. Il propose au Docteur Schnapp's qui lui a semblé le plus aguerri de goûter le vin et remplit les verres du liquide à la robe brillante et jaune d'or.

Le Docteur Schnapp's reprend la conversation:
« Paraît que t'es passé à la télé hier?
— Ah oui, j'avais enregistré une émission il y a quelques temps. Tu t'intéresses à l'art maintenant? dit avec malice Léon Chastel.
— Non. J'ai fait une visite et il y avait une dame qui m'a parlé de ton émission.
— Ouaouh tu fais des progrès! Tu parles d'art avec tes patients! s'exclame Léon Chastel.
— Te moque pas...C'est une fan je crois.
— De toi?
— Non, de toi. Elle ne tarissait pas d'éloges. Elle est même allée sur tes conseils acheter un livre d'Albert Camus!
— Ben dis donc...C'est une drôle de disciple... répondit plus sérieusement Léon Chastel.
— Oui, elle m'a parlé du *Discours de Suède*. Dans la conversation, je lui ai dit que je te connaissais, elle est

devenue toute fébrile...
- Comment est-elle cette "Dame" ?
- Oh, rien pour faire fantasmer un bellâtre comme toi...Mais c'est une femme très... cultivée... fine... perspicace. Elle connaît nombre d'œuvres par cœur...
- Comment ça?
- Disons qu'elle vit dans un cadre qui lui permet d'aborder de nombreuses œuvres. Elle est très intéressée par les liens que tu établis entre elles, leur contexte historique, les filiations et les évolutions. Je n'ai pas pu m'étaler sur ta théorie, mais elle souhaiterai s'entretenir avec toi, échanger... Crois-tu que ce serait possible?
- Tu sais, je suis bien occupé. Mais ta "Dame" m'intrigue. Surtout venant de toi. Comment a-t-elle réussi à avoir une discussion sur ce domaine avec toi?
- Disons que le contexte était plutôt à la confidence. Elle vit avec un ami, que j'ai rencontré au bistrot. On aime bien parfois s'isoler chez lui, tous les deux et explorer des bouteilles de grands crus...
- Et vous avez bu tous les trois...
- Non, mon ami a fait une attaque...Et, comme elle était bouleversée, on en est venus à parler de la journée, enfin de tout ce qui a composé sa journée... »

Christian Schnapp's était bien embarrassé. Ne pas parler de l'Antre tenait pour lui de l'exploit. Comment cacher une telle merveille à son ami? Mais il ne doutait pas, qu'en le mettant en contact avec Rosie, la petite dame finirait par tomber sous le charme du beau Professeur et qu'il parviendrait peu à peu à dévoiler l'origine de cette culture étonnante.

« Si tu veux, je te donne son numéro de téléphone.
- Donne toujours, je verrai...
- Ce serait vraiment bien que tu la rencontres, c'est une femme surprenante. Je suis sûr qu'elle pourrait t'apporter plein de choses dans ton domaine....

— Tu crois? Elle a étudié à l'Université?
— Je ne sais pas. Je sais juste qu'elle est ...Un peu "particulière"...
— Dis m'en plus!
— Non, tu verras avec elle... »

Le Docteur Schnapp's savait éveiller la curiosité de son vieil ami, ouvrir ces bourgeons plein de promesse que sont les points d'interrogation que l'on met à germer dans l'esprit d'autrui. Sur un bout de papier, il note le numéro de téléphone de Rosie.

Le serveur se glisse entre eux, dépose délicatement les anneaux olympiques d'escargots. Quelques bouquets de brocoli, carotte, champignon noir, tomate et fleur d'artichaut créent un feu d'artifice autour des hélicidés.

Christian Schnapp's reprend la conversation:
« Explique-moi ton arbre chronologique. Où en es-tu? Elle m'a posé des questions... Franchement, je me suis senti idiot. Elle était surprise qu'un ami intime du Professeur Chastel ne connaisse pas mieux son travail. J'avoue, j'ai du retard à rattraper...
— Alors écoute bien cette fois...
Tu pars du *Discours de Suède* d'Albert Camus.
Dans un premier temps, il tente de donner une définition de l'artiste. Il dit:
*« L'artiste se forge dans [un] aller-retour perpétuel de lui aux autres, à mi-chemin de la beauté dont il ne peut se passer et de la communauté à laquelle il ne peut s'arracher. C'est pourquoi, les vrais artistes ne méprisent rien, ils s'obligent à comprendre au lieu de juger. Et, s'ils ont un parti à prendre en ce monde, ce ne peut être que celui d'une société où, selon le grand mot de Nietzsche, ne régnera plus le juge, mais le créateur, qu'il soit travailleur ou intellectuel[18]. »*
La société, dans son ensemble, est souvent amenée à

proférer des jugements. Ces jugements s'appuient sur sa culture et ses valeurs. Celles qui lui sont données par son éducation et ses croyances qui agissent comme les guides de la pensée. Si l'on compare ces jugements à des barrières et si on se réfère à ces barrières, tout ce qui dépasse ou n'est pas conforme, se voit condamné. Ces barrières, sont comme des barrières Vauban, amovibles, et les comportements les font évoluer. Certains se figent dans leurs certitudes, en refusant leur déplacement, mais les usages et l'évolution des pensées et des relations, poussés par les nouvelles générations font bouger les lignes.

- C'est ce qu'on appelle le conformisme. Celui dans lequel on se glisse dès l'école pour ne pas se faire remarquer...
- Oui, si tu veux. L'artiste se place dans cette position singulière qui consiste à s'extraire du chemin que lui trace la société et c'est pour cela qu'il est souvent considéré comme un paria. Cette position singulière, est souvent liée à une hypersensibilité qui ne lui permet de vivre qu'en dehors de cet ordre social établi. S'extraire du chemin lui offre un recul suffisant et donne une vision dégagée sur le monde.
- C'est donc un marginal...
- Imagine une foule qui avance, contenue dans ces barrières. Elle suit un chemin que lui imposent les règles établies. Soudain, quelqu'un s'échappe...
Soit il crée une brèche, où d'autres s'engagent à leur tour et s'égarent. Mais celui qui a ouvert la brèche, l'a fait par nécessité vitale. C'est ce que Kandinsky appelle la *Nécessité Intérieure*[19], ce besoin vital de créer.
Soit, il s'envole et du recul qu'il obtient observe le monde et la société. L'expérience qu'il dégage de ce point de vue singulier, il la transforme à travers les formes, les couleurs, la matière, les mots, les sons, etc... Et c'est par ce langage universel qu'il offre à la foule, engagée sur ce chemin balisé, des ouvertures et regards singuliers sur le

monde dans lequel elle évolue.
- Et c'est ce que l'on appelle une œuvre d'art. Montrer les choses sous un angle qu'on ne peut envisager quand on fait partie du troupeau...
- Mais c'est aussi pour l'artiste prendre le risque de montrer quelque chose que les gens ne peuvent pas comprendre...
- Ce serait plutôt mon point de vue... »

Le Docteur Schnapp's finit son dernier escargot en sauçant avec un morceau de mie le fond de la dernière coquille bleue.

Une nuée de trois serveurs fond sur la table. Avec une agilité d'acrobates, ils disposent les assiettes sur leurs bras, débarrassent et nettoient, pendant qu'un autre dresse les nouveaux ustensiles de dégustation. À l'issue de ce ballet qui sonne comme une introduction, deux autres serveurs, avec les plats sous cloches font leur apparition. Dans un duo qui frise la perfection, ils installent les plats devant les convives, lèvent dans un mouvement ample la cloche. Dans l'assiette, aux couleurs quasi olympiques, le médaillon de porc est comme une ballerine prête à interpréter son solo de danse. Ce sont les fourchettes et couteaux qui vont animer ce chœur vibrant de saveurs.

Le sommelier fait son entrée, nouveau verre à la main, il propose la seconde dégustation au Docteur Schnapp's, qui approuve derechef.

La discussion reprend son cours:

« Dans la suite de son texte, poursuit le Professeur Chastel, Albert Camus expose les différentes positions qu'ont prises ces barrières: « *Chaque génération, sans doute, se croit vouée à refaire le monde. La mienne sait pourtant qu'elle ne le refera pas. Mais sa tâche est peut-être plus grande. Elle consiste à empêcher que le monde se défasse. Héritière d'une histoire corrompue où se mêlent les révolutions déchues, les techniques devenues folles, les dieux morts et les idéologies exténuées, où de médiocres pouvoirs peuvent aujourd'hui tout détruire,*

*mais ne savent plus convaincre, où l'intelligence s'est abaissée jusqu'à se faire la servante de la haine et de l'oppression, cette génération a dû, en elle-même et autour d'elle, restaurer, à partir de ses seules négations, un peu de ce qui fait la dignité de vivre et de mourir*[20]. »

Si tu observes l'histoire et je ne me limiterai ici qu'à l'histoire occidentale et plus particulièrement l'histoire de France, celle qui nous est proche culturellement, tu observes que notre société a évolué par à-coups.

Différents régimes, différents pouvoirs se sont succédé. Rapidement, on pourrait dire qu'il y a eu les Empires Romains, la décadence, le Moyen-Âge avec le pouvoir religieux et l'organisation féodale de la société, puis la Renaissance, avec l'apparition de la monarchie, puis son déclin.

La chute de la monarchie s'est faite de façon brutale, avec la Révolution de 1789, bien qu'elle ait été annoncée par le siècle des Lumières, avec la remise en cause des évidences édictées par l'église et le recentrage non plus sur les croyances, mais sur l'expérience et l'homme.

- C'est sûr qu'elle ne sautillait pas dans les champs notre Marianne ! intervint le Docteur Schnapp's.
- Il a fallu ensuite reconstruire l'organisation sociale, différents régimes, parfois républicains, virant à l'Empire, puis retournant à la République, replongeant dans l'Empire, pour enfin revenir à la République, se sont relayés. Tout ce charivari en un siècle: le XIX°. Parallèlement, ce siècle a vu également l'explosion des techniques par la révolution industrielle. Il a été un siècle formidable de découvertes et d'inventions.

C'est en cela, dans ces tourments où une société entière se cherche, que les artistes étaient dans une position qui leur permettait d'imaginer le monde, puisqu'il fallait tant socialement que politiquement et techniquement l'inventer.

Le XX° Siècle a vu l'émergence d'idéologies très fortes.

Ces idéologies se sont affrontées sur la scène internationale. Nous pourrions les résumer au Communisme et au Capitalisme. Les accords de fin de conflit ont permis au monde de s'apaiser, du moins en apparence.
- Voire de disparaître...Comme aujourd'hui...
- Quand Albert Camus évoque les « *médiocres pouvoirs peuvent tout détruire [...]où l'intelligence s'est abaissée jusqu'à se faire la servante de la haine et de l'oppression*[21] », il évoque sans détour le nazisme, dont en 1957, les blessures sont encore vives. Peut être parle-t-il également à demi-mot de la guerre d'Algérie, pour laquelle son engagement ne fut pas clairement affirmé.
- Je pense que parfois il est difficile de prendre un parti de façon tranchée. Le radicalisme et l'extrémisme conduisent souvent à être aussi monstrueux que ceux que l'on combat...
- Et c'est parce qu'il a vécu avec ses contemporains cette déferlante de haine, qu'il a la certitude que l'artiste, qu'il soit écrivain, poète, peintre, musicien, danseur, etc... doit par le recul qui le caractérise, porter un regard qui va au-delà du chaos et suivre les chemins que l'humanité a réussi à se frayer dans cette dynamique destructrice.
- C'est le marginal sorti du chemin qui en prenant de la hauteur regarde la direction que prend le troupeau...
- Exactement. Aujourd'hui, la question est différente. Parce que les générations occidentales actuelles ne sont pas des générations qui ont été forgées dans la guerre, dans le conflit. C'est une chose dont nous sommes redevables aux générations passées. Mais ce confort entraîne un changement singulier des relations entre les hommes. Alors qu'au XX° siècle, les sentiments de nation et d'appartenance à un groupe, qu'ils soient politique, religieux, éthique, étaient des éléments forts d'une cohésion sociale, aujourd'hui, par la mondialisation et par cet effet étrange généré par les outils d'ultra-

communication que sont l'ordinateur et internet, il n'y a plus de frontières mais une disparition du réel, du concret, de la matière, de la chair et du temps. Les esprits deviennent uchroniques, c'est à dire hors du temps, un temps qui se passe d'espace.

Prends l'exemple d'une communication internet avec quelqu'un. Imagine que ce quelqu'un soit en Australie. Vous serez dans un espace-temps simultané, mais cette simultanéité sera virtuelle, voire appartiendra à un absolu. Cette simultanéité ne sera aucunement humaine, dans le sens de sa capacité à se mouvoir dans l'espace et le temps, puisque, pour parler physiquement à quelqu'un en Australie, il faudrait que l'un des deux interlocuteurs fasse le voyage, ce qui donne un développement temporel à la relation. Développement temporel qui est celui du voyage (si rapide soit-il), mais aussi celui de l'attente: attente de la rencontre.

Il n'y a plus d'attente par internet.

Et l'immédiat est une donnée fondamentale de notre société. Les informations, la spontanéité des réactions sont instantanément visibles, et la réflexion, le temps de la pensée reculent, voire disparaissent peu à peu dans cette accélération. Par tous ces phénomènes, les relations sociales viennent à changer.

L'individu réel, la relation réelle, laisse le pas peu à peu à la relation virtuelle, dont l'avantage certain est qu'elle écarte le corps. Et parce qu'elle écarte le corps et la relation, elle permet une mouvance plus rapide et plus libre.

Les "amis" créés sur les réseaux sociaux, sont comme des pixels qui constitueraient une image. Cette image est composée des pixels que sont les individus et qui sont libres et indépendants. C'est ce que nous pourrions appeler une discrétisation sociale. Leur dépendance ne serait que celle de la conscience qu'ils ont d'appartenir à cette image. Mais le pixel que nous sommes devenus peut disparaître et

l'image changer. C'est ce que nous appelons le flux.
Et c'est parce que l'homme peu à peu s'inscrit non plus sur un territoire ni dans un lieu mais dans un flux, qu'il acquiert à la fois cette force de l'énergie des pensées, qui le dépasse parfois voire souvent, mais aussi cette fragilité de la potentialité à s'effacer, que les artistes d'aujourd'hui s'inscrivent dans une dynamique où les barrières de la culture et des croyances volent en éclat.
— Nous ne sommes plus que gouttes d'eau dans un océan, selon ta théorie.
— Les barrières d'autres cultures sont venues dans le paysage, le chemin n'est plus cadré comme il l'a été. Ce sont comme des barrières placées ici ou là. Chacun s'accroche à son chemin et à ses barrières. Et c'est dans ce bazar de chemins qui se croisent, se font et se défont au rythme des flux, à la faveur des vents dominants, que l'artiste essaye de trouver son chemin. Il n'a plus à s'évader du chemin, puisque les brèches sont nombreuses, il doit s'élever dans une autre dimension qui est celle de l'esprit et de la sensibilité qu'il a de ses contemporains. Ce qui est encore plus difficile pour lui, c'est de maintenir l'espace-temps indispensable à la création. Et dans un monde où cet espace-temps se vit en permanence bouleversé, perturbé, le rôle de l'artiste serait de donner de la cohérence et du lien, « *empêcher que le monde se défasse*[22] » comme dit Albert Camus. Lui donner une image et du sens. »

Le Docteur Schnapp's écoute le discours de son ami.

Il comprend peu à peu le lien qui existe entre la société et les artistes. Ce lien qui pour lui est d'une inutilité évidente, prend peu à peu corps.

« L'artiste ne serait donc pas un "parasite", ou un illuminé mais plutôt quelqu'un qui éclaire la société sur ce qu'elle

est et son devenir? demande-t-il au Professeur Chastel.
- Oui, exactement. Et c'est pour cela que la société a besoin de ses artistes, car ils sont comme des sentinelles, qui montrent ce que l'on ne veut pas voir. Qui nous amènent à réfléchir sur ce qui nous dérange. Et c'est parce qu'il nous conduisent là où on ne veut pas aller, parce qu'ils éclairent ce que nous ne voulons pas voir, qu'ils nous perturbent. Et en tant que médecin, tu sais mieux que n'importe qui, que nous rejetons ce qui nous dérange.
- Mais parmi les artistes, il y a ceux que nous voyons, parce qu'ils ont su se frayer un chemin dans la société où nous sommes, on peut dire ceux qui savent se vendre et les autres, ceux qui ne savent pas...Est-ce que ceux-ci sont moins "sentinelles" que les autres? continue le Docteur Schnapp's. Ce serait comme des maladies qui se déclarent par des symptômes visibles et décelables et celles qui avancent couvertes, pour se déclarer de façon irrémédiable en phase terminale.
- Oui, l'art contemporain, que nous voyons et connaissons aujourd'hui, n'est pas forcément celui qui traversera l'histoire. L'exemple le plus évident est celui de la fin du XIX° Siècle, dont nous connaissons surtout aujourd'hui l'illustre Vincent Van Gogh, mais qui était à son époque totalement méconnu. Et à l'inverse, nous ignorons aujourd'hui tout des pompiers, ses contemporains, qui étaient alors les vedettes des salons et expositions officielles. C'est en cela que l'art est intéressant. Je suis toujours à me demander quelle est la légitimité et la force de telle vedette de l'art d'aujourd'hui et quelle force elle gardera dans l'histoire, alors que nous passons probablement à côté d'œuvres formidables, mais que le marché n'éclaire pas. »

Les serveurs font leur retour sur le devant de la scène.
Leurs mains virevoltent à nouveau.

« Ces messieurs prendront du fromage?

- Oui, ce n'est pas de refus, répond le Professeur Chastel.
- Nous vous proposons notre plateau. »

Un homme de salle arrive avec un valet rempli de différents fromages. La liste des fromages est égrenée avec indications sur les origines et les saveurs.
Un panaché est réalisé pour chaque convive.
Le sommelier s'avance:
> « Nous vous laissons décider pour nous, ce sera toujours une découverte intéressante, propose le Docteur Schnapp's. Puis, se tournant vers son ami : si je résume ton idée, du moins celle de Camus, les révolutions ont été des ruptures qui ont permis aux générations de se mettre en devoir d'imaginer le monde. Nous ne sommes plus dans un monde de ruptures violentes, donc qui imagine, mais dans un monde qui cherche à donner du sens, de la cohérence et du lien à ce qui le constitue.
- Oui, en gros, c'est cela...
- Ben dis donc, pour une fois que je comprends...!
- Rien n'est perdu pour personne... »

La carte des desserts arrive et la même chorégraphie se déploie autour des deux convives.

À la fin du repas, ils sortent en terrasse, l'un pour fumer son cigare, tandis que l'autre déguste un café gourmand assorti de moelleux au chocolat, de glace au nougat, de tuiles aux amandes et d'un morceau de cake aux fruits.

L'air a légèrement fraîchi.
La fraîcheur de mai, avec les senteurs de printemps est toujours un moment délicieux à savourer, où le vent est caresse, par la douceur de ses courants et la tiédeur de ses atmosphères, qui relèvent la spontanéité de la nature naissante.

> « J'aime cette saison, ajoute pensif le Professeur Chastel.

- Moi aussi, c'est une belle saison pour faire des sorties en montagne.
- Tu en fais toujours? demande le Professeur Chastel tirant avec délice sur son cigare.
- Dès que je peux, mais avec les gardes, c'est pas toujours évident. Ça maintient la forme.
- J'aimerais bien, mais je manque aussi de temps...Ou je n'ai pas toujours envie d'en trouver...
- Tu devrais, ça t'entretiendrait...
- J'y penserai... »

Un moment de silence.
Juste savourer l'air, les odeurs, la lumière, les couleurs. Juste savourer ces moments où tout semble en harmonie. Où tout semble fonctionner ensemble.
Un accord parfait qui résonne dans le temps et l'espace...
L'art de prendre le temps...

« Bon, il va falloir que je me sauve, j'ai promis à un collègue de faire un tennis à 18h. Le temps de me préparer...
- Moi aussi, je vais devoir y aller, je dois continuer mes recherches...
- N'oublie pas, le téléphone que je t'ai passé...Ce peut être une source intéressante pour tes recherches... »

## CHAPITRE 5

17h30 – Unité de Soins Intensifs Cardiaques.

Bip....bip....bip.....bip....bip....

Rosie regarde Philléas.
Dans son lit d'hôpital il semble avoir un siècle.
Sa peau est grise, presque parcheminée.
Quand elle a pris sa main, elle était froide. Jamais elle ne l'avait sentie aussi froide.
Le souffle de Philléas est court. Ses paupières sont closes.

Bip....bip....bip.....bip....bip....

De son nez sortent deux tuyaux transparents reliés à un détendeur accroché sur la bouteille d'oxygène. Une potence de chaque côté, permet à des liquides de s'écouler en goutte à goutte, de poches translucides dans les veines de Philléas.
L'écran au-dessus de Philléas affiche des nombres et dessine des courbes dans une arythmie singulière. Des lettres, au bout de chaque ligne, indiquent la nature de la courbe, pendant qu'une liste de nombres variables scintille dans une colonne...

Doucement, elle tente de réchauffer en blottissant dans le nid que forment ses mains, la main de Philléas. De légères caresses vont

et viennent sur cette main qu'elle n'a pas touchée depuis longtemps...
Philléas, le visage détendu entrouvre les yeux.
Rosie le regarde et lui sourit.

> « Hello mon petit homme...
> – Hi....dit-il avec un léger sourire en coin... »

Puis il détourne la tête.
Sa pudeur voudrait que Rosie ne soit pas là.
Il ne supporte pas qu'on le voit quand il est mal.
Mais Rosie, c'est particulier.
Elle sait tout Rosie.
C'est son ange...

> « Comment te sens-tu? demande dans un souffle Rosie.
> – Bof...répond Philléas. Il n'a pas envie de s'étaler. Que s'est-il passé? ... Il reprend sa respiration avec difficulté. Je me souviens... Je voulais me lever, puis je suis resté cloué dans mon siège. »

Il déglutit avec difficulté, puis reprend son souffle comme s'il avait couru un cent mètres:
> « Tout a commencé à basculer...Je me suis un peu perdu, j'ai aperçu le Docteur Schnapp's... Puis plus rien... »

Bip....bip....bip.....bip....bip....

Il déglutit à nouveau puis reprend :
> « Je crois qu'entre temps, j'ai frôlé l'enfer...Un monde bizarre, fait de squelettes...
> – Si ça pouvait seulement te servir d'avertissement...
> – Bof... « *les choses sont ce qu'elles sont et seront ce qu'elles seront*[23] ». » dit-il avec ironie, après avoir repris une profonde gorgée d'air et de partir ensuite dans une toux graverneuse[24]...

La toux de Philléas est inquiétante.
Les médecins ont expliqué à Rosie que les défaillances du cœur ont entraîné une faiblesse des poumons, qui ont tendance à se remplir et s'infecter. Une légère pneumonie accompagne l'incident cardiaque. Mais l'esprit de Philléas semble bien se porter.
Rosie est rassurée.
Philléas plaisante, c'est qu'il doit se sentir mieux.

Bip....bip....bip.....bip....bip....

« Faut que je te dise quelque chose.... reprend Rosie.
- Oui?
- Tu te rappelles, tu as fait ton attaque dans l'Antre...
- ...Oui...
- ...Et je n'ai pas la force de te déplacer...
- ...Oui...
- ...Alors j'ai appelé le Docteur Schnapp's et j'ai dû le faire rentrer dans l'Antre...
- ... »

Bip....bip....bip.....bip....bip....

« ...Il t'a soigné, puis je lui ai expliqué que ce lieu était particulier. Il a bien voulu te déplacer dans ta chambre pour que les secours viennent et t'emmènent. Mais il a vu l'Antre. Il m'en a parlé un peu, étonné...Il m'a dit aussi qu'il était ami avec le Professeur Chastel.
- ...Et...?
- Et bien, je lui ai dit que je l'appréciais beaucoup, que j'aimerais bien discuter avec lui. Il m'a proposé de le rencontrer et de lui montrer l'Antre... Mais je lui ai dit que c'était notre secret...
- Bien....
- Enfin, je crois qu'il va quand même lui parler de moi...
- Midinette! » dit-il avec un sourire en coin.

Bip....bip....bip.....bip....bip....

Chaque phrase prononcée par Philléas est accompagnée d'une respiration courte.
Sa discussion vire au monosyllabe.
Rosie le laisse.
Elle le sent fatigué.
Il est au courant.
Ils discuteront plus tard de la suite à donner...

Elle enduit ses mains d'huile essentielle et s'approche de Philléas.
Elle commence à lui masser les jambes et les mollets.
Quand on est alité, ça fait un bien incroyable de sentir ses jambes vivre...
Philléas au début réticent, se laisse faire.
Les mains de Rosie sont douces.
Leur contact est rassurant.
Elles le ramènent lentement aux petits plaisirs de la vie...

Ils ne parlent plus.
Philléas sent peu à peu son corps s'alléger.
La vie l'envahit à nouveau...

18h30
Il est temps pour Rosie de partir. Les soins intensifs n'autorisent qu'une heure de visite.
C'est amplement suffisant.
Philléas semble épuisé.
Rosie replie ses affaires, glisse son petit flacon d'huiles essentielles dans son sac, effleure Philléas de ses lèvres et s'en va.
Philléas tourne son regard vers la fenêtre.
Le ciel est gris...Dommage...

Après avoir franchi plusieurs sas et portes à battants, Rosie sort du service.
Les couloirs se divisent, se rejoignent.

Des ascenseurs, autorisés, interdits se succèdent.
Rosie appuie sur un bouton et attend.
À côté d'elle, une petite dame, toute voûtée attend en regardant ses pieds.
« Il y a bien longtemps qu'elle n'a pas dû redresser la tête » se dit Rosie, quand tout à coup débarque une famille de gens bien portants, qui parlent fort. Un enfant dans une poussette, alors qu'il semble à Rosie qu'il ait bien dépassé l'âge, se débat dans les sangles en poussant des cris. Le père parle fort pour couvrir les cris de cet enfant qui ne comprend pas ce qu'il fait encore là, dans cette poussette. La mère tente de le rasseoir, mais ceci augmente l'intensité sonore des hurlements.
La petite vieille se rabougrit de plus en plus. On dirait que sa taille est inversement proportionnelle au nombre de décibels des cris de l'enfant.
« Tu parles d'une équipée. Je ne sais pas qui ils ont visité, mais il doit être content de leur départ...Enfin du repos !» pense Rosie.
Rosie aimerait bien défaire les sangles du bambin, mais elle voit la mère qui s'énerve, le père qui parle fort (son enfant doit lui être invisible), une autre personne qui les accompagne et répond avec des cris qui couvrent cette cacophonie.
L'ascenseur arrive et tout le monde de s'agglutiner dans la cage.
La poussette heurte les orteils de Rosie, tandis qu'elle écrase la vieille dame au fond de la cage; les autres personnes s'entassent, les corps transpirants et moites se frôlent dans une odeur dont Rosie n'essaye pas d'identifier la nature...
Deux étages plus bas, le "ding" de l'ascenseur sonne comme une libération.
Rosie s'échappe rapidement. De sa démarche chaloupée, elle franchit les couloirs et s'éclipse sous le ciel gris pour rentrer chez elle.

Elle arrive devant la porte de son immeuble.
Elle affronte à nouveau la gymnastique quotidienne qui met à chaque fois à l'épreuve l'élasticité de son corps et sa puissance: appui sur le digicode, bruit nasillard signalant l'ouverture de la

porte, plongée alerte sur la poignée de la porte, mobilisation des muscles, tension, bandage des avant-bras, poussée musclée sur la poignée, elle bouscule la lourde porte de l'immeuble.

Son pas pesant mais agile, avale les trois étages qui la conduisent à son appartement.
Elle enclenche la clé dans la porte et l'ouvre sur son vestibule.
Elle pose son gilet, ses chaussures, enfile ses pantoufles.

Elle trébuche sur le chat qui s'enroule avec fluidité autour de ses jambes.
Son poil est doux et touffu. C'est un chat sans race. Probablement un croisement entre chat de gouttière et angora vu l'épaisseur de sa fourrure.
Machine à ronronner, il masse au passage les jambes de Rosie avec les vibrations de sa respiration...

Rosie se baisse et le caresse...

Ellis est un chat-pirate qui a suivi Philléas, un soir.
Ni Rosie, ni Philléas ne savent d'où il sort.
Leur seule certitude, c'est que personne ne l'a réclamé. Ils l'ont même conduit chez le vétérinaire pour vérifier s'il n'était pas tatoué, mais rien. Et depuis qu'il est là, il n'a jamais éprouvé l'envie de s'enfuir.

Ellis mène sa vie entre les différents fauteuils de la maison.
Parfois, il dérive sur le tapis de l'Antre, un tapis persan.
Avec sa fourrure de pacha, il trouve que le tapis persan lui va bien au teint.
Alors il se pose, s'étale comme une carpette, écarte les coussinets afin d'élargir au mieux le contact avec le tapis, sort ses griffes pour s'ancrer dans celui-ci, puis ferme son œil.
Le moteur de son ronronnement se met alors en route...
Le tapis décolle, puis navigue avec le chat dessus, d'un tableau à l'autre.

Il passe de la tridimensionnalité de l'Antre à la bidimensionnalité des œuvres et pénètre dans leur espace pictural.
L'Antre est un lieu sans limites, ni de temps, ni d'espace.
Ellis, les yeux fermés, est le pirate de ces chefs d'œuvre.
Il surplombe le *Port au soleil couchant* de Claude Gellée, dit le Lorrain[25]. Se pose un instant sur le pont d'un bateau, se faufile entre les barques et guette celles qui viennent à accoster. Son flair ne le trompe pas, il détecte dans l'une quelques poissons qui contribueront à entretenir son léger embonpoint. Il s'approche avec ruse et se glisse dans la barque. S'empare du poisson et s'éclipse. C'est un bon chenapan.
Puis, il s'enfuit derrière un vaisseau en cale sèche, non loin des marches du palais du commerce, pour déguster son larcin. Pendant son festin, il écoute d'une oreille distraite, mais toujours aux aguets, les conversations des gens sur le port. Ceux qui hèlent pour l'arrivée sur la berge, ceux qui font la cour, ceux qui s'apostrophent, ceux qui attendent assis sur leurs bagages l'embarquement imminent et la gouaille des rameurs qui ramènent tout ce beau monde à bon port.
Après le rot qui s'impose, les quelques étirements incontournables pour retrouver sa motricité féline, Ellis rôde à nouveau sur le port, puis, ne voyant plus rien à faire, retrouve son tapis persan, s'étale, s'amarre de ses griffes, ferme son œil et se met à ronronner. Le tapis persan décolle légèrement, puis s'envole comme une feuille, d'abord dans le tableau, puis franchit la barrière de l'espace bidimensionnel de la toile, vers l'espace tridimensionnel de l'Antre et revient à son point de départ.

Chacune de ces escapades génère une légère altération des vernis des œuvres. C'est alors qu'une armée d'escargots surgit de derrière le foyer vide de l'Antre, glisse sur la toile dans un ordre méthodique pour recomposer le vernis altéré. La bave de ces escargots singuliers se transforme en vernis au contact des œuvres.
C'est un des secrets jalousement gardé par Alfred, le maraîcher de Rosie. Une part de sa culture « biologique » est affectée à

l'élevage d'escargots. Seul Ellis a pu être le témoin des manœuvres de ces armées singulières.

Parfois, lors de ses voyages, Ellis se laisse enfermer dans l'Antre.
Mais peu lui importe, il sait où trouver de la nourriture.
Il aime la liberté que lui offre ce lieu.
Il aime la paix que lui apportent Rosie et Philléas.
C'est un chat heureux.

Rosie s'installe dans son fauteuil, devant sa télévision.
Elle devra faire office de compagne, le temps que Philléas se remette de son accident cardiaque.
Elle regarde un documentaire sur les sangliers et autres animaux sauvages qui peuplent la ville de Berlin. Étrange comme lieu d'habitation pour des animaux sauvages. Les nœuds autoroutiers leurs servent de havre de paix, où ils creusent leurs terriers. Leur mortalité est importante, car dès leur plus jeune âge, sangliers ou renards, doivent franchir les bretelles de raccordement pour aller se sustenter dans les poubelles et autres déchets urbains. La survie tient du miracle ! Tandis qu'un garde-chasse urbain détecte des sangliers à leur odeur de feuilles d'automne et champignons à l'arrière d'un abris-bus, le téléphone sonne.
Rosie décroche.

– « Allo ? Ici le Docteurs Schnapp's...
– Oui ! répond Rosie, bonjour Docteur !
– Comment allez-vous Rosie ?
– Ça va, j'ai vu Philléas ce soir. Il a retrouvé son humour. Je pense que ça va aller.
– Oui, j'ai appelé le service. Ne vous inquiétez pas. Tout va se remettre en place. Son cœur reprend une activité à peu près normale. Ils vont le garder en observation, voir la régularité du cœur. Je ne pense pas qu'il aura besoin d'un pacemaker. Mais ils nous tiendront au courant...dit il en souriant.
– Oui, j'imagine Philléas sous piles... répond-elle avec

humour.
— Au fait, je voulais vous dire, j'ai rencontré le Professeur Chastel. »

Le cœur de Rosie ne fait qu'un bond...
« Oui......
— Je lui ai parlé de vous et je lui ai laissé votre numéro de téléphone. Il m'a dit qu'il vous appellera. Je ne lui ai pas parlé de l'Antre, mais je continue à croire qu'il faudrait que vous vous entreteniez avec lui sur ce lieu. Je lui ai dit que vous aviez beaucoup à lui apporter... »

Rosie est sans voix. S'il savait ce que représente l'Antre....
« Merci, répond-elle avec un léger sourire dans la voix.
— Donnez-moi des nouvelles, s'il ne vous contacte pas, je le rappellerai à l'ordre...
— Oh, n'en faites rien, ce n'est pas grave....
— Si, j'y tiens, je sens qu'il y a quelque chose d'important dans votre rencontre...
— Je ne sais pas.... Je vous remercie... Au revoir, Docteur Schnapp's....
— A bientôt, Rosie... »

Rosie raccroche le téléphone.
Les renards et sangliers ont disparu de la télévision.
Rosie voit cette lucarne qui lui tient compagnie, sans que les images qui se suivent ne parviennent à son cerveau.
Elle passe en mode déconnecté.
Seul, Ellis, posé sur ses pieds, maintient le contact avec la réalité physique du monde qui l'entoure.

Elle se lève, va dans sa cuisine.
Elle sort du réfrigérateur la salade qu'Alfred lui a vendu la veille au matin au marché.
Elle en a épluché une partie hier... Elle la finira seule aujourd'hui.
Elle s'assoit sur sa chaise en formica, « Séance de cryothérapie »

se dit-elle, puis elle épluche le cœur de la salade. Quelques escargots sont enfouis dans les circonvolutions vert tendre du légume. Elle les prend délicatement.
Elle met à tremper la salade, se retourne et pose les escargots sur le rebord de l'évier. « L'eau vous permettra de survivre » leur dit-elle.
La salade baigne, elle la pose dans le panier et l'essore.
Puis elle va préparer sa vinaigrette.
Dans sa tête, la voix du Docteur Schnapp's résonne : « Donnez-moi des nouvelles, s'il ne vous contacte pas, je le rappellerai à l'ordre... »
« Pourquoi tient-il tellement à ce que je le vois ? se demande-t-elle, il faut que j'en parle à Philléas...Quand il ira mieux... »

Avec la salade agrémentée d'une tranche de jambon, d'un petit morceau de fromage et d'un fruit, le dîner sera parfait.
Ellis accompagne Rosie. Il sent la tristesse qui l'étreint de l'intérieur, même si elle ne montre rien.
Il se pose en potiche sur le rebord de la fenêtre, au-dessus de l'évier. Il suit de son œil valide les petits escargots qui s'animent. Lentement et délicatement, ils avancent peu à peu vers la verticale de la margelle, s'agrippent à l'émail et glissent en dérapage contrôlé dans une petite anfractuosité située sous l'évier.
Ellis, l'œil bienveillant, les regarde s'éclipser.

Les jours passent, rythmés par les 17h30 à 18h30 de Rosie à l'hôpital.
Philléas reprend doucement des couleurs. Il est toujours cloué dans son lit. Bientôt, après une petite étape en cardiologie, il migrera dans un autre service. Probablement en pneumologie pour soigner sa pneumopathie, mais avec la pipe qu'il fume, c'est pas gagné.
Le Professeur Chastel n'a toujours pas joint Rosie.
Ceci lui convient.
Elle n'a pas encore repris la conversation sur l'Antre avec Philléas.
Elle n'est d'ailleurs pas retournée dans l'Antre depuis l'accident de

Philléas.
C'est leur lieu.
À eux.
Elle ne peut envisager l'Antre sans Philléas.

Aujourd'hui, Philléas va rejoindre le service de pneumologie. Le Docteur Schnapp's est là. « Il est très présent autour de ses patients, se dit Rosie, à moins qu'il n'ait quelque chose à demander... ? »

> « Bonjour Rosie !
> – Bonjour Docteur Schnapp's...
> – Alors c'est un grand jour, notre malade va mieux. Il devra par contre prendre un traitement à l'aspirine probablement à vie. Il faut qu'il fluidifie son sang pour ne pas risquer que les artères se bouchent. Surtout qu'entre l'alcool et le tabac...
> – Oui, je lui ai dit...Mais vous le connaissez...Il ne peut envisager de vivre sans...
> – Faudra quand même qu'il commence à réfléchir, l'alerte est grave.
> – Dites-lui...Moi, je ne peux rien... »

L'infirmière chef de service les prie de s'asseoir dans le salon d'attente avant de rendre visite à Philléas. Ils sont en train d'effectuer son transfert.

> « Dites-moi, Rosie, le Professeur Chastel vous a-t-il contactée ?
> – Non, pas encore. Mais vous savez, avec ce qui arrive à Philléas, il n'y a pas urgence...
> – Alors il faut que je le rappelle...
> – Laissez-le, nous verrons ceci plus tard... « Pourquoi tient-il tant à ce qu'il me voit rapidement ? » se demande-t-elle face à l'insistance du Docteur Schnapp's.

— Oui...plus tard... » ajoute-t-il pensif.

Le Docteur Schnapp's est certain que Rosie pourrait céder face au Professeur Chastel et lui permettre de découvrir l'Antre. Pour ce qui est de Philléas, une fois de retour dans ses quartiers, l'Antre redeviendra le bunker qu'il a été jusque là.

Un nouvel infirmier s'avance vers Rosie et le Docteur Schnapp's.
« Docteur Schnapp's ?
— Oui...
— Votre patient est installé, chambre vingt-sept. Vous pouvez lui rendre visite. Madame ?
— Oui...
— Vous pouvez également le voir...
— Merci, » dit elle avec un sourire timide.

Ils franchissent à nouveau des portes coupe-feu, passent devant l'office des infirmiers, où certains sont à remplir des fiches, tandis que d'autres préparent des chariots. Le ballet des aides-soignant est incessant.

Ils arrivent porte vingt-sept, frappent et entrent.
Du fond de son lit, Philléas les accueille. Demain un kinésithérapeute va venir l'aider à reprendre les gestes du quotidien : se lever, aller aux toilettes, se laver...C'est fou ce qu'on perd vite !
« Bonjour Docteur, bonjour Rosie...
— Bonjour Philléas. Alors on change de service...
— Oui, j'espère que je ne vais pas faire un stage de formation généraliste ! » plaisante-t-il avec le Docteur.

Le père de Philléas était médecin. Médecin généraliste.
Son cabinet était dans la maison où vivait sa famille.
Philléas dormait au-dessus du cabinet de consultation.
Ce qu'il craignait le plus, c'était l'appareil de radiographies

qu'utilisait son père.
Il avait la certitude que les rayons traversaient le plancher de sa chambre et venaient l'irradier.
De cette certitude, il a gardé un fond d'angoisse quant à sa santé...
C'est aussi probablement pour cette raison que sa prothèse oculaire a acquis ce pouvoir singulier de voir le monde sous le jour de la radiographie.

> « Ne vous inquiétez pas Philléas, répond le Docteur Schnapp's. Par contre, il va falloir songer à vous arrêter de fumer, vous êtes en pneumologie à présent !
> – Je sais, mais je n'ai pas envie de m'arrêter. Ce n'est pas le moment.
> – Je crois que si, bien au contraire ! », rétorque le médecin.

Mais Philléas prend son visage d'huître, celui qui ferme la bouche et ne veut plus rien savoir.
Le Docteur renonce pour cette fois.

> « Et toi, Rosie, comment vas-tu ? s'enquiert Philléas pour changer de sujet de conversation.
> – Ça va, ne t'inquiète pas. Ellis tourne un peu, mais il me semble aller bien...
> – Tu le laisses se promener ? » demande Philléas.

Rosie comprend que Philléas parle de l'Antre. Le Docteur Schnapp's ne se doute pas... Rosie voudrait bien ne pas évoquer ce lieu devant lui.

> « Pas trop en ce moment... Sans toi, ce n'est plus pareil...répond Rosie
> – Il faut que tu le laisses aller, c'est important pour son équilibre...renchérit Philléas.
> – Oui, les chats doivent prendre l'air, surtout quand ils sont en appartement... ajoute le Docteur Schnapp's. Mais avec son œil borgne, ne risque-t-il pas de tomber ?
> – Ne vous inquiétez pas, il a trouvé des espaces de liberté

que son handicap lui a ouvert... » répond mystérieusement Rosie.

Puis la conversation s'oriente vers les plaisirs épicuriens, derniers restaurants, derniers cépages et autres crus que le Docteur Schnapp's aurait découverts.
Rosie se sent peu concernée, elle esquisse un retrait de la chambre, mais le Docteur Schnapp's, la voyant partir, lui emboîte le pas.

« Rosie, je vais vous raccompagner, ces visites quotidiennes vous donnent petite mine. Il faut faire attention à vous...
– Ne vous inquiétez pas, je veille...
– Philléas, vous avez besoin de repos. Prenez soin de vous, vous êtes entre de bonnes mains...
– Mouais.... » répond Philléas peu convaincu.

Rosie et le Docteur Schnapp's se retrouvent dans l'ascenseur. Au moment de sortir, le Docteur Schnapp's retient Rosie.
« M'autoriseriez-vous à vous offrir un petit verre, pour vous remonter le moral ? »

Rosie aurait envie de refuser.
Mais quelles excuses pourrait-elle bien trouver ?
Elle n'est pas douée, Rosie, dans les excuses bidon.
Alors, avec politesse, elle accepte l'invitation.
« Je vais vous faire découvrir un endroit fabuleux. Connaissez-vous le Baravin ?
– Non, répond-elle, je sors peu, vous savez...
– Alors, venez, vous allez pouvoir déguster les plus grands crus de Bourgogne... »
Rosie se laisse emporter. Finalement, un petit verre et de la compagnie lui feront le plus grand bien.
Après avoir déambulé un certain temps dans les rues de la ville, les voici arrivés devant une façade bordeaux, où en lettre dorées,

enlacées entre des pleins et des déliés, le Baravin offre son enseigne.

Le Docteur Schnapp's pénètre en premier dans le bar, puis se tourne vers Rosie, tient la porte avec élégance, afin de lui permettre de pénétrer dans ce lieu qu'il affectionne. Il emboîte le pas de Rosie, l'invite à s'installer sur des chaises hautes disposées autour d'un îlot central. Il s'absente quelques instants, revient avec un plateau sur lequel sont déposés différents verres et un petit seau en fer blanc, pour permettre de recracher les vins dégustés. L'ivresse nuit à la finesse des sens.

Alors qu'ils en sont au quatrième verre, un homme d'une grande élégance pénètre dans le Baravin. Les cheveux en brosse, soigneusement coupés, des lèvres légèrement gourmandes et charnues, son visage carré est éclairé par des yeux sombres et perçants.

« Léon ! » s'écrit le Docteur Schnapp's.

Rosie se retourne et en moins de deux secondes, la voici en présence du Professeur Chastel.

« Christian ! répond avec un sourire le Professeur Chastel, Madame... » Enchaîne-t-il avec une légère révérence...

Rosie s'empourpre et, comme une petite fille, papillonne devant le Professeur qu'elle a seulement vu à la télévision. Voir les images s'échapper du tube cathodique pour prendre chair et vie est toujours une chose qui lui a semblé étrange. L'image électronique, faite d'un bombardement d'électrons sur la surface de l'écran de télévision, doit rester image-énergie, image-vitesse.

« B...bonsoir Professeur... bégaye-t-elle
- Léon, je te présente Rosie, la "Dame" dont je t'ai parlé l'autre jour... poursuit le Docteur Schnapp's.

Le Professeur Chastel fronce les sourcils. Sa mémoire se met à l'ouvrage. Les repas bien arrosés qu'il aime à partager avec son ami le Docteur Schnapp's, laissent souvent des souvenirs assez vagues.... Rosie vient à son secours :

« Je vous ai vu l'autre jour à la télévision...Vous expliquiez le *Discours de Suède* d'Albert Camus, je vous ai trouvé si intéressant que je suis allée chercher le livre... »

Le visage du Professeur Chastel s'éclaire tout à coup :
« Ah, vous êtes cette dame aux pouvoirs miraculeux qui entraîne mon ami, le Docteur Schnapp's à discourir sur l'art, alors que jusqu'à très récemment, il ne prêtait pas la moindre importance à mes recherches... ! »

Rosie regarde le Docteur Schnapp's.
Son esprit bouillonne :
« Pourquoi m'a-t-il emmenée ici ? Savait-il que son ami allait venir ? Pourquoi cet intérêt soudain pour l'art ? »

# CHAPITRE 6

9h du matin.

Miaoooowww !

Ellis miaule derrière la porte de Rosie.
D'habitude, Rosie se lève à 7h.
Depuis un moment, elle aurait dû se lever et lui ouvrir la porte fenêtre du salon pour lui permettre de s'aérer...

Rosie est au fond de son lit.
Il lui semble être devenue un menhir.
Chaque partie de son corps est ankylosée, lui donne la sensation de s'incruster de façon irrémédiable dans le matelas.
Elle roule lentement sur un côté, en prenant soin de lever un bras de cent kilos au-dessus de sa tête...
Les jambes en chien de fusil, elle sort peu à peu des brumes de Morphée...
Elle n'aime pas cette sensation de vague. Ne pas maîtriser ses souvenirs.
Alors elle rame. Dans la barque de son éveil, elle navigue entre les écueils de sa mémoire à la recherche d'indices de la veille...
Quelques éclats de souvenir flottent dans ces eaux troubles. Avec l'épuisette de sa conscience, elle ramasse ces fragments d'histoire et reconstitue le fil de la veille.

Le Docteur Schnapp's.
Le Baravin.
L'îlot et les sièges de bar.
La dégustation....Ah oui ! la dégustation...Il lui semble ne pas avoir beaucoup utilisé le crachoir en fer blanc... Alors elle a bu... Elle a bu les différents vins...
Mais il y avait quelqu'un d'autre... Un bel homme, élégant...Il connaissait le Docteur Schnapp's...
...
La mémoire de Rosie flanche.
Cet éclat de souvenir doit encore naviguer entre deux eaux...
« Laisser venir et poser les rames... »
Rosie se tourne de l'autre côté. Son corps roule dans le lit, comme un menhir que l'on déplacerait.
Ses jambes servent de lances qui donnent l'impulsion à cette masse corporelle qu'elle habite.
Pouff...La voici retournée...

MiaooooOOOWWW !

Au loin les miaulements d'Ellis deviennent suppliants comme les sirènes des marins en détresse.
Mais Rosie attend.
Elle attend que ce fragment de mémoire dont elle sait l'importance, vienne à émerger des eaux troubles de ses souvenirs.

MiaooooOOOWWWououuouoouo...

Les courants de la réalité la détournent peu à peu des eaux de ses souvenirs.
Il ne faut pas.
Rosie doit résister si elle veut renouer le fil de son histoire.
Ne pas laisser ce fond abyssal de l'oubli dévorer une partie de son histoire.
Alors elle ressort les rames et retourne caboter dans les écueils de sa mémoire.

Scrichchchchcschschsch...scrschscrsch....

C'est Ellis qui se fait les griffes sur la porte.
Mais Rosie n'est plus là, Rosie navigue.
Concentrée dans sa pêche aux souvenirs.

Puis, tout à coup, au détour d'une côte ciselée par les kystes des mauvais souvenirs écartés et les affres des oublis volontaires, elle découvre, surnageant d'une légère pochette jaune pollen dans un drap finement damassé, le souvenir manquant : Le Professeur Chastel !

Comment avait-elle pu oublier ?

Rlrlrlrlrlrlrlrrrrrrrrr

Ellis a changé de tactique.
Peut être que le moteur de son ronronnement parviendra à réveiller Rosie.

MiaoO ?

Rosie ouvre ses yeux, s'étire autant qu'elle le peut.
Roule sur le côté et se redresse.
Jette un œil sur le réveil :
« Neuf Heures ! »

Elle saute sur ses pieds, ouvre brusquement la porte.
Ellis s'écroule sur le flanc.
Rosie l'enjambe d'un pas alerte.
Ellis légèrement sonné reprend ses esprits et se glisse dans la marche décidée de Rosie.
Il s'enlace dans ses pieds.
Rosie va bientôt basculer, jusqu'à ce qu'elle réalise l'insistance d'Ellis.

« Oops, mon pépère !...Va... »
Elle ouvre la porte fenêtre du salon et Ellis s'échappe sur le balconnet de l'appartement.

Elle se retourne et découvre sur la table du salon une plaquette :

*Conférence d'histoire de l'art,*
*regards croisés sur l'évolution de l'art, de la société, de la pensée et des sciences .*

Sur la plaquette, le portrait du Professeur Chastel.
Elle ouvre le document et découvre à l'intérieur une image, sorte d'arbre aux couleurs vives.
Quelques idéogrammes agrémentent le curieux tronc d'où s'échappent diverses branches.
Ses branches viennent parfois se relier au tronc pour s'écarter de nouveau de la croissance ordonnée du végétal.
Des repères chronologiques sont clairement indiqués, tandis que des repères politiques sont manuscrits.

Un texte accompagne l'image :
« L'évolution de l'art et de la représentation est toujours intimement liée à la fois à l'évolution des modèles sociaux et économiques d'une civilisation, à l'évolution de la pensée et des connaissances, à l'évolution des découvertes et innovations technologiques.
L'artiste est comme une éponge de son époque qui s'imprègne de tout ce qui la compose.
Dans les représentations qu'il offre du monde dans lequel il vit, il montre et dévoile des singularités qui échappent à ses contemporains. C'est très souvent une sentinelle de son époque, une Cassandre de l'être et du devenir d'une civilisation. »

Ce texte d'introduction donne lieu ensuite à un texte détaillé.
Rosie prend la plaquette. Elle va la lire.

Elle va la lire dans l'Antre, car elle est convaincue qu'elle va plonger. Elle ne peut pas plonger dans le salon : les flaques d'eau occasionnées par son retour gâteraient le parquet de chêne.

Elle entre dans la cuisine.
Prend une tasse qu'elle garnit de café lyophilisé, « Pas le temps de faire du *vrai* café » se dit-elle. Met de l'eau à chauffer dans la bouilloire.
Pendant que l'eau monte en température, elle prend les gamelles d'Ellis, en rince une et la remplit d'eau, tandis qu'elle verse dans l'autre quelques croquettes.
La bouilloire siffle. L'eau est chaude.
Elle la verse dans sa tasse, s'assied et l'avale à grande vitesse.
A travers son pyjama vert pomme, elle ne sent pas la fraîcheur du formica.
Rapidement, elle dépose la tasse dans l'évier et se dirige sans plus attendre vers l'Antre.

Elle se glisse dans le cellier, prend une serviette de plage sur l'étendage, puis décale l'étagère où se trouvent rangés des cartons. Derrière l'étagère, elle tourne le cadran circulaire de la serrure à combinaisons mécaniques de la porte blindée.
Un coup à droite, un coup à gauche, un coup à droite, encore à gauche.
Puis, elle plante dans le cylindre de la serrure, la clé qu'elle porte autour du cou.
La lourde porte s'ouvre.
Sur sa droite, d'un léger mouvement, elle appuie sur un disque rond qui éclaire le lieu.

Elle pose la plaquette sur la table ronde en chêne massif au centre de la pièce et s'assoit sur une chaise cannée.

Elle s'apprête à lire...Mais non, elle ne peut pas.
Décidément, elle n'est pas réveillée...

Elle se lève, retourne dans sa chambre et prend sur sa table de nuit ses lunettes.
En revenant vers l'Antre, elle lisse ses cheveux.
Comme une athlète, Rosie est prête à plonger.

La lecture commence :

> « L'histoire de l'art et de la représentation remonte à l'art paléolithique, d'il y a dix sept mille ans. L'une des différences fondamentale chez les mammifères entre l'homme et les animaux, est cette capacité qu'a l'homme à re-présenter le monde dans lequel il évolue.
> Je dis bien re-présenter, c'est à dire présenter à nouveau, d'abord à travers l'image, puis à travers les signes et les mots.
> Dès son origine, cette représentation a été accompagnée, voire auréolée, d'une connotation sacrée. En effet, à travers la représentation du monde et des hommes, l'homme crée, à l'image du divin, un monde.
> Cette création du monde, chez les égyptiens, s'habille de règles et conventions rigoureuses, liées aux mythes et à la religion. Les sujets traités dans l'art égyptien sont généralement des divinités et des situations liées au sacré, comme la vie dans l'au delà.
> De la même façon, on peut voir dans l'art antique grec, des codes affectés à la représentation qui soumettent l'image à un idéal défini par la religion polythéiste et la mythologie. Les dieux et diverses représentations de la mythologie sont également les sujets de ces représentations. Sachant que le pouvoir n'est pas seulement d'ordre politique, mais surtout de nature religieuse, cette domination de la religion et des croyances, va durer très longtemps et influencer les œuvres pendant quelques siècles.
> On peut également noter, tant dans l'antiquité égyptienne, que dans l'antiquité grecque et romaine, la présence de scènes d'actions inspirées du quotidien (agriculture,

écriture, scènes de batailles). Mais ces scènes sont surtout là pour ancrer le message sacré dans le quotidien des contemporains.

Un élément important également dans l'évolution de l'art et dans la pérennité des œuvres à travers l'histoire, ce sont les commanditaires.

Dans l'Antiquité, les commanditaires étaient les personnes fortunées, dont les richesses fleurissaient grâce à la bienveillance du pouvoir et à la prospérité du commerce.

Dans l'Art Byzantin, du V° au XV° siècle, l'Art Roman, du XI° et XII° siècle, l'Art Gothique, du XII° au XV° siècle, c'est l'église et la religion qui dictent les sujets, tant dans leurs dimensions narratives, que dans leurs constituants symboliques, mais également influencent les formes par la nature même des croyances véhiculées[26]. Les œuvres sont commandées par l'église, dont l'influence et la puissance augmente au Moyen-Âge. Le clergé, à travers ces œuvres, se donne également une mission d'évangélisation. C'est avec les polyptyques et autres retables ou tableaux et bas reliefs, que les artistes-artisans de l'époque, répandent le récit de la bible. Et c'est par l'accessibilité des images dans une dimension à la fois narrative et symbolique, que la religion chrétienne prend sa place et son ampleur.

À la Renaissance, à partir du XV° siècle, alors que les peintres italiens commencent à s'intéresser non plus à la représentation selon des règles établies par la religion[27], mais à la représentation fidèle aux sens, l'art va subir une profonde évolution et amorcer une grande mutation. C'est aussi une période où les commanditaires privés, les riches familles florentines, avec par exemple les Médicis, vont influencer l'art par des demandes plus profanes, comme les portraits. »

À cet instant, Rosie se fige et dans un mouvement d'une beauté incroyable, elle plonge dans la plaquette.

La page ondule légèrement.
Les ondes de la plongée de Rosie déforment à peine le texte...Puis se stabilisent.
Rosie a disparu.

Profitant de l'ouverture de l'Antre, Ellis est entré.
Il a sauté sur la table.
Le texte est à nouveau lisible.
Ellis est arrivé dans la vie de Rosie et Philléas au moment où l'Antre venait à prendre vie.
Ce chat-pirate est aussi un pirate de la pensée.
Alors qu'il navigue dans les œuvres, c'est aussi un étrange chat qui lit, sans jamais y plonger, les textes que Rosie laisse ouverts dans l'Antre.
Ellis continue la lecture...

> « C'est à cette même période, au XV° siècle, qu'apparaît et se développe la technique de la perspective en Italie, tandis que dans l'Europe du Nord, la peinture à l'huile devient une technique à la finesse et au velouté inégalés, comme le montre Rogier Van der Weyden.
> Les représentations du Nord et du Sud de l'Europe, prendront alors des chemins différents : l'une, celle du Nord, s'orientera sur l'expressivité de la matière, la fidélité à la chair et aux lumières, tandis que l'autre, celle du Sud, sera plus dans la recherche de l'espace, mais aussi de l'idéalisation du réel dans l'esprit d'une religion chrétienne bien établie.
>
> La représentation de l'espace telle qu'elle a été conçue dans l'antiquité, notamment par Ptolémée deux siècles après Jésus-Christ, reprend les observations d'Aristote sur les bateaux qui s'effacent à l'horizon, envisage la terre ronde au centre de l'univers et devient symbolique au Moyen-âge. Dans la vision chrétienne l'espace se divise en trois parties, selon le partage des fils de Noé. Le commerce et les explorateurs maritimes, vont faire évoluer

cette représentation symbolique à travers des cartes nommées des portulans qui permettent de repérer les côtes et les ports. Les grands navigateurs, comme Christophe Colomb en 1492 qui découvre l'Amérique, vont élargir la représentation du monde et de l'espace en incluant les nouveaux territoires.

Ces modifications de la conception de l'espace et du monde, se retrouvent dans la peinture.
Lorsque le pouvoir des rois va prendre peu à peu le pas sur le pouvoir de l'église, bien qu'il soit contraint par crainte de l'excommunication, de se soumettre aux préceptes de celle-ci, ce sont les monarques et les cours qui vont décider du devenir et de l'existence des artistes.
Les peintres deviendront peu à peu des outils au service des pouvoirs. Ce seront aussi de formidables vecteurs de communication pour permettre aux différentes cours d'Europe d'arranger les mariages dont les intérêts politiques sont évidents.
On peut à ce sujet noter l'utilisation que fera Marie de Médicis de la peinture au XVII° siècle. Amie du peintre flamand Pierre-Paul Rubens, elle fera réaliser par l'artiste toute une galerie d'œuvres monumentales qui magnifient la Régente (c'est à dire elle-même) et la montrent en héroïne, alors que la vérité de son destin et devenir est beaucoup plus sordide.
Lorsqu'en 1648, la régente Anne d'Autriche, sous l'influence de peintres comme Charles Le Brun et pour contrecarrer le pouvoir de la Guilde de Saint-Luc, met en place l'Académie Royale de Peinture et de Sculpture, elle offre non seulement aux artistes élus la possibilité d'exercer leur art en toute reconnaissance d'un statut d'artiste et non d'artisan (souvent confondu à l'époque), mais par cet intermédiaire maîtrise également le devenir de l'image et de la représentation.
Le classicisme, selon Nicolas Poussin, sera alors à son

apogée, dans la droite ligne édictée par Le Brun. Les références à l'antique, antiquité grecque et romaine, sont manifestes.

La peinture baroque, héritée de l'Europe du Nord s'épanouira à la même époque. Elle se développera plutôt dans les œuvres chrétiennes, pour montrer, par sa profusion et son mouvement poussé à l'excès, la force et la richesse de l'église. Elle évoluera au XVIII° vers le Rococo qui sera l'expression la plus exagérée de cette surcharge.

La noblesse et les gens de cour, sont aussi des personnalités qui vont donner du travail aux artistes et, selon leurs désirs, vont également influer et orienter le devenir de la peinture. À partir de la Renaissance et jusqu'au XIX° Siècle, en partant des cabinets de curiosités papaux, royaux et princiers, qui vont s'ouvrir peu à peu au public, on voit également des legs à des collectivités publiques qui vont installer la notion de collection.

Ainsi, au XVIII° siècle apparaîtra le style libertin, qui s'affranchit avec allégresse des discours moralisateurs de l'église. C'est à cette même époque, siècle des lumières, que l'on apprend que tout ne doit pas être centré sur le divin, mais que l'homme est au cœur de la pensée et se doit d'être attentif à ce qu'il est en tant qu'homme à la fois pensant et sensible. Sa vision du monde ne peut en rien être dictée par les croyances, mais doit venir de ce qu'il pense et de ce qu'il ressent.

Une nouvelle perception du monde va également voir le jour, avec l'invention de la montgolfière et le premier vol en 1783, qui propose une vue jusqu'alors inconnue.

Cette prise de hauteur sur le monde et sa perception, ainsi que cette mise à distance des croyances vont préparer le lit des profondes mutations sociales, technologiques et culturelles du XIX° Siècle.

C'est à partir de cette charnière entre le XVIII° et le XIX° Siècle, que vont se développer différents mouvements et

conceptions de l'art, qui feront écho à ces générations qu'évoque Albert Camus, qui « *se croient vouées à refaire le monde*[28]. »

C'est ainsi qu'en 1793, Jacques-Louis David obtient la dissolution de l'Académie Royale de Peinture et des Beaux-Arts, remplacée l'année suivante par l'Académie des Beaux Arts.

Alors que Napoléon Bonaparte puise son inspiration du pouvoir dans l'antiquité romaine, il permet à des artistes comme Jacques-Louis David d'exprimer avec l'appui des références antiques, le pouvoir de l'Empereur.

Mais c'est sans compter sur les Peintres Romantiques qui prennent le relais à la fin du Premier Empire, comme Eugène Delacroix ou Théodore Géricault, qui, par l'expressivité du geste et de la matière, exacerbent les sentiments. Ces peintres sont le plus souvent soutenus par les bourgeois qui peu à peu influencent la peinture par leurs commandes. C'est le début de l' « *histoire corrompue où se mêlent les révolutions déchues [...] les dieux morts et les idéologies exténuées*[29]. » Dans un autre registre, la révolution, par le bouleversement de la redistribution des richesses, va ouvrir de nouvelles perspectives[30].

Pendant ce temps, profitant des innovations technologiques notamment en matière d'optique, plusieurs scientifiques mènent des recherches sur la réalisation d'images objectives, c'est à dire des images dont la rigueur serait celle des données physiques du monde. Un constat de chimie simple sur le noircissement des sels d'argent à la lumière, va permettre l'invention d'une technique qui va profondément bouleverser le monde de la peinture et questionner la représentation. C'est ainsi qu'en 1826 est réalisée la première photographie par Nicéphore Niepce.

L'apparition de la photographie va être porteuse de nombreux espoirs et fantasmes.

L'étrangeté de la première photographie est liée au décalage entre le temps de pause, excessivement long pour

une photographie, puisqu'il se doit de durer environ huit heures, et la réalité du monde visuel toujours en mouvement. Ce mouvement ne va pas pouvoir être capté par l'image photographique et vont apparaître ainsi, dans les photographies, des fantômes.

Alors que certains déclarent la mort des peintres, car la photographie est plus fidèle à la réalité puisqu'elle est mécanique, d'autres se saisissent de ces écarts avec notre réalité sensible pour remettre la photographie à sa place.

Ainsi, dans ses débuts, la photographie va tenter de reprendre les styles et genres de la peinture. Des scènes néoclassiques vont voir le jour. Et la peinture de s'interroger sur son rôle et sa fonction. Les peintres Romantiques vont développer des trésors d'expressivité, à travers les sensations colorées, la lumière et la matière, que la photographie ne parvient pas encore à rendre.

C'est centrés sur la perception et l'expression des sens, que vont naître des mouvements comme l'Impressionnisme et l'Expressionnisme. Des travaux scientifiques, notamment ceux de Chevreul sur la perception des couleurs et les contrastes, vont ouvrir un nouveau vocabulaire pictural. L'usage des contrastes de couleurs génère un mouvement vibratoire qui perturbe la dimension spatio-temporelle de l'image.

La peinture accompagne également ce bouleversement de la perception que va déclencher la révolution industrielle, notamment à travers l'invention de la machine à vapeur. En 1827, la première ligne de train à vapeur est créée entre Saint-Etienne et Andrézieux pour évacuer le charbon de la mine, vers les bateaux amarrés en bord de Loire. Puis, en 1830, une ligne entre Saint-Etienne et Lyon est créée pour les voyageurs.

Cette entrée de la vitesse, va profondément changer la perception du temps au cours du XIX° Siècle. Le pouvoir de l'Académie des Beaux-Arts, jusqu'alors souverain va être remis en cause, et les artistes, par des expositions

dissidentes, vont s'extraire de son joug. Ce n'est plus l'influence d'un pouvoir qui va guider l'art, mais les bourgeois et collectionneurs éclairés[31]. Les galeries et expositions vont apparaître de façon éclatante dans la dynamique des expositions universelles de Londres en 1851 et Paris en 1855[32]. C'est ce que feront les impressionnistes, mais aussi le salon des refusés, en 1863, où Édouard Manet provoquera un scandale avec *Le déjeuner sur l'herbe*.

Autre invention qui va influencer également l'évolution de la peinture, c'est l'apparition des tubes de peintures en 1840. Ces tubes de peinture vont permettre aux peintres de se rendre à l'extérieur et, comme Claude Monet, d'expérimenter sur le site, les variations de la lumière[33].

Se pose également la question de la restitution de la sensation visuelle dans l'image. La photographie ne peut le faire. Rodin déclare à ce propos: « *C'est la photographie qui ment, car dans la réalité, le temps ne s'arrête pas.* » Et comme ce fut le cas à la Renaissance, au XV° siècle, certains artistes, comme Pablo Picasso et Georges Braque, vont questionner le point de vue unique et fixe de l'image. Il vont ainsi développer un modèle, que les critiques nommeront Cubisme, mais qui consiste à restituer sur une seule image une somme de points de vue différents d'un même sujet.

Le XIX° Siècle est aussi un siècle de bouleversements sociaux et de conquêtes de l'Europe sur le monde, notamment l'Amérique du Sud et l'Afrique. C'est le siècle de la colonisation. Par delà le pillage, des expositions des œuvres d'art dit "primitif" seront organisées. Elles vont également influencer l'art du début du XX° Siècle, notamment Pablo Picasso à travers *Les demoiselles d'Avignon*.

Avec les fantasmes qui se développent également autour des nouvelles images et nouvelles techniques, photographie[34], cinéma, apparaît également une dimension

non plus religieuse, mais spirite et fantasmagorique. L'expression du psychisme et des rêves se déploie dans le mouvement Surréaliste au XX° siècle : plus le monde s'enferre dans la guerre, plus les artistes ont besoin de s'échapper, dans un premier temps dans l'imaginaire, puis dans l'absurde.
Cette recherche d'évasion va également s'exprimer à travers une nouvelle forme d'expression artistique que Marcel Duchamp inaugurera. De plaisanteries de potache, dans les années 1910-1920, ses œuvres seront des références à partir des années 1950, après que le monde s'est déchiré à travers les deux guerres mondiales auxquelles se réfère Albert Camus, lorsqu'il déclare : *« où de médiocres pouvoirs peuvent aujourd'hui tout détruire, mais ne savent plus convaincre, où l'intelligence s'est abaissée jusqu'à se faire la servante de la haine et de l'oppression, cette génération a dû, en elle-même et autour d'elle, restaurer, à partir de ses seules négations, un peu de ce qui fait la dignité de vivre et de mourir.* [35] »
Le XX° siècle sera un siècle où une multitude de mouvements et d'expressions picturales mais aussi plastiques vont foisonner. Ce sont les mécènes, galeries et expositions qui font et défont les renommées. Le marché de l'art va devenir également un étalon de plus en plus important en imposant les goûts des plus fortunés. Cette notion de marché va être utilisée et exploitée par les artistes du Pop'Art à la tête desquels Andy Warhol déclare : « *Quand on y songe, les grands magasins sont un peu comme des musées* [36]. » Finalement, élargi à l'échelle mondiale, ce qui pousse à la pérennité et la célébrité d'une œuvre a peu changé depuis des siècles.
Le XX° siècle, va également voir apparaître de nouveaux modes d'expression, où l'image s'absente peu à peu. Le coup d'envoi de cette disparition de l'œuvre dans sa matérialité, c'est la *Fontaine* en 1917 de Marcel Duchamp[37], qui donne naissance à l'art conceptuel. Mais

elle va se poursuivre avec les nouveaux médias que seront la télévision, puis le numérique, avec des mouvements comme Fluxus.
Le XX° siècle, sera le siècle non plus de la machine au service de l'homme, mais peu à peu d'une bascule de l'homme aliéné à la machine.»

Ellis se retire brutalement de la table, expulsé par l'éructation de la plaquette d'où surgit Rosie trempée de la tête aux pieds.
Elle prend sa serviette, s'essuie le visage, puis retire le voile de l'éponge et laisse son regard balayer les lieux. Les œuvres de l'Antre sont les acteurs de ce dont parle le Professeur Chastel.
Il faudrait qu'à la lumière de ses réflexions, elle parvienne à éclairer de cette pensée sa perception de l'Antre.

Sur la quatrième de couverture de la plaquette, une reproduction d'une gravure du XVII° Siècle, *Académie des Sciences et des Beaux-Arts de* Sébastien Le Clerc de 1698, extraite de la Bibliothèque Nationale de France attire son attention. De composition très classique, avec des références évidentes à l'Antiquité, elle illustre les différents domaines de savoir et d'échange, tels qu'ils sont conçus à la création de l'Académie, sous l'impulsion de Louis XIV.

Elle pose sa serviette sur la chaise cannée pour ne pas gâter la paille de l'assise et regarde la gravure.
Ellis, remis de ses émotions, saute de nouveau sur la table.
Il passe et repasse devant Rosie, étirant ses pattes, arrondissant son dos, afin d'effleurer de son pelage les lèvres de Rosie.
L'éveil des sens est la technique redoutable d'Ellis pour ramener à l'existence terrestre la maîtresse des lieux.
Pour Rosie, la contemplation de la gravure devient complexe.
Ellis met en route son moteur : Rlrlrlrlrlrlrlrrrrrrrrr
Puis il plante son derrière sur l'image.
De son œil vert, il fixe avec sa pupille en amande les yeux de Rosie.

La partie est gagnée.
Rosie se lève, l'invite à la suivre, éteint l'Antre et retourne dans son appartement.
Son esprit est toujours habité.
Il faut qu'elle aille voir Philléas, lui parler de sa soirée.
Mais elle ne se souvient pas de grand-chose...

Elle doit dans un premier temps voir le Docteur Schnapp's qui pourra l'éclairer sur ce qu'elle a bien pu dire lors de cette soirée.
Elle décroche son téléphone :
  « Allo, le cabinet du Docteur Schnapp's ?
- Aaalloo, répond une voix traînante...
- C'est...
- Un instant s'il vous plaît... » La musique de Vivaldi coupe la voix de Rosie

« C'est toujours la même chose... » Se dit-elle.

  « Aaalloo...je vous écooooute...
- Oui, bonjour, c'est pour un rendez-vous.
- Ouiiiiii ...Vous êtes une patiente du Docteueueueurrrr ?
- Oui, est-ce que ce serait possible aujourd'hui ?
- Attendeeeez, je regaaaarde... »

« Finalement, la petite musique c'était pas mal » se dit Rosie face à l'attente ornementée de bruits de bouche et de feuilles que l'on tourne. « Elle doit manger un bonbon... » pense-t-elle.

  « Alors voilààààà, j'aurai une plaaaace pour 16h15, cela voououos convient-iiil ?
- Oui, ce sera parfait.
- Je nooote ... ?
- …
- Quel est votre noooommm, Madaaaaame ?
- Rosie.
- Rosie commeeeeeennnnt ?
- Rosie tout court.

– Comment vous écriiiivez « toucouououour » ?
– Comme vous voulez, répond Rosie avec un sourire au fond d'elle même...
– Mais ce n'est paaaaas comme je veueueueux, Madaaaame, c'est comme ça doiaaat s'écriiire !
– T.O.U.C.O.U.R.T, épelle Rosie prête à exploser de rire.
– Bien Madaaaame, donc seize heures quiiinnnze aujooooouuurd'huiiiii....
– Oui, merci. »

Rosie raccroche le téléphone.
Elle ira voir Philléas une fois qu'elle aura quelques éléments pour éclairer cette soirée brumeuse.

Elle reprend le cours de son quotidien.
Rendez-vous 16h15.

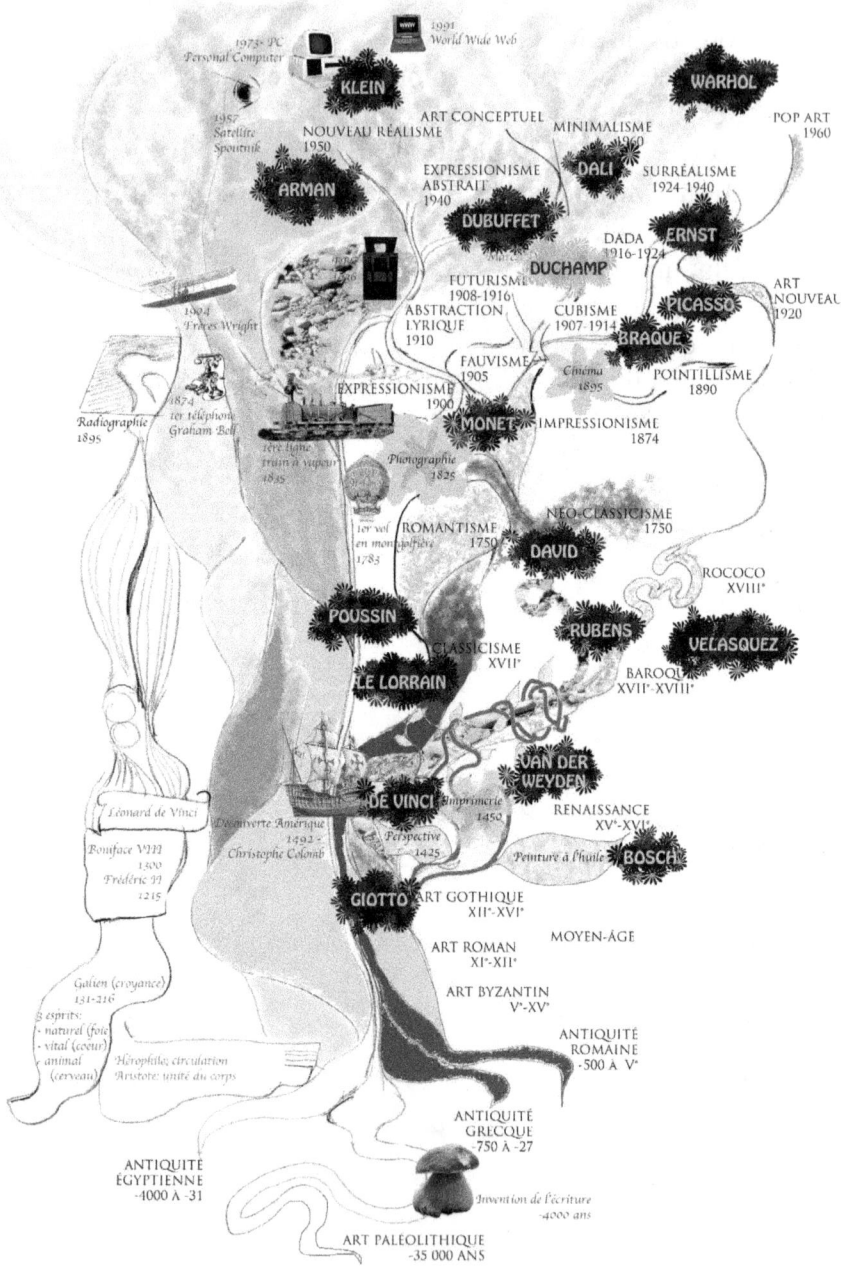

# CHAPITRE 7

Rosie appuie sur le bouton doré de l'interphone de l'immeuble florissant, style art nouveau.
Un bruit nasillard lui répond.
Elle attrape la fleur d'iris en métal jaune qui sert de poignée, éclosion de la plante qui caresse de ses feuilles le bois sculpté de la porte. La forme est douce et agréable.

Elle pénètre dans le hall de l'immeuble. Une volée d'escalier en bois se dresse comme un voile souple et léger, s'enroule autour d'un poteau délicatement ciselé qui se termine en une érection foisonnante de volutes et d'arabesques. La rambarde de l'escalier fait écho à ces formes végétales, suit le chemin de l'ascension avec la douceur de vagues qui accompagnent le pas.

Rosie semble adapter son pas à la légèreté du décor. Elle glisse sans bruit vers le premier étage de l'immeuble. Une large et haute porte en chêne clair se dresse face à elle. Sa forme est douce et harmonieuse. Le bois semble se lover dans des formes à la fois d'une simplicité et d'une évidence telles que ce ne peut être que l'oeuvre d'un génie.

Rosie découvre sur la droite de la porte, en fer finement ouvragé, une sorte de bec de diable dont le nez crochu et la corne saillante semblent pousser un cri. La rotule qui permet le mouvement de la

sonnette ressemble à un œil omnipotent. Un petit écriteau rapidement manuscrit indique qu'il faut baisser le bec de l'animal pour activer la sonnette.
Rosie s'exécute.

La porte s'ouvre.
Derrière de grosses lunettes qui lui donnent des yeux de poisson rouge sorti de son bocal, la secrétaire du Docteur Schnapp's ouvre à Rosie.
C'est une femme d'assez petit gabarit, fine, voire maigre. Par sa maigreur elle est comme une sorte d'oiseau tout droit sorti de la marée noire. Ses pieds sont immenses enfilés dans des pantoufles en fourrure rose, tandis que ses mains, plutôt calleuses ressemblent à des ailes prêtes à s'abattre sur vous. Ses lèvres charnues se dessinent sous un léger duvet, contrastant avec la peau ridée et les cheveux coiffés en tresse africaine qu'elle habille d'un serre-tête.

« Madaaaame ?
– Rosie, j'ai rendez-vous à 16h15.
– Vous êtes en avaaaaannnce, Madaaaame. Si vous voulez bieeeennnn vous installeeeer dans la saaalle d'atteeeeennnnnte... »

D'un pas lent, elle laisse glisser ses pantoufles sur le sol brillant et, la tête légèrement penchée, s'assure que Rosie la suit bien. « Le parquet doit être bien ciré avec ses va et vient de pieds traînants» se dit Rosie.

La secrétaire ouvre une porte sur une pièce largement éclairée par une immense fenêtre aux formes végétales. Dans ce salon d'attente, des fauteuils sont disposés le long des murs, isolés par un tasseau de bois brut, régulièrement écarté par d'autres petits morceaux perpendiculaires. Ceci permet d'éviter que les dossiers des fauteuils ne viennent à altérer une tapisserie en papier damassé d'un gris légèrement doré.

Ce détail de soin et d'inesthétique fait s'épanouir un léger sourire sur le visage de Rosie.
Elle s'installe dans un des fauteuils.
L'assise est confortable et les accoudoirs en bois ouvragé avec volupté sont un soutien agréable pour les bras.
Rosie laisse filer son regard sur la pièce.
Les fenêtres sont encadrées de lourds rideaux dorés, aux embrasses de cordelette dorées également. Dans les coins de la pièce, un ficus prend ses aises tandis qu'un philodendron a réussi une échappée et se hisse jusqu'au plafond pour courir le long des murs. Un bananier apporte une touche d'exotisme complémentaire à ce lieu cossu.

Une table basse siège au cœur de la pièce. Sur cette table sont disposées différentes revues qui ont dû en ce début de journée être bien empilées et semblent lutter à présent dans une bataille d'images et de unes sur l'espace trop étroit de la table. Certaines ont même souffert et les pages à moitié déchirées gémissent en tentant de s'extirper du feuillet du magazine.

Accrochés avec soins, des cadres rythment les murs.
Dans ces cadres, des images.
Des images d'œuvres.
Rosie les regarde.

« ... Le fruit de notre culture... » songe-t-elle en regardant une reproduction de l'œuvre de Claude Monet, *Coquelicots* dont les couleurs avec la lumière ont pris leurs habits pisseux. « Rien de bien étonnant. Quand on va chez le dentiste, le médecin, ou n'importe quel cabinet médical ou paramédical, il est difficile d'échapper aux impressionnistes. Je pense qu'ils doivent avoir des cours en fac de médecine sur l'art impressionniste. Peut être au moment où ils étudient l'ophtalmologie...les lois de Chevreul... ? L'optique... ? »
Rosie fait un pari : « Je suis sûre que derrière moi se trouvent *les Iris* de Vincent Van Gogh ».

Elle ne pariait pas grand chose Rosie. Juste la certitude d'un conformisme de goût dont les lieux publics semblent investis. Des images qui nous deviennent si familières que leur présence en ces lieux d'attente doivent probablement avoir pour fonction de nous rassurer et nous apaiser.
Elle se retourne.
« Gagné ! L'esprit scientifique et rationnel ne fait pas toujours bon ménage avec l'esthétique » s'exclame-t-elle dans son for intérieur en voyant les couleurs ramassées et éteintes derrière un cadre insipide.
Dans un angle en hauteur, un écran plat fait défiler des photographies du dernier voyage du Docteur Schnapp's : des paysages d'Islande. Ces photographies en nombre limité défilent dans une mollesse de fondu enchaîné qui font voyager un temps, puis installent l'ennui par leur répétition.
Son regard est attiré par un petit cadre vertical, disposé avec timidité sur le bout de mur qui permet à la porte de se rabattre. Dans ce petit cadre, une œuvre qui semble cette fois-ci originale est exposée. C'est un paysage. Un paysage de Corse, probablement. Les rochers qui plongent dans la mer, les maisons, rectangles enduits au couteau et les couleurs vives sont des indices. La facture est jolie. De cette joliesse que l'on aime à trouver dans les galeries de bord de mer, où les artistes du lieu s'imprègnent du paysage immuable de la grève et de la mer et feignent d'ignorer les bouleversements du monde qui les entourent.
Rosie regarde.
« Il faudrait un peu plus de "pep's" dans ce salon d'attente. Entre la secrétaire qui traîne des pieds et des mots, les couleurs lavées des tableaux...Tout ceci annonce le Docteur sans poils » plaisante Rosie dans sa tête.

L'ennui provoqué par les œuvres délavées, les revues dont les articles sont si courts et vides qu'ils ressemblent aux éclats des strass des stars, lumières éphémères et aveuglantes auxquelles Rosie est insensible.

L'ennui des écrits, l'ennui des images.
Rosie regarde les plantes et s'amuse à suivre les tiges et branches qui s'entrelacent.
Elle pense alors à la plaquette du Professeur Chastel.
Pourquoi a-t-elle rapporté cette plaquette chez elle ? Qu'a-t-elle bien pu faire ce soir là ?

Schlaff...schlaff...schlaff...schlaff...

Un bruit de pantoufles qui traînent sur le plancher sort Rosie de ses réflexions.
La porte s'ouvre doucement :
    « Si Madaaaaame veut bien me suivre...le Docteueueueueur l'attend... »

Rosie se lève et emboîte le pas de la secrétaire.
Elle observe le parquet sur lequel les circuits de la secrétaire ont laissé leur empreinte : bureau-porte d'entrée ; bureau-salle d'attente ; bureau-cabinet ; bureau-toilettes... Ces traces ressemblent aux tentacules d'une pieuvre qui viendrait à explorer les pièces de l'appartement. Rosie lève le regard et imagine la secrétaire en tête de poulpe... « Ça le fait...même la coiffure y est ! » pense-t-elle.
Lorsque la secrétaire se retourne, Rosie sourit légèrement.
Ses yeux de poisson rouge lui rendent le masque qu'elle avait à son arrivée :
    « Si Madaaaaame veut bien entrer... »

Le Docteur Schnapp's lui tourne le dos.
Énergiquement, devant son petit lavabo, il frictionne ses mains.
    « Bonjour Docteur, dit Rosie.
    – Bonjour Rosie, lui répond-il en essuyant ses mains. Qu'est-ce qui vous amène ?
    – Disons, continue Rosie un peu embarrassée, c'est à propos d'hier soir...
    – ...Oui ?

– Et bien voilà. Ce matin, je me suis levée avec une légère gueule de bois. Mes souvenirs ne sont pas clairs. J'ai retrouvé sur ma table de salon une plaquette du Professeur Chastel... Mais je ne sais plus ce que je lui ai dit...Pourriez-vous m'aider ?
– Oh, pour la gueule de bois, de l'aspirine, un peu de repos et tout va se remettre en place...
– Oui, mais ce que j'ai fait et dit... ?
– Rien de particulier. Vous étiez en forme Rosie. Enthousiaste même. Vous avez fait forte impression à mon ami !
– Comment-ça ?
– Vous avez eu une discussion sur l'art renversante. J'avoue ne pas en avoir saisi toutes les subtilités, mais votre regard rayonnait. Suite à votre échange, le Professeur Chastel vous a invité à l'une de ses conférences. Vous n'avez pas vu sur la plaquette ?
– Oh, j'avoue que je n'ai pas regardé les dates, je l'ai plutôt lue...
– Et bien regardez. Vous êtes cordialement invitée par le Professeur Chastel !
– Et c'est tout ?
– Oui, quoi d'autre ?
– Est-ce que j'ai évoqué l'Antre ?
– Non, pas le moins du monde. Vous savez malgré tout bien tenir votre langue. Souvent l'alcool dévaste les barrières de la conscience et fait sauter les verrous de la censure.... répond le Docteur Schnapp's avec un sourire entendu.
– Bon, bien je vous remercie Docteur...
– Vous voulez un petit truc pour votre gueule de bois ?
– Non, ça ira. Je n'aime pas prendre des pilules, dit-elle en ajustant son sac devant son ventre pour tenir son manteau fermé.
– Bien, alors je vous laisse. Vous n'avez rien à régler... disons que c'était juste une discussion entre amis...

– Oh, je suis désolée, je vous ai fait perdre votre temps...
– Pas le moins du monde.
– … Avant de partir, je voulais vous dire...Ne le prenez pas mal, mais votre salle d'attente....
– Oui, ma salle d'attente ?
– Et bien, les tableaux, ils sont un peu passés, vous ne trouvez pas ?
– … Je ne me suis jamais posé la question. Ils font joli !
– C'est un peu ça le problème...Ils pourraient aussi éveiller sur l'art, interroger, permettre de penser, de réfléchir, de s'évader....
– ...Je n'y ai jamais pensé... Et vous proposez quoi ?
– Je ne sais pas. Il faudrait voir avec Philléas, mais je me dis qu'une ou deux œuvres de l'Antre...Ce pourrait être intéressant à tester. Vous ne pensez pas ?
– ...Pourquoi pas... Nous en reparlerons...Merci de la proposition...
– Excusez-moi, merci pour votre consultation...
– Au revoir Rosie …
– Au revoir, Docteur... »

Le Docteur Schnapp's raccompagne Rosie jusqu'à la porte de son cabinet.
La secrétaire a lentement levé la tête et suit de son regard piscilien[38] le duo qui passe devant elle.
Rosie la salue de la tête, tandis que la secrétaire avance sa main vers les feuilles de sécurité sociale.
D'un geste discret, le Docteur Schnapp's lui indique qu'il n'en est rien. Elle incline alors lentement la tête, à la fois en signe de salut pour Rosie et signe d'obéissance aux ordres du Docteur.

Sitôt sortie du cabinet du Docteur Schnapp's, Rosie se rend à l'hôpital pour voir Philléas.
À son arrivée, le lit est vide. Rosie ressort dans le couloir.
Elle interpelle une aide-soignante qui lui indique que Philléas a le

droit de se lever.

D'après ce qu'elle sait, il a certainement dû prendre l'ascenseur pour aller sur la terrasse fumer sa pipe. Rosie la remercie et suit le chemin indiqué.

Arrivé à son terme, l'ascenseur s'ouvre sur une large terrasse dominant la ville.

Des bancs sont placés judicieusement face au paysage, tandis que l'ombre est assurée par quelques arbres malingres plantés dans d'énormes pots de couleurs vives.

Accoudé à la balustrade, elle voit le dos de Philléas, la main posée sur sa bouche, en train de rêver dans ses volutes de fumée.

« Philléas ? »

Philléas sursaute :

« Rosie !
- Je vois que tu vas mieux...
- Oui, tu vois, les choses reprennent leur cours...Ils essayent de réparer ce que je suis en train d'esquinter...Mais bon, c'est la loi du genre, répond-il les yeux rieurs.
- Je vois...
- Alors quoi de neuf Rosie ?
- Hier soir, en sortant, le Docteur Schnapp's m'a emmenée boire un verre au Baravin...
- Te laisserais-tu aller ma Rosie ?
- Non, c'était juste pour me changer les idées. Il me trouvait petite mine... Alors, on s'est installés et il a apporté un plateau de dégustation...Mais je n'ai pas utilisé le crachoir. Il faisait chaud, j'avais soif...
- On se trouve toujours les meilleures excuses du monde dans ces cas là. Pas vrai ? lance-t-il avec un clin d'œil.
- Bref, on a commencé à boire...Et puis, je ne me rappelle plus bien. Juste que son ami le Professeur Chastel s'est joint à nous...
- Ah...répond Philléas le ton plus grave. Et.... ?

– Et bien, je suis allée voir le Docteur Schnapp's tout à l'heure, pour lui demander de me rafraîchir la mémoire. Il m'a dit que nous avions eu une discussion sur l'histoire de l'art et confirmé que je n'avais pas parlé de l'Antre.
– Bien...ponctue-t-il soulagé.
– À la maison, j'ai une plaquette d'une conférence du Professeur. Il m'a invité à la prochaine. J'ai lu sa plaquette, j'aime bien ce qu'il raconte...
– Midinette ! » répond Philléas avec un sourire.

Rosie sourit de son sourire de petite fille.
« Es-tu déjà allé dans le cabinet du Docteur Schnapp's ? demande-t-elle après ce moment de timidité.
– Oui, une fois...Il y a quelque temps...
– Tu as vu sa salle d'attente ?
– Oui...
– Et qu'en penses-tu ?
– Bof, une salle d'attente de médecin, rien de plus...
– Tu ne trouves pas que ces reproductions impressionnistes sont sinistres ?
– Ma foi, c'est mieux que des affiches sur toutes les maladies qui vont te tuer...
– De ce point de vue, tu n'as peut être pas tort. Mais tu ne crois pas qu'on pourrait passer le temps d'attente à autre chose. Par exemple contempler des œuvres qui invitent l'esprit à rentrer en effervescence !
– Tu sais, quand tu es malade, tu n'as pas vraiment l'esprit à ça...
– Oui, mais tout de même. J'en ai parlé au Docteur Schnapp's.
– Et ? demande Philléas intrigué.
– Et bien, je lui ai proposé d'installer dans sa salle d'attente une œuvre originale (ou une copie comme il le croit) qui viendrait de l'Antre. Juste pour faire un test.
– ...C'est à voir... Philléas tire sur sa pipe, plisse les yeux,

son regard se vide et s'enfonce dans une réflexion. Puis, un sourire illumine son visage. On devrait lui proposer l'oeuvre de Robert Filliou *La Joconde est dans les escaliers*[39] !
- Philléas ! s'exclame Rosie à la fois amusée et indignée.
- Imagine, la salle d'attente du Docteur Schnapp's. Les gens s'installent. Ils voient le seau, le balai, lisent l'écriteau...Et tout à coup, ils se lèvent et parcourent l'escalier de son immeuble, de haut en bas...Imagine un temps le bazar dans l'escalier...Et son poulpe de rattraper les gens pour leur rendez-vous...Ce serait drôle non ? « Où elle est la Joconde ? C'est une blague ? » et enfin les gens commenceraient à se parler...
- Oui, c'est un peu le rôle de l'art...
- C'est complètement le rôle de l'art, l'interrompt Philléas. C'est amener les gens à s'interroger, à se poser la question du vrai et du faux, de la réalité et de la fiction, à s'interroger aussi sur leurs désirs, leurs envies, leur fantasmes...
- On pourrait peut être faire plus soft pour commencer...
- Alors prenons Marcel Duchamp. Pas compliqué, on choisit une carte postale du Musée du Louvre avec la Joconde, on lui dessine une moustache sur le visage et on met le titre : *L.H.O.O.Q*[40].
- Philléas !
- Tu sais, tout le monde en parle, mais personne ne sait vraiment pourquoi cette œuvre est si célèbre. Au moins, ils pourraient se poser un peu de questions...
- Écoute Philléas, moi je pensais plutôt à la *Leçon d'anatomie* de Rembrandt[41]...
- C'est sûr que ça va rassurer les gens. Voir un cadavre en train de se faire écorcher...
- Oui, mais c'est aussi une représentation des progrès de la médecine. Le clair-obscur, le conseil de médecins, tout ceci a un côté un peu rassurant. Et puis, c'est de l'histoire...

En plus, en face, on pourrait installer sur son écran plat, l'œuvre de Du Zhenjun, *La leçon d'anatomie du docteur Du Zhenjun*[42]. Imagine les gens qui s'approchent pour regarder et qui se trouvent pris sous les regards du Docteur Du Zhenjun multiplié !
- Ah oui, je vois bien. Tu veux faire fuir les clients !
- Non, juste créer un contexte, un espace où l'art amène à penser et pas à se poser comme un bigorneau en attente de la marée !
- On en discutera avec le Docteur Schnapp's. Nous lui proposerons nos visions... » conclut-il avec un sourire bienveillant.

Philléas a fini de fumer sa pipe.

Ils s'engagent tous les deux vers l'ascenseur pour retourner dans le service de pneumologie.
Rosie récupère dans un sac en plastique le linge de Philléas, puis le laisse à sa soirée hospitalière, tandis qu'elle rentre dans leur appartement pour s'occuper d'Ellis.

En arrivant chez elle, elle regarde la plaquette et consulte la date de la conférence : 13 Juin.
« C'est bon, un mois, se dit-elle, j'ai le temps de m'organiser. »

Quelques jours plus tard, Philléas sort de l'hôpital.
   « Enfin de l'air ! » S'exclame-t-il en allumant sa pipe sur le seuil de l'hôpital...

Rosie le regarde. Il a une petite mine.
   « Il va falloir faire un peu d'exercice, marcher un peu chaque jour pour faire travailler ton cœur...
- Ne t'inquiète pas, il va rouler comme une bicyclette...Et s'il veut pas avancer, on lui mettra un peu de carburant comme à un solex, déclare-t-il avec un clin d'œil à Rosie.
- Tu n'as toujours pas grandi...

– Heureusement, sinon j'aurai déjà un pied dans la tombe ! » dit-il en rigolant.

Sur le chemin du retour, Rosie accompagne Philléas dans son automobile.

Philléas regarde la ville défiler par la fenêtre. Il y a bien longtemps lui semble-t-il...

Rosie ne dit rien. Le retour de Philléas lui fait chaud au cœur. Juste profiter du moment où les choses reprennent leur cours, où les plaies sont comblées par la sensation de continuité qui réduit l'accident à ce qu'il est : juste un instant de chaos. S'en remettre est toujours une victoire.

Arrivée à l'appartement, Rosie sort une petite bouteille de rosé du réfrigérateur, en propose un verre à Philléas, « Pas plus, ce ne serait pas raisonnable »dit-elle avec fermeté.

Ils s'installent dans le salon. Ont peu de choses à se dire.

Juste le plaisir d'être là, ensemble.

Rien n'a changé. Le continuum de leur vie est assuré.

Le lendemain, en fin de journée, le Docteur Schnapp's vient leur rendre visite.

Rosie va lui ouvrir la porte :

« Bonsoir Rosie.
- Bonsoir Docteur, entrez, répond Rosie en s'effaçant.
- Bonsoir Philléas ! Alors, ressuscité ?
- Je crois, en effet...
- Je peux jeter un coup d'œil sur le moteur ?
- Oui, venez. » Philléas entraîne le Docteur Schnapp's dans sa chambre pour une auscultation.

Pendant ce temps, Rosie fait la vaisselle qui s'est un peu accumulée ces derniers temps dans l'évier, passe un coup d'éponge sur l'évier et la table de la cuisine, puis elle file dans le salon, ajuste le napperon sur la table basse, tapote les coussins des fauteuils, amène sur un plateau trois verres, un bol rempli de cacahuètes et quelques petits toasts qu'elle a préparés dans l'après-midi.

Le Docteur Schnapp's et Philléas sortent de la chambre.

> « Tout va bien, déclare le médecin, mais il faudra faire attention, réduire la consommation d'alcool, de tabac...
> - Je vous arrête de suite. Autant arrêter de vivre pour moi !
> - La modération n'est jamais qu'une mesure de survie...
> - Je n'ai pas envie de survivre, répond avec véhémence Philléas, j'ai juste envie de vivre...Vivre des plaisirs de la vie et les vivre jusqu'à la lie !
> - Philléas ! intervient Rosie. Je veillerai à ce qu'il soit le plus raisonnable possible Docteur, dit-elle en se tournant vers Christian Schnapp's. Vous prendrez bien quelque chose ?
> - Vous croyez ?
> - Faut bien fêter ça, renchérit Philléas, déjà parti chercher la bouteille de Cerdon dans le réfrigérateur.
> - Asseyez-vous, » l'invite Rosie.

Philléas arrive avec la bouteille et commence à l'ouvrir.
Le bouchon saute, la mousse monte rapidement dans le goulot de la bouteille pour s'épandre à l'extérieur et se glisser dans le verre incliné que Philléas tient en-dessous. Dans un bruit rempli de fraîcheur et de promesses, le pétillant s'installe peu à peu dans le verre.

Les trois verres servis, Philléas, Rosie et le Docteur Schnapp's trinquent à cette reprise du fil de la vie.

> « Alors Docteur, demande Rosie, vous avez réfléchi à ma proposition pour votre salle d'attente ?
> - Oui...et non... dit-il en se tournant vers Philléas.
> - Rosie m'a parlé de son projet, faire de votre salle d'attente un cabinet de curiosité !
> - Pourquoi pas, c'est un peu passéiste, mais ça me va bien...
> - J'ai une proposition à vous faire, mais peut être la trouverez-vous trop osée ! »

Et Philléas d'exposer ses idées sur les œuvres subversives du XX° siècle qui interrogent sur le regard que nous pouvons porter sur l'art, tandis que Rosie argumente sur Rembrandt.

Le Docteur Schnapp's les écoute avec intérêt.
« Ils sont drôle ces deux là... » se dit-il.

> « Alors qu'en pensez-vous Docteur ? demande Rosie.
> – Pour ce qui est de Robert Filliou ou Marcel Duchamp, je ne pense pas que cela plaise à tout le monde... Il ne faut pas choquer la clientèle...
> – Ah, tu vois ! déclare avec un sourire triomphant Rosie en se tournant vers Philléas.
> – Mais il est vrai que les arguments de Philléas sur la leçon d'Anatomie sont aussi intéressants... »

Philléas affiche un large sourire, comme une banane qui lui barre le visage...
> « Vous n'auriez pas autre chose dans votre caverne à me proposer ? »

Philléas se fige tout à coup.
> « Je ne crois pas, répond-il le plus poliment possible. Mais vous, n'avez-vous pas des œuvres qui vous plairaient, autres que les impressionnistes ?
> – Je ne sais pas, dit-il pensif...Il boit une gorgée de Cerdon, puis déclare : j'ai vu il y a quelques temps au Musée des Beaux-Arts une œuvre qui m'a bouleversé. C'était une grande toile, le fond était parfois peint, avec une couleur unie...
> – Un aplat, complète Rosie
> – Oui, peut être, mais il y avait aussi des parties non peintes...
> – On appelle cela des réserves, continue Rosie
> – Et quelques lignes qui esquissaient un espace fabuleux.

C'était à la fois incroyablement équilibré et d'une instabilité totale. En bas, à droite, un homme, musclé, avec une corporéité très forte, tenait sa jambe, dont la cheville était bandée. Sur le dessus, deux perforations provoquaient un léger saignement. Cet homme avait face à lui une sorte de vase-buste, qui ressemblait également à un oiseau. Les surface roses esquissaient une profondeur et s'ouvraient sur une surface noire, sur laquelle était tendue, comme sur un fil à linge, une masse de chair, fixée par une flèche blanche.
- C'est le Bacon, *Etude d'après Oedipe et le Sphinx d'Ingres*[43], déclare Philléas.
- Oui, ce doit être ça. Vous l'avez ?
- Faudra que je regarde, répond d'un air bougon Philléas.
- Tenez-moi au courant, invite le Docteur Schnapp's. Il faut que je parte, dit-il en regardant sa montre.
- Oui, on verra ça, » répond Philléas en se levant pour raccompagner le Docteur.

Le Docteur Schnapp's salue Rosie, prend sa veste qu'il avait déposée sur le dossier d'un fauteuil et sort de l'appartement.
Après l'avoir salué, Philléas revient dans le salon :
« Quelle idée t'est passée par la tête de vouloir changer sa salle d'attente ?
- Tu reconnaîtras que c'est moche, non ?
- Oui, mais là, tu vois, il veut retourner dans l'Antre... Ça m'ennuie...
- Tu l'as l'œuvre de Bacon ?
- Non, mais j'irai faire un tour au Musée un de ces soirs...
- Philléas, la vodka, c'est pas bon pour toi !
- Laisse-moi, » répond-il avec brutalité.
Il part dans la cuisine, se glisse dans le cellier, décale l'étagère où se trouvent rangés des cartons. Il tourne le cadran circulaire de la serrure à combinaisons mécaniques de la porte blindée.

Un coup à droite, un coup à gauche, un coup à droite, encore à gauche.
Puis, il plante dans le cylindre de la serrure, la clé qu'il porte autour de son cou.
La lourde porte s'ouvre.
Sur sa droite, il appuie d'un geste automatique sur un disque rond qui éclaire le lieu.

Il pénètre dans l'Antre et va s'asseoir dans son fauteuil Louis XV.
Il se pose, regarde du côté du trou noir de la cheminée, il prend sa pipe, la bourre de tabac, puis l'allume. Il a besoin de repos... De vide... « Le temps est l'allié des bonnes décisions » se dit-il...
Il laisse aller son esprit...

Ellis pénètre dans l'Antre.
Voyant Philléas dans son fauteuil, il s'approche de lui, saute sur ses genoux, se tourne d'un côté, puis de l'autre, en caressant de sa queue panachée et des rondeurs qu'il forme avec son dos, le menton de Philléas. D'un geste d'une infinie douceur, Philléas appuie légèrement sur le dos rebondi et le chat s'étale sur ses jambes puis se met à ronronner... Philléas ferme les yeux... Il sera absent pour un petit moment...

Rosie apparaît dans le chambranle de la porte de l'Antre.
En voyant Philléas et Ellis, elle est rassurée.
Elle les laisse et s'éclipse pour aller devant sa télévision.
Les choses ont retrouvé leur cours...ou presque.
La demande du Docteur Schnapp's l'inquiète.

# CHAPITRE 8

Philléas se remet doucement de son infarctus.
Chaque jour, il absorbe sa dose de pilules qui permettent de soulager son cœur.
Pour sa pression artérielle, des bêta bloquants et des inhibiteurs de l'enzyme de conversion, de l'aspirine pour fluidifier le sang et des statines pour éviter que la tuyauterie ne soit bouchée par le cholestérol. Avec son stock de « BASI », il devrait continuer son petit bonhomme de chemin pendant un moment.

Chaque jour, Rosie veille à ce qu'il sorte, aille se promener.
Au début, elle l'accompagnait.
Le plus dur, c'étaient les marches pour monter dans l'appartement.
Philléas ne voulait pas entendre parler des séances de rééducation.
Il a commencé par aller au deuxième étage : descendre d'un étage, fumer sa pipe sur le palier et remonter.
Puis, il est descendu de deux étages, puis trois, puis est allé se promener devant l'immeuble, puis la rue, puis le quartier...
Peu à peu il a repris le chemin de la vie, comme les ondes qu'aurait provoqué un caillou lancé dans l'eau. Après l'immersion, les profondeurs d'Hadès et les éclaboussures, ébats de vie qui se dressent et se révoltent, les ondes sont les échos de la rémission. Plus elles s'éloignent de l'impact, plus elles s'apaisent, plus la surface du lac de notre vie reprend son visage de miroir, reflet des

nuages qui passent dans le ciel.

À présent, Philléas a repris son rythme : bistrot, copains, sorties, Antre.
Il pense à l'œuvre qu'il doit fournir au Docteur Schnapp's.
Il traîne du côté du Musée des Beaux Arts.
Il va voir le conservateur avec lequel il a gardé des relations.
Vendredi soir, un vernissage est prévu pour une exposition sur l'Orientalisme.
Le conservateur lui tend un carton d'invitation.
Philléas l'accepte volontiers.

Le vendredi arrive.
18h.
Un buffet copieusement garni est installé dans le hall du Musée, avec des serveurs en tenue stricte : veste rouge ajustée pour qu'on les repère, chemise blanche, pantalon ou jupe noirs, souliers cirés impeccablement et coiffure soignée.
On dirait des mannequins de vitrines de magasins.

Un brouhaha dans la salle adjacente signale une présence peu habituelle.
De nombreuses personnes, un verre à la main, forment des cercles de discussion, qui ont souvent pour particularité de tourner le dos aux œuvres.
C'est étrange cette cérémonie du vernissage.

Les invités commencent par se désaltérer, le maître des lieux, souvent le Directeur du Musée (ou autre Galerie), capte l'attention et entame un discours d'introduction, puis il passe la parole aux personnes "importantes", de celles qui ont décidé de l'existence et des moyens alloués à l'exposition.
Les invités forment donc un cercle autour des orateurs qui s'écoutent et se congratulent.
Il vaut mieux être armé d'un verre bien rempli, car souvent les discours ont la vie longue.

Le public est toujours en attente de ce que l'artiste pourrait dire de sa pratique, mais les discours s'éternisent.
L'artiste considère qu'il parle à travers ses œuvres et écourte souvent son intervention.

C'est un moment délicieux, où souvent le vernis du XIX°[44] a laissé la place au cirage... Les attitudes, au début droites et attentives, se relâchent peu à peu. Les corps basculent d'un appui sur l'autre, tandis que les orateurs communiquent leur plaisir du travail abouti. Les verres se vident, les épaules tombent, les dos se courbent insensiblement. Les changements d'appuis se font de plus en plus fréquents. Mais le verbe continue d'emplir la salle. Les dos regardent les œuvres, les spectateurs tentent d'identifier les orateurs qui se connaissent, connaissent leurs fonctions et leurs liens, mais dont eux, spectateurs, ignorent souvent tout.
Ce sont deux cercles qui tentent de s'ouvrir l'un à l'autre, mais comme deux anneaux qui essayeraient de s'assembler, seuls deux points de jonction créent le lien : l'instant présent et les œuvres.

À cet instant où tous les regards convergent vers le cercle des hôtes, le reste des lieux est vierge. Les serveurs sont comme des gardiens, positionnés en retrait afin de ne pas déranger.
Philléas profite de ce moment, où chacun se regarde, à la fois curiosité mondaine et curiosité humaine, pour se glisser dans les autres salles du musée.

Dans son blouson, il a caché une bouteille de vodka et son pinceau. Les mains qu'il tient dans ses poches, lui permettent de maintenir ses outils sans être vu. Il arrive enfin dans la salle où se trouve *Etude d'après Oedipe et le Sphinx d'Ingres* de Francis Bacon. Il jette un œil sur la caméra de vidéosurveillance.
Il doit parier sur sa chance. À cette heure, les vigiles installés derrière leurs écrans doivent avoir le nez dans leur sandwich. Souvent, ce sont les problèmes qui font lire les vidéos...
Il sait qu'il ne causera pas de problèmes.

Il s'assoit sur le banc face à l'œuvre.
Sort sa bouteille de vodka de son blouson.
La débouche et commence à boire.
Le liquide qui s'écoule du goulot de la bouteille dans sa bouche n'a plus guère d'effet sur ses papilles. Depuis le temps qu'il les inonde du breuvage, elles ont cessé de réagir. Ne lui reste que la chaleur que provoque le liquide en parcourant le chemin de son tube digestif. Une chaleur, un frisson intérieur, dont le plaisir qui remonte à son cerveau lui rappelle qu'il est en vie et lui donne un instant de jouissance devenu vital.
L'addiction dont il souffre ne lui permet plus de vivre sans ces stimulations artificielles.
Il a déjà vidé la moitié de la bouteille. Il est bien.
Doucement, il se lève, attrape le pinceau dans son blouson, s'approche de la toile, plonge le pinceau dans la bouteille, puis pointe les poils du pinceau vers la toile. Il choisit de le pointer sur le gros orteil de la jambe plâtrée, au centre du cercle bleu qui le signale.

La magie se déclenche immédiatement.
Il disparaît de la salle du musée...
Et atterrit dans un capharnaüm immonde.
La silhouette de Francis Bacon devant sa toile est à peine distincte.
La pièce est remplie du sol au plafond d'un agrégat de pots de peinture vides, de divers outils usagés et séchés disposés sur ce qui devait être des tables ou étagères.
Le sol est jonché d'images, de photographies, de revues, de livres, de chiffons, de notes, le tout submergé de taches et magmas de peinture qui glissent parfois, coagulent souvent les éléments hétéroclites présents dans la pièce. Parfois, de ce chaos émergent des noms d'artistes, Seurat, Velasquez...
Au détour d'une étagère, derrière des casseroles empilées, une statuette, corps d'Apollon se dresse. Ce qui aurait pu être une auréole, au-dessus de la statuette, est une énorme tache grise brune, proche de la couleur de l'excrément.

De nombreuses bouteilles jonchent également le sol, ainsi que les cartons dans lesquels les champagnes de renom étaient confinés. Ces écrins se noient dans la tempête d'objets et de couleurs qui secouent l'atelier[45].

Les murs sont maculés de taches de peintures, projections ou essais de couleur au geste rageur. La matière s'épaissit parfois, superposition de peintures, tandis qu'à d'autres instants, des ronds de couleurs, comme des pastilles de bonbon animent une partie du mur.

Rien n'est épargné, de la porte au miroir, en passant par le radiateur.

De nombreux châssis avec toiles sont empilés face aux murs.

Et au milieu de cet ouragan, une toile est installée sur un chevalet, surface dont la virginité contraste effroyablement avec le reste.

Sur cette toile, quelques lignes esquissées au crayon laissent poindre la construction de l'œuvre en devenir.

Philléas se glisse dans ce chaos, attrape toiles et pinceaux et, dans le dos de Francis Bacon, reprend les lignes et suit le geste de l'artiste.

« Comment de ce chaos peut-il extraire des espaces aussi purs et limpides ? » se dit Philléas immergé dans ce fouillis.

Alors il suit le geste et par le mime qu'il exécute pas à pas découvre le chemin lumineux qu'emprunte l'artiste pour faire naître l'œuvre.

Le temps n'est plus une dimension existante.

Seules l'œuvre et sa création comptent.

Philléas se sait transparent au regard perçant de chouette que Francis Bacon balaye de temps en temps sur l'espace de l'atelier.

Philléas se sait voyageur du temps, voyageur de l'espace, explorateur des chemins de l'esprit des plus grands artistes de l'histoire.

Dans la bulle où il se trouve, les addictions ont plié bagage, seul l'art compte.

L'œuvre est terminée.

Philléas reprend la bouteille de vodka qu'il avait posée pour

pouvoir travailler, la glisse dans son blouson, met dans la pochette intérieure de son blouson son pinceau. Puis saisit la toile qu'il vient de faire. « Une copie suffira pour le Docteur Schnapp's » se dit-il.

Il se retrouve alors face à l'œuvre, la toile qu'il vient d'exécuter dans les bras.
« Pourquoi les caméras de vidéosurveillance ne me signalent-elles pas ? » se demande-t-il en regardant fixement la boule noire qui scrute de son œil omnipotent l'espace de la salle.Ce mystère fait également partie de ce monde étrange dans lequel il vit.

Le vernissage est fini.
Le musée s'est replongé dans le silence.
Un espace où tout se joue dans les yeux, dernier sens en vigilance dans le musée.
Philléas ressort avec sa toile.

Rapidement, le blouson remonté sous le menton, il traverse la ville comme une immense carte à jouer, sorte de Joker[46] baconien, et rentre chez lui, la reproduction de l'œuvre de Francis Bacon dans les bras.

Le lendemain, au bistrot il croise le Docteur Schnapp's.
  « Bonjour Docteur...
- Philléas Lazzuli ! Toujours fidèle au comptoir ?
- Faut ce qu'il faut, vous le savez bien, Docteur...
- Et ce petit cœur, il a retrouvé son rythme ?
- On peut dire ça comme ça... Au fait, j'ai ce que vous m'aviez demandé...
- L'œuvre ?
- Oui, si vous voulez, vous pourrez passer la chercher à la maison...
- Volontiers, je passerai dès que possible. Merci, dit-il d'une voix pleine de reconnaissance. »

Puis la conversation se poursuit sur le ton de la boutade et des commentaires à propos de la chaîne d'information qui passe l'actualité en continu sur l'écran plat au fond du bistrot.

Quelques jours plus tard, le Docteurs Schnapp's se rend chez Philléas.
Il a apporté une bouteille de Château de Pommard de 1990, l'un des meilleurs millésimes, pour remercier Philléas et Rosie.
Après une dégustation animée et chaleureuse, le Docteur Schnapp's quitte l'appartement de Rosie et Philléas, la copie de *Etude d'après Oedipe et le Sphinx d'Ingres* de Francis Bacon dans les bras. Ses dimensions imposantes en font un paquet plutôt encombrant !

Le week-end suivant, il profite de la fermeture de son cabinet pour retirer les reproductions impressionnistes de son salon d'attente.
La tapisserie refaite depuis peu n'a pas gardé de traces des cadres accrochés.
Avec un bistouri, il replace la tapisserie qu'il avait soigneusement découpée en croix pour fixer les crochets des tableaux.
La marque ne se distingue pas.
Le damassé de la tapisserie égare le regard.
Il bouscule les fauteuils de la salle d'attente afin de dégager l'espace du tableau.
Puis, il entaille à nouveau la tapisserie afin de fixer une cheville un peu plus solide dans le mur et accroche l'oeuvre.

L'effet est là.
L'émotion qu'il reçoit est d'une incroyable force.
Sa chair se hérisse sur ses bras, une légère accélération cardiaque, un frissonnement dans la nuque.
Tout y est.
Il verra bien les réactions des patients.

Après ce moment de bricolage, il ferme le cabinet et part faire une

balade en montagne.
Sa source de vie à lui, ce sont les espaces dans lesquels on se perd et qui parfois, lorsqu'on réussit à les dominer, vous procurent un profond sentiment de puissance.

Le lundi matin, la secrétaire entre dans le cabinet .
Comme à son habitude, elle ouvre le placard de l'entrée, accroche sa veste, quitte ses chaussures et enfile ses pantoufles de fourrure rose. Extrait de son sac une petite bouteille d'eau, la pose sur son bureau à côté de l'ordinateur. Elle se rend aux toilettes, ajuste son serre-tête, étale ses tresses africaines sur ses épaules.

Schlaff...schlaff...schlaff...schlaff...

Elle se dirige vers son bureau, allume l'ordinateur, vérifie sa réserve de bonbons.
Tout va bien.

Un quart d'heure plus tard, le premier client sonne.
Elle lui ouvre la porte et l'accompagne vers la salle d'attente.
Elle ouvre machinalement.
Au moment où d'un geste elle invite le patient à s'installer, son regard se pose sur l'œuvre de Francis Bacon.
Ses yeux pisciliens se figent et s'extraient peu à peu de leurs orbites.
Le patient, visiblement fiévreux et fatigué ne porte pas attention à la secrétaire, s'installe dans le premier fauteuil qui lui tend les bras et bascule sa tête, le regard fixé sur ses chaussures.
La secrétaire ressemble à présent à un poisson télescope[47] qui aurait sauté de son bocal et qu'on aurait laissé sécher sur le buffet.
Sa conjonctive qui s'assèche par l'immobilisme de ses paupières, la ramène à la vie.
Encore sous le choc, elle retourne à son bureau.

Schlaff...schlaff...schlaff...schlaff...

Deux minutes plus tard, le Docteur Schnapp's entre dans le cabinet :
> « Bonjour Marie-Agnès !
> – ...Bonjour Docteeeeuuuur, » répond la secrétaire le regard encore égaré.

De ses yeux perçants, le Docteur Schnapp's voit le malaise chez sa secrétaire.
> « Vous allez bien ? s'enquiert-il d'une voix un peu inquiète.
> – ...Oui...répond-elle dans un souffle, Docteeeeuuuur...Faut que je vous diiiiiise...Il y a un truc étraaannnnge dans votre saaaalle d'atteeeennnte. Pourtant je suis sûrrrrrrre d'avoir bien ferméééééé le cabineeeeeeet vendredi sooooiiiir. En entraaaannnnt ce matiiiiinnn tout était en oooooordre, ou du moiiiiinnnnns le semblaaaaaiiiiit... maaaaiiiis dans la saaaalle d'atteeeennnnnte...
> – Ah oui ! répond-il avec un large sourire, je n'ai pas eu le temps de vous prévenir. J'ai récupéré un tableau et ce week-end je suis venu l'installer... »

La secrétaire se recompose peu à peu.
Elle attrape sa bouteille d'eau et boit un coup.
C'est comme si elle replongeait dans son bocal.
Le niveau d'eau nécessaire à son corps s'approche à nouveau des soixante-cinq pour cent.

> « Et vous trouvez comment ? lui demande-t-il.
> – Bien, c'est étraaaannnge. Il y a à la foooiiiis de la douleeeeuuuur, la chaaaaiiiir, le sang qui sort du pansemeeeennnnt...Et puis le soiiiinnnn, le pansemeeeennnnt, l'espèce de sculptuuuure en face du monsieeeeuuuur... C'est à la foooiiis la douleeeeuuuur et la guérisoooonnnn...
> – Oui, on peut dire comme ça... »

Il pose à son tour sa veste dans le placard de l'entrée, puis se dirige vers son cabinet. « Elle avait raison Rosie, jamais je n'ai autant parlé à ma secrétaire... se dit-il, l'art délie les langues, conduit à l'échange... »
Quelques jours plus tard, en fin de journée, le Professeur Chastel entre dans le cabinet.
Le Docteur Schnapp's lui a demandé de le rejoindre ici avant de se rendre à une soirée.
Le Professeur Chastel est accueilli par le Docteur Schnapp's.
Sa secrétaire est déjà partie. Il se fait tard.
Il invite son ami à le suivre.

    « Tu sais, Rosie, la dame que nous avions rencontré l'autre soir au Baravin...
- Oui, je me souviens, drôle de bonne femme...
- Elle est venue au cabinet me voir le lendemain. Elle avait un peu trop bu ce soir là ! dit-il avec un sourire en coin. Elle m'a fait des remarques sur ma salle d'attente. J'ai suivi ses conseils. Viens voir et dis-moi ce que tu en penses... »

Le Professeur Chastel suit le Docteur Schnapp's dans la salle d'attente.
Face à l'ouverture de la porte, la peinture de Francis Bacon.
Le Professeur Chastel en a les jambes coupées.
Sa mâchoire se décroche de sa boîte crânienne.
Il ne peut dire mot.
Le Docteur Schnapp's est un peu étonné de la réaction de son ami.
    « D'où tu sors ça ? demande-t-il enfin après avoir raccommodé les morceaux de son visage.
- Et bien, ça vient de chez Rosie...
- On dirait le vrai...dit-il en s'approchant. Il sort de sa poche des lunettes afin d'ausculter la toile. Incroyable... Tout y est... C'est une copie ? ...Oui forcément, sinon ils auraient signalé un vol... Puis se retournant vers le Docteur Schnapp's, sais-tu d'où provient cette toile ?
- Non, elle n'est pas très bavarde là dessus. Il faudrait que tu lui demandes... Je crois que tu la verras bientôt. Tu te

rappelles, tu lui avais donné une invitation pour ta conférence du 13 Juin. Je suis certain qu'elle s'y rendra. Tu pourras lui poser des questions.
— Je n'y manquerai pas, » répond le Professeur Chastel intrigué par l'étrange œuvre de Francis Bacon, qui siège dans la salle d'attente de son ami.

Le Docteur Schnapp's enfile sa veste.
Le Professeur Chastel est toujours figé devant la copie du Francis Bacon.
Le Docteur Schnapp's l'attrape par le bras et l'entraîne hors du cabinet :
« T'inquiète Léon, tu auras bientôt une réponse... »

# CHAPITRE 9

13 Juin.
Rosie est dans la salle de bain.
Après une douche où la volupté de l'eau chaude coulant sur sa chair l'a pour un temps réconciliée avec ce corps dans lequel elle a peine à cohabiter, la douceur de la serviette éponge moelleusement gonflée par la magie du sèche-linge la réconforte un dernier instant avant d'affronter cette bataille qui la glace chaque matin, celle du choix des tenues.
Elle essuie avec soin chacun des plis de son corps pour éviter rougeurs et démangeaisons.
Puis elle frictionne cet encombrant compagnon de vie avec une crème hydratante et s'attarde quelques temps sur son visage.
Le visage est la partie que l'on montre le plus.
À la fois impudique, puisqu'il participe de notre intimité charnelle, c'est aussi l'interface entre l'être et le paraître.
Elle ajuste un fond de teint pour atténuer les irrégularités d'une peau restée juvénile.
Enfile ses lunettes pour vérifier qu'elle n'a pas laissé de marques de pâte épaisse sur son visage.
Un rouge à lèvre vieux rose un peu brillant souligne son sourire.
Puis elle ajuste sa coiffure.
Ses cheveux blancs et bouclés ont tendance à s'écarter en certaines zones du crâne, offrant des clairières de peau blanche qui trouent de façon aléatoire ces collines sauvages.

Avec un peigne à quatre dents, elle déplace les boucles et comble peu à peu ces plaines indésirables.
Elle saisit son parfum aux fragrances boisées et florales. Sur des essences de miel et d'ambre, la chaleur des effluves de rose, de jasmin, d'œillet, de muguet et de lilas pourlèchent un fond de santal et de cèdre.
Elle se drape d'un voile de gouttelettes qui, venant se déposer sur son corps, déclenchent immanquablement une avalanche d'éternuements.
Elle sourit. Cette allergie à son parfum qui s'exprime par cette violente expectoration l'amuse.
Puis, drapée dans sa serviette de bain, elle passe de la salle de bain à sa chambre.
Elle ouvre son armoire.
Les tenues sont disposées sur des cintres.
Ce sont des panoplies, où chaque haut a son bas, au pied duquel se trouvent les chaussures assorties. À l'anneau du cintre sont suspendus les bijoux qui vont permettre à la tenue de prendre ce petit supplément d'âme.
Rosie choisit une tenue assez légère : une tunique en dentelle bleu ardoise, sur une jupe blanche en crêpe léger, des nu-pieds blancs aux lanières soulignées par des liserés bleus. Elle dispose autour de son cou un collier de minuscules perles blanches qui font la cour à une magnifique perle de lapis lazulli qui rehausse le bleu de la dentelle.
Elle se dirige vers le miroir et se regarde.
C'est un moment qu'elle n'aime pas particulièrement.
Une bataille entre matières, couleurs et formes qui lui plaisent, celle des objets qui l'habillent et le support qui est son corps, auquel elle n'a jamais pu s'habituer, qu'elle a laissé à l'abandon depuis longtemps, le soumettant aux désirs de sa gourmandise de la vie.
Elle ajuste ses lunettes...Tout va bien...Presque bien...
Les lunettes, ce sont les lunettes dont elle n'a pas changé la couleur.
Leurs branches vert printemps ne font pas l'affaire.

Après avoir corrigé cette dernière erreur de goût, elle s'apprête à sortir pour la conférence du Professeur Chastel.

Avant de partir, elle jette un coup d'œil dans le cellier et aperçoit Philléas, du moins le sommet de son crâne auréolé des ronds de fumée qu'il aime à dessiner de sa bouche.
 « J'y vais ! lui annonce-t-elle d'une voix enjouée.
- Ok, répond Philléas en se retournant. Tu es bien jolie Rosie ! » lui dit-il avec un petit clin d'œil.

Rosie esquisse un sourire complice, puis tourne les talons et s'en va.

L'amphithéâtre commence à se remplir.
Rosie choisit une place au troisième rang.
Pas trop près, ni trop loin.
Les places du rang précédent sont vides. Une feuille scotchée au dossier indique "place réservée".
« Souvent, les invités ne viennent pas , pense Rosie, j'aurai peut être une vue dégagée sur le Professeur. »
Sur la grande estrade, une table, plateau de verre sur tréteaux est placée en coin.
Ses matériaux et dimensions la rendent fragile face aux dimensions de la scène et de l'écran installé devant les rideaux.
Une lampe articulée permet d'éclairer sa surface, tandis qu'au bout d'une tige dressée avec vigueur, la petite boule du micro attend le souffle de l'orateur.
Rosie prend au fond de son sac un petit carnet en moleskine qui l'accompagne partout et sur lequel elle aime à noter les petites choses de la vie ou les faits importants.
Le public est varié.
De nombreux étudiants aux allures très hétéroclites arrivent par grappes et s'installent bruyamment dans les rangs, tandis que des personnes plus âgées se glissent avec souplesse entre les groupes de jeunes. Sur des aiguilles, des dames à la taille haute, aux talons aiguisés, au port de tête dégagé, se glissent avec distinction dans cette cascade humaine, accompagnées parfois de messieurs aux

costumes bien coupés et aux mains soignées.

La salle est presque pleine, lorsque paraît sur la scène une petite dame, coincée dans son tailleur et ses talons aiguilles qui déclenchent une cadence frénétique de ses hanches. Les bras pliés, la main gauche agrippée à une feuille tandis que la droite serre nerveusement le micro, elle s'impose au milieu de la scène :

> « Mesdames et messieurs, nous sommes ravis de vous accueillir à cette conférence qui clôturera notre cycle "Histoire et sens". Nous avons le plaisir de recevoir aujourd'hui le Professeur Chastel, Professeur en Histoire de l'Art à l'Université Paris I. Connu pour ses écrits et analyses, il va nous présenter une nouvelle approche de l'histoire de l'art. Je vous remercie d'applaudir le Professeur Chastel ! »

La salle applaudit, tandis que le Professeur Chastel fait son entrée sur la scène.
Il rejoint la petite dame, s'incline et délicatement lui emprunte son micro :

> « Bonjour, je tiens à vous remercier pour votre accueil chaleureux. Nous allons tout de suite entrer dans le vif du sujet... » et il se dirige vers la table.

Les lumières de l'amphithéâtre baissent d'intensité, la lampe du bureau s'éclaire, sur l'écran, s'affiche la gravure de *l'Académie des Sciences et des Beaux-Arts,* de Sébastien Le Clerc, de 1698.

> « Cette conférence d'introduction à l'histoire de l'art, pourrait s'articuler autour de cette gravure que j'ai choisie comme toile de fond pour éclairer mon propos.
> Nous pouvons remarquer que le savoir, au XVII° Siècle mêle intimement les Sciences et les Beaux-Arts. Dans un cadre architectural de style très classique, la présente gravure fait écho à l'École d'Athènes de Raphaël peinte en 1510 au Vatican.

Réalisée à l'éclosion du Siècle des Lumières, cette gravure expose à la fois une érudition qui prend sa source dans l'antiquité, mais elle montre également que pour l'époque un esprit éclairé est un esprit universel qui puise ses connaissances non dans les croyances, mais dans la raison et l'expérience. À cette même époque, c'est aussi l'apparition de l'encyclopédie, avec l'Encyclopédie d'Alembert et Diderot en 1751, qui permet la diffusion et la transmission du savoir, à la fois aux contemporains mais aussi aux générations futures. Les sociétés savantes et Académies sont alors nourries les unes par les autres. Et nous pouvons voir, dans la gravure de Le Clerc, à la fois l'énergie et la dynamique qui se dégage des groupes représentant les différentes sociétés, dont la composition par le mouvement se rapproche de l'art baroque et qui s'inscrit dans une construction classique, avec les lignes de composition rigoureuses de la verticale et de l'horizontale, tracées par l'architecture.

Je vais vous exposer dans un premier temps l'idée que je développe d'un arbre chronologique, qui serait une représentation de l'histoire. Ne puisant pas sa source dans la seule entité artistique, mais se nourrissant de tout ce qui compose l'individu dans une évolution sociale, économique, philosophique, scientifique, politique et technique.

Il nous faut comprendre que ce que nous nommons "mouvements artistiques" ne sont pas des innovations de l'expression artistique qui germent de telle ou telle fantaisie, mais souvent des résurgences de pousses beaucoup plus anciennes, laissées en friche, qui viennent à retrouver vitalité sous une autre forme se nourrissant à la fois de racines lointaines et d'éléments éminemment contemporains. »

Le Professeur Chastel continue son exposé en présentant l'arbre que Rosie avait vu sur la plaquette. Son discours ressemble à ce

qu'elle a découvert lors de sa dernière plongée.
Elle en profite pour le regarder.
L'arbre chronologique défile sur l'écran avec les commentaires du Professeur.
Il ressemble à une fourmi à côté de cet arbre.
Et Rosie l'imagine en train de faire des va et vient de provisions de savoir, petite fourmi qu'il serait, dans ces branches de l'histoire qui ressembleraient à un palétuvier sur lequel grimperaient lierre et liseron, parfois quelques buissons de gui, dans un monde où les climats ne guideraient plus la nature de la flore.
Reprenant le cours de la conférence, le Professeur Chastel s'interrompt un moment sur une partie de la gravure.
Au premier plan, face à un dessin géométrique, un savant que l'on pourrait supposer être Pythagore, explique ses figures à quelques disciples qui vont du vieillard à l'adolescent, tandis qu'à sa gauche, légèrement au-dessus, un personnage dessine le groupe qui se trouve en face, personnages assis autour d'un vieillard. Ce vieillard fixe lui-même un autre groupe à sa droite, qui, de l'adolescent à la personne âgée, semble faire la queue pour accéder à un artiste qui pourrait être un orateur juché sur une chaire.

> « Je vais à présent, sur des exemples concrets empruntés à l'histoire de l'art, développer l'idée de l'arbre chronologique, déclare le Professeur Chastel en changeant l'image projetée sur l'écran. Je ne remonterai pas au-delà de l'antiquité, antiquité grecque et romaine. Mais je ne m'interdis pas quelques excursions dans l'antiquité égyptienne, voire plus avant, si cela s'avère nécessaire.
>
> J'assume complètement l'arbitraire de mes choix. Un tel propos ne pouvant être exhaustif, c'est donc sur des œuvres qui me semblent pertinentes que je vais développer l'idée exposée.
>
> Les grands domaines de l'expression de l'antiquité sont l'architecture, la sculpture, la peinture et la mosaïque.
>
> Sur ce cratère datant du VIII° Siècle avant Jésus-Christ[48], nous pouvons observer une ornementation de nature plutôt

géométrique, qui correspond à la première période de l'antiquité grecque. Cette période que l'on nomme période géométrique est fortement inspirée par l'orient et représente principalement des variations sur motifs souvent issus d'observations, analyses et synthèses de nature.

Elle sera suivie par deux périodes où la représentation de la figure humaine deviendra centrale. On peut constater que les couleurs sont réduites. Le noir et l'ocre (que l'on appelle rouge) sont les couleurs dominantes. Soit les figures sont noires sur fond rouge, figures sombres réalisées sur le fond clair de l'argile, originaire de Corinthe, soit ce sont des figures rouges sur fond noir, figures qui sont peintes par réservation au moment du vernissage en noir du vase. Ces deux couleurs, couleurs minérales, sont celles que l'on retrouve dans les peintures rupestres.

Dans un premier temps, cette représentation grecque sera d'ordre narratif. Sur les amphores, urne funéraire[49], les rites étaient racontés. Les corps étaient issus des motifs géométriques et le buste était triangulaire. Ils formaient une frise où les répétitions des postures ponctuaient le rythme des motifs géométriques. Vers 650 avant Jésus-Christ, on trouve sur une amphore attribuée au peintre d'Éleusis les premières représentations mythologiques[50].

Puis, dans la période dite période archaïque, de 680 à 483 avant Jésus-Christ, le corps est représenté de façon codée. L'homme est représenté nu, c'est le kouros, tandis que la femme est habillée, c'est la korê. Ce sont, comme on peut le voir sur cette amphore, des scènes qui représentent des épisodes de la mythologie. Le corps est idéalisé, les peintres gardent de l'ornement le goût pour les volutes.

Mais l'observation et le goût pour l'innovation de peintres comme Phintias et Euphronios, vont transformer le style de la représentation des corps en reproduisant les détails anatomiques,

Par exemple ici[51], nous avons l'enlèvement de la déesse Léto par le géant Tityos, qui a été envoyé par Héra, jalouse de l'union de Zeus et Léto. Le géant est le barbu qui pour les nécessités de la narration est assez petit. Il soulève Léto, tandis que l'on voit Zeus sur la gauche qui tente d'empêcher Tityos d'enlever Léto et retient Léto de l'autre main. Héra, sur la droite, d'un geste de la main, ordonne de poursuivre l'action.

Il est intéressant, outre cette vue de l'œuvre, de savoir également, que sur l'autre face de l'amphore, sont représentées des scènes de la vie quotidienne grecque, pour le cas présent une scène de palestre, c'est à dire une scène d'exercice physique présentée dans un gymnase qui montre la place prépondérante du sport dans la culture antique grecque.

Selon la présentation de l'objet, il nous est proposé soit une scène mythologique, soit une scène de la vie quotidienne. Le sacré et le profane se suivent sur un même support dans une coexistence à la fois simultanée dans l'absolu et cyclique comme le suppose le déplacement que le spectateur doit effectuer pour contourner l'œuvre et se confronter à l'autre représentation.

Les règles strictes auxquelles est soumise la représentation grecque, sont les règles de l'harmonie et de la proportion, dont les œuvres de Polyclète, sculpteur grec originaire d'Argos, sont souvent reprises par les auteurs comme Pline l'ancien.

À l'époque de la sculpture archaïque grecque (vers 600 avant Jésus-Christ), la statue est rigide et schématique, inspirée de la statuaire égyptienne . Néanmoins, au niveau des genoux se creusent les lignes des muscles. Deux siècles plus tard, l'observation anatomique devient prépondérante.

Dans un traité *Le Canon*, dont il n'existe que quelques citations, Polyclète étudie le corps masculin au repos. Le corps idéal est soumis à des règles de proportionnalité qui

définissent le Canon de la beauté[52]. Ces canons de beauté et le contrapposto sont une représentation idéaliste du corps qui marqueront les fondements de l'art classique.
La *Vénus de Milo*[53], est l'exemple le plus connu de cette harmonie du corps.
Mais l'idéalisme ne fait pas seul foi dans la représentation de l'antiquité grecque. Il est également permis, ce qui est une grande nouveauté, de représenter les sujets tels que notre sens visuel les perçoit. C'est la recherche de l'imitation, de ce que Platon nommera la *mimesis*[54].
Ainsi, un texte écrit par Pline l'ancien (23-79 après J.-C) et datant de l'époque de Jésus-Christ, raconte à propos de Zeuxis d'Héraclée, peintre grec de l'école ionienne du cinquième siècle avant Jésus-Christ :
« *Il fit une Pénélope, dans laquelle respire la chasteté. Il a fait aussi un athlète, dont il fut si content, qu'il écrivit au bas ce vers devenu célèbre : «On en médira plus facilement qu'on ne l'imitera.» [...] Au reste, son désir de bien faire était extrême : devant d'exécuter pour les Agrigentins un tableau destiné à être consacré dans le temple de Junon Lacinienne, il examina leur jeunes filles nues, et en choisit cinq, pour peindre d'après elles ce que chacune avait de plus beau. Zeuxis a fait aussi des monochromes en blanc.* [55]»
J'interromprai ici cette citation en faisant écho à notre monde moderne et contemporain.
Cet idéal de la femme, on peut le retrouver dans le film *Pretty Woman* de Garry Marshall, qui en 1990, montre sur l'écran une Julia Roberts divine. Mais les différents plans, gros plans de mains, de pieds, de jambes et autres parties du corps, sont des plans composés avec des prises de vues de mannequins. Ce n'est pas le corps de Julia Roberts filmé en gros plan que nous pouvons voir, mais une femme idéale composée de plusieurs femmes qui correspondent aux canons de la beauté de notre société contemporaine.

Reprenons le texte de Pline l'Ancien :
« *Il* (Zeuxis) *eut pour contemporains et pour émules [...] Parrhasius. Ce dernier, dit-on, offrit le combat à Zeuxis. Celui-ci apporta des raisins peints avec tant de vérité, que des oiseaux vinrent les becqueter; l'autre apporta un rideau si naturellement représenté, que Zeuxis, tout fier de la sentence des oiseaux, demande qu'on tirât enfin le rideau pour faire voir le tableau. Alors, reconnaissant son erreur, il s'avoua vaincu avec une franchise modeste, attendu que lui n'avait trompé que des oiseaux, mais que Parrhasius avait trompé un artiste, qui était Zeuxis. On dit encore que Zeuxis peignit plus tard un enfant qui portait des raisins: un oiseau étant venu les becqueter, il se fâcha avec la même ingénuité contre son ouvrage, et dit: «J'ai mieux peint les raisins que l'enfant; car si j'eusse aussi bien réussi pour celui-ci, l'oiseau aurait dû avoir peur.[56]* »

Je tiendrai ici encore à faire remarquer, que cette histoire très connue dans l'histoire de la peinture, est aussi présente dans la célèbre œuvre de Pablo Picasso *Les demoiselles d'Avignon*[57]. Dans cette œuvre, nous retrouvons cinq femmes, canons de la beauté, non pas la beauté occidentale, mais la beauté telle qu'elle a frappé Pablo Picasso lors de sa visite de l'exposition d'art africain au Musée du Trocadéro. Après cette visite, il réalise de nombreux portraits et débute une collection d'œuvres africaines. Dans *Les demoiselles d'Avignon*, sont présents également le rideau et les raisins évoqués dans la peinture de Zeuxis.

Cette œuvre de Picasso de 1907 était une œuvre de l'intimité et n'était pas destinée à être exposée. Ce n'est que lorsqu' André Salmon le découvre dans l'atelier de Picasso, qu'il parvient à convaincre l'artiste de l'exposer en 1916.

C'est un manifeste sur la vision synthétique que l'on peut avoir du monde à l'aube du XX° Siècle, dans les traces de

Paul Cézanne qui résumait le visible à travers le cube, le cône et la sphère, mais aussi une ouverture sur le monde et l'universalité des émotions. Alors que les colonies sont considérées comme des exotismes dont l'humanité n'est pas toujours reconnue[58], Picasso en impose l'esthétique au risque de choquer, encore aujourd'hui, les conventions d'une esthétique héritée d'une culture classique.

Nous pouvons donc constater, que dans notre monde moderne et contemporain, les résurgences de notre culture reprennent vie dans des œuvres qui nous semblent novatrices. Notre modernité ne saurait exister ex-nihilo. Elle est et on le voit à travers ce manifeste de Picasso, le fruit d'une mixité culturelle où les cultures ne sont pas là pour s'affronter, mais pour s'enrichir. »

La conférence se poursuit.
Rosie est absorbée par les propos du Professeur.
La salle est silencieuse et attentive.
« Il a du charisme », pense Rosie, tandis qu'une fois l'exposé terminé, la salle éclate en applaudissements. Quelques questions interpellent le Professeur. Mais le propos semble clair et chacun de sortir heureux de ce bain de culture.

Rosie attend que la foule se dirige vers les sorties.
Le Professeur discute avec quelques étudiants.
Rosie attend, mais rapidement, le Professeur Chastel l'aperçoit et lui fait signe :
« Rosie ! »

Étonnée de cette interpellation, Rosie regarde autour d'elle.
Oui, c'est bien à elle qu'il fait signe.
« Rosie, il faut qu'on discute. Avez-vous le temps d'aller boire un café avec moi ?
– Ou...oui, bégaye Rosie encore déstabilisée par la familiarité du Professeur Chastel.
– Attendez-moi quelques minutes et j'arrive... »

Rosie reste là plantée comme une statue.
Mille questions se bousculent dans sa tête.
« Que me veut-il ? Pourquoi tient-il à rencontrer quelqu'un comme moi ? »
Puis il revient, sa petite serviette à la main, il l'attrape sous le bras et l'entraîne hors de l'amphithéâtre.
Pas très loin de là, ils s'installent à la terrasse d'un café.
Sous le store rouge du Café de l'Université, avec élégance, le Professeur Chastel tire un siège en plastique brun à l'attention de Rosie et d'un geste l'invite à s'asseoir.
Avec une légère révérence de remerciement, Rosie s'installe.
Puis, il s'assied face à elle.
La rue a cessé de vivre autour d'eux. Rosie n'en revient pas. Elle est étonnée de la liberté avec laquelle le Professeur se promène et s'installe à la terrasse d'un café. « Il est vrai que monde de l'art est assez restreint. Ce serait un joueur de foot, nous n'aurions pas la même liberté... » raisonne-t-elle.

Le Professeur tend la main et rapidement, la serviette pliée sur le bras, sanglé dans un tablier brun, un serveur se dirige vers eux :
    « Ce sera ? demande-t-il.
- Madame ?
- Un café, s'il vous plaît...
- De même pour moi, répond le Professeur Chastel.
- Bien, deux cafés ! »

Le serveur s'éclipse, Rosie engage la conversation :
    « Merci Professeur... Je voulais vous dire, votre conférence était un vrai régal !
- Merci Rosie, je suis très sensible à votre jugement. Surtout venant de la part d'une personne qui aurait semble-t-il réussi à convertir mon ami, le Docteur Schnapp's aux sirènes de l'art !
- Oh, ne soyez pas flatteur ! répond Rosie les joues légèrement empourprées.
- Je tenais à vous voir parce qu'il y a quelque chose qui

m'intrigue, dit-il en enfonçant sa tête dans les épaules afin de fixer Rosie d'un regard le plus droit et le plus frontal possible.
- Quoi donc ? demande Rosie impressionnée.
- Et bien voilà. L'autre jour, je suis allé au cabinet médical de mon ami, le Docteur Schnapp's, j'ai vu dans sa salle d'attente une œuvre incroyable, commence-t-il en ne lâchant pas Rosie du regard. Si je ne l'avais pas revue le lendemain au Musée des Beaux Arts, j'aurais juré qu'il s'agissait de l'original.
- Vous voulez parler du Bacon ? répond Rosie timidement.
- Oui, c'est cela, le Bacon. Le Docteur Schnapp's n'a pas su me dire d'où provenait cette peinture. Il m'a juste dit que je pouvais vous le demander. Pourriez-vous m'éclairer là-dessus ? Cette copie est d'une incroyable conformité !
- Disons, commence doucement Rosie, que je vis avec quelqu'un qui a certains dons dans la reproduction d'œuvres d'art... Alors, quand nous avons discuté avec le Docteur Schnapp's de revoir la décoration de sa salle d'attente... Rosie prend tout à coup un peu plus d'assurance : Vous ne trouvez pas qu'elle était moche sa salle d'attente ? Avec ses reproductions délavées d'images impressionnistes qui ne gardent que la coquille de l'œuvre, vidées de leur substance... On dirait des fleurs fanées qui pourrissent dans un vase...Vous ne trouvez pas ?
- Oui, peut être... J'avoue que je n'ai jamais passé beaucoup de temps dans sa salle d'attente.
- Vous n'allez jamais vous faire soigner ? Les dentistes, les médecins, les kinés, les infirmières et j'en passe... Toujours ces mêmes images. C'est la culture de base de notre société. L'image qui vient à tout le monde quand on parle de peinture ! Les Impressionnistes ! Comme si le monde avait cessé de tourner, de penser et de vivre depuis... C'est comme si on refusait l'électricité, sous prétexte qu'on ne la voit pas et toute autre innovation

technique.
- On peut voir les choses comme ceci... dit-il dubitatif. Mais non, je fréquente peu les soignants, par chance, j'ai une bonne santé.
- Tant mieux pour vous. Enfin, je trouve ça bien que le Docteur ait essayé de placer une œuvre originale....Euh, enfin presque, dans sa salle d'attente.
- Originale ? Vous voudriez dire qu'au Musée il s'agit d'une copie ?
- Non, répond Rosie décomposée devant le Professeur, je me suis trompée.
- Originale....reprend le Professeur méditatif. Je pense qu'il serait intéressant de comparer les deux. J'en parlerai au conservateur du Musée... »

À cet instant, le serveur arrive avec les deux cafés qu'il dépose devant eux.
Le Professeur Chastel s'acquitte de la note malgré les protestations de convenance de Rosie.
Un silence plane, juste le temps de laisser Rosie reprendre des couleurs.

« Je vous prie de m'excuser, mais vous ne m'avez toujours pas dit d'où provenait cette œuvre ? reprend doucement le Professeur Chastel.
- Je vous ai dit, je vis avec quelqu'un qui a des dons pour la reproduction d'œuvres d'art...
- Pourrai-je le, ou la, rencontrer ? »

Rosie hésite un instant et réfléchit : « Il vaudrait mieux prévenir Philléas avant. Si je le prends au dépourvu, il va m'arracher les yeux ! »

« Je crois que ce serait possible, mais il faut que je le prévienne.
- Sans souci, Rosie. Pouvons-nous fixer un rendez-vous ? demande-t-il en sortant de sa serviette un agenda. Je serai

disponible ce vendredi... À 18h. Cela vous conviendrai-t-il ?
- Euh... répond Rosie un peu désemparée par cette proposition, Oui...Si vous voulez...
- Bon, alors c'est convenu. Où pourrions-nous nous rencontrer ? J'aimerai bien voir son atelier, cela m'intrigue... »

Après un moment d'hésitation, Rosie finit par lui répondre :
« Venez donc à la maison... Ce sera mieux je pense. Surtout qu'il a fait un infarctus il n'y a pas longtemps...
- Ah oui, je m'en souviens, le Docteur Schnapp's m'en avait parlé.... Et comment va-t-il à présent ?
- Mieux... » répond Rosie qui n'aime pas trop qu'on parle de Philléas en son absence.

Puis le Professeur Chastel raconte ses voyages, ses recherches, ses rencontres.
Rosie est fascinée, comme une groupie face à son idole.
Le Professeur Chastel le sent.
Ils finissent par prendre congé après deux cafés.
Rosie rentre chez elle, sur un nuage...

Elle arrive devant la porte de son immeuble.
Elle affronte à nouveau la gymnastique quotidienne qui met à chaque fois à l'épreuve l'élasticité de son corps et sa puissance: appui sur le digicode, bruit nasillard signalant l'ouverture de la porte, plongée alerte sur la poignée de la porte, mobilisation des muscles, tension, bandage des avant-bras, poussée musclée sur la poignée, elle s'arc-boute sur la lourde porte de l'immeuble.

Son pas pesant mais agile, avale les trois étages qui la conduisent à son appartement.
Elle enclenche la clé dans la porte et l'ouvre sur son vestibule.
Elle pose son gilet, ses chaussures, enfile ses pantoufles.

Elle se dirige illico vers l'Antre.
Philléas est toujours là. La bouteille de vodka semble vide.
Ellis est posé sur le tapis persan et ouvre son œil valide à l'arrivée de Rosie.
Rassuré de cette présence familière, il retourne à sa torpeur.

« Philléas ! Tu ne devineras jamais ! » s'exclame-t-elle comme une petite fille en pleine excitation...
Le sommet du crâne de Philléas fait un bond, tandis que ses bras qui dépassaient du fauteuil comme deux ailes d'un planeur disparaissent dans une vive crispation :
« Rosie ! Faut faire attention... Mon cœur...
– Ah, pardon...répond Rosie, toute à sa joie. Je reviens de prendre un café avec le Professeur Chastel !
– Ah, c'est ça, dit Philléas se rasseyant avec lourdeur dans son fauteuil. Pas de quoi déclencher une alerte...
– Oui, mais ce n'est pas tout... Il m'a demandé de te rencontrer...
– Moi ? répond Philléas, qui à présent se relève en appuyant avec force sur les accoudoirs de son fauteuil Louis XV. Et pourquoi ? Je ne le connais pas ce Professeur Chastel ?
– Oui, mais il veut voir celui qui a reproduit le Bacon, chez le Docteur Schnapp's...insiste Rosie comme un enfant qui voudrait convaincre du bien fondé de son action. Alors je lui ai proposé de venir. On a convenu d'un rendez-vous ce vendredi à 18h !
– Rosie ! Mais pourquoi tu me l'amènes ? Que veux-tu que je lui dise à ton Professeur ? demande Philléas qui monte dans le ton et la colère. C'est pas possible ! Tu veux que je lui montre l'Antre, tu veux qu'il fourre son nez dans mon petit monde ? Rosie, c'est nous, c'est à nous, c'est notre histoire, c'est toi, moi et personne...
– Tu pourras toujours lui expliquer ton travail sans l'amener ici, ça le calmera...non ? » propose Rosie comme ayant fait une bêtise.
Quelques jours plus tard, le Professeur Chastel sonne à la porte de

l'appartement.

> « Bonjour Professeur ! Entrez ! » invite Rosie en ouvrant la porte dans une tenue impeccable.

Philléas est dans sa chambre. Il ne décolère par depuis l'annonce de Rosie.

> « Bonjour Rosie, répond le Professeur Chastel, toujours élégante... dit-il avec un sourire flatteur et il lui tend une plante.

Rosie devient écarlate :

> « Il ne fallait pas Professeur, vous n'y pensez pas. Je ne peux pas accepter !
> – Mais non Rosie, je ne pouvais pas venir les mains vides, et puis ce n'est pas grand chose... »

Rosie sent que si elle refuse, elle vexera le Professeur, alors elle prend la plante dans ses mains et va la poser sur la table de la cuisine.
Rosie accuse le coup.
La plante est excessivement lourde, à moins que ce ne soit le pot, une sorte de pot en plomb...
Ellis suit Rosie et saute sur la table pour renifler la plante.
D'un geste Rosie l'éloigne.
Ellis descend de la table en donnant un coup de patte et suit Rosie.
Elle revient vers le Professeur Chastel et l'invite à s'installer dans le salon.

> « Philléas va venir, ne vous inquiétez pas... Philléas ! Le Professeur Chastel est arrivé ! »

Du fond de l'appartement, un grognement, puis une porte qui grince sur ses gonds.
Philléas, la mine taciturne et le regard méfiant s'avance vers le salon, Ellis le suivant de près.
À son arrivée, le Professeur Chastel s'avance avec joie vers lui et lui tendant la main :

> « Bonjour Philléas, ravi de faire votre connaissance !
> – Mmmnrnrnmmmmêême....grogne-t-il sans desserrer les

dents...
- Il est encore fatigué de son infarctus, s'empresse d'ajouter Rosie, en pinçant discrètement le rein de Philléas, il faut l'excuser...
- Mmm, répond Philléas.
- Asseyez-vous, Professeur. Vous boirez bien quelque chose ? l'invite Rosie, tandis que Philléas s'assoit lourdement dans un fauteuil, Ellis se couche à ses pieds.
- Volontiers...
- Un apéritif, ou sans alcool ?
- Sans alcool, avec la chaleur qu'il fait, il vaut mieux être prudent...
- Un jus de fruits ?
- Oui, ce sera parfait...
- Et toi Philléas ?
- Moi... ? Un « Tue la mort » ! clame Philléas avec un sourire narquois.
- Philléas !
- Oui, un « tue la mort » avec rhum blanc, whisky, tequila, vodka, liqueur de Chartreuse et Cognac !
- Arrête Philléas, tu n'es pas drôle...
- Je n'ai jamais cherché à l'être, répond-il avec malice. Tu ajouteras une rondelle d'orange, pour les vitamines ! Ajoute-t-il avec un clin d'oeil.
- Je t'apporte un petit verre de cognac, puisque tu ne veux pas être raisonnable...Surtout avec ton traitement... Et Rosie s'éclipse dans la cuisine pour aller chercher verres et boissons.
- Je crois que Rosie a raison, appuie le Professeur Chastel, il faut vous ménager...
- Et si j'ai pas envie, répond de façon âpre Philléas au Professeur.
- ...Oui...C'est un point de vue...Alors comme ça, vous êtes peintre ?
- Parfois, ça se peut... répond Philléas en extirpant de sa

poche de gilet sa pipe.
- Et quel genre de peinture ?
- De la peinture d'escroc ! répond Philléas avec provocation.
- Que nommez-vous "la peinture d'escroc"?
- De celle qu'on achète bien cher et qui vaut pas un clou... Si vous voyez ce que je veux dire... De celle que des experts et marchands de tous poils vont vous vendre un saladier, avec un joli papier cadeau fait de discours et d'embrouilles en tous genres et que vous allez exhiber dans votre salon pour montrer que vous êtes bien riche ! De celles auxquelles on ne comprend rien, mais qui permettent à des gens soit disant instruits, de tenir des discours bien tournés et vides de sens !
- Philléas ! s'exclame Rosie en entendant ses propos au moment où elle apporte les boissons... Ne l'écoutez-pas Professeur, parfois, il dit n'importe quoi...
- Je ne crois pas, répond le Professeur, vous avez votre franc parler, ça me plaît... Je peux voir vos peintures ?
- Non. répond sèchement Philléas.
- Mais ? s'interloque Rosie.
- Vous avez déjà vu...Chez le Docteur Schnapp's, ça doit vous suffire...C'est pas parce qu'on regarde par le trou de la serrure qu'on doit forcément savoir tout ce qu'il y a autour...
- C'est vrai, mais votre reproduction a aiguisé ma curiosité et...
- Ben faut pas, coupe Philléas, faut la laisser où elle est votre curiosité. Allez dans les musées, ça calmera votre faim... Philléas avale d'un trait le petit verre de cognac que Rosie lui a apporté et se lève brusquement. Ravi d'avoir fait votre connaissance, Professeur. »

Le Professeur surpris se lève en serrant la main de Philléas et le regarde s'échapper de la pièce avec étonnement.

Rosie se perd en excuses.

Elle se sert de son infarctus pour expliquer que parfois il présente

des troubles de comportement.
Le Professeur Chastel semble ravi de cette rencontre : « Intéressant le personnage. Peut être un peu fuyant...Mais je saurai l'apprivoiser l'animal. J'aime quand les êtres sont résistants » pense-t-il.
Puis, avec délicatesse, il prend congé de Rosie.

Rosie retourne à la cuisine.
Sur la table, la plante.
C'est une sorte de liseron ou de lierre que supporte un tuteur en éventail à volutes, avec de larges feuilles en forme de cœur, aux nervures sombres et brillantes disposées en flocon de neige, avec quelques fleurs jaune, d'un jaune intense, presque fluorescent.

« Je n'ai jamais vu une plante comme celle-là » se dit-elle en se penchant dessus et découvre, plantée dans la terre, une petite étiquette :
« ***Tracheobionte Apialis historica*[59]**,
*Plante qui ne nécessite aucun entretien, ou très peu.*
*Arroser une fois par mois avec de l'eau*
*Laisser à l'abri de la lumière.*
*Ne pas exposer au soleil.* »
Rosie réfléchit.
Les pièces de l'appartement sont lumineuses.
Elle ne peut mettre la plante dans les toilettes.
Trop encombrante.
Ne reste que l'Antre....
Quand Philléas sera calmé, elle lui demandera l'autorisation de poser cette plante dans l'Antre.
Après tout ce lieu lui appartient aussi...

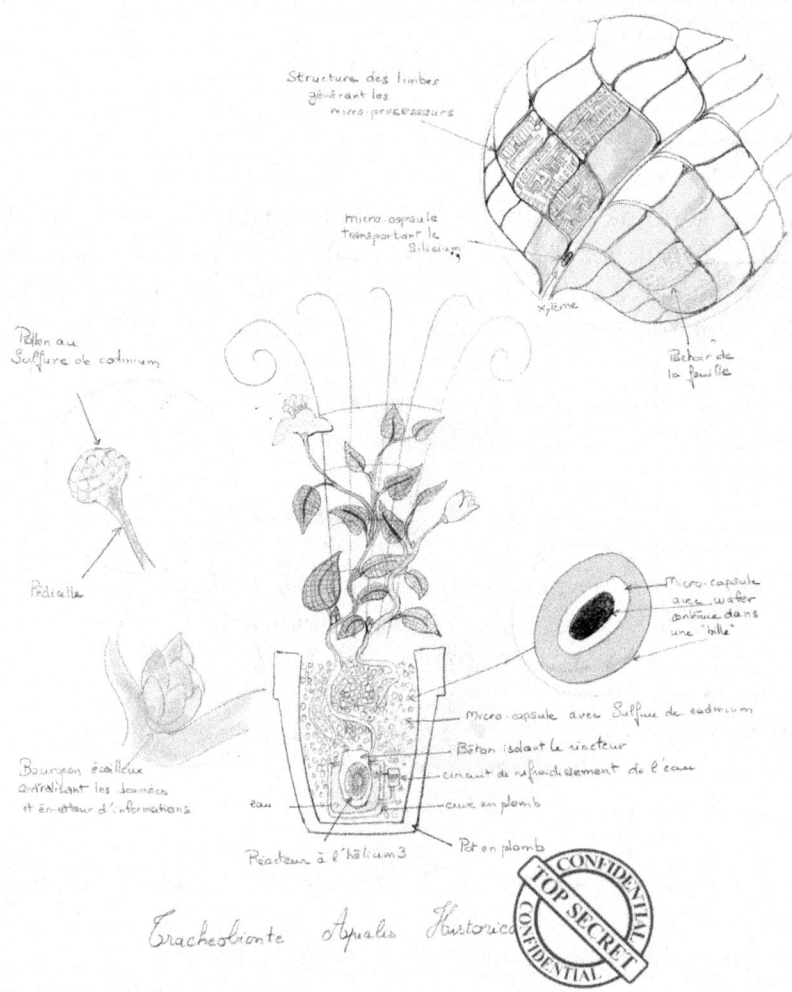

## CHAPITRE 10

Ellis tourne autour de la plante.
De son œil scrutateur, il observe l'étrange intruse.
Il glisse sa patte dans le pot.
Son poil se hérisse.
Une décharge électrique vient de le secouer.
Il ausculte les feuilles : leur vert est sombre...
Il les renifle et donne un coup de dent !
Un malaise le saisit...
Il crache très rapidement le morceau de feuille.
Il n'aime pas cette plante.
« Drôle de plante » se dit-il en s'éloignant.

Rosie est de retour dans la cuisine.
Ellis saute sur le rebord de la fenêtre.
Il regarde en coin Rosie qui observe la plante.

Philléas est parti. Elle ne sait pas quand il rentrera.
Il ne dit jamais quand il rentre.
Tout cela dépend des rencontres.
C'est un homme libre.
Rosie aussi est une femme libre.
Elle se décide donc à déposer la plante dans l'Antre.
Elle se passera de l'autorisation de Philléas.

Elle se dirige dans le cellier, décale l'étagère où se trouvent rangés des cartons, puis derrière l'étagère, tourne le cadran circulaire de la serrure à combinaisons mécaniques de la porte blindée.
Un coup à droite, un coup à gauche, un coup à droite, encore à gauche.
Puis, elle plante dans le cylindre de la serrure, la clé qu'elle porte autour du cou.
La lourde porte s'ouvre.
Sur sa droite, d'un léger mouvement, elle appuie sur un disque rond qui éclaire le lieu.

Elle retourne dans la cuisine et prend la plante.
« Décidément, elle pèse un âne mort ! pense-t-elle, elle doit être faite en plomb ! »

Elle pénètre dans l'Antre, franchit les rideaux de toile d'araignée aux embrases de couleuvre et trouve un coin, sur la gauche, où poser la plante.
Elle va chercher une assiette dans son placard, la glisse sous la plante.
Elle touche du bout du doigt la terre pour sentir le degré d'humidité.
« Étrange cette terre » trouve-t-elle « On dirait de la terre, mais il y a quelque chose qui ne fait pas terre ».
La terre n'est pas très sèche.
Au vu des instructions, elle décide de laisser la plante en l'état.
Elle verra plus tard pour l'arroser.

Ellis se glisse dans l'Antre et grogne.

> « Ellis ! s'exclame Rosie, Tu ne vas pas être jaloux d'une plante ! »

—

Mais l'instinct d'Ellis ne le trompe pas.
Cette plante n'est pas une plante ordinaire...

Le Professeur Chastel est un ami du Professeur Pierre Daigun.
Le Professeur Pierre Daigun est chercheur au CNRS en phylithonanotechnologie[60].

Alors qu'il travaillait sur un programme autour des *convolvulaceae*, plantes de type liane proche des liserons, il avait, lors d'une rencontre avec le Professeur Chastel évoqué à la fois l'invasion de l'espace par les tiges volubiles de la plante, mais aussi sa multiplication.
Cet échange était celui qui avait fait germer dans l'esprit du Professeur Chastel la conception d'un arbre chronologique, dans lequel différentes plantes, que l'on pourrait parfois considérer comme parasites, s'infiltrent, disparaissent, se nourrissent de la sève de la plante mère, pour ressortir plus fortes et différentes.

Le Professeur Daigun était actuellement sur un programme de recherche Top Secret initié par le gouvernement et piloté par la DGSE. Ce programme avait pour mission d'infiltrer différents sites, afin d'espionner les recherches qui étaient en cours autour de l'hélium 3.
Auparavant, les chinois, sous la direction de M. Hun Hao, avaient rapporté de leur mission sur la lune, quelques échantillons.
Ils étaient en train de mettre au point un système d'exploitation, visant d'une part l'utilisation de l'énergie développée par l'hélium 3, pour servir de combustible aux missions qui feraient des navettes pour exploiter le sol lunaire, d'autre part le rapatriement au meilleur coût de cette énergie sur terre. Sachant qu'une vingtaine de tonne d'hélium 3 permettrait de fournir l'énergie de l'Europe et des Etats-Unis pour un an, cette richesse énergétique renforcerait la Chine en tant que superpuissance et mettrait le reste du monde à sa solde. C'est pourquoi des programmes d'espionnage dans une alliance transatlantique avaient été mis au point afin de contrer les ambitions chinoises.
Le programme sur lequel travaillait le Professeur Daigun était un programme particulier, fondé sur les recherches les plus pointues des technologies numérique, passé à la moulinette des

nanotechnologies et de la recherche génétique. L'objectif était de mettre au point des plantes de nature invasive qui s'infiltreraient dans un environnement sans être détectées.

La *Tracheobionte Apialis historica* était la première plante de ce type. Et c'était le premier prototype que le Professeur Daigun avait confié au Professeur Chastel. Ce que n'avait pas prévu le Professeur Daigun, c'est que le Professeur Chastel l'offrirait à quelqu'un !

Le principe développé dans la *Tracheobionte Apialis historica* était le suivant.
L'idée était venue des OGM.
L'intervention sur les gènes des plantes de la famille des *Araliaceae*, avait permis de réaliser des tissus résistants aux constituants minéralogiques et technologiques nouveaux, mais aussi de modifier forme et structure des feuilles.
La *Tracheobionte Apialis historica* transporte via sa tige, dans des microcapsules des microtranches de silicium. Les microcapsules puisées dans le sol de la plante par capillarité sont transportées par le xylème, sève brute qui s'écoule à travers des vaisseaux.
Les microcapsules arrivent par les nervures dans le limbe de la feuille. Ce limbe modifié génétiquement a une forme qui permet par sa structure réticulée[61] l'élaboration d'un microprocesseur.
Une fois arrivées à bon port dans le limbe, les microcapsules libèrent le fragment de silicium. La constitution chimique des cellules du cytoplasme de la feuille génère une sorte de pochoir qui inscrit un circuit sur le wafer[62], qui est dans le cas présent une combinaison de micro-tranches de Silicium.
L'épiderme de la feuille transforme les rayons lumineux et permet ainsi l'inscription sur le wafer du circuit électronique. Il faut ensuite que la plante reste dans un espace peu éclairé pour ne pas surexposer le circuit.
Les nervures, par la sève et sa forte charge conductrice, le phloème[63], mettent en réseau les différents morceaux de

microprocesseur, faisant de chaque feuille de la plante, un processeur. Ces processeurs communiquent via le réseau de nervures.

Par modification génétique, les chercheurs ont obtenu également de la plante un bourgeon écailleux, dont les écailles protègent la centralisation des données.

Le bourgeon le plus important se trouve à l'aisselle de la première feuille et permet l'émission par ondes de radiocommunication des données traitées par les micro-processeurs.

Les informations sont des informations audio-visuelles, les nœuds servant de micros.

La partie vidéo est captée par les fleurs jaunes.

La constitution chimique de la plante, permet d'intégrer dans les pollen des fleurs du Sulfure de Cadmium.

Constituant essentiel des capteurs LCD, qui traduisent la lumière en charge énergétique, c'est le Sulfure de Cadmium qui donne à la fleur sa couleur jaune. Avec la complicité des constituants chimiques des pédicelles[64], chaque fleur devient un capteur numérique, dont les données sont traduites par les microprocesseurs et envoyées à un terminal dont la fréquence est harmonisée avec la plante.

L'essentiel de cette plante-espionne réside dans les constituants du terreau.

A l'intérieur du pot, dans une balle de béton, se trouve un mini réacteur à l'hélium 3 où s'agite une fission nucléaire qui permet d'alimenter la plante en énergie. Une partie du pot en plomb est remplie d'eau pour refroidir le micro réacteur. L'énergie du réacteur nourrit la plante.

Autour, la "terre" est composée de microcapsules agrégées en billes, qui contiennent des morceaux de wafer, mais aussi d'autres microcapsules qui contiennent du Sulfure de Cadmium.

C'est par la recherche en nanotechnologies, que les savants ont réussi à permettre à la plante d'identifier la nature des microcapsules et de les ingérer de façon différenciée afin de placer celles nécessaires aux processeurs dans les feuilles et celles nécessaires aux capteurs dans les fleurs.

C'est donc non seulement une plante au premier abord, mais surtout un concentré de technologies de pointe, objet d'espionnage singulier.
Le pot en plomb, permet de tenir ces bijoux de technologie dans un confinement optimal.

Le Professeur Pierre Daigun avait confié la plante au Professeur Chastel, pour qu'il la place dans son bureau et voir de cette façon comment la plante se développait dans un nouvel environnement.
Étudier sa croissance, son cheminement et la fiabilité du développement des processeurs.
Il avait pris cette initiative à l'insu de sa hiérarchie. Il voulait savoir si cette plante pouvait passer inaperçue ou pas. Le meilleur moyen étant de la confier à quelqu'un qui ignorait tout et voir comment les choses évoluaient.
Mais les choses ne semblaient pas se dérouler selon le scénario qu'il avait prévu.

Le Professeur Chastel, ne voulant pas venir les mains vides chez Rosie, n'avait trouvé dans son bureau que cette plante à offrir.

Ce matin là, le Professeur Daigun vit à travers les multiples images transmises par la *Tracheobionte Apialis historica* que le décor avait changé.
Il fallait qu'il demande des nouvelles au Professeur Chastel.
L'égarement de ce prototype était une catastrophe. Il ne pouvait se le permettre. D'où provenaient les images étranges que lui servait à présent la plante ?
Par ailleurs, il put constater qu'il manquait une partie des images.
« Probablement une feuille qui a souffert pendant le voyage » se dit-il.

Rosie invite Ellis à sortir de l'Antre et referme la porte blindée.
Remet l'étagère en place et va faire son marché.

Elle sort de l'immeuble, suit l'allée intérieure entre les îlots de

bâtiments tous semblables.
Au bout de l'allée, s'étendent les stands des maraîchers.
Un léger vent se glisse dans l'allée et fait frissonner les parasols des étalages.
Elle tourne sur la gauche et se dirige vers un petit étal.
Dans des caisses de bois tannées par l'usage agricole, se dressent des légumes encore englués dans la terre qui les a nourris.
Leurs formes peu calibrées donnent à l'étal un aspect chaotique qui contraste avec les grandes plages de couleurs uniformes des primeurs, aux rythmes réguliers.
Derrière l'étal, une remorque avec de grandes roues de carriole à chevaux est encore accrochée au cyclomoteur flambant rouge qui a permis de tracter ces légumes jusqu'à la ville.
Derrière l'étal, assis sur un trépied de toile, un grand blond, avec un catogan et une barbe hirsute attend le client. Ses yeux bleus, enfoncés dans leurs orbites, scrutent les passants.

« Bonjour Alfred ! lance Rosie à son maraîcher.
– Bonjour Rosie, comment allez-vous aujourd'hui ?
– Entre deux eaux dirons-nous.
– Que vous arrive-t-il ?
– Et bien hier soir j'ai invité le Professeur Chastel à la maison, si vous aviez vu l'accueil que lui a réservé Philléas ! J'en tremble encore de honte à présent.
– Mais vous savez bien, Rosie, Philléas n'aime pas qu'on lui impose chez lui des gens qu'il ne connaît pas...
– Oui, mais je ne sais pas, il savait que ça me faisait plaisir, il aurait pu...
– Ce n'est pas grave Rosie. Et c'était intéressant, cette visite ?
– Elle aurait pu... Mais nous n'avons pas pu parler du travail de Philléas...
– C'est sûr que s'il n'avait pas envie...
– Oui...Enfin, j'aurai toujours récupéré une plante...
– Une plante ?

– Oui, le Professeur Chastel est venu avec une plante. Une drôle de plante d'ailleurs. Il faudrait que je vous la montre. Vous qui êtes passionné d'horticulture... Je n'ai jamais vu une plante pareille...
– Vous prendrez une photo, » répond Alfred qui n'aime pas aller chez les gens.

Alfred est un personnage assez sauvage.
Derrière une physionomie rugueuse, se cache une grande finesse et une immense culture.
Il habite dans une forêt, assez loin de la ville, dans un vallon où l'on devine à peine, depuis le sentier qui sillonne le bois, sa petite maison de pierre.
Il s'y rend avec son cyclomoteur rouge.
Il l'a peint en rouge, car dans la nature pour se protéger des prédateurs, les animaux se parent souvent de couleurs vives !

Alfred avait commencé des études de biologie.
Il avait commencé avec son frère.
Son frère jumeau.
Pierre.
Pierre Daigun.
Jusqu'en maîtrise, leur complicité était en accord avec leurs résultats, aussi brillants pour l'un que pour l'autre. L'université leur proposait de poursuivre un cursus de recherche.
Mais il n'y avait qu'un poste.
Une concurrence se développa entre les deux frères.
Alfred était plutôt sauvage, tandis que son frère, Pierre, entretenait avec soin depuis pas mal d'années, un carnet d'adresse des plus pertinents.
Alors qu'Alfred s'orientait vers une approche où il confrontait modernité et savoirs ancestraux (il s'était inscrit à la faculté de langues anciennes pour apprendre l'hébreu, l'égyptien, le sanskrit, le celte et autres langues antiques) il espérait, dans la lecture d'anciens manuscrits, trouver des éclairages sur la façon dont les rapports entre l'homme et les plantes avaient évolués. Trouver

également les vertus des plantes et pourquoi pas leurs pouvoirs sacrés voire magiques.

Fan d'Astérix dans son enfance, il avait la certitude que la potion magique avait existé un jour.

De son côté Pierre avait une foi inaltérable en la modernité. Il entretenait d'étroites relations avec sa hiérarchie faite de repas, sorties et autres mondanités.

Il était convaincu que les sciences, le jour où elles se mettraient à tisser des liens étroits entre elles, permettraient de créer des créatures supérieures aux hommes et dont l'humanité, parent pauvre, deviendrait le géniteur caduque.

Ils passèrent donc tous deux l'examen pour poursuivre leurs recherches.

L'université retint Pierre.

Son travail, qui prônait la modernité, sans aucune réserve éthique ni philosophique, était à son goût. Par ailleurs, les contacts dont il se réclamait lors de sa prestation firent grande impression. Une telle personnalité ne pouvait que faire rayonner l'Université par l'aura de ses relations, comme autant de fils d'or.

Alfred semblait bien en deçà.

Son discours inspiré d'archéologie semblait aux universitaires bien passéiste et ne répondre en rien aux ambitions, fussent-t-elle dionysiaques, de leur département.

Avec fierté Pierre reçut le poste. Un sentiment de supériorité l'envahit peu à peu et Pierre devint de plus en plus méprisant à l'égard d'Alfred.

Alfred passait son temps au département de langues anciennes à déchiffrer des écritures toutes plus étranges les unes que les autres.

« Mon frère s'enfonce dans la poussière des reliques du passé, ce sera bientôt un fossile » se disait Pierre, tandis qu'Alfred pensait « Mon frère s'égare...Les éclats de la reconnaissance sont en train de l'éblouir...Il finira aveugle... ».

Il commencèrent à se disputer.

Leurs visions du monde et de la science évoluèrent à en devenir

opposées. Tandis que Pierre disposait des laboratoires les plus sophistiqués, Alfred alla s'installer dans une petite maison de pierre avec une grange, au milieu de la forêt. « Ce n'est pas dans les laboratoires que vibre la nature et frémit la vie, mais dans les sanctuaires de vie et le foisonnement que sont les forêts. » pensait-il.

Il commença à gagner sa vie d'une petite production agricole qu'il cultiva. Mais ses études en tête, il se mit à fabriquer différentes décoctions et distillations dans sa grange. Il produisit ainsi des décoctions dont il trouva les formules dans des écrits de l'Égypte antique.

D'esprit un peu rêveur, il oublia un jour une décoction dans une coupelle et son chat trouva la formule tout à fait à son goût.

Quand Alfred revint, il trouva son chat, raide sur le flanc.

Il comprit rapidement que le chat avait absorbé la décoction.

Il l'enroba comme une momie dans des bandelettes enduites d'une pâte composée de plantes et écorces de bois, puis il le déposa vers le poêle.

Un léger frémissement parcouru le chat des moustaches au dernier poil de la queue.

Il ouvrit un œil...Mais ne parvint jamais à ouvrir l'autre.

Il semblerait que la décoction l'ait envoyé rejoindre Anubis, Dieu égyptien de la mort, mais que le *mehen*[65] l'ait perdu dans ses méandres et passant vers Osiris l'ait ramené à la Vie Éternelle.

Le chat était devenu immortel.

Mais Alfred l'ignorait.

Un jour, le chat était parti.

Il ne l'a jamais revu.

« Probablement mort dans la forêt, il n'est plus tout jeune... » se disait Alfred.

Non.

Le chat était parti en ville, avait rôdé sur les toits, jusqu'à ce qu'il soit attiré, de façon tout à fait magnétique, vers un immeuble modeste.

Il s'était glissé sur le balcon.

Son instinct le conduisait là.

Une dame ouvrit la porte fenêtre.
C'était Rosie.
Rosie plaisait au chat...
Le chat s'infiltra dans la maison et se dirigea vers le cellier.
C'est là qu'il devait poursuivre sa vie d'immortel.

Alfred entreprit également des recherches sur les druides et la culture Celte. Il trouva des écrits sur les rites celtiques et suivant son intuition, commença des réalisations, des incantations. Mais ses productions ne le satisfaisaient pas. Les estimant ratées, il les jetait derrière sa maison, près du tas de compost.

À cet endroit vivait une colonie d'escargots.
Les escargots se nourrirent des plantes imbibées des « ratés d'Alfred » et c'est comme ça que s'opéra leur mutation : leur bave devint du vernis... Et comme tous les escargots, ils aimaient à migrer sur les salades d'Alfred.
C'est pourquoi les salades de Rosie étaient souvent panachées d'escargots.

Ce matin là, Rosie prend une salade à Alfred.

De retour chez elle, elle commence à l'éplucher.
Alors qu'elle se baisse dans son placard sous son évier pour attraper son essoreuse à salade, elle voit, parsemés sur le sol, une dizaine d'escargots morts.
Elle ajuste ses lunettes, délicatement fait glisser les petits gastéropodes dans sa paume.
« D'où sortent-ils tous ces escargots ? se demande-t-elle, ce doit être ceux que j'ai laissé courir. Ils ont perdu leur chemin... »

Puis elle essore sa salade.
Philléas rentre.
  « Bonjour Rosie, dit-il d'une voix un peu défaite
— Bonjour Philléas. Tu vas bien ?
— Moui...

– Je voulais te dire, la plante qu'a apporté le Professeur Chastel, je l'ai mise dans l'Antre. Il ne lui faut pas beaucoup de lumière, alors j'ai pensé qu'elle y serait bien...
– Manquait plus que ça...Enfin, ce n'est qu'une plante...
– Oui... Rosie est contente. La plante a sa place... »

Philléas part dans le cellier, décale l'étagère où se trouvent rangés des cartons, puis derrière l'étagère, tourne le cadran circulaire de la serrure à combinaisons mécaniques de la porte blindée.
Un coup à droite, un coup à gauche, un coup à droite, encore à gauche.
Puis, il plante dans le cylindre de la serrure, la clé qu'il porte autour du cou.
La lourde porte s'ouvre.
Sur sa droite, d'un léger mouvement, il appuie sur un disque rond qui éclaire le lieu.
Il se dirige vers son fauteuil.
Il le tourne pour regarder non pas le foyer béant, mais le reste de l'Antre.
La table de Rosie, les tableaux et la plante.
« Bizarre cette plante...Jamais vu une plante pareille ! »
Il fronce les sourcils.
Sa vision radiographique se met en marche.
Les feuilles sont de constitution étrange, presque géométrique.
Les nervures et structures sont excessivement lisibles. On dirait des circuits électroniques.
Le pot par contre est insondable.
Le plomb empêche sa vue pénétrante de l'analyser.
Ses yeux voyagent sur les tableaux.
Il observe rarement cette partie de l'Antre.
Plutôt ancienne.

Quand il regarde ce tableau, *Vierge à l'enfant* de 1340, issue de l'atelier de Jacopo Landini et qu'il a reproduit au Musée d'Art et d'Histoire de Genève, il a toujours un regard amusé.
Sur son fond d'or, exprimant la richesse du divin et par sa

brillance, l'immatérialité de la foi, la vierge est un personnage étrange.

Dans le style gothique, elle porte un enfant Jésus, adulte miniature, le bras droit tendu pour bénir, tandis qu'elle, ressemble peu à une femme, si ce n'est sa coiffe et son voile. La Vierge est plate comme une limande !

Au XIV° Siècle, la Vierge était vierge et ne pouvait être envisagée dans sa représentation, comme une femme charnelle, provocant le désir. Il fallait l'habiller d'une aura de chasteté. Dans la peinture gothique, cela se traduit par des vierges plates. On les appelle aussi les "Vierges en majesté".

Philléas aime bien parcourir le corps des femmes avec ses mains. Suivre par son geste les montagnes et vallons qui animent leurs corps. Quand il peint, il aime à retrouver cette souplesse du geste, façonner dans les dégradés, les combes sombres qui se glissent sous les seins et placer un éclat de lumière sur leur partie rebondie. Mais il avait trouvé amusant de peindre cette vierge "planche à pain".

Quant à la représentation de l'enfant Jésus, au XIV° Siècle, l'enfant était un être trop fragile et éphémère pour pouvoir incarner celui qui deviendrait le fils de Dieu, dans son immortalité. C'est pourquoi, il est toujours représenté comme un adulte miniature.

A côté, il a placé l'œuvre de Neri di Bicci, une autre *Vierge à l'enfant*, de 1466. Elle a gardé le fond d'or (on ne se dépare pas du divin comme cela!), mais la Vierge commence à esquisser des rondeurs, celles des épaules et surtout de la poitrine. L'enfant Jésus quant à lui a plutôt rajeuni.

C'est une représentation de la Renaissance qu'on appelle aussi *Vierge de tendresse,* qui apparaît quand la représentation se libéra des contraintes figuratives édictée par l'église, pour saisir sur le vif, à travers les modèles incarnés, les traits de la Vierge et de l'enfant Jésus.

Le jeu sur les tissus légers, voire parfois transparents, donnent à la Vierge une sensualité qui n'est pas pour lui déplaire.

Cela faisait longtemps qu'il n'avait contemplé ces œuvres.
Il se souvient de son passage au Musée d'Art et d'Histoire de Genève. Il avait fait un remplacement pour l'entretien. Il était chargé de la partie Moyen-âge/Renaissance.
Il avait vu ces deux tableaux, non loin l'un de l'autre.
Il avait trouvé drôle cette évolution de la Vierge et de l'enfant Jésus.
Un soir, il était venu avec sa bouteille de vodka, son pinceau.
Mais il avait commencé par boire et dans un élan de dernière seconde, il avait utilisé les dernières gouttes de vodka pour voyager dans les œuvres. Malheureusement, ses souvenirs ne lui permettaient pas de retrouver l'ambiance et les ateliers de l'époque où il avait plongé.
Tout ce dont il se souvenait, c'était qu'il y avait des enfants d'environ dix à douze ans qui se trouvaient là en apprentissage. Petites mains corvéables à souhaits, ils broyaient les couleurs et préparaient les pigments, tandis que le maître réalisait, sur sa palette et dans des pots, les mélanges de détrempe à l'œuf qui permettaient aux pigments de se fixer sur le support.
Une odeur de chair en putréfaction habitait l'atmosphère.
A deux maisons de là, dans une bâtisse servant d'abattoir, d'autres enfants raclaient les peaux des animaux dépecés pour en extraire ce qui allait servir à la colle de peau. La colle de peau était enduite sur la surface du support, souvent du bois, pour permettre à la couleur de se fixer.
Ces matières raclées étaient mises à sécher sur des pierres, jusqu'à ce qu'elles deviennent plaques et poudre.
Dans l'atelier des artistes, les apprentis entretenaient un feu, sur lequel une gamelle avec de l'eau servait à la préparation de la colle.
Son regard glisse du tableau à la plante.
Il lui semble qu'une branche panachée d'une fleur jaune se redresse.
Doucement.
« Ce doit être une illusion » pense-t-il. Et il regarde dubitatif sa bouteille de vodka.

Pendant ce temps, dans son laboratoire à hautes technologies, le Professeur Pierre Daigun reste le regard collé sur son écran d'ordinateur.
Il vient de voir un homme, petit homme légèrement voûté, une épaule plus haute que l'autre.
Il est entré dans la pièce étrange.
Un chat l'a suivi.
La coiffure de l'homme est hirsute.
Il est allé s'installer dans un fauteuil que la caméra fixait depuis un moment.
Il a tourné le fauteuil.
Les cheveux en bataille poivre et sel raréfiés sur le devant tombent sur ses épaules.
Une barbe de trois jour recouvre le bas de son visage.
Des sourcils fournis en pyramide masquent presque ses yeux.
L'homme semble le regarder à travers l'écran.
Pendant un instant, il a froncé les sourcils.
Le cœur du Professeur Daigun palpite « Et si il comprenait que ce n'est pas vraiment une plante ! » Sa gorge est sèche. Il ouvre le placard de son bureau, y trouve une flasque de whisky.
Le liquide qui réchauffe son gosier lui apporte le réconfort d'un instant.
Il voit que l'homme reste là et regarde.
Il ouvre le programme avec le plan anatomique que lui transmet le processeur de la plante.
Par un léger glissement, il sélectionne une fleur et, traçant une virgule sur le pad de l'ordinateur, dévie légèrement son orientation, afin de découvrir ce que cet homme peut bien contempler pendant un temps si long.
Il devine alors, dans la pénombre, un retable stupéfiant.
U n triptyque[66], dont chaque panneau ressemble à une maison, avec une prédelle où une assistance fournie entoure la Vierge Marie assise en son centre, l'enfant Jésus sur les genoux.
Dans la pénombre de la pièce, une lueur étonnante se dégage de l'œuvre.
« De l'or, probablement de l'or » se dit le Professeur Daigun.

L'image est d'une incroyable beauté. Jésus, dans un habit sombre, trône dans le panneau central, entouré d'anges auréolés d'or.
Sur le panneau de gauche, une croix porte un crucifié la tête en bas.
« Tiens, un hérétique ! se dit le Professeur Daigun, ils ont peut être représenté le Christ ainsi, avant qu'il ne devienne le fils de Dieu... Il faudra que j'en parle à Léon Chastel... »
Sur le panneau opposé, dans un mouvement de vague, un paysage est survolé par deux anges. Ils se dirigent vers un homme qui semble faire voler un mouton.
« Étrange image » se dit le Professeur Daigun.
Il enregistre cette image afin de la soumettre au Professeur Chastel et avoir quelques réponses à ses interrogations.
D'un clic, il bascule sur sa boite mail et lui écrit :
```
« Cher Collègue,  dans le cadre de mes recherches,
j'ai fait une découverte étrange.
J'aurai une image à vous soumettre.
Si vous le souhaitez, nous pouvons nous retrouver
ce soir, autour d'un verre, afin d'en discuter.
Bien à vous.
   P. DAIGUN ».
```
Peu de temps après, le Professeur Chastel lui répond :
```
« C'est avec grand plaisir que je vous retrouverai
ce soir.
Je finis à 19h30.
Je passerai vous prendre à votre bureau et nous
pourrons discuter de tout cela autour d'un
verre...
   L. CHASTEL»
« Je vous attends donc ce soir à mon bureau. Bonne
fin de journée.
   P. DAIGUN».
```
Le Professeur Daigun ne peut se permettre d'évoquer la plante par mail.
Il sait sa messagerie surveillée.
Surtout dans le cadre de recherches Top Secret.
Il faut donc qu'il obtienne les informations du Professeur Chastel.

Quel est cet endroit étrange où se trouve la plante à présent ?

# CHAPITRE 11

Le Professeur Daigun a passé le reste de sa journée devant l'écran de son ordinateur.
Rien de bien palpitant.
Philléas est resté un moment dans son fauteuil.
Il a fumé sa pipe, laissant naviguer son regard sur les œuvres.
Il a bu sa vodka.
« Il a l'estomac solide » a pensé le Professeur Daigun en le voyant boire ainsi.
Malgré l'éblouissement que provoquait le retable, il devinait dans l'espace la présence d'autres œuvres. Mais le faible éclairage du lieu ne lui permettait pas de voir distinctement de quoi il s'agissait.
Puis Philléas s'est levé, est passé devant la plante, a éteint la lumière.
Dans son départ, le Professeur Daigun a soupçonné l'ombre d'un chat qui le suivait.

19h45.
Le Professeur Daigun est en train de mettre de l'ordre dans son bureau.
Son inquiétude sur la plante lui occupe trop l'esprit pour qu'il puisse envisager prendre un travail quelconque ou lire une communication scientifique.

Alors, en attendant, il brasse de l'air.
Il attrape des piles de documents et les glisse dans des classeurs. Son esprit absorbé ne permet pas une réelle efficacité à l'exercice, ce sera probablement l'un de ces moments dont on se repent un certain temps quand on se met à rechercher des documents égarés.

"Toctoc", un son léger le fait sursauter.

Il bondit sur la porte :
 « Professeur Chastel !
- Bonsoir, Professeur Daigun. Cela me fait plaisir de vous rencontrer !
- Et moi donc ! Vous ne pouvez pas savoir comme votre présence me soulage... Mais allons boire un verre, dit-il au Professeur en faisant circuler un regard soupçonneux dans son bureau. Deux secondes, j'éteins mon ordinateur...
- Vous faites du rangement ? s'étonne le Professeur Chastel en voyant quelques piles de documents en équilibre précaire sur une console.
- En quelque sorte, vous savez, parfois on voudrait commencer quelque chose et puis, on n'a pas le temps, pas l'esprit...Alors on range...Ou ce qui y ressemble... »

Le Professeur Daigun plie l'ordinateur, le prend sous le bras et invite le Professeur Chastel à le suivre hors de l'université.
Après avoir fermé soigneusement son bureau, tourné la clé dans le gros verrou qui condamne l'entrée du laboratoire, il fait un signe amical au gardien chaudement vêtu et installé dans la loge à l'entrée des locaux.

Il propose de prendre la voiture du Professeur Chastel pour aller dans un café.
Le Professeur Daigun craint que son automobile ne soit aussi sous surveillance, étant donné l'ultra confidentialité de ses travaux.« Je deviens paranoïaque » se dit-il.

Ils arrivent en ville et choisissent un café organisé en petits salons, ce qui devrait permettre de converser dans une certaine confidentialité.

> « Vous m'avez semblé bien mystérieux tout à l'heure... commence le Professeur Chastel.
> – C'est un peu ennuyeux... répond en baissant la voix le Professeur Daigun. Voilà, l'autre jour, je vous ai confié une plante. Je vous ai dit qu'elle faisait partie de mes recherches en génétique et que je voulais savoir si elle pouvait se maintenir hors des conditions optimales dont nous disposons dans nos laboratoires....
> – Oui...répond le Professeur Chastel un peu gêné. Et ?
> – Et bien voilà, c'est plus qu'un OGM...
> – C'est à dire ?
> – Elle a certaines spécificités technologiques qui font qu'elle n'est pas seulement une plante...
> – …
> – En fait, je lui ai intégré des capteurs visuels. Elle me transmet des images... »

Le Professeur Chastel est interloqué « Il m'aurait confié une plante pour m'espionner ? » pense-t-il et commence à regarder d'un œil sombre le Professeur Daigun.
Dans le regard du Professeur Chastel, le Professeur Daigun devine sa réflexion...

> « Oh non ! N'allez pas croire que....Non, je ne me permettrais pas...D'ailleurs nous l'avons placée dans le hall de votre département. N'est-ce pas ? »

Sur ce, un serveur arrive et prend la commande : deux verres de Pinot Gris d'Alsace.

À son tour, le Professeur Chastel est gêné. Le Professeur Daigun le fixe de ses yeux scrutateurs.

> « Oui...Enfin, il faut que je vous avoue. L'autre soir, j'ai été invité chez une dame. Et comme je ne pouvais décemment pas m'y rendre les mains vides, que les

commerces étaient alors fermés et que j'étais en retard comme à mon habitude, je n'ai trouvé que la plante à lui offrir. Alors je lui ai apportée, sans plus y penser... »

Le regard du Professeur Daigun ne s'est toujours pas détendu. L'attention du Professeur Chastel est attirée par l'une de ses veines jugulaires qui palpite de façon impressionnante. « Ce doit être grave » se dit-il.

    « Où se trouve-t-elle à présent ? demande le Professeur Daigun d'une voix atone.
- Chez cette dame.
- Quelle adresse ?
- Écoutez, je ne peux tout de même pas aller la voir et lui demander de me restituer la plante...
- Si, il le faut...
- Vous savez, c'est une dame très soigneuse. Et puis, ceci permet d'élargir votre expérience à d'autres environnements... ajoute-t-il avec un léger sourire.
- Justement....
- Justement quoi ?
- Eh bien justement, l'environnement où elle se trouve...
- Eh bien ?
- Eh bien, elle habite un endroit bien étrange cette dame... ?
- Comment cela ?
- Je ne sais pas...Ça ressemble à une cave ? Une grotte ? Un garage ?
- Que me dites-vous là ? Elle habite dans un charmant appartement, au troisième étage d'un immeuble, tout ce qu'il y a de plus coquet, dirai-je...
- Ah bon....Je ne crois pas...Je vais vous montrer... » Le Professeur Daigun ouvre son ordinateur et affiche la photographie qu'il a prise de l'Antre.

Il lit dans le regard du Professeur Chastel un profond étonnement et poursuit :

« Vous êtes sûr qu'elle a conservé cette plante ? Je n'ai pas vu de femme. Juste un homme. Elle ne l'aurait pas offerte à un homme ? »

Le Professeur Chastel regarde attentivement la photographie.
« Est-il possible de l'agrandir ? demande-t-il.
- Oui... Le Professeur Daigun s'exécute.
- Cet homme.... Est-il possible d'avoir une meilleure définition ?
- Je crains que non. Il semblerait que la plante ait un peu souffert pendant le voyage...
- Non, je vous assure qu'elle était intacte quand je l'ai confiée à cette dame...
- Alors elle l'aura esquintée...
- Cela m'étonne...Elle me semble soigneuse...
- Reconnaissez-vous son intérieur ?
- Non...Mais cet homme...Son allure...Vous n'auriez pas d'autres images ? »

Pour dissimuler toutes traces de son imprudence, le Professeur Daigun a effacé toutes les vidéos qu'il a pu enregistrer depuis...
« Non, je suis désolé, répond le Professeur Daigun de plus en plus inquiet.
- Je ne puis vous répondre pour l'heure. Pouvez-vous me laisser cette image, que je l'étudie ?
- Oui, sans problèmes, répond-il avec une lueur d'espoir dans les yeux. Peut-être que le tableau, là, vous dit-il quelque chose...
- Faites voir ... ! Oooooooh !
- Quoi ?
- C'est incroyable ! L'œuvre, là... Ce ne peut pas être chez Rosie...
- Qu'est-ce que cette œuvre ?
- C'est un retable de Giotto qui se trouve au Vatican. Il date de 1320. Mais la pièce, ce n'est pas le Vatican.

— On pourrait supposer que ce sont des catacombes ? Des égouts ? À moins que ce ne soit une cave où le Pape stockerait une réserve secrète de vodka que lui aurait laissé l'un de ses prédécesseurs polonais, si vous voyez ce que je veux dire...Mais je dois avouer que le bonhomme ne ressemble pas vraiment à un moine...Remarquez, l'habit ne fait pas...
— Ne dites pas de bêtises...Comment la plante aurait-elle atterrit au Vatican ?
— Vous savez, si on se met à crucifier le Christ les pieds en l'air, pendant qu'un autre fait voler un mouton, on peut s'attendre à tout...Elle n'est pas un peu blasphématoire cette œuvre ?
— Non, détrompez-vous. Au XIV° Siècle, ce n'est pas le Christ que l'on représentait ainsi crucifié, mais Saint-Pierre. Toujours une croix inversée, la tête en bas...Regardez la finesse du travail de Giotto...Saint-Pierre a même les cheveux qui tombent vers la terre... Une femme embrasse la croix, pendant que les anges s'apprêtent à recueillir son âme. Et à droite, ce ne sont pas des moutons, c'est une femme qui fait voler un linge pour éponger le sang de Saint-Paul qui vient d'être décapité. On voit le soldat qui range son épée dans son fourreau. Avec son costume rouge qui symbolise le sang, il sépare le groupe des pleureuses réunies autour du corps de Saint-Paul, des soldats placés à droite. Le paysage est d'une incroyable subtilité pour l'époque, la colline est une vague qui s'articule en plan derrière les personnages. Cette œuvre est un bijou...
— Et selon vous, où serait-elle présentement?.... »

Après réflexion le Professeur Chastel esquisse une réponse :

« À bien y réfléchir, elle aurait pu la confier à Philléas...
— Qui est.... ?
— Il habite avec elle. Un dur à cuire. Un "artiste" ou quelque chose du genre. J'ai voulu parler de son travail avec lui, mais il s'est emporté. Il a fait une copie incroyable d'un

Francis Bacon pour un ami médecin. Je voulais savoir comment il s'y prenait, mais il est plutôt secret le bonhomme. Si ça se trouve, c'est son atelier...Étrange pourtant... Un atelier nécessite de la lumière. Le lieu me semble bien sombre...
- Et son atelier, savez-vous où il se trouve ?
- Non, je l'ignore. Je ne sais pas si c'est un copiste de génie ou un faussaire. Il faudrait que je vérifie les dimensions de l'œuvre. Il faut savoir que toute copie a obligatoirement et légalement un écart de dimensions de cinq pour cent avec l'original. Si tel n'est pas le cas, on estime que c'est un faux. Il faut que je retourne voir chez mon ami médecin, pour vérifier. S'il s'agit d'un faussaire, je me doute bien qu'il n'a pas envie de me montrer son atelier ! »

Rosie prépare une soupe.
Après avoir épluché les pommes de terre et les navets avec son économe, elle nettoie ses mains brunies par la terre d'Alfred. Deux carottes et un oignon viendront compléter la soupe, panachée de deux poireaux.
Dans les poireaux, Rosie a trouvé deux petits escargots, explorateurs imprudents, qu'elle met de côté. Ils lui rappellent les escargots morts qu'elle a trouvé tout à l'heure sous l'évier.
Puis elle dispose son faitout sur le feu, une noisette de beurre, jette les légumes ciselés dans les bulles éclatantes du corps gras en ébullition. Avec une spatule, elle caresse les légumes qui se laissent saisir et draper un à un par l'enveloppe voluptueuse du beurre légèrement mousseux. Elle baisse le feu et laisse mijoter quelques minutes.
Elle se tourne vers les petits escargots et leur prépare un lit de nutriments. Elle cale ses épluchures dans une petite boîte en plastique, y dépose les gastéropodes. Puis elle place sous le robinet la petite boîte et laisse tomber quelques gouttes d'eau dans le cocon qu'elle vient de fabriquer.
Elle revient vers son faitout, retourne encore les légumes, donne deux à trois tours de moulin à poivre, une pincée de sel du creux

de sa main, puis remplit d'eau un broc, qu'elle verse ensuite sur les légumes.

Pendant quelques secondes les légumes se noient dans cette eau inattendue, puis ils se répartissent dans la troisième dimension que leur offre le corps aqueux et commencent une petite danse bondissante provoquée par les bulles de gaz qu'occasionne l'ébullition de l'eau. D'abord petites, enfermant une pression importante, les bulles se dilatent et de ce fait montent à la surface de l'eau pour éclater au contact de l'air. L'eau chargée en sel de la soupe a sa température qui augmente en permanence, ainsi, le bal des bulles se fait de plus en plus dynamique, comme un Boléro qui gagnerait en intensité et en force dans la casserole.

Rosie calme le jeu en baissant le feu.

Elle dépose sur le rebord de son évier la petite boîte avec les petits escargots.

Elle part ensuite dans son salon pour regarder les informations à la télévision.

Elle se cale dans un fauteuil.

Informations télévisées :
- « Une attaque a eu lieu en Afghanistan afin de tuer le Prince d'Angleterre envoyé en mission. Deux soldats sont morts. Tout va bien, le Prince est en lieu sûr ;
- Dans les quartiers nord de Marseille, une nouvelle tuerie a eu lieu. Les habitants sont bouleversés. « Madame, votre fils a été tué, que ressentez-vous ? Gros plan sur le visage d'une femme déchirée par la douleur, la caméra tente de s'immiscer entre les mains qui cherchent vainement à masquer les traits de désespoir. Elle fixe la moindre ride, la moindre larme, pour émouvoir le spectateur : donner la douleur en spectacle !
- Nouveaux incidents à l'usine Pillon-poulet, il n'y a pas de repreneur, elle est donc en liquidation judiciaire. La proposition de reprise des salariés n'a pas été retenue ;
- Affrontement politique au sein du Parti d'opposition. Monsieur Coillon déclare : « C'est celui qui dit qu'y est ! »

La lutte s'annonce rude !
- Départs en vacances, un petit rappel, n'abandonnez pas votre mamie ni votre chien sur les aires d'autoroute.
- Petite promenade en Provence, les fraises de Carpentras sont sur vos marchés à un prix exorbitant. On accuse le coût du travail et la concurrence déloyale des autres pays producteurs en Europe. Les producteurs ont également souffert d'un printemps frileux. »

Rosie regarde avec détachement ce flux d'éléments étranges et sordides qu'expose la télévision. Le dernier reportage la ramène à ses sens.

Rosie a les narines chatouillées par les fragrances de la soupe.
Elle éteint les informations qui sont passées comme un courant d'air, l'air d'ailleurs, l'air du monde, qui tant qu'il l'effleure ne la touche pas plus que ça. Il faut se méfier et veiller à ce qu'elles ne vous enrhument pas...
Puis elle va dans la cuisine, s'empare de son mixer et le plonge dans la soupe.
Une vague épaisse vient à tourbillonner dans le faitout, remonte le long des parois, pendant que certains morceaux de légumes tentent d'échapper à l'aspiration pressante du siphon qui les attire irrépressiblement. La carotte a gagné la bataille des pigments, se trouve légèrement modifiée dans sa tonalité par le vert des poireaux. Le orange tire sur le brun.
Rosie parsème sur le dessus quelques miettes de persil afin de créer par le contraste des couleurs et le contraste des saveurs, un rehaut délicat.
Philléas n'est pas rentré.
Rosie s'installe sur la table de la cuisine, dresse le couvert pour elle seule, face à la fenêtre.
Aujourd'hui, les nuages vont lui permettre à nouveau de voyager dans ses rêves intérieurs.
Elle s'assoit sur la chaise en formica qui lui glace les fesses et les cuisses.
« Les hommes ne doivent pas connaître ce contact singulier que

génère le port des jupes...Ah si, les écossais ! » et Rosie d'esquisser un sourire en pensant au dessous des kilts...

Philléas est au bistrot.
Justement, arrive le Docteurs Schnapp's.
- « Salut Doc', lance Philléas déjà entamé par les degrés d'alcool.
- Bonsoir Philléas, répond le Docteur Schnapp's, il me semble que vous avez déjà largué les amarres, la marée a suffisamment monté pour permettre à votre bateau de se mettre à flot à mon avis...
- Tu crois pas si bien dire...Je dois t'avouer que j'ai même arrosé la marée un peu plus fort qu'à l'accoutumée...J'avais besoin d'aller voir ailleurs un peu plus vite...
- Et pourquoi donc ? Des contrariétés ?
- Parlons-en. Tu sais, ton pote, le Prof Jesaiplukoi... Et bien il a mis Rosie dans sa poche. Ah le joli cœur ! Il trouve rien de mieux que de se pointer chez nous avec une plante ! Une bouteille, je veux bien, mais une plante !
- Ça se fait pour les dames, je crois...
- Il la connaît à peine...Mais je l'ai vu venir le mammouth avec ses belles manières...
- Qu'avez-vous fait ?
- Oh rien de bien grave, juste remis à sa place, le Môssieur !
- J'imagine...répond dans un souffle le Docteur Schnapp's.
- Bref, même parti, il m'encombre l'animal...
- Et pourquoi ?
- Ben sa plante, il a laissé sa plante !
- Cela me paraît normal, quand on offre quelque chose, on ne repart pas avec !
- Oui, mais Rosie n'a rien trouvé de mieux que de la mettre dans l'... Enfin vous savez où ! se reprend Philléas à voix basse de crainte qu'un client du bistrot ne l'entende.
- Et cela pose des problèmes ?
- Je ne sais pas, ça m'ennuie. Elle est bizarre la plante de

votre copain...Elle sent pas bon...
- Ça arrive parfois, chez certaines plantes. Vous n'avez qu'à le dire à Rosie et la mettre ailleurs...
- Non...répond morose Philléas, on peut pas. Il lui faut de la pénombre à la chose...
- Je vous accompagne ? Un verre de Whisky patron !
- Billibiliiibilip...Billibiliiibilip
- Oh, pardon, un message, dit le Docteur Schnapp's en sortant son téléphone portable de sa poche: « SLT ,ON PEUT SE VOIR ? URGENT ! » sur l'écran, le Docteur Schnapp's lit : Léon CHASTEL. Puis il se retourne vers Philléas : Quand on parle du loup...
- C'est lui ?
- Oui...
- Laissez-le où il est...Je le sens pas, ce type...
- Les goûts et les couleurs... dit d'un ton laconique le Docteur Schnapp's en mettant à sa bouche le verre de whisky qu'on vient de lui servir... Il faudrait quand même que vous parveniez à vous parler ?
- Pour dire quoi ?
- Il me semble que vous êtes passionnés d'art tous les deux, ce serait intéressant que vous confrontiez vos talents !
- Quels talents ?
- Vous, votre pratique et lui sa théorie, par exemple. L'une a besoin de l'autre pour s'enrichir, vous ne croyez pas ?
- Non, répond sèchement Philléas et il lève le coude pour vider dans son estomac le reste de son verre.
- Je peux lui proposer malgré tout de nous rejoindre...Nous ne sommes pas chez vous...Vous n'êtes pas obligé....
- C'est vos oignons ! Laissez-moi ! » dit Philléas en descendant du siège sur lequel il s'est installé face au comptoir.

Il sort du bar tout en fouillant dans sa veste pour extraire sa pipe. Il la saisit entre le pouce et l'index, tandis qu'avec les autres doigts

de la main, il agrippe la blague à tabac en cuir qui se trouve au fond de sa poche. Devant le bar, il bourre sa pipe avec des gestes précis.

Le Professeur Chastel attend la réponse du Docteur Schnapp's sur son écran.
Il est toujours avec le Professeur Daigun.
Leurs visages sont graves, on peut lire l'inquiétude qui les habite : l'un angoissé par la divulgation d'un secret-défense, l'autre inquiet pour un ami qui pourrait être accusé de recel ou de faux.
Le Professeur Chastel a devant lui son téléphone portable posé sur la table.
Il vient d'envoyer un message à son ami, le Docteur Schnapp's, afin de l'alerter sur l'œuvre qu'il a installé dans son salon.

Brlrlrlrlrl.....Brlrlrlrlrl.....Brlrlrlrlrl...
Le téléphone esquisse une petite danse sur la table, léger déhanché à droite, tout en vibration, répétition.
Le Professeur Chastel bondit sur l'appareil :
    « HELLO:-) OUI, ON PEUT SE VOIR. JE SUIS CHEZ
    BARNABE. JE T'ATTENDS »
Le visage du Professeur Chastel s'illumine :
> « J'ai une réponse de mon ami. Il connaît bien ce Philléas, je vais probablement pouvoir en savoir plus. Il m'attend.
> – Faites donc, allez retrouver votre ami, et tenez-moi au courant...Pour la plante...
> – Je vous prie de m'excuser, bonne soirée, dit il en se levant rapidement et vidant d'un trait son verre.
> – Bonne soirée, à bientôt, » répond le Professeur Daigun.

Philléas est sur le trottoir, devant chez Barnabé. Il savoure sa pipe en profitant de l'air du soir, rempli des senteurs estivales qui viennent des balcons alentour. Un chèvrefeuille a envahi une balustrade, les effluves de ses fleurs enivrent les narines des passants. Des géraniums animent l'écran de verdure de ponctuations rouges et roses qui viennent égayer la délicatesse

des blancs et jaunes pâles des fleurs du chèvrefeuille.

Alors qu'il est tout aux saveurs du tabac qui inondent ses poumons et s'octroie quelques poses pour savourer les parfums des fleurs, une Camaro cabriolet jaune passe devant le bar, elle s'engouffre dans la ruelle adjacente et s'enfonce dans un parking souterrain.

Peu de temps après, au détour de la ruelle, surgit un homme vêtu d'un élégant costume, les cheveux en brosse, le visage halé. Absorbé dans ses pensées, Philléas ne le reconnaît pas tout de suite.

Arrivé à son niveau, le Professeur Chastel marque un temps d'arrêt :

« Philléas ? » dit-il en le regardant fixement.

Philléas se fige. Puis le regarde, droit dans les yeux :

« Professeur Machin-chose ! Comme on se retrouve !
– Bonsoir, comment allez-vous ?
– Je vogue....Voyez.....Je suis sur mon bateau... dit-il en tanguant d'un pied sur l'autre. Avec la quantité d'alcool absorbée, il perd l'équilibre, le Professeur Chastel le retient.
– Je vois...C'est un curieux hasard, je viens voir mon ami, le Docteur Schnapp's...
– Le hasard est souvent cousu de fil d'or, répond Philléas encore dans ses bras, en lui glissant un regard par en-dessous.
– Voulez-vous m'accompagner ? demande le Professeur Chastel.
– Je crois que je vous dois bien ça, répond Philléas en se redressant et époussetant ses vêtements comme pour les débarrasser des empreintes laissées par le Professeur Chastel.
– Venez donc... Le Professeur Chastel entre en premier dans le bar, en tenant la porte à Philléas. Christian ! lance-t-il avec enthousiasme.

- Léon ! En se retournant, le Docteur Schnapp's découvre l'étrange duo : le Professeur Chastel accompagné de Philléas. Je vois que vous vous êtes rencontrés !?
- Oui, sur le trottoir...
- Philléas Lazzuli, répond avec une révérence exagérée Philléas : Capitaine de l'Insubmersible, un bateau qui ne prend jamais l'eau ! » déclare-t-il avec un grand sourire.

Le Docteur Schnapp's et le Professeur Chastel rient à cette déclaration et invitent Philléas à partager de nouveau un verre avec eux.

D'un appui lourd et maladroit sur le comptoir du bistrot, Philléas se hisse sur un siège, manque de basculer à l'opposé, retenu par le Docteur Schnapp's.

« Y'a du roulis ce soir...Ça annonce la tempête, déclare Philléas en fronçant un sourcil. Va falloir être vigilant ! Pas vrai Prof Trucmuch !
- Probablement, répond aimablement le Professeur Chastel. Dites-moi, Philléas, votre atelier est chez vous ?
- Ben tout dépend où c'est, chez moi...Parfois ici, parfois là...
- Vous voulez dire que vous n'habitez pas avec Rosie ?
- Si on veut...
- Et votre atelier, il est chez Rosie ?
- Presque !
- C'est à dire....
- Chuuuuuuuttttt ! C'est un secret.... » répond Philléas en écrasant son nez et ses lèvres de son index droit.

Le barman sert un verre de whisky à chacun.
Les trois compères de comptoir trinquent ensemble :
« À nos secrets ! déclare Philléas,
- À nos confidences... ajoute le Professeur Chastel
- À notre rencontre, » complète le Docteur Schnapp's.

D'un trait, Philléas absorbe le liquide ambré dans une aspiration siphonique.
Le Docteur Schnapp's et le Professeur Chastel, prennent une gorgée du bout des lèvres. Interloqués, il regardent avec une légère inquiétude l'effet du liquide sur Philléas. Ils craignent qu'à tout moment il ne vienne à sombrer dans un coma éthylique.

Mais Philléas se redresse et les regarde :
« On en était où, déjà ?
- À votre atelier, répond le Professeur Chastel.
- Ça vous chiffonne, hein ?
- J'ai juste découvert une partie de votre talent qui me semble immense à travers le Bacon que vous avez installé chez Christian. Je me disais que vous deviez certainement avoir d'autres chefs d'œuvres. Je suppose que votre atelier doit ressembler à une caverne d'Ali Baba.
- Exactement, Professeur Watson ! déclare avec ironie Philléas. Une immense caverne, dont je suis le gardien...Ali ! dit il en baissant le ton en roulant les yeux à travers le bistrot.
- C'est vrai que c'est un lieu unique, renchérit le Docteur Schnapp's.
- Tu l'as vu ? S'enquiert immédiatement le Professeur Chastel.
- Oui, mais, c'est un secret...
- Les secrets, on les partage avec ses amis, n'est-ce pas ? ajoute le Professeur Chastel.
- Celui là, c'est Philléas qui en est le dépositaire. Je ne peux le divulguer sans son autorisation.
- Divulguer quoi ? interrompt soudain Philléas qui un instant a accusé une absence.
- Notre secret, sur votre atelier, répond avec prudence de Docteur Schnapp's.
- Ah oui ! Ali, pour vous servir... »

Après avoir regardé à la télévision un film où il pleut des grenouilles[67], Rosie va se coucher.
L'Antre est fermé.
Tout va bien.

Le Professeur Daigun est retourné à son laboratoire.
Il est assez fréquent qu'il revienne dans la nuit sur son lieu de travail pour poursuivre des expériences. Le gardien ne s'étonne pas de le voir à nouveau.
Il ouvre le cadenas qu'il avait fermé, la porte de son bureau et allume l'ordinateur qu'il a ramené. Il le connecte sur la fréquence du signal reçu de la plante.
L'image est noire.
Normal, c'est la nuit.
Mais le noir est opaque.
Le lieu doit être fermé.
À portée de main, il conserve son téléphone portable.
Si jamais le Professeur Chastel lui donnait des nouvelles...
Il s'assoit sur le siège de son bureau et reste devant l'écran.

De l'autre côté, dans l'Antre, se livre une bataille singulière.
L'arrivée de la plante, intruse dans l'espace de l'Antre, a activé certaines curiosités.
Une armada d'escargots s'est introduite dans l'Antre. Doucement, ils glissent sur le pot en plomb. Le passage sur la "terre" fait déjà quelques victimes. La bave qu'ils secrètent attaque des microcapsules et le contact avec le sulfure de Cadmium est radicalement mortel. Une deuxième vague escalade les coquilles mortes et parvient à la plante. Un premier téméraire se hisse jusqu'à une feuille et au moment où il la croque, il est terrassé.
Le pot de la plante se remplit peu à peu d'escargots.
Les couleuvres qui retiennent les rideaux de toiles d'araignée contemplent ce spectacle avec inquiétude. Elles rampent doucement vers le pot, attrapent dans leur gueule les coquilles d'escargots, se glissent dans l'anfractuosité qui leur permet de communiquer avec la cuisine et délicatement, déposent les petits

cadavres sous l'évier.

La nuit est bien avancée.
Barnabé ferme son bar.
Le Docteur Schnapp's quitte ses compagnons de comptoir, il faut qu'il soit en forme pour sa clientèle, demain.
Le Professeur Chastel n'a pas fini son verre de whisky, il tient à garder l'esprit lucide.

> « Ali...Vous me conduisez ? demande le Professeur Chastel.
> – Où ça ?
> – Dans votre caverne...
> – Pas une caverne...un AAAntre, Môsieur, un AAAAntre ! répond Philléas.
> – Il doit contenir des trésors inestimables...
> – Plus que tout ce que vous pouvez imaginer ! Suivez-moi... »

Le Professeur Chastel emboîte le pas à Philléas. Il le retient lorsque le tangage provoqué par l'alcool devient trop hasardeux.
Il reconnaît l'immeuble de Rosie.
Devant la porte de son immeuble Philléas s'arc-boute pour le premier round. Il appuie sur le digicode, s'y reprend à deux fois, bruit nasillard signalant l'ouverture de la porte, plongée alerte sur la poignée de la porte, mobilisation des muscles, tension, bandage des avant-bras, poussée musclée sur la poignée, il pousse la lourde porte de l'immeuble de tout le poids du déséquilibre de son corps.
Le Professeur Chastel le suit.
Ils escaladent les trois étages de l'immeuble. Le Professeur Chastel rétablit Philléas sur les premières marches, puis finit par le maintenir par l'avant bras pour lui permettre de rejoindre son appartement.
Philléas ouvre la porte et se dirige droit vers le cellier.
Rosie est endormie. Dans sa chambre.

Il part dans la cuisine, le Professeur Chastel sur les talons, se glisse dans le cellier, décale l'étagère où se trouvent rangés des cartons.
Il tourne le cadran circulaire de la serrure à combinaisons mécaniques de la porte blindée.
Un coup à droite, un coup à gauche, un coup à droite, encore à gauche.
Puis, il plante dans le cylindre de la serrure, la clé qu'il porte autour de son cou.
La lourde porte s'ouvre sous les yeux ébahis du Professeur Chastel.
Sur sa droite, Philléas appuie d'un geste automatique sur un disque rond qui éclaire le lieu.
Ils pénètrent dans l'Antre.

Après l'agitation qui a précédé leur arrivée, les couleuvres ont repris leur place en embrase des rideaux de toile d'araignée.
Le pot de fleur compte encore quelques escargots sur sa "terre".

Au moment où la lumière jaillit, le Professeur Chastel n'en croit pas ses yeux. Tous les plus grands chefs d'œuvre sont là. Cette pièce qui se devrait d'être ridiculement petite, devient tout à coup un vaste espace tapissé de toiles de toutes dimensions, qui donnent aux murs une taille incommensurable.
Dès son entrée, il aperçoit *Les époux Arnolfini* de Jan Van Eyck[68]. Fasciné, il s'approche du tableau. Il regarde avec attention la surface picturale, à la recherche des pigments et transparences. Le Maître Jan Van Eyck reconnu comme l'inventeur de la peinture à l'huile a une facture étonnamment délicate en ce domaine. Les matières, fourrures et velours, sont d'un rendu impeccable, tandis que brillent dans une spécularité parfaite le cuivre du lustre et l'argent du miroir.
Le Professeur Chastel se tourne vers Philléas. Après avoir installé deux verres sur le guéridon, Philléas s'assoit dans son fauteuil Louis XV et débouche une bouteille de vodka.
    « C'est vous qui avez fait cette merveille ? demande-t-il

incrédule en montrant le tableau.
- Oui, si l'on veut...
- Comment ça, si l'on veut ?
- Ben oui et non... Regardez. »

Il se place devant la *Descente de Croix* de Rogier Van der Weyden[69], la bouteille dans une main, le pinceau dans une autre.
« Approchez-vous, sinon vous allez tout rater, » propose Philléas au Professeur Chastel.

Ce dernier se rapproche.
Il bute cependant dans un tapis, bascule vers l'avant et pousse Philléas.
Philléas avait déjà trempé son pinceau dans la vodka. Le pinceau en avant, il atterrit sur le tableau, le Professeur Chastel les mains plaquées contre son dos.
D'une énorme aspiration, le tableau les absorbe.
Les voici dans l'atelier de Rogier Van der Weyden.

Le Professeur Chastel ne comprend plus rien. « J'ai dû trop boire, je vais me réveiller... »

Philléas se retourne :
« Tiens, vous ici !
- Oui... Où sommes nous ?
- Ben chez Rogier Van der Weyden ! Bienvenue au XV° siècle !
- Mais comment cela est-ce possible ?
- Comment ? J'en sais rien, en tout cas : c'est.
- Regardez ! Le bois, il est prêt ! Et là...ce ne serait pas... ?
- Ben si, c'est lui. Mais vous inquiétez pas, il nous voit pas, il nous entend pas, tout ce que j'ai à faire, c'est peindre comme lui, derrière lui, avec ses pigments à lui...Vous verrez, c'est tout simple. »

Interloqué, le Professeur Chastel ne peut articuler un mot.
Philléas se lance.
Le Professeur Chastel s'assoit dans un coin et contemple le spectacle inouï.
Devant son panneau de bois, il voit Rogier Van der Weyden en train de mélanger les couleurs avec différentes huiles disposées dans de petits récipients en fer blanc. De temps en temps, un apprenti vient déposer des couleurs qu'il a juste broyées. Dans un autre coin de l'atelier, le fils de Rogier Van der Weyden travaille à la préparation d'un panneau de bois.
Le temps s'écoule. Un temps hors du temps.
Les couches de glacis prennent peu à peu de la lumière. Dans une pure veine de ce que Jan Van Eyck a pu lui transmettre, Rogier Van der Weyden peint avec une élégance et une finesse infinie. Chaque poil de la fourrure est finement représenté par un trait de couleur. Les velours et différentes étoffes sont travaillés avec une matière incroyablement délicate, tandis que les drapés encore brisés rappellent quelques réminiscences du Gothique. Les chairs sont magnifiquement incarnées dans des dégradés d'ocre et de bleus qui restituent la fragilité de la peau, font ressentir la palpitation des corps.
Dans un dernier geste, accompagnant le balai qu'exécute la main du peintre, le Professeur Chastel voit Philléas déposer une dernière touche de peinture, qui souligne la larme perlant au coin de l'œil de Saint-Jean qui soutient Marie évanouie. Cette larme est d'une beauté absolue...

Une fois le tableau terminé, Philléas attrape les panneaux...et sort du tableau.

Dans l'Antre, il est à présent seul, le tableau dans les bras.

Il le regarde, regarde le mur.
« Deux exemplaires, c'est un peu trop... » se dit-il.
Il brise le bois, sa force semble décuplée par l'alcool qu'il a ingurgité.

Il met ce bois brisé menu dans un carton, sur l'étagère de l'Antre et retourne s'installer dans le fauteuil Louis XV.
Il commence à se préparer une pipe, sort sa blague à tabac.
Mais il n'a pas le temps de finaliser.
Rapidement, il s'endort.
L'alcool a enfin eu raison de lui.

Derrière son écran, le Professeur Daigun s'est assoupi depuis longtemps.
Il a supprimé la fonction enregistrement, pour ne pas se compromettre.

# CHAPITRE 12

6h du matin.
Le ciel est bleu et dégagé.
Le soleil se lève, doucement.
Par la fenêtre, ses premiers rayons viennent filtrer à travers les feuillages nourris d'un été naissant.
Il viennent comme les lances d'une armée de lumière, aiguillonner les poussières qui flottent dans le laboratoire.
Leur intensité grandit de façon régulière, et leur lumière, de la pâleur des premiers assaillants, vire à l'or et au rubis qui s'unissent dans une première étreinte du matin.
C'est cette union qui tout à coup fait écho dans les yeux du Professeur Daigun.
Une lance d'un orange intense vient harponner ses paupières closes.
D'un sursaut il se redresse, le regard ahuri.
Ses esprits reviennent vite quand il découvre devant lui son ordinateur.
La pièce qui apparaît sur l'écran est légèrement baignée d'une lumière ambrée. Les brumes du matin semblent encore flotter. Le fauteuil qui se trouve au fond est occupé. Un bras dépasse d'un côté, tandis que l'on devine des pieds qui s'étirent devant.
« L'homme s'est endormi … pense le Professeur Daigun, moi aussi, se dit-il en regardant sa montre, je n'ai pas tenu.. trop fatigué. »

Il agrippe son téléphone portable : pas de message.
« Le Professeur Chastel a dû m'oublier. S'il s'est mis à boire avec cet individu, il n'a pas dû tenir la distance. Il doit cuver chez lui. Je l'appellerai tout à l'heure ».

En attendant, il profite de la lumière qui inonde de façon diffuse l'Antre pour, d'un léger glissement de doigt sur le pad, orienter la plante et explorer les lieux.
Il remonte à peine la collerette de la fleur qu'il vient de sélectionner et découvre une œuvre d'une saisissante beauté[70]. Elle lui semble à la fois complètement nouvelle, mais aussi familière.
Dans un paysage aux camaïeux de bleus délicats, fait de rochers qui se dressent comme des portails de pierre et de falaises retenant une étendue d'eau qui s'écoule en cascade, deux femmes, un enfant et un agneau, forment un cercle uni. Celle qui semble assise sur un rocher pose un regard tendre sur la nuque d'une plus jeune, qui se penche avec compassion vers l'enfant. Cet enfant la regarde, ou bien regarde l'autre femme, derrière, on ne sait pas. Toujours est-il que cette attention vient détourner l'enfant de son occupation qui semblait être celle de jouer avec un agneau. L'agneau regarde l'enfant et de l'une de ses pattes accroche le pied de la jeune femme. Les trois personnages semblent installés au bord d'un précipice.
Le tableau s'articule sur trois plans : au premier plan les personnages noyés de couleurs chaudes en bordure de l'abîme, puis leur environnement immédiat, terre ocre-rouge, sols arides et arbre élancé sur la droite. Un arrière plan d'un bleu cristallin termine la composition.
Les tenues, la délicatesse des drapés, la légèreté des étoffes, la douceur des visages hypnotisent le Professeur Daigun. Ils semblent habillés d'un léger nimbe brumeux. Il lève les yeux sur le laboratoire et se trouve lui aussi vêtu du voile des suspensions atmosphériques que révèlent les rayons ambrés du soleil.

Un léger son anime la pièce.

En réponse, le Professeur Daigun fait glisser son doigt sur le pad, oriente la plante vers le fauteuil. Le bras qui pendait du fauteuil a disparu. Il devine le faîte d'un crâne noyé sous une explosion de cheveux. Puis la silhouette se dresse. L'homme est petit, un peu bancal. Il ramasse une bouteille vide à côté du fauteuil, puis se dirige vers la sortie. L'ombre de l'homme passe devant la plante.
L'image devient noire un temps. Un léger sursaut d'image. La lumière tout à coup disparaît. Un bruit sourd clôt les quelques secondes d'animation qui viennent de s'écouler.

La plante est à nouveau plongée dans le noir.

« Il faudrait que j'améliore ces capteurs pour les rendre sensibles à la chaleur, ceci permettrait de voir même dans le noir.» pense le Professeur Daigun. Et sur un carnet qu'il tient toujours à portée de main, il note cette nouvelle idée. « Finalement il a raison le Professeur Chastel, une expérience in vivo ça permet toujours de se confronter aux limites... »

Philléas vient de fermer la porte de l'Antre.

Dans la cuisine, Rosie est là.
Les arômes du café ont déjà rempli la pièce.
Rosie trie les tiges d'un bouquet, coupe leurs extrémités avec son sécateur afin de lui permettre de durer plus longtemps. Dans un vieux journal, elle laisse tomber les bouts, s'étaler les fleurs fanées, dont les formes molles auréolées de jaune et brun, couleurs automnales, témoignent de la poussière du temps.
  « Tu t'es levé bien tôt ! dit-elle à Philléas.
  – Ah bon ?
  – A moins....Tu as dormi dans l'Antre ?
  – Oui, je crois.
  – Et tu ne te souviens plus ?
  – Non, trop bu...Je me suis réveillé dans mon fauteuil, la bouteille vidée, voilà tout.
  – Ce matin, quand j'ai été prendre un journal sous l'évier, j'ai

trouvé encore plein d'escargots morts. C'est étrange. Ça fait deux jours que je trouve une colonie d'escargots morts sous l'évier.
- Avec tous ceux que tu récupères, faut bien qu'ils finissent un jour au cimetière...Je te cache pas que je préférerais qu'ils finissent dans mon estomac...
- Ce ne sont pas des marins ! Ils se noieraient dans tes rivières de Bacchus !
- Avant, on les confierait au persil et à l'ail...Je suis sûr qu'ils en seraient raide dingues ! répond-il avec un sourire.
- Arrête de dire des bêtises. Puis replongeant dans ses pensées, Rosie commente dans un souffle : c'est quand même bizarre... »

Philléas, après avoir avalé rapidement une tasse de café s'éclipse dans sa chambre.
Rosie finit de trier ses fleurs. Avec goût, elle recompose le bouquet épuré des stigmates du temps. L'équilibre des couleurs et des formes est un élément fondamental.
En contrepoint d'une fleur d'anthurium d'un rouge éclatant et d'un tournesol au cœur terre de sienne, quelques gypsophiles viennent brouiller les formes précises et sinueuses d'une feuille de philodendron dont les courbes sont révélées par la droiture des feuilles d'iris. Quelques herbes de la pampa enroulées sur elles-mêmes sont comme les ondes d'un feu d'artifice.
Rosie regarde, elle a bien rattrapé la chose.
La rose jaune aux pétales bordés de fuchsia ne semble plus manquer. Elle remplit le pot avec une eau fraîche, puis replace les fleurs dans le vase et reconduit le bouquet dans le salon.

Philléas s'est allongé sur son lit.
L'alcool aidant encore, il s'est rendormi.
Rosie, prend un livre, sa serviette de plage, se dirige vers l'Antre.
Une fois dans le cellier, elle décale l'étagère où se trouvent rangés des cartons.
« Tiens, elle semble un peu plus lourde ce matin » constate-t-elle.

Elle tourne le cadran circulaire de la serrure à combinaisons mécaniques de la porte blindée. Un coup à droite, un coup à gauche, un coup à droite, encore à gauche. Puis, elle plante dans le cylindre de la serrure, la clé qu'elle porte autour de son cou.
La lourde porte s'ouvre. Sur sa droite, Rosie appuie d'un geste automatique sur un disque rond qui éclaire le lieu.

Elle pénètre dans l'Antre.
Regarde la plante du Docteur Chastel.
« C'est curieux... » Elle se penche davantage et découvre dans le pot les coquilles des escargots que les couleuvres n'ont pu évacuer. Tout à coup son visage s'éclaire : « Ce doit être la terre. Ils sont habitués à l'agriculture biologique d'Alfred. Cette terre doit être pleine de produits chimiques qui leurs sont nocifs. Il faudra que j'en apporte à Alfred pour qu'il me donne son avis. » se dit-elle.

Rosie plie la serviette sur le dossier de la chaise cannée et s'assoit.
Pose le livre sur la table.
Ajuste ses lunettes.
D'un geste elle lisse ses cheveux. Comme une athlète, elle se prépare.
Elle a laissé la porte de l'Antre ouverte, les premiers rayons du soleil qui filtrent à travers les claustras apportent à la pièce une chaleur douce et rassurante.
Rosie s'installe à la table, ouvre son livre : *Océan, Mer* d'Alessandro Baricco[71]. Ce doit être au moins la quatrième fois qu'elle le lit, mais elle aime. Elle aime le peintre qui plante son chevalet dans la mer, se laisse gagner par la marée et trempe son pinceau dans l'eau, pour peindre l'eau sur la toile, parce que l'eau de la mer c'est la mer. La mer devient alors un sujet infini et insaisissable. Le sel et les planctons invisibles qui viennent à se fixer sur la toile, sont autant d'indices de la vie de l'Océan... C'est une œuvre picturale de goût et d'odeur.

Elle est face au livre. Bouge un peu.
Lentement, elle se fige.
C'est alors que dans un mouvement d'une beauté incroyable, elle PLONGE dans le livre.
La page ondule légèrement.
Les ondes de la plongée de Rosie déforment à peine le texte...Puis se stabilisent.
Rosie a disparu.

Pendant ce temps, dans son laboratoire, le Professeur Daigun est parti se chercher un café. Bien qu'il se soit assoupi, la nuit passée sur son fauteuil de bureau n'a pas été réparatrice. Il sent la fatigue qui lui pèse sur la nuque. Son esprit est brumeux. Au moment où il revient, il croit voir une vague silhouette aspirée par un livre. Il n'a pu distinguer si il s'agissait d'un homme ou d'une femme. Comme un corps dématérialisé, un hologramme qui venait à être aspiré par ce qui ressemble à un livre.

La pièce est baignée d'une lumière douce et chaleureuse.
« Décidément, c'est un lieu bien étrange » se dit à nouveau le Professeur Daigun.

7h
Le gardien fait une ronde dans les bureaux du laboratoire.
Il est surpris de voir le Professeur Daigun rivé à son écran.
    « Bonjour Professeur, dit-il d'une voix enjouée, bien travaillé ?
– Oui, oui, répond avec distraction le Professeur.
– Toujours dans vos recherches, vous ne vous reposez donc jamais ?
– Si...ici...
– Et bien moi, je vais y aller, je préfère dormir dans mon lit... »
Le Professeur Daigun le regarde s'éloigner.
Peu de temps après, les agents de nettoyage arrivent.

8h30
Le Professeur Daigun tente d'envoyer un sms au Professeur Chastel pour recueillir des informations sur la plante, le lieu où elle se trouve.

9h
Le Professeur Chastel n'a toujours pas répondu.
Sur l'écran, rien n'a bougé.
La pièce dégage une couleur chaleureuse. Il semblerait que les rayons du soleil n'aient pas encore quitté les lieux.
« Cette pièce n'est donc pas une cave. S'il y a de la lumière, à cette heure-ci, elle doit être orientée plein est, voire sud-est. »
Il clique sur le menu de son programme, fait apparaître un multifenêtrage, dans lequel il peut distinguer les points de vue des différentes fleurs de la plante. Une fenêtre est noire.
« La fleur a dû être endommagée » se dit-il.
Puis il scrute les différentes images.
La lumière d'une fenêtre attire son œil.
Il sélectionne la fenêtre.
L'image s'agrandit.

Une image insolite fait écho au soleil. Comme si dans ce lieu étrange un soleil intérieur régnait sur l'espace. Soutenu par un horizon bleu barbeau pâle qui exalte les jaunes et ors, un disque presque blanc dans le tiers inférieur droit représente le soleil qui se couche. Une barque brune se dirige vers l'horizon où brille dans un dernier éclat l'astre solaire, tandis que sur la gauche, crachant du feu de ses entrailles de fer rouillé, un remorqueur semble ramener au port un vaisseau fantôme, trois-mâts somptueux, dont les lignes de nacre semblent émerger des cristaux de sel de l'océan. La lumière qui inonde ce lieu brille comme une source intérieure[72]. Sur le pad, il exerce un léger zoom, mais la lumière tout à coup, trop puissante, génère une distorsion de l'image qui se fige dans un blanc immaculé.
« Étrange lumière, il faudra que j'en glisse deux mots au Professeur Chastel ».

Il clique pour revenir au multifenêtrage.

9h30.
Le Professeur Daigun tente d'appeler le Professeur Chastel.
Cinq sonneries.
« Bonjour, vous êtes bien sur le portable de Léon Chastel, je ne puis vous répondre pour le moment, mais laissez-moi un message et vos coordonnées, je vous rappelle dès que possible... »
Le Professeur Daigun raccroche.
Lève les yeux sur l'écran de l'ordinateur.
Une ombre vient de rentrer dans la pièce, puis de bondir sur quelque chose.

C'est Ellis qui vient de sauter sur le téléphone du Professeur Chastel.
Au moment où il trébuchait sur Philléas, le téléphone du Professeur est tombé de sa poche. Attiré par les vibrations émises par le téléphone, Ellis s'est précipité dans la pièce.
L'objet, animé par les tressautements de la sonnerie étouffée, se met à entreprendre une petite danse : un quart de tour à droite, un autre quart de tour.
Ellis bondit, tente de le saisir de ses pattes, mais les vibrations du téléphone, en massant ses coussinets, dressent tout à coup ses poils sur son dos. Il écarte les pattes, approche avec prudence le bout de son museau, incline doucement la tête, passe sa patte par-dessus et par petites touches, tente de déplacer le boîtier vibrant. Tout à coup, celui-ci s'arrête de vibrer. D'un geste vif, Ellis le bouscule vers le fauteuil de Philléas, où il termine sa course.

Le Professeur Daigun choisit une fleur, l'oriente au mieux avec son pad, zoome légèrement et découvre le chat. Il voit le coup de patte, mais il ne parvient pas à distinguer ce qu'il a projeté.
« Probablement un jouet... » se dit-il.

Le chat se déplace d'une démarche nonchalante vers un tapis. Lentement, il agrippe de ses griffes le tapis, comme si il lui faisait

un massage en profondeur. Le va et vient de ses pattes le font ressembler à un pianiste en train de jouer du Prokofiev. Petit rythme régulier, à la fois burlesque, souple. Les accents facétieux des *Visions fugitives opus 22 n°10 Ridicolosamente*[73] résonnent dans l'image animée des pattes alternativement contractées du chat.
Lentement, le postérieur de l'animal s'abaisse, ses pattes arrières s'écartent, laissant son ventre s'étaler sur le tapis. Dans un léger étirement, il poursuit son massage et finit aplati sur le tapis.
Sa respiration anime, avec une ampleur grandissante sa cage thoracique.
Soudain, il semble au Professeur Daigun que le tapis bouge.
Il se dit que ce doit être la fatigue.
Mais lorsqu'il découvre que le tapis quitte le sol avec le chat dessus, comme une descente de lit, il n'en croit pas ses yeux. Le tapis flotte un moment, puis se dirige vers un tableau un peu plus sombre qu'il n'avait pas remarqué jusque là. Mais est-ce un tableau ?
Le tapis pénètre dans l'image. Il se met tout à coup à douter. Et si ce n'était pas un tableau, mais une fenêtre ? Le tapis semble être passé dans l'espace de l'image.
Il se dirige doucement vers l'ombre d'un énorme chêne.
Le tapis persan se pose avec légèreté au pied de l'arbre.
Le chat se lève et se glisse dans une malle qui se trouve derrière l'arbre. Quelques souris cachées dans les sacs de blé que confectionnent les femmes, seront un festin bien agréable.
Le chêne au premier plan étend son ombrage sur une ligne horizontale, reprise par les personnages qui en soulignent la quiétude.
Un paysage, champ de blé en cours de fauchage, se prolongeant par une rivière jusqu'à des collines aux camaïeux de bleus atmosphériques, reprend l'horizontalité de la scène.
Le ciel clément d'un bleu intense est animé d'épais cumulonimbus éclairés avec intensité par les rayons du soleil qui percent derrière un volcan[74]. C'est l'été. La chaleur est intense et les corps à l'ouvrage semblent également ployer sous le soleil.

Le Professeur Daigun est de plus en plus perplexe.
« Quel est donc ce lieu étrange ? »
Il décide de passer en mode enregistrement.
Garder des traces pour les montrer au Professeur Chastel.

Cependant, étant donné le zoom qu'il a dû effectuer, l'image se transforme en mosaïque grossière et ne permet pas de distinguer le chat qui est entré dans le tableau.

Le temps s'écoule, rien ne se passe.

Le Professeur Daigun a l'esprit qui bouillonne.
Il ne peut rien prouver pour le moment.
S'il s'aventure à raconter ce qu'il vient de voir, il est certain de passer pour un fou.

Alors il attend.
La fatigue de la nuit est cependant toujours là.
Il se lève et va se chercher à nouveau un café. Un café bien corsé pour maintenir son attention.

Philléas s'est réveillé.
Sa bouche est pâteuse, ses esprits sont comme les bris d'un verre que l'on aurait projeté sur le sol. Alors, dans un effort lent mais soutenu, il regroupe les morceaux.
Parfois, il se blesse sur certains aiguisés comme des rasoirs.
L'assemblage est hasardeux et donne naissance à des idées étranges...
Le tri entre l'étrange et l'acceptable se fera plus tard.
Juste retrouver les idées, en prendre une et tenter de tisser le fil du sens, du sens de la journée qui s'annonce, du sens de l'immédiat qui se joue.
Il reste un moment allongé, le regard vide du réveil s'anime peu à peu. Il sent que les fils qui tissent son esprit sont de plus en plus fragiles.

L'alcool doit avoir des effets corrosifs sur la cohérence de l'esprit. Il le sait. Mais la bizarrerie de ces moments n'est pas pour lui déplaire. Ses désirs et ses plaisirs sont des abîmes dans lesquels il aime à s'engouffrer. Il sait qu'un jour il n'en reviendra pas. Mais qu'importe.

Lentement, il se lève.
Instinctivement, sa main se glisse dans sa poche pour en extraire sa pipe et sa blague à tabac.
D'un pas nonchalant, il se dirige vers la cuisine où il pense trouver Rosie.
Il jette un œil dans le cellier.
L'Antre est ouvert.
Il s'avance.
Personne.
La serviette de Rosie posée sur la chaise cannée lui indique qu'elle est plongée dans son livre.
Il jette un œil sur le titre : « *Océan, mer*, c'est bien elle... »
D'un œil mauvais il regarde la plante.
Il lui semble que quelque chose a changé.
Comme Rosie, il remarque les nombreuses coquilles d'escargots agglutinés sur la terre.
« Rosie a peut être raison, c'est curieux cette histoire d'escargots... »
Il s'avance vers son fauteuil.
Tout à coup, son pied écrase quelque chose.
Philléas sursaute.
Il ramasse l'objet : un téléphone.
Il est trop léger pour avoir endommagé l'objet.
Il appuie sur un bouton, le téléphone s'allume.
Il ne connaît pas ce téléphone.
Sur le menu du téléphone, il voit qu'il y a eu plusieurs appels en absence.
Impossible de savoir à qui il appartient.
Alors il prend le dernier numéro affiché : Daigun.
Il ne connaît pas.

Il appelle.
Dans le couloir du laboratoire, le Professeur Daigun a croisé un collègue. Il tient à l'entretenir sur un doctorant et l'état de ses recherches.
Poliment, le Professeur Daigun écoute son collègue. Quelques mots habilement distillés permettent à la conversation de ne pas s'éterniser.
Au moment où il arrive vers son bureau, il entend son téléphone sonner.
Il se précipite, renverse son café sur le clavier de son ordinateur et le pad, se rue sur l'appareil, regarde l'icône de l'interlocuteur :
« Allo ! Professeur Chastel... ?
– ... »

A l'autre bout du fil, Philléas interloqué ne peut répondre.
La pelote de fil qui depuis son réveil tissait sa toile autour de ses pensées éparpillées, se met tout à coup à virevolter dans tous les sens dans sa tête. C'est un gros nœud qui le bloque à présent.
Son esprit est comme un tableau cubiste. Il ne parvient plus à démêler l'image et la forme de l'objet qu'il perçoit sous tous les angles. Il oscille entre une extra lucidité et un chaos effroyable. La forme et le fond se mêlent. Quelques bribes sont là, mais les parties ne parviennent à former un tout cohérent pour lui.
Il s'assoit dans son fauteuil, les yeux fixés sur le téléphone.
« Allo ?........Allo ?............................ »

Il appuie sur le téléphone rouge qui s'affiche sur l'écran.
Coupe la connexion.
Il reste un moment interdit.

Le Professeur Daigun regarde son téléphone.
Le Professeur Chastel lui a raccroché au nez. Sans rien lui dire.
Peut être que le réseau passait mal.
Il appuie sur le téléphone vert qui s'affiche à l'écran pour rappeler.
Dans la main de Philléas, le téléphone se met à vibrer.
Le regard vide, il fixe l'objet qui s'agite de façon imperceptible.

Derrière lui, le tableau de Poussin se craquelle, un étrange équipage, tapis persan chevauché par un chat-pirate, s'échappe de l'espace bidimensionnel de la toile, s'agrandit peu à peu pour trouver les proportions en adéquation avec l'espace de l'Antre, vole un instant puis se pose sur le sol.
Ellis se redresse et se dirige vers Philléas.
Les vibrations du téléphone sont comme des aimants pour lui.
Une attirance irrésistible.
Il saute sur les genoux de Philléas.
D'une patte il bouscule le téléphone.
L'appareil tombe.
Ellis saute sur lui.
   « Allo ? Professeur Chastel ? »

D'un brusque recul, le chat-pirate s'éloigne de l'appareil qui se met à parler.

Attentif, il s'assoit avec toute la majesté des félins qui se raidissent dans l'attente d'une proie.
   « Allo ? Allo ? Vous m'entendez ? »

Le Professeur Daigun accroché à son téléphone monte le ton.
Il tourne son regard vers l'écran de son ordinateur.
Toujours la même image.
Il tente de passer à un autre mode et pose sa main sur le pad.
Ses doigts glissent alors sur la nappe de café...le pad est impraticable.
Il regarde le clavier.
Noyés de brun, ses périphériques ne sont plus opérationnels.
Décidément.
Il raccroche.

Philléas ne bouge pas.
Ellis saute sur ses genoux. D'un geste machinal, il caresse l'animal qui se met à ronronner. Les vibrations du chat sont infiniment plus chaleureuses que celles du téléphone.

« Comment le téléphone de Chastel a-t-il pu arriver là ? »
Il plonge son regard dans l'âtre qui se trouve face à lui.

Le silence est comme le sommeil.
Il se doit de réparer.
C'est une chose étrange que le néant de nos nuits soit parfois le conseil de nos jours. Et lorsque ce néant vient à se lézarder dans les chaos de nos insomnies, il se transforme en torrents d'acidités qui inondent d'aigreur les journées à venir. Il s'agit d'être de marbre pour traverser ces rivières de vies. Certains arrivent à trouver le fleuve qui les conduit vers la sagesse des océans, d'autres viennent à se perdre dans de minables flaques où sautillent les crapauds et s'engluent dans les lianes des plantes aquatiques. Parfois les crues des torrents envahissent les flaques et le lit des rivières nous accueille à nouveau.
Philléas est dans la flaque. Englué dans les lianes.

Un grand "SPLASH !" fait vibrer la pièce.

Philléas sursaute.
Rosie se tient derrière lui, dans sa tenue de bain noire des années cinquante.
Dégoulinante, elle s'empare de sa serviette de bain.

Philléas s'est redressé.
Il ramasse le téléphone par terre et le montre à Rosie.
 « Regarde... »

Rosie s'approche.
 « Oui ?
— C'est le téléphone du Professeur Chastel.
— Mais que fait-il ici ?
— C'est la question que je me pose depuis un moment...Tu n'aurais pas une idée ? »

Rosie regarde la pièce.

Emmitouflée dans sa serviette elle tourne sur elle-même. Elle cherche.

 « Comment sais-tu que c'est son téléphone ?
– J'ai appelé le dernier numéro.
– Et tu as demandé qui c'était ?
– Le dernier numéro affichait « Prof Daigun ».
– Prof Daigun ? C'est le Professeur avec lequel le Professeur Chastel a des échanges...Le Professeur Chastel a dû venir ici... Tu ne te rappelles pas ?
– Je ne sais pas...Faut que je réfléchisse... »

Le regard de Philléas s'accroche alors sur deux verres installés sur le guéridon, à côté de son fauteuil.

 « Oui... Je crois... Il est venu ici... Mais je ne me souviens pas l'avoir raccompagné... »

## CHAPITRE 13

Philléas regarde le téléphone, dans sa main.
Il tente de mobiliser ses souvenirs, mais les neurones de sa mémoire sont de plus en plus épars. L'alcool peu à peu les ronge, créant des lacunes dans les liaisons où s'engouffrent les souvenirs pour s'abîmer dans l'oubli.
Le Professeur Chastel a dû être ici, c'est une certitude.

Ne parvenant à joindre le Professeur Chastel, le Professeur Daigun décide de se rendre au bureau de ce dernier le lendemain, lundi, afin de le rencontrer.
Il se rend à l'Université avec le métro.
Direction Porte d'Orléans.
Descend à la station Saint-Michel.
Remonte le boulevard.
Les arbres de la rue Saint-André des arts ont développé leurs feuillages de printemps et inondent la rue de fraîcheur. Il remonte jusqu'à la rue Danton. Arrivé à la Maison de la Recherche de l'Université, il franchit le hall, grimpe deux étages.

Sur la droite, au milieu du couloir, il voit le bureau du Professeur Chastel.
Toc toc...
La porte s'ouvre brusquement :
     « C'est pour quoi ? »

Une petite femme au brushing impeccable, le scrute de la tête aux pieds derrière des lunettes aux solides montures en plastique brun. Habillée d'un chemisier blanc au col claudine fermé jusqu'au dernier bouton, sous un cardigan bleu marine, déboutonné aux deux derniers niveaux, pour laisser entrevoir une croix de communion attachée à une chaînette en or, Heidi, la secrétaire du Professeur Chastel, est une femme qui ne laisse rien au hasard. Très ordonnée, d'un ordre qui confine à la maniaquerie, elle ne supporte aucun écart, tant dans l'emplacement des choses que dans le planning.
Le Professeur Daigun a déjà été confronté à cette femme. C'est un pilier pour le Professeur Chastel. Son ordre et sa précision suisse, sont des cadres qui lui préservent son aura. C'est un peu la ménagère de sa notoriété. Elle astique et époussette, autant que cela se puisse faire, la couronne du Professeur.

- « Bonjour mademoiselle, répond le Professeur Daigun se souvenant des réprimandes de leur première rencontre, où Heidi tenait au "mademoiselle" comme à la prunelle de ses yeux, puis-je entrer ?
- Vous êtes ? réplique-t-elle d'un ton sec avec un regard par en-dessous.
- Je suis le Professeur Daigun, ami du Professeur Chastel.
- Ah oui, entrez, dit-elle d'un ton condescendant, le Professeur Chastel n'est pas là.
- Je suppose...L'avez-vous vu depuis hier soir ?
- Non, il n'a pas de rendez-vous avant 14h aujourd'hui. Je suis seulement là pour lui organiser ses rendez-vous et les lui rappeler. Ne vous méprenez pas.
- Ce n'est nullement mon intention, Mademoiselle. J'essaye juste de le joindre depuis ce matin, il ne répond pas, alors je me suis dit que peut être vous sauriez où le trouver...
- Je ne suis pas dans les confidences sur la vie privée du Professeur Chastel. Je ne fais que mon travail de secrétaire, Monsieur.
- N'y voyez aucune mauvaise pensée de ma part, (la

demoiselle est susceptible, se dit-il en aparté), mais je suis inquiet.
- Je ne vois pas en quoi, il doit être ici à 14h. Nous n'y sommes pas encore.
- Vous êtes sûre qu'il viendra au rendez-vous, c'est important pour lui ?
- Et comment ! Il doit rencontrer une journaliste de Paris Match pour faire la une du journal. Madame Trévieux a tenu à le rencontrer afin d'élargir sa notoriété au public populaire et pas seulement aux spécialistes et universitaires. Le Professeur Chastel tient beaucoup à la vulgarisation de ses idées.
- Si le Professeur Chastel ne vient pas, puis-je vous prier de me prévenir ?
- Mais le Professeur Chastel n'est jamais absent ! s'énerve alors Heidi, de quoi vous mêlez-vous ?
- Je ne sais pas, juste une intuition... Si jamais, répond-il en esquissant un pas en arrière, je vous laisse mon téléphone, » et il dépose une carte sur le bureau de la secrétaire.

Rosie s'est rhabillée après que le livre a éructé ses vêtements.
Elle revient dans l'Antre, où Philléas est à nouveau assis dans son fauteuil, la pipe à la bouche. Il regarde les volutes absorbées par l'âtre et qui s'évaporent dans le trou béant face à lui.

Rosie se pose dans le fauteuil à côté de Philléas.
« Philléas, ta mémoire est revenue ?
- Non, toujours rien. Un vague souvenir où il est ici, avec moi...Puis plus rien...De toute façon, si il est reparti, il va bien se rendre compte qu'il a perdu son portable. En revenant sur ses pas, il passera bien par ici.
- S'il était dans le même état que toi, cela m'étonnerait...
- Oui ...Peut être...
- As-tu remarqué tous les escargots morts dans le pot de la plante ?

- Oui... dit d'un ton distrait Philléas en tirant sur sa pipe.
- Je vais ramasser un échantillon de la terre pour le donner à Alfred. Elle est un peu étrange cette terre, tu ne trouves pas ?
- La plante aussi est étrange...J'ai l'impression qu'elle bouge...
- Encore tes problèmes de vue liés au tangage éthylique de tes marées bacchusiennes... »

Philléas ne répond pas, il s'amuse avec les volutes de fumée qu'il tire de sa pipe...Tel *Absolem* d'*Alice au Pays des Merveilles*[75], il donne à chaque nuage une forme singulière et le regarde voguer vers le trou où il se perd. Il se dit que peut être, à force de jouer le personnage, il finira par devenir lui aussi, le gardien de *L'Oraculum*, ouvrage qui renferme tous les événements, passé, présent, à venir du monde dans lequel il vit. Il y pense souvent, dans l'étrangeté de l'Antre. Il y pense surtout à présent, que sa mémoire lui fait défaut...

Rosie le regarde, regarde ses nuages, regarde le lieu, beaucoup de questions sans réponses...
Elle se lève, tire un sachet en plastique de sa poche, se dirige vers la plante, écarte délicatement les coquilles d'escargots laissées à l'abandon, prend quelques pincées pour remplir le sachet de ce qui semble constituer la terre de la plante. Elle ne saurait dire pourquoi, mais la terre présente une granulométrie étonnante ; relativement régulière, elle ne présente pas ces aspérités liées au hasard de la nature.
Elle file dans sa chambre, revient avec un vieux polaroïd et prend la plante en photo.
L'appareil crache une langue de papier, couverte d'un opercule noir. Rosie attend, puis au bout de soixante secondes, dévoile l'image. Elle est moyenne, elle donne une vague idée de la plante. Mais la lumière de l'Antre est insuffisante et l'objectif assez grossier. Il faudra s'en contente.

De retour dans la cuisine, elle glisse le tout dans son panier, puis se prépare, enfile un petit gilet pour se protéger de la fraîcheur du matin et, avec son cabas, descend au marché.

Arrivée dans la rue de son immeuble, elle avance face à la brise, de façon automatique, tourne sur la droite au bout de l'allée pour se rendre vers l'étal d'Alfred.
La mobylette rouge et la remorque avec les grandes roues sont un repère indéniable. Alfred est debout derrière ses légumes ordonnés avec goût malgré leurs calibres aléatoires. Une cliente, un peu pimbêche au goût de Rosie, discourt sur les légumes avec emphase. Poliment, Alfred acquiesce aux discours dithyrambiques de la dame, avec un léger cillement amusé.

Rosie s'arrête au niveau du commerçant et plantée sur ses deux jambes, les bras croisés devant elle, les mains agrippées à son panier, elle attend. Sa posture est puissante et dégage de cette assurance que l'on peine à ignorer. La pimbêche lui jette un rapide coup d'œil, mais rien ne saurait déstabiliser son autosuffisance, elle poursuit, avec un peu plus de déclamation dans le ton, les éloges sur les produits d'Alfred. Rosie ne bouge pas et observe.

> « Taratata, Monsieur, de nos jours, avec tout ce qu'on veut nous faire manger, vos légumes sont les phénix de ce marché, ne pensez-vous pas, Madâme ? dit-elle en se tournant exagérément vers Rosie.
> – N'est-il pas ! répond Rosie avec une tension exagérée sur les zygomatiques.
> – D'ailleurs quand je vois à la télévision toutes ces émissions où l'on cuisine pour le meilleur dîner, la qualité du produit passe bien souvent au second plan, face à la qualité de la présentation, voire de l'animation. Comme si le repas devait être un moment d'animation ! Le goût, Monsieur, le goût ! Revenons à l'essentiel, le goût !
> – Bien entendu, madame, répond Alfred, et vous prendrez ?
> – Vos betteraves... ? Elles sont bien terreuses....En avez-vous des rouges ?

– Mais ce sont des betteraves rouges, madame, il faut simplement que vous les brossiez, puis les laviez et enfin que vous les fassiez cuire vingt minutes à l'autocuiseur...Et elles seront bien rouges ! Ne vous inquiétez pas. Quant au goût.... !

– Oui....bien sûr....répond-elle en balayant l'étal du regard. Finalement, je prendrai deux pommes, n'est-ce pas ?

– Si vous voulez bien, Madame, Alfred attrape deux pommes, les dispose dans le panier de sa balance Roberval et tend les fruits à la pimbêche.

– Oh monsieur ! Auriez-vous un cornet en plastique pour les mettre s'il vous plaît ?

– Je n'ai pas de cornet en plastique, répond Alfred, si vous saviez le temps qu'il faut à la nature pour détruire un produit en plastique...

– Oh, excusez-moi...Peut être en papier ?

– En papier non plus, les fabriques de recyclage du papier ne sont pas, me semble-t-il, une panacée en matière d'environnement... Mais vous avez vos mains, ou peut-être un panier ?

– Oh ...Je vais me servir donc de mes mains. Merci bien, monsieur... »

Et elle tourne les talons, toute embarrassée avec ses deux pommes dans les mains.

« Ça ferait un drôle de jongleur ! commente Rosie le sourire sur les lèvres... Pipo le clown sur ses talons aiguilles, petit doigt en l'air, maquillage bien poudré ! Une belle attraction pour le marché ! »

Alfred éclate de rire.
Souvent, il se trouve confronté à ce genre de personnage, de ceux au verbe bien placé, au discours savant et bien agencé, qui au moment de franchir le pas, ancrer leurs actes dans les paroles, se dérobent. De ces moralisateurs sociaux qui projettent l'annonce et au-delà de la bulle du verbe, se remplissent du vide existentiel qui

les gonfle, puis se trouent comme d'énormes baudruches aux épines de la réalité et s'éloignent en courbettes et arabesques pour ne pas perdre la face.

> « Alors Rosie, pour vous ce sera ? Fleur de laitue à la rose de carotte ? et ils éclatent de rire.
> – Six pommes de terre, deux poireaux et trois oignons, répond Rosie.
> – Et six pommes de terre pour la petite dame ! annonce Alfred dans le style du parfait camelot pour attrouper les passants, elles sont bonnes mes pommes de terre, elles sont bonnes ! Les passants tournent la tête, quelques uns font mine de s'arrêter, puis repartent un peu plus loin.
> – Dites-moi Alfred, je vous ai apporté de la terre. Vous savez, la plante dont je vous ai parlé l'autre jour...Et bien, je crois qu'elle intoxique les escargots. Et comme ils ne parviennent pas à franchir la terre, je me suis dit qu'elle devait avoir quelque chose de spécial. Je vous ai prélevé un échantillon. Si vous voulez jeter un œil.
> – Comme il vous plaira, répond Alfred en prenant le sachet de terre. Et à quoi ressemble-t-elle cette plante ?
> – J'ai fait un polaroïd, la qualité n'est pas très bonne, mais ça donne une idée...dit-elle en tendant la photographie.
> – Faites-voir... ? Oui, ça ira, je ferai des recherches, ne vous inquiétez pas. »

Rosie tend son panier, qu'Alfred garnit avec les pommes de terre, les poireaux et les oignons.

Philléas, sans réponse à ses recherches intérieures est désappointé.
« Décidément, faudrait que j'arrive à décrocher... ».
Il se lève, ne prête pas attention à Ellis.
Il éteint l'interrupteur de l'Antre, tire la porte blindée, repousse l'étagère. « Bien lourde cette étagère ! » se dit-il, puis retourne dans sa chambre.
Il s'allonge sur son lit et s'endort à nouveau.

Dans l'Antre, une étrange animation s'éveille tout doucement.
Les deux fauteuil Louis XV sont garnis de tapisseries d'Aubusson du XVIII° Siècle relatant les amours des Dieux. Les scènes galantes ornent les dossiers, où un Apollon fait sa cour à Cyrène, tandis que sur l'autre fauteuil, il déclare sa flamme à Cassandre.
Alors que l'Antre se plonge à nouveau dans l'obscurité, les personnages des fauteuils s'animent peu à peu. Le dossier se bosselle et du relief naissant s'extirpent les Apollons, Cyrène et Cassandre. Ils glissent de l'assise du fauteuil vers le sol par les pieds arrondis et se posent sur la dernière volute.
Silencieusement, ils partent en exploration.
Non loin de là, Ellis semble dormir.
Le chat les impressionne, mais Cyrène ses armes à la main, garde hardiesse et assurance du combat qu'elle a mené contre un lion pour sauver le troupeau de son père.
Les Apollons dardent de leur regard les tableaux de l'Antre. Rapidement, ils détectent sur deux d'entre eux des failles dans les vernis. Leurs regards, venus du XVIII°, sont adaptés aux outrages du temps. D'un coup d'œil ils s'accordent. Tandis que Cyrène veille sur le fauve, l'un des Apollons se dirige vers la porte de l'Antre. Il se glisse dans la serrure et la bloque, le temps de remettre les choses en ordre. Pendant ce temps, l'autre Apollon envoie Cassandre dans le trou de l'âtre qui se trouve face aux fauteuils.

> « Cassandre, dans l'âtre, tu trouveras une chaise de l'antiquité égyptienne. C'est une chaise qui a été déposée dans le tombeau d'un sinous[76]. En t'asseyant dessus, tu seras transportée dans le temps d'avant le décès du sinous Ab-Menès[77], au temps où il soignait la peau (je sais que sur l'un des murs de son tombeau est représentée une scène où l'on voit Ab-Menès présenter un médicament à un patient). Il doit être en mesure de te fournir des onguents qui permettront de restaurer les toiles dont les vernis et différentes couches ont été endommagés. Son savoir sur la peau et les bandelettes nous seront du plus grand secours. Tu dois lui demander la formule d'un

baume qui permette de rendre vie à la colle de peau, d'étaler les pigments pour combler les lacunes et protéger les couleurs avec le vernis pour refermer la plaie. Ta tenue à l'antique te gardera de tout anachronisme. Pour ton retour, il te suffira de t'asseoir à nouveau sur la chaise d'où tu viens, pour passer les portes du temps et nous rejoindre. As-tu bien compris ?
– Oui, Apollon.
– Pour te projeter dans le passé, je vais te jeter une goutte de vodka. Pendant ce temps, je vais m'occuper des araignées pour les charger de renforcer les fibres de la toile qui me semblent fragilisées par des passages trans-spatiaux. »

Avec souplesse, Cassandre se glisse dans le noir et, sur le côté, découvre le siège à pattes de lion que lui avait décrit Apollon.
C'est une chaise égyptienne du Nouvel Empire[78]. L'assise relativement basse repose sur des pieds en forme de pattes de lion. Ils sont bleus. Le dossier est savamment ouvragé avec des bois de deux tons différents qui forment une frise en damier ponctuée en son sommet par deux nénuphars en ivoire incrustés. Le dossier légèrement incliné et courbé pour épouser la forme du dos est renforcé par des équerres expertement ouvragées.
En prenant appui sur les pattes, Cassandre se hisse jusqu'à l'assise du siège en cannage de cuir. Elle s'assoit et attend dans l'obscurité. Elle sent tout à coup une goutte de liquide qui l'éclabousse. Soudainement, alors que ses yeux rendus aveugles par l'obscurité ne permettent plus de recueillir aucune information, elle se sent aspirée puis regonflée, comme une baudruche. Les yeux grands ouverts, elle se retrouve dans une pièce troglodyte au sol en terre battue. Derrière un lourd rideau au tissage assez fin, elle sent une présence. Un homme surgit avec un pagne en lin blanc et l'accueille. Curieusement, Cassandre comprend son langage en égyptien antique et se surprend à lui répondre dans la même langue.

Pendant ce temps, dans l'Antre, Apollon se dirige vers le rideau

en toile d'araignées. Il commence l'ascension du voile. Alertées par les vibrations provoquées par cette intrusion dans leur espace tissé, les araignées accourent croyant à la venue d'une proie ou d'un ennemi. Fondant à vive allure, agrippant de leurs multiples pattes crochues les fils entrecroisés, elles sont rapidement au niveau d'Apollon. Une première araignée tend sa patte vers l'intrus de façon à l'identifier. Il émane de lui un calme profond que perçoit l'araignée et qui arrête l'armée.

Encerclé par les tisseuses de soie, Apollon leur dit :
> « Mesdames les arachnides, je viens vers vous pour vous mander un service particulier. Quelques tableaux de l'Antre ont subi des dommages et nous sommes tous les gardiens de ce lieu. Deux toiles présentent des blessures trans-spatiales que nous nous devons de réparer. Je vous prie, dans tout votre savoir-faire et votre dextérité ô combien sublime, de bien vouloir vous enquérir de la tâche qui consiste à restaurer les fibres qui auraient été endommagées.
> – Monsieur, l'aura qui émane de vous ne saurait faire de vous un imposteur, nous avons les chemorécepteurs que sont nos poils aux extrémités de nos pattes pour détecter ce genre de forfaiture, répond une grande araignée qui se distingue par une éblouissante beauté, élégamment perchée sur huit pattes d'une finesse incroyable. Nous vous serions gré, par conséquent, de bien vouloir nous indiquer les œuvres, afin que nous effectuions notre ouvrage dans les règles de l'art qui est le nôtre.
> – Si Mesdames veulent bien me suivre. » répond Apollon en descendant du rideau.

Une fois au sol, il désigne les deux tableaux qui sont rapidement investis par les fileuses de toile. Dans un désordre apparent et des allées venues incompréhensibles, par un ballet fantastique elles restaurent les fibres de toile détériorées par le passage du chat-pirate et la plongée du Professeur Chastel.

Un bruit de ballon que l'on gonfle résonne soudain dans l'âtre, c'est Cassandre qui revient de l'antiquité égyptienne. Un peu étourdie, elle se redresse et descend de la chaise à pattes de lion, se glisse hors de l'âtre et va rejoindre Apollon.

« Apollon, je reviens de chez Ab-Ménès, grand sinous de l'Egypte Antique. Après lui avoir expliqué que nous souhaitions restaurer la peau de tableaux abimés par des incursions trans-spatiales, il m'a indiqué un remède pour réaliser une pâte à déposer sur les toiles. Il m'a demandé dans un premier temps, si nous disposions d'escargots. Je lui ai répondu que jusqu'à présent c'étaient eux qui se chargeaient de la restauration, mais qu'une étrange épidémie avait décimé la colonie et que les quelques survivants ne parvenaient plus à s'acquitter de leurs tâches. Il m'a donc proposé de les stimuler, afin de leur donner l'énergie suffisante pour sécréter la quantité nécessaire d'onguent. Pour cette stimulation, il faudrait se rendre dans un lieu où un grand malheur est en train de se dérouler sous nos yeux. Spectateurs impuissants nous ne pourrions que constater le frêle espoir auquel les malheureux peuvent encore s'accrocher. Si un tel tableau existe, nous devons nous y rendre afin de prélever dans les plaies du désespoir les substances particulières sécrétées dans la plus absolue détresse. Nous devons imprégner un linge de soie de ces matières singulières, puis le ramener aux escargots. Ces derniers, en glissant sur le linge acquerront une vitalité singulière et une force herculéenne qui leur permettra d'honorer leurs tâches avec brio et distinction. Je dois cependant ajouter qu'il faut prudence garder, car il se peut que la transformation des capacités laborieuses des escargots soit une arme à double tranchant. Je crains fort qu'à vouloir trop guérir nous ne fassions que périr.

— Cassandre, ma divine, j'entends tes conseils et recettes, répond Apollon, mais je ne puis, ni mon double, ni

Cyrène, me rendre en un tel lieu. Seul Ellis, le chat-pirate a le pouvoir de se rendre en un tel endroit. Nous devons donc le réveiller et l'informer de sa mission.
– J'ose espérer qu'il entendra notre requête et ne fera de nous son festin à venir...
– Cyrène veille sur nous, je crois dans les forces des dieux. »

Il s'approche de Cyrène et lui enjoint de réveiller Ellis qui dort toujours sur son tapis persan.
D'un petit coup de lance, Cyrène aiguillonne le chat encore blotti dans les bras de Morphée.
Rien ne se passe.
Cyrène, légèrement contrariée réitère avec un peu plus de force sa piqûre. Ellis sursaute, les poils hérissés. Perché sur les pointes de ses griffes, il darde un œil menaçant vers Cyrène qui se protège de sa lance à la flèche pointue. La tête d'Ellis a doublé de volume à cause des poils hirsutes qui se dressent en tous sens.
A côté de Cyrène, Apollon embrasse sa lyre et joue quelques notes pour apaiser le chat-pirate.
La tension retombe. Ellis regarde cet étrange couple qui le réveille.

« Seigneur félin, gardien de l'Antre, maître du temps et de l'espace, c'est pour une requête urgente que nous avons enfreint les règles du respect et de la bienséance qui veut qu'en aucun cas, des images telles que nous ne viennent à importuner votre grandeur, commence Apollon. Nous sommes confrontés à de graves dégradations sur deux œuvres de l'Antre. Nous ne pouvons laisser les tableaux dans cet état. Cassandre s'est rendue dans l'antiquité égyptienne pour demander auprès d'Ab-Menès, un éminent sinous, un remède aux maux de nos toiles. Les araignées ont résolu les questions de tissage, nous devons à présent poursuivre l'ouvrage dans la restauration de sa surface. Afin de rendre à notre collection son authenticité, nous devons plonger dans une œuvre funeste. Vous êtes le

> seul, Ellis chat-pirate, à pouvoir vous rendre en un tel lieu, afin de recueillir la substance du désespoir qui permettra aux escargots de restaurer avec une énergie décuplée, les œuvres blessées. »

Ellis regarde avec malice le petit bonhomme en toile qui lui fait face et s'exprime de façon tellement ampoulée qu'il est prêt à rire. Mais la mine grave d'Apollon, le détourne rapidement de son amusement. Il se couche alors sur le tapis, de façon légère afin de ne pas décoller et écoute.

> « Il faut que nous trouvions un tableau où se déroule un drame abominable, où ne resteraient que quelques survivants, déclare Cassandre. Un drame qui ne soit pas une fable, mais un drame authentique durant lequel une part de l'humanité aurait péri. Un drame auquel le spectateur ne peut rien, si ce n'est accompagner d'un frêle espoir une voile qui au loin viendrait à sauver ces naufragés de la vie... Vous devrez vous rendre dans un tel tableau et sur les corps des moribonds poser délicatement le voile de soie dont nous vous parerons. Vous récolterez ainsi la substance du désespoir. Puis vous reviendrez avec le linge sur lequel passeront les escargots. Cette substance devrait leur permettre de trouver des forces jusque là inconnues, qui leur permettront, malgré leur nombre et leur fatigue, de surmonter la tâche de restauration qui est la leur. »

Ellis regarde Cassandre puis scrute l'espace de l'Antre de son œil valide.
Il s'arrête sur l'œuvre qui lui semble le mieux s'accorder avec la description de Cassandre : *Le radeau de la Méduse* de Théodore Géricault[79]. Il se lève et va se poser devant l'œuvre.
Apollon, Cassandre et Cyrène le suivent.
Ellis tend le cou vers le tableau et Cassandre d'esquisser un sourire.

> « C'est exactement la description que m'a donné Ab-Menès, vous êtes un Seigneur de ces lieux. Il me faut

cependant vous prévenir qu'à trop guérir les œuvres, nous perdrons le fil des voyageurs imprudents. »

Frappée du don de voyance accordé par Apollon, Cassandre sait que l'entreprise des gardiens de l'Antre est aussi une entreprise qui va anéantir toute enquête possible sur le devenir du Professeur Chastel. Mais elle est également frappée par l'incrédulité que rencontrent ses visions, lorsqu'elle tend à les partager pour avertir autrui d'un drame à venir. Ellis prête peu d'attention à son avertissement. Apollon a rapporté de sa rencontre avec les araignées, un voile de soie pour draper les mourants et capturer l'essence du désespoir. Il le pose autour du cou d'Ellis et le drape comme une étole afin que le chat-pirate ne le perde pendant son voyage.

Ellis retourne à son tapis persan, s'étale de tout son long, veillant à ce que chaque partie de son ventre, de son poitrail et de ses pattes, soit en contact avec la laine. Il ferme les yeux et se met à ronronner, concentré sur *Le radeau de la Méduse* de Géricault. Le tapis se soulève légèrement, se dirige vers l'œuvre, dans la manœuvre fantastique du passage trans-spatial, le chat pénètre dans les turbulences de la tempête dans laquelle se débattent les rescapés de la Méduse. Après quelques manœuvres dans les vents tourmentés et les assauts de la houle, il parvient à se poser à côté du cadavre dont les jambes coincées dans les poutres du radeau, retiennent le corps inanimé qui flotte mollement dans les vagues océanes. Ellis aborde alors le survivant qui se cramponne à la poutre de son bras droit et tend le bras gauche vers la voile de l'espoir. Il tourne autour de l'homme et frotte l'étole contre le corps tendu, retenu par les jambes par un pauvre bougre qui n'a plus l'énergie de l'espérance. Il mélange les sucs de l'espoir désespéré et de l'affliction résignée du condamné sur l'étole, puis revient sur son tapis persan avant que les vagues ne l'engloutissent, s'étale, ferme les yeux dans cette tempête insupportable et se laisse dériver sur son tapis volant pour revenir dans l'espace de l'Antre.

Alfred a fini son marché. Il range les cageots vides dans sa remorque à grandes roues, attelle sa mobylette rouge. Sur le porte-bagage de la mobylette, avec un sandow, il fixe un coffre en bois, fermée par un petit crochet, dans lequel se trouve sa caisse. À côté des deniers récoltés lors de ce marché, le petit sac en plastique de Rosie a trouvé sa place, tandis que la photographie est soigneusement calée avec les billets.
Alfred enclenche la clé, puis pédale pour entraîner le moteur. Son 104 Peugeot se met à crachoter quelques nuages nauséabonds, puis démarre. « Increvable l'engin ! » pense-t-il. Un petit coup d'accélérateur et il le descend des béquilles pour entamer sa route vers son repaire.

Il sillonne prudemment les routes de la ville. Lentement, après avoir passé la voie de chemin de fer, les maisons deviennent plus éparses. Son cyclomoteur rebondit sur les vagues que forme le macadam. Une ancienne voie de chemin de fer, ponctuée par une maisonnette de garde-barrière, soulève l'équipage comme la houle d'une mer agitée. Une grande ligne droite, bordée par quelques arbres, puis de grands champs céréaliers le conduisent à l'orée d'une forêt. Après quelques courbes assez douces, dans le vert intense des feuilles naissantes, une grande trouée sur la droite laisse place à une immense usine. La route se déploie soudainement en un réseau de rubans qui se croisent et se mêlent pour permettre à d'importants camions de pénétrer dans ce lieu mystérieux. De grands bâtiments cubiques, peints de façon uniforme, sans aucune identité visuelle, se déploient dans une perspective parfaite. Un immense portail de fer coulissant surplombé de caméras et d'un mirador coupe la route qui mène à l'usine. Derrière les profils des bâtiments, on devine quelques cheminées cylindriques dont on ne voit jamais sortir de fumée. La grande étendue qui sépare la route des bâtiments est toujours dans un entretien impeccable, pas une mauvaise herbe ni un brin de fleur incongrue qui dépasse. Dans cet espace de nature sauvage qu'est la forêt, la perfection de ce lieu confine à l'étrange.

Alfred passe devant, avec toujours le même malaise qui l'étreint, puis continue, sautillant sur son cyclomoteur, bercé par le bruit du moteur et les heurts des cageots qui s'entrechoquent dans la carriole. Les seules voitures qu'il croise sont des Kangoos[80], rouges. Il se croirait presque en Australie ! Un panneau triangulaire signale la présence de cerfs. Un jour, Alfred s'est arrêté pour adjoindre des ailes à l'animal profilé de la maréchaussée. La forêt a des habitants bien particuliers. Le touriste croira à une blague de potache. Mais il n'en est rien. Alfred en sait quelque chose...

Après quelques virages, il tourne dans un chemin de terre qui se glisse dans la forêt. Les ornières sont peu marquées, rares sont les véhicules qui empruntent le passage. Le bois s'épaissit, permettant ainsi aux différentes espèces de se cacher et de chasser. Après quelques deux kilomètres, il parvient à une clairière. Le chemin s'incline légèrement jusqu'à une petite cuvette dans laquelle, presque invisible, se blottit la maison d'Alfred. Il s'arrête devant la porte de la remise, descend de son cyclomoteur, dégoupille la carriole et la rentre. Puis il décroche la caisse en bois de son porte-bagage et pénètre dans la maison. Il la pose sur la table, bascule le petit crochet, sort la boîte à monnaie en métal, l'ouvre, soulève le container à pièces et prend la photographie de Rosie, posée sur les billets. Il attrape également le sachet de terre posé à côté et se dirige vers son laboratoire.

Dans un premier temps, il observe la photographie de la plante. Elle ressemble au liseron, mais des particularités formelles le dérangent. Une architecture à la rigidité et à la régularité volontairement contrariées pour imiter la nature, ne saurait tromper l'œil d'un expert. Il prend le petit sachet de terre, attrape une lamelle, prend avec une pince à épiler un grain de terre, le place sur la lamelle et dispose le tout sous sa loupe binoculaire. Après quelques réglages, il aperçoit un étrange cristal, sorte de sphère. Il décide de soumettre l'objet à une analyse plus poussée

et avec un bistouri entreprend la découpe du grain de terre. Patiemment, il finit par obtenir une fine tranche. La dispose sur une nouvelle lamelle et la place sous le microscope électronique dont il dispose.
Il découvre alors l'étrange structure du minéral : une enveloppe assez construite de ce qui pourrait être de l'argile. À l'intérieur de cette enveloppe, une autre enveloppe, sorte de protection à l'intérieur de laquelle se trouve une petite plaque sombre.
Intrigué, il prend une pincée de terre, la dépose sous l'optique de la loupe binoculaire : il semblerait que la "terre" soit composée de différents minéraux. En effet, sous la loupe, il voit que certains grains sont différents de celui qu'il a sectionné. Il en prélève un, différent et le soumet à l'analyse visuelle.

Au moment où il se penche sur la loupe, Swiffer, le paillacochien[81] d'Alfred, se met à aboyer. Une visite ! Alfred redresse la tête, se détourne de son observation et se dirige vers la porte. Au moment où il l'ouvre, il découvre dans l'embrasure Nathanaël, son fils, qui vient lui rendre visite.

Nathanaël ressemble à un immense roseau. Du haut de son mètre quatre-vingt-dix, ses épaules s'inclinent légèrement vers l'avant, amplifiant la courbure de son dos. Très filiforme, il accentue cette allure flexible par de grandes dreadlocks qui s'étalent sur ses épaules et descendent jusqu'à ses reins. Une petite barbichette en pointe contourne des lèvres fines et délicates.
Son regard est le même que son père : des yeux bleus, enfoncés qui semblent vous transpercer.

 « Bonjour papa !
- Bonjour Nathanaël, comment vas-tu ?
- Bien....
- Ça fait un moment, répond Alfred en regardant avec attention son fils.
- Oui, je suis bien occupé en ce moment. Les études...
- Je comprends...Que me vaut ta visite ?

– Je faisais un tour en vélo, je suis descendu chez maman... J'avais juste envie de te voir. Que deviens-tu ?
– Toujours pareil, le marché, le labo, les ballades...
– Et sur quoi travailles-tu au labo ?
– Justement, j'ai une cliente qui m'a donné un truc étrange : une photographie d'une plante que je n'ai jamais vue et un échantillon de terre que j'étais en train d'analyser...En fait, ce n'est pas de la terre, c'est autre chose, j'étais en train de chercher...
– Fais voir ?!
– Viens, » et Alfred entraîne son fils dans son laboratoire.

Il est 14h15.
Heidi, en compagnie de la journaliste, Valérie Trévieux, attend toujours le Professeur Chastel.

« Ce n'est pas dans ses habitudes ! Le Professeur Chastel est toujours très ponctuel !
– Peut être a-t-il un souci ?
– Oh, Madame, il préviendrait ! Soyez-en sûre !
– Pouvez-vous malgré tout tenter de le joindre ?
– Mais bien sûr... Heidi saisit le téléphone. La nervosité l'envahit de plus en plus. D'un geste sec, elle décroche le combiné et, comme une poule qui picore du pain dur, tape avec force et précision le numéro de téléphone du Professeur Chastel sur le combiné. Puis elle le colle à son oreille. Elle regarde la journaliste avec un sourire de circonstance, les lèvres pincées. Son regard roule derrière ses lunettes, puis se fixe avec un bref sourire sur la journaliste. Allo ?
– « Bonjour, vous êtes bien sur le portable de Léon Chastel, je ne puis vous répondre pour le moment, mais laissez-moi un message et vos coordonnées, je vous rappelle dès que possible... »
– Allo ? Professeur Chastel, votre rendez-vous de 14h est là. Pourriez-vous me rappeler s'il vous plaît ? Heidi raccroche

le combiné. Le Professeur ne répond pas. Je ne puis que vous demander d'attendre encore quelques minutes, si cela vous est possible ?
- Encore cinq minutes, j'ai des rendez-vous après, vous comprenez...
- Mais bien sûr. »

Les gestes d'Heidi masquent mal sa nervosité. Jamais le Professeur Chastel ne lui a fait à ce point faux bond. Puis elle repense à la venue du Professeur Daigun. Ne lui avait-il pas prédit cette déconvenue ? Il doit être au courant de quelque chose ! Il ne serait pas venu là par hasard...

« Je vais tenter de joindre quelqu'un qui saura peut être où le trouver, déclare Heidi à la journaliste.
- Faites. » répond-elle.

Heidi prend la carte que lui a laissé le Professeur Daigun et compose le numéro :
« Allo ? Professeur Daigun ?
- Oui...
- Bonjour, ici Heidi, la secrétaire du Professeur Chastel. Pourriez-vous me dire où se trouve le Professeur Chastel ?
- Il n'est pas venu au rendez-vous ?
- Non, pas pour l'instant. J'essaye de le joindre, mais il n'est pas joignable. Sauriez-vous par hasard où il pourrait se trouver ?
- C'est bien ce que je craignais, » répond le Professeur Daigun, le visage décomposé dans le fauteuil de son bureau.
Sur les écrans de son ordinateur, les images sont noires.
Plongée dans l'obscurité, la pièce ne délivre rien de ses secrets.
Quelques bruits étranges émanent du lieu.
Il se passe quelque chose qu'il ne parvient pas à comprendre...

# CHAPITRE 14

Le Professeur Chastel se redresse.
Philléas a disparu.
La toile qu'il était en train de peindre a disparu avec lui.
Il est là.
Seul.
Il balaye l'atelier du regard.
La pièce est assez claire, avec de grandes vitres en croisées, dont les volets intérieurs grands ouverts permettent à la lumière de pénétrer avec puissance dans la pièce.
Les murs sont de chaux enduite tandis que le plancher est de bois.

Pendant le temps où il a pu contempler l'activité de l'artiste Rogier Van Der Weyden, le Professeur Chastel a observé les apprentis qui pour certains travaillaient sur des œuvres en cours, comme la *Vierge à l'enfant*[82]. La finesse d'exécution de ceux-ci était sévèrement gardée par le Maître qui ne voulait pas que sortent de son atelier des œuvres indignes de sa réputation.
Certains apprentis, les plus anciens, étaient à l'ouvrage, tandis que d'autres étaient aux préparations. Les savoirs secrets de l'artiste étaient là, sous ses yeux.
Les huiles faisaient l'objet de mélanges singuliers.
Le Professeur Chastel, alors seul, ayant pris conscience de son invisibilité, se laissa guider par sa curiosité et s'approcha de l'étagère où étaient disposés les flacons : baume de Venise,

essence de térébenthine, huile de lin...
À côté, dans des pots émaillés, des poudres de couleur avaient été apportées par l'apothicaire : poudre de lapis-lazuli et azurite pour les bleus, vert de chrysocolle, vert de malachite, vert de glauconie pour les pigments minéraux, laque de garance et sang de dragon accompagnés d'un pot de pourpre, pour les rouges, auxquels un pot d'indigo venait à compléter les bleus. À ces pigments issus des végétaux, le noir de charbon et le jaune indien, faisaient le lien avec les ocres venus de la terre.
Des apprentis s'affairaient à la préparation des peintures.
Dans des bols en terre cuite vernis, ils déposaient quelques cuillerées de pigment, puis se rendaient vers une table en marbre. Une fois le pigment déposé, ils versaient délicatement de l'huile de lin sur la poudre et avec un couteau à palette mélangeaient le pigment à l'huile. Une fois le mélange homogène, ils utilisaient un pilon de verre et le saisissant par la poignée, affinaient la régularité de la pâte.
Les huiles étaient parfois préparées par d'autres petites mains, qui les dosaient dans de précis mélanges et venaient aussi à les faire chauffer dans des flacons alambiqués au-dessus du feu qui brûlait dans l'âtre de l'atelier.
Ces préparations étaient à disposition des broyeurs de couleurs.
Ce ballet était très organisé et chacun de vaquer à sa tâche.

Tandis que le Maître des lieux se penchait sur la peinture du paysage de *Saint-Luc dessinant la Vierge*[83], inspiré de la *Vierge au Chancelier Rolin*[84] de Jan Van Eyck, l'un de ses apprentis, à l'aide de pigments noirs, esquissait l'image de la Vierge, que Saint-Luc était en train d'exécuter avec une pointe d'argent sur un parchemin. C'est alors que le Professeur fut frappé par la ressemblance entre le peintre et Saint-Luc. Il s'agissait probablement d'un portrait de l'artiste exhaussé sous les traits du Saint Patron des peintres, Saint-Luc, pratique courante pour l'époque.

Rogier Van der Weyden suivait depuis un certain temps les

œuvres Jan Van Eyck, peintre et valet de chambre de Philippe le Bon, duc de Bourgogne et Comte de Flandre. D'un premier voyage en Aragon pour mission secrète, Jan Van Eyck était revenu à Tournai, où résidait Rogier Van der Weyden alors en apprentissage auprès de Robert Campin.

De ses rencontres avec le peintre, qui s'établit à Bruges en 1430, Rogier Van der Weyden gardait le goût de la précision et d'une peinture proche de l'orfèvrerie. Il découvrit en 1430 la *Vierge au Chancelier Rolin*, commande de Nicolas Rolin, Chancelier de Philippe le Bon pour l'église Notre Dame du Châtel d'Autun, dont il réalisa une esquisse sur parchemin.

Le Professeur Chastel regarde intrigué le Maître Rogier Van der Weyden en train de travailler sur l'œuvre.

La passion prend le dessus sur la situation dans laquelle il se trouve, il reste quelques temps à regarder l'artiste.

Depuis le départ de Philléas, le temps n'est plus suspendu.
C'est comme s'il avait renoué avec le mouvement pendulaire des heures et des minutes.
Il s'inscrit à nouveau dans le temps de 1435.

25 Juin 1435,
Bruxelles.

Nous sommes au milieu de matinée. Rogier Van der Weyden, décide d'une pose.
Il lâche ses pinceaux, se drape de son manteau de lin, sort de l'atelier accompagné de l'apprenti qui le secondait sur *Saint-Luc dessinant la Vierge*.
Sans y réfléchir plus avant le Professeur Chastel lui emboîte le pas.
Après quelques détours dans les rues de la ville de Bruxelles, il

arrive sur la Grand-Place où se dresse l'hôtel de ville avec son beffroi. Le Professeur Chastel est frappé par l'absence de la flèche et la dissymétrie du bâtiment qu'il connaît bien.

Il voit alors sortir de l'une des maisons en place de l'aile droite actuelle du bâtiment, deux gardes qui semblent obliger les occupants à libérer le logement. Un troisième et quatrième gardes sortent de la maison en transportant un coffre de bois. Nous sommes à une période clé de la construction du bâtiment qui verra la réalisation de l'aile droite et de la flèche entre 1444 et 1450.

Rogier Van der Weyden se rend chez lui, où il retrouve son épouse.

« Elle ressemble étrangement à la Vierge du tableau qu'il est en train de réaliser[85] » se dit le Professeur Chastel.

L'apprenti de Rogier Van der Weyden attrape une petite malle préparée par son épouse, puis ils se rendent vers une place où un équipage attelé de deux chevaux attend. Après avoir réglé le cocher et être monté dans la charrette, Rogier Van der Weyden s'installe avec son élève pour un voyage.

Le Professeur Chastel décide de le suivre et, se sachant invisible, monte à côté du cocher pour suivre l'artiste.

Ils traversent les campagnes de la province du Brabant, font quelques haltes dans des auberges pour se restaurer et poser les chevaux et arrivent à Bruges en fin de journée.

La voiture s'arrête près des quais, Rogier Van der Weyden en sort. D'un pas décidé, il se rend vers l'atelier de Jan Van Eyck, descend quelques marches.

Le Professeur Chastel est émerveillé.

Dans un capharnaüm impressionnant, où grouillent de nombreux apprentis, il découvre dans un coin, Jan Van Eyck en train d'exécuter *Saint-François d'Assise recevant les stigmates*[86]. Sa concentration est fascinante. Dans l'agitation de l'atelier, comme inscrit dans une bulle hors de l'espace, l'artiste, la main appuyée

sur un bâton de bois, exécute avec une précision d'orfèvre la ville qui se trouve dans le fond du tableau. De la main qui maintient le bâton, il porte une loupe de verre qui lui permet de grossir la surface sur laquelle il travaille.
« Toujours fidèle à sa construction en plans , se dit le Professeur, c'est incroyable la constance de cet artiste dans l'exécution d'espaces qui s'articulent sur un premier plan, excessivement présent, puis, comme un volet dévoilant une fenêtre, s'ouvrent sur un paysage, où se profilent villes et montagnes amenées par un fleuve, autant de symboliques sur les passages et l'expression des âmes et aspirations. Ce sont ces représentations qui influenceront dans leurs compositions Botticelli et Filippino Lippi et seront sublimées par Léonard de Vinci notamment dans *La Joconde.* »

Suivi de son apprenti, Rogier Van der Weyden s'engouffre dans l'agitation et rejoint le Maître. N'osant le déranger. Il reste un instant à l'observer. La délicatesse de la touche, la souplesse de la main et la précision des doigts de l'artiste dans le maniement du pinceau l'ont toujours fortement impressionné.
Dans un coin de l'atelier, des assistants œuvrent aux mélanges et parviennent à obtenir des peintures d'une fluidité et d'une malléabilité étonnantes. D'autres s'affairent autour d'un alambic façonné par le Maître.
Des flacons d'huile de lin et d'huile de noix sont disposés. Des réchauds à huile font bouillir différents mélanges et restituent dans un goutte à goutte cristallin l'essence des vernis utilisés par Jan Van Eyck[87].

Le Professeur Chastel reste à l'entrée de l'atelier et observe.
Que de belles choses à découvrir !
«Christian avait raison...Cette Antre est le plus magnifique trésor de l'histoire de l'art ! » pense-t-il.

Invisible, il regarde, il observe.

Ding...Dong..Dong......ding...

Le beffroi de Bruges sonne 19h et la fin du travail[88].
Jan Van Eyck suspend son ouvrage.
Lentement, il se redresse et observe son œuvre. Le regard sévère, il scrute les moindres détails. C'est le moment que choisit Rogier Van der Weyden pour lui parler.

Trop loin, le Professeur Chastel ne peut entendre leur conversation. Néanmoins, il constate que les deux hommes sont familiers. Il lit dans le regard de Jan Van Eyck un profond respect pour l'invité.
Les assistants s'activent comme dans une ruche et rapidement sortent de l'atelier. Impressionné par le mouvement, le Professeur Chastel s'esquive du bâtiment et regarde le monde s'éloigner.
In extremis, il repère le manteau de Rogier Van der Weyden et décide de le suivre jusqu'à une auberge.

Épuisé de fatigue, il pénètre dans l'auberge sur les pas de l'artiste et s'assoit à une table.
Il réalise rapidement que l'aubergiste ne le voit pas et ne le servira donc pas...
Tout à coup, son enveloppe charnelle vient à reprendre ses droits : il a faim, il a soif, il est fatigué.
Face à la situation, plus qu'une solution : se diriger vers les réserves et faire pitance à l'insu de l'aubergiste.
Il repère un tonneau de cervoise, ouvre le robinet et glisse sa bouche sous le filet de liquide.
Rapidement, il sent l'ivresse lui monter à la tête.
Il se dirige vers une porte, découvre un tas de foin, se pose brutalement dessus et s'endort.

26 Juin 1435,
Bruges.

Dong.... Dong....Dong....ding.... Dong...
Les cloches du Beffroi sonnent l'ouverture des portes de la Ville.
Le Professeur Chastel se réveille en sursaut :

« Où suis-je ? » Se dit-il au réveil...
L'ivresse de la veille a fortement entamé sa mémoire.
Il se lève, franchit la porte et se trouve dans une étrange auberge, très rustique, au sol en terre cuite. Soudain, surgit de derrière la cheminée, une femme en large robe d'époque.
Le Professeur Chastel hume l'atmosphère, l'odeur est forte et acre.
C'est alors que la mémoire revient avec violence :
« XV° Siècle, je suis au XV° Siècle ! »

Une panique intérieure l'envahit : comment revenir au XXI° Siècle ?
Il repense aux récits fantastiques, aux films plus ou moins fantaisistes de voyage à travers le temps. Se retrace les péripéties du *Voyageur imprudent*[89] de Barjavel, perdu dans les interstices du temps, qui intervenant sur le passé se verra anéanti dans les passages de l'histoire. Il pense à ses discussions sur la théorie de la relativité et cette loi physique qui consiste à prendre de la vitesse pour dilater le temps et voyager dans le futur.

C'était lors d'un dîner chez le Professeur Daigun en compagnie de son neveu, Nathanaël, doctorant en Physique au Cern de Genève.
Ce dernier, dans un discours passionné lui avait expliqué la théorie de la relativité d'Einstein.
Ce dont il se rappelait, c'était que selon les équations établies par Einstein, le temps et son écoulement, seraient le fruit d'une illusion. Qu'à développer la théorie, dans une abstraction mathématique, l'idée de l'ici et maintenant serait purement factuelle et égocentrique, et les événements passés, présents, futurs seraient co-existants dans un absolu du temps que serait l'espace-temps.
Il avait été démontré, grâce à des horloges atomiques, que le temps écoulé en un point fixe sur la terre se déroulait plus rapidement que le temps écoulé dans un avion à réaction. Cette démonstration posait le problème de tout voyage spatial, qui suppose qu'à partir du moment où l'on envoie quelqu'un voyager dans l'espace avec une fusée à très grande vitesse pendant deux

années, deux années se seront écoulées pour le voyageur embarqué dans la fusée, tandis que sur terre, une cinquantaine d'années seront passées et le voyageur sera projeté dans un futur qui ne lui appartiendra plus[90].
Ce qui veut dire que si l'on se détache de l'espace-temps dans lequel on s'inscrit, on peut voyager dans le futur.

> « Bien, se dit le Professeur Chastel, et une fusée, en 1435, où est-ce que j'en trouve une ? »

Il se pose sur un banc et commence à percevoir l'ampleur de la difficulté de sa situation.
L'alcool ingurgité dans la soirée avec Philléas, puis l'ivresse de la découverte incroyable lui avaient fait perdre tout sens commun.
Il se trouvait à présent à Bruges.
Il avait rencontré Rogier Van der Weyden, Jan Van Eyck, fort bien.
Et maintenant.
Comment revenir chez lui ?

Il repense alors au film, *Retour vers le futur*[91], avec toutes les inventions du Docteur Emmet Brown... Sauf que dans la situation présente, il n'y a pas d'électricité et il n'est pas expert en physique. De là à attendre la foudre...

DINGdingDINGdingDINGdingDINGdingDINGdingDINGding...

Les cloches du beffroi sonnent à la volée la fête du Saint-Sacrement.
L'aubergiste apparaît dans la pièce vêtu semble-t-il sur son trente et un, suivi de sa femme qui s'enroule dans un châle de couleur vive. Ils s'empressent de sortir de l'auberge accompagnés d'une petite fille joliment drapée dans une robe rouge.
Le Professeur Chastel en profite pour les suivre.
Le voici dans la rue.
Il se croirait dans un tableau de Bruegel, où les gens sortent de

toute part pour se rendre à l'église.
Le Professeur observe la scène. Le voilà dans de beaux draps[92] !
Il tente de retrouver le chemin de l'atelier de Jan Van Eyck, mais jour de fête religieuse, l'atelier est fermé.

Il s'assoit sur le quai, regarde l'eau s'écouler comme le temps dans lequel il se trouve à présent et qui ne lui appartient pas.
Les idées trottent dans sa tête, certaines s'emballent tandis que d'autres filent comme des comètes insaisissables, comme des vœux pieux qu'il ne parviendrait à exhausser.
Après réflexion, il décide de prendre les choses avec méthode.
La première, est de voir s'il est visible ou invisible.
La deuxième option lui semble probable.
Alors il décide de faire de pitre sur le quai.
Il y a peu de passants, mais dès qu'il en voit un, il se met à chanter à tue tête *Que je t'aime*[93] de Johnny Hallyday en gesticulant dans tous les sens, s'arrachant la veste, dévoilant son poitrail.
Les gens passent, imperturbables.
> « Premier point : ils ne me voient pas, ; ils ne m'entendent pas. »

Puis, il se penche sur le canal, pour tenter de voir son image.
Il se découvre alors avec une barbe naissante, les vêtements sales, quelques boutons manquent à sa chemise tandis que les fils restent les témoins de cette union tenue par le bouton entre le pan droit et gauche du vêtement.
> « Deuxième point : je me vois, moi, dans l'eau. J'ai un reflet. Donc je suis. J'existe. Ici et maintenant. »

Il réfléchit à nouveau.
Souvent, dans les histoires, les passages dans le temps, sont des ouvertures liées au lieu.
Il en arrive à la conclusion qu'il doit se rendre dans l'atelier de Rogier Van der Weyden pour trouver le couloir du temps.
Oui, mais l'atelier se trouve à Bruxelles et il est à Bruges. Il faut donc qu'il retourne là-bas.

Mais comment faire ?
Personne ne le voit, personne ne l'entend. Il ne comprend rien de la langue usitée.
Une seule solution : suivre de façon étroite Rogier Van der Weyden, c'est le seul qui peut le conduire à son atelier.
Bien.
Mais soudain la question s'impose : où est passé Rogier Van der Weyden ?

Il retourne à l'atelier.
La messe n'est pas finie, l'atelier est fermé.
Il retourne à l'auberge.
Fermée.
Désespéré, il s'assoit devant l'auberge.
Le Professeur Chastel commence à sentir la panique l'envahir.
Invisible de tous, il laisse quelques sanglots monter de son cœur.
Il regarde la rue, les yeux embués, le souffle saccadé, rythmé par les spasmes de la détresse.
Sa curiosité l'a abandonné.
Ne reste qu'une obsession : revenir chez lui.

Scrchchc scrchch....wwwiiiiiiiiiiiiiiissssssssssssssssshhhhhhhhh

En sursaut, le Professeur est réveillé par l'aubergiste qui ouvre la grossière porte en bois de son échoppe.
Il lui emboîte le pas.
L'auberge est vide.
Il monte à l'étage pour tenter d'explorer les lieux et découvrir la malle de Rogier Van der Weyden.
Discrètement, il ouvre les portes. Dans une pièce où se trouve un lit à baldaquin au pied duquel un épais tapis rouge est étalé, il découvre la cassette de l'artiste.
Un profond soulagement l'habite.
Il n'a plus qu'à rester ici, attendre son retour, et le suivre, pas à pas.
Mais la faim le tenaille.

Il redescend à l'auberge, se glisse dans la cuisine et se repaît de ce qui traîne là.

Quelques morceaux de charcuterie qu'il s'empresse de découper avant que l'aubergiste ne revienne dans la pièce, un morceau de pain qu'il dévore goulûment, un verre de cervoise, il a peu confiance dans l'eau de l'époque. Ce n'est pas le moment d'attraper une dysenterie !

Rassasié, il remonte rapidement dans la chambre et attend.

13h.

Rogier Van der Weyden entre dans la pièce, suivi de son apprenti. De la malle, il extrait un petit bonnet brun qu'il ajuste avec soin sur sa tête, tandis que son élève lui tend un miroir. Dans le champ de réflexion du miroir, se trouve le Professeur Chastel. Il voit Rogier Van der Weyden sursauter et se retourner brusquement. Désignant dans un échange animé avec son assistant l'endroit où se trouve le Professeur, il fait vite comprendre au Professeur que Rogier Van der Weyden l'a vu dans le miroir.

Il est invisible dans sa carnation, mais son image, reflet immatériel de son être est visible. Il faut donc qu'il soit prudent afin de ne pas effrayer le peintre. Il se place alors face à l'artiste, afin de ne pas se trouver dans le champ du reflet. L'artiste et son assistant entament une fouille de la pièce.

Mais rien.

Le Professeur Chastel se déplace avec prudence afin de ne pas être pris.

Retrouvant leur calme, malgré l'inquiétude encore visible dans le regard de l'artiste, les deux hommes finissent de se parer afin d'être au sommet de leur élégance.

Ils ouvrent la porte et sortent de la pièce.

Le Professeur Chastel les suit.

Ils sortent de l'auberge.

Une voiture à cheval passe par là et s'arrête. A l'intérieur, Jan Van Eyck invite Rogier Van der Weyden à monter avec lui.

L'apprenti reste sur le pavé.

Le Professeur Chastel saute sur le siège à côté du cocher.
L'attelage sillonne les rues de la ville où se trouvent de modestes artisans dont la pauvreté éclate de façon criante, tandis qu'ils croisent quelques praticiens richement vêtus des étoffes de luxe issues de l'industrie drapière de la ville[94].
Il s'arrête devant le Palais ducal de Bruges.
Les deux artistes descendent de la voiture et se dirigent vers l'entrée gardée par deux hommes en armures.
Le Professeur Chastel ne les lâche pas d'un pouce.
Ils pénètrent dans le palais, montent quelques marches, suivent un grand couloir bordé de colonnes géminées et arrivent devant une immense porte.
Deux gardes en armure à l'entrée croisent leurs lances afin de barrer le passage aux artistes.
Un personnage richement vêtu s'approche de la porte, il invite les artistes à le suivre.
Au fond de la salle ornée de tapisseries somptueuses, un tapis conduit à un trône. Habillé d'une houppelande noire ornée du collier de l'Ordre de la Toison d'Or[95] et d'une large coiffe enturbannée[96], siège Philippe de Bourgogne, dit Philippe le Bon., au milieu de sa cour composée de religieux sur sa droite, de duchesses et courtisanes sur sa gauche. Une haie de soldats en armure est disposée le long des murs de la salle. Quelques flatteurs sont également présents, tandis qu'un bouffon, assis sur les marches, aux pieds du prince, marque un ennui profond. Un lévrier blanc est couché sur le tapis.

Annoncés par le Maître de cérémonie, Rogier Van der Weyden et Jan Van Eyck s'avancent vers Philippe le Bon. Une courte révérence et le Duc débute l'entretien. Leur langue est incompréhensible au Professeur Chastel, les intonations, roulements et sons gutturaux lui sont étrangers. Il observe et remarque que le Duc semble assez familier avec Jan Van Eyck, tandis que Rogier Van der Weyden est un peu plus lointain. Néanmoins, il reconnaît, se souvenant du tableau de Jan Van Eyck, le Chancelier Rolin assis à la gauche du Duc.

De l'intérieur de son manteau, Rogier Van der Weyden extirpe un parchemin sur lequel le Professeur Chastel devine un dessin réalisé par l'artiste à la pointe d'argent.

Le Professeur attend la fin de l'entretien et poursuit sa filature.
Il revient à l'atelier de Jan Van Eyck, où Rogier Van der Weyden retrouve son assistant.
Le Professeur Chastel reste dehors, afin d'éviter tout miroir qui traînerait dans l'atelier et de pouvoir suivre le plus prestement possible l'artiste dans ses allées venues.

Ding...Dong..Dong......ding...

19h.
Le beffroi sonne la fin du travail.
Tout le monde sort de l'atelier. L'artiste, suivi de son aide, retourne à l'auberge.
Le Professeur Chastel est sur leurs talons.
Arrivé à l'auberge, il en profite pour se glisser dans la cuisine et discrètement se restaure avec prudence avec de la cervoise.

27 Juin 1435.
Bruges.

Le Professeur Chastel a dormi dans la chambre avec Rogier Van der Weyden et son apprenti.
Les cloches qui sonnent l'ouverture des portes de la ville le réveillent.
L'artiste est encore là.
Doucement, il se lève.
Attend.
Peu de temps après, Rogier Van der Weyden se réveille, enfile un surcot par dessus son blanchet[97] et descend avec son apprenti dans l'auberge. Ils s'installent à une table.
L'aubergiste arrive les bras chargés d'une corbeille où se trouvent des œufs, de la charcuterie et du pain. Un pot rempli de fraises

confites au miel complète le petit déjeuner.
Rapidement, le Professeur se glisse dans la cuisine pour trouver de quoi s'alimenter. Mais la femme de l'aubergiste est là. De peur de l'effrayer, le Professeur Chastel renonce au petit déjeuner et attend que ses guides aient fini de se rassasier.
Trois quarts d'heure plus tard, ils remontent dans la chambre, l'apprenti se charge de la malle et descend dans la rue.
Ils se dirigent vers la place de l'hôtel de ville où les attend une charrette à chevaux. Le voyage peut commencer.

Assis à côté du cocher, le Professeur Chastel espère juste que l'artiste a prévu de rentrer à Bruxelles... Le voyage semble long et fatigant au Professeur Chastel. La faim le tiraille et le confort du siège, à côté du cocher, est loin d'être convenable.
Les chemins de terre sont cahoteux. Le paysage du Brabant qui défile lui semble beaucoup moins sympathique qu'à l'aller. Le monde, une fois dégrisé, perd les couleurs des délires dont l'esprit enivré l'a fardé.
Le Professeur Chastel tombe à nouveau dans un profond désespoir.
Va-t-il terminer sa vie ici ?
Comment vivre en étant invisible ?
Invisible de chair juste visible de reflet.

Il voit se dessiner les remparts de Bruxelles.
Il reconnaît le beffroi.
De nouveau l'espoir remplit ses poumons.
Arrivés à la Grand Place, Rogier Van der Weyden et son assistant descendent de la voiture et prennent la malle.
Le Professeur Chastel les suit.
Nous sommes en fin de journée. Ils sont épuisés.
Le voyage a été long.
Le Professeur Chastel reconnaît la ville. Plutôt que de suivre l'artiste, il se dirige vers l'atelier où se trouve la *Descente de croix*.
C'est là que se trouve la clé de son départ.
Il le sait, il le sent.

La porte de l'atelier est fermée.
Il est trop tard.
Alors le Professeur s'assoit à côté de la porte et pelotonné, épuisé de fatigue, il s'endort.

Le soleil darde ses rayons ce matin là.
La chaleur réveille le Professeur Chastel qui, tel un chat, s'étire.
Des douleurs dans le dos et les côtes le tiraillent.
Ces derniers jours ont été les plus éprouvants de sa vie.
Il se redresse, effectue quelques pas, dans l'espoir de trouver une auberge et un moyen de s'y réconforter.
Finalement, en s'approchant de la Grand Place, il découvre un marché, où des producteurs étalent leurs fruits et légumes. En cette saison, les récoltes sont assez bonnes.
Il grappille de ci de là quelques fruits pour se restaurer et se cache dans une ruelle pour faire disparaître dans sa bouche les objets du larcin.
Une fois rassasié, il retourne à l'atelier.
L'atelier est ouvert.
La porte béante permet à la lumière et la chaleur du matin de nimber la pièce d'une lumière douce et chaleureuse.
Le Professeur entre.

Rogier Van der Weyden est déjà à l'ouvrage.
Assis, il poursuit sa peinture de *Saint-Luc dessinant la Vierge,* avec toute la finesse et la délicatesse de son trait.
Le Professeur Chastel, las, le regarde.
Il s'approche de la *Descente de croix.*
La peinture encore fraîche sent les effluves d'essences enivrants.
Il s'assoit par terre, à côté de la peinture et attend.
Peut être que Philléas va revenir le chercher.

Il attend.
Les heures passent.
Les apprentis grouillent dans l'atelier.

Il doit se faire petit.
Ne pas perturber les déplacements de tout ce monde.

Il attend.

Il se recroqueville de plus en plus.
Les émanations d'essence engourdissent son esprit.
La faim gonfle peu à peu dans son ventre.

Il attend.

Le jour vient à décliner.
Toujours pas de Philléas.
Toujours pas de nouvel événement.

Il attend.

Les apprentis un à un quittent l'atelier.
Rogier Van der Weyden est le dernier à quitter les lieux.
Le Professeur Chastel n'a rien observé.
Il est épuisé.

Il attend.

Rogier Van der Weyden ferme les volets intérieurs des fenêtres,
puis sort de l'atelier.
Le Professeur Chastel entend la grosse clé qui verrouille la porte.
Enfin seul.
Peut être qu'une faille du temps va venir le libérer.
Il se redresse.
Pris de vertige, il se retient à une table non loin de là.
Il regarde autour de lui.
Sa bouche est sèche.
Il faut qu'il boive.
Il observe l'atelier et découvre, non loin de lui un tonneau.
Il ouvre le robinet de la barrique.

Du bout de l'index, porte à sa bouche la première goutte qui tombe.
De la bière.
Il place ses mains en creux, sous le filet et commence à se désaltérer.
A la première gorgée, il comprend que ce n'est pas de la simple bière, mais de la bière haute, autrement plus alcoolisée.
Ma foi, tant pis. Au point où il en est....
Alors il se met à boire et l'ivresse le gagne.
Peu importe.
S'il se souvient bien, c'est l'ivresse qui lui a permit de se glisser dans les couloirs du temps.
Peut être que cela marchera dans l'autre sens...
Alors il boit.
Une fois rempli comme une outre, il titube et s'affale vers la *Descente de croix*.
L'une de ses mains reste agrippée au tableau.
Guidé par Bacchus, il sombre dans les bras de Morphée.
Un nouveau voyage peut commencer...

L'Escurial. - Espagne.
45 km nord-ouest de Madrid.
An 1628.
Le jour se lève sur le Palais.

Au pied de la *Descente de croix,* le Professeur Chastel dort encore.

# CHAPITRE 15

Sur les pas d'Alfred, Nathanël pénètre dans le laboratoire. Contrairement aux laboratoires high-tech auxquels il est habitué, le laboratoire de son père est composé d'un curieux bazar poussiéreux duquel émergent quelques espaces incroyablement aseptisés.
La pièce est immense.
C'est une ancienne grange.
Une partie du sol est laissée en terre battue, tandis que l'autre, celle où sont déposées les tables d'étude, est carrelée de tomettes en terre cuite.
Les poutres sont encore visibles et entre elles s'étendent de larges voiles en toile d'araignée. Certains sont remplis par une sorte de matière translucide[98] qui fait de chaque tissage une étrange étoffe. Par endroits, quelques nids comblent les coins. Les coulures laissées par les déjections des oiseaux, font deviner une activité intense autour de ces pôles d'habitation.
Derrière les chevrons de la charpente, on devine les liteaux et les tuiles qui couvrent le tout.
Sur une partie des poutres de la charpente, sont posées des planches de bois. Sur le plancher, des meules de foin sont installées pour l'hiver.
Dans la partie en terre battue, quelques vieux outils, brouette de bois, traîneau à bûches, diverses fourches et râteaux, une vieille commode et des tonneaux vieillis en chêne et en hêtre. Sur le mur,

rangés avec soin sur d'anciennes jantes de voiture, divers tuyaux d'arrosage, aux diamètres et longueurs variées. En-dessous, sur des étagères en planches récupérées, quelques paniers d'osiers sont remplis de plantes et autres matières glanées dans les bois.

Dans l'axe de la porte de la grange, campé sur quatre grosses roues de camion, un vieil alambic acheté au dernier bouilleur de cru de la région repose comme un vieux théâtre en attente d'une représentation. Il ressemble curieusement à une roulotte de bohémiens, dont on aurait conservé la coiffe et dont les murs seraient tombés pour laisser voir le cœur de l'étrange animal. Au centre du plateau, quatre marches permettent d'accéder à la scène où se déroule la pièce de la distillation. Trois fûts de chêne hermétiquement clos, comme des casques de scaphandriers, par des vis papillon, sont reliés à divers tubes de cuivre qui tels des tentacules sortent de ces poumons montés en série. Les fûts de chêne masquent d'énormes cuves du même métal qui transpercent le plancher de la roulotte et se prolongent par des appendices de cuivre, commandés par des vannes. Sur la droite, un gros tonneau de fer rouillé est couché, fermé en son extrémité par un curieux opercule couronné de boulons, sur lequel une plaque perforée par de nombreux petits cylindres qui forment une singulière moustache autour d'une bouche ronde, sont autant de régulateurs d'arrivée d'air pour contrôler la chaleur de la distillation. À côté, un tableau électrique artisanal, constitué de différents fusibles et surplombé de deux prises ressemble à un personnage sorti du *Magicien d'Oz*[99]. Des échappements à soupapes perchés sur le cylindre font office de sentinelles. Après les trois fûts, les tuyaux conduisent à une grande cheminée enduite d'isolant blanc, qui se termine par un chapeau pointu, prêt à saluer les spectateurs de la distillation.

Des tuyaux de cuivre passent par cette tour et ressortent en manchons prolongés par des bouts de tuyaux d'arrosage. Derrière cette cheminée blanche qui évoque une mariée, un placard vétuste, fait de cinq planches et de deux portes de récupération cache les réserves de pots et verres destinés initialement à la dégustation. Au-dessus, constitué de quatre tiges métalliques et de

deux disques de bois, une sorte de bobineau vide est prêt à recevoir quelques fragments de tuyau.

Lorsqu'il se met à distiller, les diverses pièces de l'alambic sont peu à peu noyées dans les vapeurs. La roulotte devient alors une énorme bête qui respire et crache des substances plus ou moins licites. En fonction des essences et substances recueillies, on actionne certaines vannes pour extraire de précieux liquides recueillis dans de petites fioles.

Un peu en retrait, la partie en tomette est occupée par des bibliothèques dans lesquelles se côtoient des ouvrages antédiluviens et des revues scientifiques actuelles.

Deux grands établis de menuisier en chêne rouge massif occupent le cœur de l'espace.

Des livres parfois ouverts et divers flacons sont éparpillés sur le plan de travail. Des plateaux soigneusement empilés permettent le séchage de différentes espèces végétales. Quelques supports à éprouvettes et verreries remplissent les autres espaces avec, émergeant de ces masses, les lunettes des appareils d'observation que sont les loupes binoculaires et les microscopes.

Dans un coin, une longue table en inox avec des potences de toutes natures dans lesquelles sont logés différents ballons de verre reliés par des tubulures, fait office d'intrus technologique dans ce lieu qui confine au XIX° Siècle.

Sur la table en inox, la loupe binoculaire abandonnée par Alfred attend l'observation du savant. Sur une desserte à roulettes elle aussi en inox, le microscope électronique est relié à un poste informatique. Une colonne, combinant four, réfrigérateur et autre matériel électronique termine le coin high-tech.

Au-dessus de cet espace, un baldaquin de plastique est replié comme la voile d'un trois-mâts.

En pénétrant dans la grange, Alfred se dirige vers la table en inox et appuie sur un bouton. Du baldaquin descendent des murs de plastique. Au sommet de la cabine, une aspiration se met en route, tandis que d'un coin de la bulle de stérilité, un brumisateur asperge l'espace d'antiseptique.

Swiffer, le paillacochien ne dépasse pas la terre battue. Il s'étale sur le sol, pose sa tête sur l'une de ses pattes et attend. Il ressemble à une descente de lit tellement il parvient à s'aplatir et à s'étaler.

Nathanaël est dans la bulle avec son père.
Il s'approche de la loupe.
Alfred regarde à travers les deux lunettes de la loupe binoculaire le contenu de la lamelle.
Délicatement, avec une pince, il prélève un grain de "terre" qui lui semble différent du premier grain observé. Il le dépose sur une autre lamelle qu'il place sous les faisceaux d'observation de la loupe. En maintenant le grain avec la pince, il découpe une fine tranche à l'aide d'un scalpel. Une fois ce dernier préparé, il le glisse avec précaution sur une nouvelle lamelle.

Il remet la première lamelle avec les différents grains de terre :
   « Regarde Nathanaël. Peux-tu me donner ton avis ?
 - Il s'agit d'un drôle de minéral. Jamais je n'ai vu matière minérale semblable.
 - Oui, je trouve cela étrange. Viens voir à présent. »

Et il invite Nathanaël à regarder sur l'écran ce que le microscope électronique permet d'observer.
   « On dirait une sorte de minéral structuré comme une poupée russe... dit Nathanaël.
 - C'est ce qu'il me semble aussi, renchérit Alfred, une construction minérale cloisonnée, avec des couches isolantes. Il faudra que je vérifie la composition chimique des membranes. Il est probable que ce sont des capsules autodestructrices, qui au contact de certaines matières libèrent la substance contenue en leur cœur.
 - Des capsules à libération différée, comme les gélules des médicaments, » réplique Nathanaël.

Puis Alfred change la lamelle et dispose la seconde lamelle qu'il

vient de préparer.

« Oui, c'est bien cela. Une sorte de cristal gigogne, dit Alfred.
- Regarde, le cœur de la capsule semble différent...
- Tu as raison, ce n'est plus ce disque noir, c'est comme une sorte de poudre. Il faudrait que nous fassions une étude chimique, continue Alfred. Pourrais-tu avec la loupe binoculaire me trier des grains à cœur noir et des grains à cœur de poudre, afin que nous ayons des tas homogènes pour effectuer nos analyses ?
- Bien sûr, » répond Nathanaël.

Et tel un laborantin, Nathanaël s'installe devant la table en inox.
Minutieusement, les yeux aspirés par la loupe binoculaire, il trie les grains.
Il

présentent quelque vivacité dans leur déplacement ?
- Il me semble, en effet. Est-ce ce dont Ab-Menès t'avait avertie ?
- Je crois certes. Mais la prudence doit être nôtre avant d'engager ces fantassins de la restauration sur les toiles endommagées, répond Cassandre, nous ferions bien de les expérimenter.
- Et pourquoi donc ?
- Parce que je crains fort, ainsi que m'en a prévenue Ab-Menès, qu'à vouloir trop guérir nous ne fassions que périr.
- Ce qui signifie ? demande Apollon.
- Que le remède ne serait peut être qu'une illusion fugace avant une aggravation plus grande de l'état des œuvres.
- Bien, nous allons donc faire un essai sur la dernière œuvre explorée par Ellis, conclut Apollon. Mesdames les couleuvres, auriez-vous l'obligeance de bien vouloir accompagner les escargots jusqu'au *Radeau de la Méduse*, afin que ceux-ci puissent exercer leur tâche de restauration ? »

Les couleuvres ouvrent alors une brèche dans l'enclos qu'elles formaient autour du voile imbibé de la substance du désespoir et guident les escargots vers l'œuvre de Géricault.

Les gastéropodes se mettent soudainement à déployer une énergie incroyable. Comme les sprinters du cent mètres dans une course olympique, ils s'empressent de parcourir la distance qui les éloigne de l'œuvre, glissent sur le mur à la verticale et arrivent dans le coin inférieur droit de l'œuvre, passage emprunté par Ellis le chat-pirate. Au moment où Ussein petit gris des Charentes atteint le premier l'ouverture de l'œuvre, il étale soudainement une substance incolore sur le tableau. Il est rejoint quelques secondes plus tard par un escargot de Bourgogne, étalon français qu'Ellis surnomme Christophe et qui parallèlement à la trace d'Ussein, enduit la surface de la substance rédemptrice. Le reste de la troupe occupe ensuite l'espace et la course de se poursuivre

sur l'ouverture à combler.

Apollon, Cassandre, Cyrène et Ellis observent l'ouvrage.
Rapidement, les escargots viennent à bout de leur tâche.
Ils redescendent du tableau et les couleuvres les guident vers leur refuge afin qu'ils n'aillent pas courir à leur perte en voulant explorer la plante.

Apollon, Cassandre et Cyrène, ne distinguent plus les outrages du temps liés au passage inter-spatial d'Ellis sur le *Radeau de la Méduse*. Cependant, Apollon remarque que l'œuvre s'obscurcit insensiblement. Il demande alors à l'autre Apollon, gardien de la porte de l'Antre, de tourner légèrement l'interrupteur afin de permettre à un faible rayon de lumière d'éclairer l'Antre pour voir si l'action des escargots dopés n'altérerait pas l'œuvre.

Apollon s'extirpe délicatement du pêne de la serrure qu'il maintient bloqué et, s'appuyant de la pointe des pieds sur ce dernier, étire son bras jusqu'à l'interrupteur. Il tourne doucement le disque de variation de lumière. Une légère pénombre habite les lieux.

Pierre Daigun est retourné au bureau du Professeur Chastel.
« Il ne viendra pas, dit-il à Heidi dans tous ses états.
- Je vais alerter la police, réplique-t-elle prête à décrocher son téléphone.
- Non, il faut attendre, ce n'est pas une histoire de police. Toute personne est libre de disparaître quand bon lui semble. Avant de lancer une alerte, il faut un certain temps de disparition, dit le Professeur Daigun mettant sa main sur la main d'Heidi posée sur le combiné.
- Mais où peut-il être ? répond-elle en retirant brutalement sa main. Pourquoi ne répond-il pas au téléphone ? s'énerve Heidi.
- Peut être qu'il n'a plus de batterie ; peut être qu'il l'a perdu ; peut être que là où il est il n'y a plus de réseau ;

peut être qu'il a décidé de tout plaquer ; peut être que...
- Mais Professeur, on ne peut rester sur des "peut être"! Il nous faut des certitudes. Que savez-vous ? renchérit Heidi en lui lançant un regard inquisiteur.
- Je sais juste que l'autre soir, j'ai été prendre un verre avec lui. Il devait se rendre dans un endroit singulier, j'ignore où. Il n'a pas voulu que je l'accompagne. Il est allé retrouver quelqu'un. Un ami à lui me semble-t-il. Il devait me tenir au courant. J'ai attendu, mais rien. Il ne m'a jamais rappelé.
- Nous devrions contacter ses connaissances... répond Heidi.
- Avez-vous des noms ? Des numéros de téléphone ?
- Je vous répète, je suis juste sa secrétaire, pas sa confidente.
- Mais vous devez bien connaître son carnet de rendez-vous, ses contacts.
- Juste professionnels, Monsieur, juste professionnels.
- Jetons un coup d'œil. »

Heidi ouvre l'agenda du Professeur Chastel.
Le Professeur Daigun regarde par dessus son épaule : cours – conférence – amphi – thèse – réunions – presse... Quelques notes, toujours professionnelles.
« Il cloisonne bien son monde, le Professeur Chastel » se dit Pierre Daigun.
    « Vous voyez quelque chose ? L'ombre d'un ami... ?
- Non...rien.
- Et jamais personne n'est venu le chercher à son bureau...Une femme ? Un homme ?
- Je vous répète que je ne le surveille pas.
- Mais on n'a pas besoin de surveiller les gens pour apercevoir, sans le vouloir, quelqu'un qui vient le chercher...
- Je ne suis pas physionomiste, Monsieur ! répond avec

virulence Heidi.
- Bon, je vais regarder dans mon réseau de contacts si jamais quelqu'un aurait une information. Faites de même de votre côté. Nous nous tiendrons au courant par mail. Je peux toujours vous contacter à la même adresse : heidi.chasse_les_noeuds@univParis1.edu ?
- Oui, c'est cela, réplique Heidi encore contrariée.
- Au revoir, Mademoiselle, dit le Professeur Daigun avec une légère inclinaison de la tête.
- Au revoir, Professeur, » répond Heidi en se levant et effectuant de même une courbette.

Le Professeur Daigun revient à son laboratoire.
Il glisse la main sur le pad de l'ordinateur, l'écran s'allume. Sur un fond d'écran avec un gros plan sur une fleur et un bouton de *Tracheobionte Apialis historica* le Professeur Daigun tape son mot de passe.
Dès la mise en route, une grille remplie d'écrans s'affiche. Surpris, le Professeur Daigun remarque que la pièce n'est plus dans l'obscurité. Un halo de lumière semble baigner les lieux, sans toutefois permettre de distinguer parfaitement ce qui se passe.
Il zoome successivement sur les écrans, mais rien de nouveau. Toujours des tableaux.

Immobiles, Apollon, Cassandre et Cyrène regardent le *Radeau de la Méduse*. La lumière qui effleure délicatement la toile, semble révéler un étrange relief. Celui-ci a tendance à se déclarer dans le noir. Avec une lenteur extrême, la couche picturale se bosselle en d'imperceptibles bulles, comme si la toile venait à se mettre en ébullition dans une dilatation spatio-temporelle. Par ailleurs, Apollon remarque que globalement le tableau tend à s'obscurcir.
Avant de déclarer que ces modifications sont dues à l'intervention des escargots dopés, Apollon observe l'ensemble de l'œuvre. Le cumulus noir qui se situe au centre, au-dessus du radeau, semble bouger. Non seulement le noir paraît se diffuser dans l'œuvre, mais aussi la surface picturale semble se modeler en cloques ,

comme si le nuage voulait s'extirper de l'œuvre et envahir la pièce.
L'inquiétude grandit chez les figures mythologiques, tandis qu'Ellis, dans une pose de potiche regarde la scène.

« Ne remarquez-vous point ces gonflements qui viennent à modeler la surface de l'œuvre ? demande Apollon à Cassandre et Cyrène.
- Il m'est avis qu'il s'agit de la malédiction dont m'avait prévenu Ab-Menès, réplique Cassandre.
- Je doute, répond Apollon, regardez les nuages. Les escargots n'ont pas œuvré en ce lieu et pourtant, ils sembleraient marquer la même infection.
- Il se pourrait également que la substance de désespoir déposée par les escargots, se soit diffusée dans l'œuvre, et altère cette dernière...
- Peut être que cette substance a aussi pour vertu de ramener l'œuvre à la vie et que bientôt nous serons submergés par un raz de marée, embarqués dans la tempête qui sévit sur la toile, absorbés par le noir qui semble s'y étaler. Englouti par le néant, l'Antre ne sera plus qu'une pièce dévastée par une vague venue du fond des œuvres !
- Votre lyrisme sied fort bien à cette œuvre romantique, interrompt Cyrène, néanmoins, il me semble que les raisons d'une telle mutation ne soient en rien le fruit de la substance du désespoir. J'ai ouï dire, voici quelques temps, alors que Philléas revenait de l'un de ses voyages où il réalisa cette œuvre, qu'il s'agissait d'une œuvre au destin déterminé. Lors d'une conversation entre Philléas et Rosie, Philléas faisait part à Rosie de sa surprise face à la technique utilisée par Géricault. En effet, les artistes utilisaient le noir de bitume relativement en vogue à cette époque, en 1819, pour obtenir une plus grande profondeur dans l'expressivité de l'obscurité. Géricault, dans ses alchimies, a mélangé ce noir à diverses essences, dont je ne me souviens plus du nom et qui ont pour singularité de présenter une instabilité chimique.

– Ce qui veut dire ?
– Que l'utilisation du bitume pour assombrir les couleurs, ne permet pas le séchage de ces dernières. Cela entraîne une altération à long terme du support qu'est la toile et entrave de façon avérée toute velléité restauratrice. Dans un second temps, une autre question serait également supputée dans les milieux bien informés, qui affirment que Géricault aurait dans ses mélanges introduit du plomb. Le plomb avec le temps aurait entamé un processus d'oxydation qui entraînerait un noircissement des teintes et par conséquent une disparition de l'œuvre.
– Vous voulez donc dire que cette œuvre non seulement représente un naufrage, mais constituerait en elle-même un naufrage ?
– C'est du moins ce que laissait entendre la conversation entre Rosie et Philléas. Elle avait même à ce propos relevé une émission radiophonique où il était question de la restauration de l'œuvre. Les scientifiques étaient bien en peine de trouver des solutions, tant l'altération de la peinture était inhérente à sa constitution chimique. De là à supposer que c'est une fin programmée par l'artiste, la discussion était vive à ce sujet.
– Ce ne serait donc pas la substance du désespoir qui aurait altéré l'œuvre...
– Pas seulement. Il est possible qu'elle ait accéléré le processus, le temps de l'effectivité de son alchimie. Mais en être responsable... Rosie affirmait que la dernière fois qu'elle s'était rendue au Musée du Louvre, elle avait remarqué sur les autres œuvres de Géricault, le même phénomène de détérioration des noirs. Toujours est-il qu'il faut se hâter de la contempler avant que le temps ne fasse son œuvre !
– Que faisons-nous donc ? Poursuivons-nous l'oblitération des failles par les escargots dopés, ou attendons-nous la disparition de toute trace de substance pour reprendre l'entreprise de restauration ? demande Apollon.

- Il serait plus sage me semble-t-il de donner du temps au temps et de laisser faire le cours des choses.
- Mais il ne faut pas oublier, réplique Cassandre, que les escargots sont en diminution d'effectif, leur tâche va bientôt devenir impossible, si nous accusons de tels retards... »

Peu à peu l'enthousiasme des figures mythologique s'essoufflant, elles semblent à la fois se dégonfler, mais aussi se décolorer.
Ellis, alors stoïque, regarde leurs changement. Il se redresse et par petits coups de pattes, commence à bousculer le petit monde vers les fauteuils Louis XV pour qu'ils reprennent leurs place. Dans un premier temps, Cyrène darde sa lance vers le chat-pirate. Avec élégance, il rentre les griffes qui arment ses pattes et montre une extrémité de pied qui commence à s'altérer. Cyrène comprend rapidement, se dirige vers les sièges, tandis que l'Apollon de la serrure, descend de sa porte et suit la troupe.

Le Professeur Daigun n'en croit pas ses yeux, ni ses oreilles.
Des petits personnages en tissus semblent s'animer dans le lieu étrange.
Par ailleurs, il a l'impression d'entendre quelques bribes de conversation.
« Ce doit être une interférence, se dit-il, ce n'est ni rationnel ni possible... ».

Il abandonne les écrans sur son ordinateur et bascule vers sa boîte mail.
Dans un dernier échange de laboratoire, le Professeur Chastel lui avait fait part d'une information partagée. Si ses souvenirs étaient exacts, il semblerait qu'il soit dans la possibilité de retrouver les mails de ses contacts.
Il consulte alors sa boîte. Mille deux cents messages la remplissent.
Un à un, il ouvre les messages du Professeur.
Les échanges sont plutôt personnels, remarque-t-il.

Alfred dépose sur le plateau en inox des flacons de molybdate d'ammonium, de phénolphtaléine, d'hélianthine et de noir ériochrome T, pour tester les substances. D'un petit placard, au-dessus du réfrigérateur, il extrait un spectrophotomètre et une station de titrage à point final pour déterminer la nature chimique des constituants observés.

Nathanaël tend à son père de petites coupelles dans lesquelles il a trié les différents éléments constitutifs de la « terre » à l'aide de la loupe binoculaire.

    « Dis-moi papa, cette "terre" si l'on peut dire, d'où vient-elle ?
- C'est la terre que la dame a prélevée dans le pot de la plante étrange.
- Tu m'as dit que tu avais une photographie. Peux-tu me la montrer ? »

Alfred tire de sa poche le polaroïd que lui a remis Rosie :
    « Regarde. »

Nathanaël observe la photographie.
Dès le premier regard, l'image fait écho dans sa mémoire.
Ses sourcils se froncent et avec attention il scrute l'image de la plante.
Alfred perçoit son trouble.

    « Tu as déjà vu une plante semblable ?
- Je ne sais pas, je crois que oui... Mais je ne sais plus où, ni dans quelles circonstances...
- Si jamais tu as des souvenirs qui reviennent, fais m'en part. C'est en fait une plante qu'on a offert à cette dame. Et elle trouve la plante étrange. Il lui semble qu'elle bouge. Par ailleurs, elle doit vivre dans peu de lumière, ce qui entrave la photosynthèse. Elle l'a mise dans un lieu assez obscur et la plante apparemment s'y plaît... »

Nathanaël regarde encore l'image. Étrange.
Alfred retourne à ses expériences.

> « Je dois y aller, papa, dit soudainement Nathanaël. Je ne pense pas que tu aies encore besoin de moi. Je te laisse à tes expériences...
> - Oh, excuse-moi ! Veux-tu une tisane ? Je ne t'ai rien offert, je t'ai tout de suite embarqué dans mon labo...
> - Non, ne t'inquiète pas, je voulais juste voir comment tu allais...Je vois que tu ne changes pas, toujours vissé sur tes expériences...Je suis rassuré...
> - Je suis désolé...Décidément, je passe toujours à côté des choses essentielles, prenons quand même quelque chose ensemble.
> - Non, je dois partir, j'ai encore du chemin à faire. N'oublie pas que je suis en vélo.
> - Bon, comme tu voudras, » et Alfred embrasse son fils.

Au moment où il sort de la bulle stérile, Swiffer lève la tête et le regarde passer. Nathanaël enfourche son vélo et reprend le chemin pour rentrer chez sa mère.
Il traverse la forêt, préoccupé par l'image qu'il vient de voir.
« Cette plante, je l'ai déjà vue...Mais où ? ».
Tout en pédalant, il se concentre sur ses souvenirs. Mais plus on cherche, moins l'on trouve. Alors il relâche cet effort de concentration, regarde le printemps avec les pousses naissantes, les fougères vibrantes dans un vert éclatant.
Au détour d'un chemin, il croise un cerf qui lui semble porter des ailes repliées sur le dos. Une bizarrerie de son père, se dit-il encore dans ses rêveries.
Il passe devant l'étrange usine qui effraie Alfred. Elle a curieusement le même effet sur lui. Sa perfection confine au surnaturel. Il n'aime pas cette clairière qui s'ouvre au bord de la route.
Arrivé à la ville, il sillonne les rues, quelques descentes et quelques montées le font transpirer jusqu'à l'immeuble où habite sa mère.

Arrivé au pied de l'immeuble, il charge le vélo sur son épaule et entreprend l'ascension des six étages qui le conduisent jusqu'à son appartement.

Il enclenche sa clé dans le trou de la serrure.

« Bonjour maman !
– Bonjoooouuuur Nathanaëëëël, répond-elle, tu t'es bien prômeunéééé ?
– Oui, je suis allé voir papa.
– Aaaaaaaaaah, et comment va-t-iiiiil ?
– Bien, toujours absorbé dans ses expériences. Il mène une enquête sur une plante d'une de ses clientes. C'est curieux, il me semble l'avoir déjà vue quelque part...
– Probablemeeeennnt, tu saaaaiiis, ton pèèèèère, il ne voit pas toujours les choses autour de luiiiii. Si ça se trooouuuuve on a déjà eu une plante semblaaaaaaable.
– Non, je ne l'ai jamais vue ici. Pourtant, c'est quelque part où je vais assez souvent...Ça reviendra... Et toi, qu'as-tu fait?
– Oooooh, rien de bien extraordinaaaiiiire...je t'ai préparéééé un jus d'orange au sirop d'ortiiiies avec des biscuiiits aux heeeerbes ... Ça te diis ?
– Si tu veux, » et Nathanaël file dans la cuisine et rapporte le broc avec le jus d'orange et une assiette remplie de gâteaux.

Il déguste et discute avec sa mère, quand soudain :
« Ça y est, j'ai trouvé, dit-il en se redressant d'un coup, je sais où je l'ai vue !
– Ah booooonnnn, et où çààààà ? répond interrogative la maman de Nathanaël.
– Je ne crois pas que je puisse te le dire, faut que j'y aille ! »

Et la bouche pleine, il dépose le verre de jus d'orange au sirop d'orties et sort en courant d'air de l'appartement, son vélo sous le bras.

Avant d'enfourcher sa bicyclette, il extrait son téléphone portable de sa poche et recherche dans son répertoire : P....Pierre.....Pierre Daigun :

« Allo ? Tonton ? »

Pierre Daigun consulte son centième mail.
Il a abandonné les écrans d'observation de la *Tracheobionte Apialis historica* pour ne se consacrer qu'à son enquête sur le Professeur Chastel.
Quand le téléphone sonne, il voit s'afficher de nom de Nathanaël.
Il aime bien Nathanaël.
Petit, il le voyait assez souvent, mais les différends qu'il eut avec son frère l'ont éloigné de lui. Ce n'est que depuis qu'il a débuté ses études supérieures en physique, que les liens se sont resserrés entre eux. Nathanaël, avec beaucoup de délicatesse, sait l'inimitié qui existe entre les jumeaux et ne parle jamais de l'un à l'autre. Néanmoins, il trouve que ces deux hommes sont incroyablement complémentaires, un peu comme le ying et le yang. Il se confie souvent à Pierre pour discuter de ses recherches. Il sait que son oncle est un soutien important pour la poursuite de son travail dans la recherche.
Pierre décroche le téléphone, cette interruption impromptue lui fera le plus grand bien.

« Allo ? Nathanaël ?
- Oui, bonjour, comment vas-tu ?
- Bien, et toi mon neveu ?
- Bien. Je peux passer te voir ?
- Je suis bien occupé tu sais...
- C'est urgent, il faut que je te parle d'une chose importante...
- Si ce n'est pas trop long, tu peux passer au labo, j'y suis encore pour un moment...
- Ok, j'arrive ! »

Et Nathanaël raccroche son téléphone et appuie de toutes ses forces sur les pédales.
Il sillonne la ville de toute l'énergie qui lui reste et de toute celle

qui monte en lui après le goûter de sa mère...

Arrivé aux abords de l'université, il se présente à l'accueil, où le gardien le regarde de travers.
> « Bonjour, je viens voir le Professeur Daigun, dit-il au gardien.
> – Vous êtes ? interroge ce dernier
> – Je suis son neveu, il m'attend.
> – Deux secondes, je vérifie et, laissant le portail hermétiquement clos, il décroche son téléphone. Allo ? Professeur Daigun ?
> – Oui...
> – J'ai ici un drôle de spécimen qui se dit votre neveu et demande à vous voir !
> – C'est à dire, répond le professeur encore absorbé par ses mails.
> – Un grand roseau à dreadlocks, avec une large tunique multicolore et un short en lycra...Il est monté sur un vélo rouge...
> – Oui ! Faites-le entrer !
> – Comme vous voudrez, » et le gardien ouvre le portail et laisse entrer Nathanaël.

Nathanaël ré-enfourche son vélo et se rend au laboratoire.
Un autre gardien surveille l'entrée. Mais ce dernier est là depuis longtemps. Il reconnaît Nathanaël.
> « Bonjour, jeune homme ! s'exclame-t-il, on vient voir le tonton ?
> – Oui, je peux poser mon vélo dans l'entrée ?
> – Pas de problème, je veille ! »

Et Nathanaël s'engage dans le couloir.
Soudain, il remarque quelque chose de changé.
Juste après l'accueil, alors que les cloisons obscurcissent le couloir, sur une console une plante a disparu.
LA PLANTE.

Il traverse le couloir et arrive au bureau de Pierre Daigun :
« Bonjour !
- Bonjour, mon grand, répond le Professeur Daigun préoccupé, fais vite, j'ai une étude compliquée à résoudre...
- Dis-moi Tonton, dans l'entrée, n'y avait-il pas une plante avant ?
- Si ...pourquoi ?
- Et où est-elle à présent ?
- Si seulement je le savais, dit il dans un soupir profond et désespéré.
- Et bien, je crois que je l'ai vue quelque part...
- Ah bon ! dit en sursautant le Professeur Daigun croyant s'étouffer, et où ?
- Je voudrais être sûr avant, aurais-tu une photo ? répond Nathanaël en voyant l'émotion soulevée chez son oncle.
- Oui, réplique le Professeur Daigun, fébrile, regarde, et il clique sur son ordinateur : la plante constitue son fond d'écran.
- N'aurais-tu pas une vue d'ensemble. Ce détail m'égare...
- Attends, voilà, dit-il en cliquant sur une galerie de photographies de la plante qu'il déroule en diaporama.
- ....Mmmoui....C'est bien ce que je pensais...répond Nathanaël
- Et tu pensais quoi ? C'est très important !
- Papa est en train de rechercher ce qu'est cette plante...
- Elle est chez lui ? répond avec stupeur Pierre Daigun
- Non, c'est une de ses clientes qui lui a confié une photographie et un échantillon de "terre", ou du moins ce qui y ressemble. Elle lui a demandé de lui dire de quoi il s'agissait...
- Il t'a dit le nom de la cliente ?
- Non, pourquoi ?
- Il faut absolument que je retrouve cette plante. L'histoire est assez compliquée. Ce que je peux juste te dire, c'est

qu'il y va de la vie d'un homme !
- De la vie d'un homme ?
- Oui, il faut que je retrouve cette plante, pour retrouver cet homme... C'est crucial ! Veux-tu bien m'aider ? supplie le Professeur Daigun.
- Je ne sais pas, comment veux-tu que je t'aide ?
- Pourrais-tu juste découvrir qui est cette dame, où elle habite, le reste, c'est mon affaire...
- C'est à dire ?
- Rien de bien grave, juste localiser la plante...
- Tu me jures que je ne vais nuire à personne?
- Bien au contraire, mon neveu ! Tu vas sauver la science et la vie d'un homme !
- Et pourquoi ne peux-tu pas m'en dire plus ?
- Secret défense... dit le Professeur Daigun en se mordant les lèvres. Il en a trop dit ou pas assez...
- Ok, je vais voir ce que je peux faire, » répond Nathanaël avec un sourire rassurant, devinant l'embarras de son oncle.

Le Professeur Daigun, sans un mot, lui saute au cou et l'embrasse.
Jamais Nathanaël n'avait vu son oncle dans un tel état.
« La demande doit être de la plus haute importance » se dit-il.
Il sort du bureau et file vers l'entrée, marche à côté de son vélo jusqu'au portail. Le gardien le reconnaît, et lui ouvre la porte. Il saute sur son vélo et rentre chez sa mère.

Le Professeur Daigun abandonne la lecture de ses mails et ouvre la fenêtre avec les images envoyées par la *Tracheobionte Apialis historica*.
La pièce est à nouveau plongée dans l'obscurité. Pas un bruit.
Il décide alors une expérience qu'il n'a pas encore menée.

Tant pis.
Il faut qu'il tente le tout pour le tout.

Nathanaël va lui donner la clé qui lui manque : la localisation de la plante.

Il revient sur le programme qui le met en relation avec la plante. Navigue dans le menu.
```
   Outils / Fonctions / Croissance /
       Activer / Désactiver
```
Il sélectionne "Activer".
Des excitations micro-vibratoires s'agitent dans le pot.
Ellis, couché au pied des fauteuils Louis XV lève la tête.
Lentement, sûrement, avec une détermination tranquille, la plante commence une croissance paisible.
Des branches se déploient et doucement s'enroulent autour des œuvres de l'Antre.
Ellis s'est redressé.
Les poils hérissés sur le dos, il regarde impuissant la plante envahir les tableaux de l'Antre !

# CHAPITRE 16

Il fait froid.
Quand il ouvre les yeux, le Professeur Chastel comprend immédiatement qu'il n'est plus dans l'atelier de Rogier Van der Weyden, dernier souvenir lui restant en mémoire.
Le sol est de marbre, carreaux de marbre noir et marbre blanc, agencés selon des variations aléatoires.
Le Professeur Chastel s'appuie contre un autel en bois ouvragé.
Le bois confère un peu de vie et de chaleur au lieu.
Son regard s'élève le long des colonnes qui bordent la chapelle où il se trouve et grimpent en suivant les piliers à ressauts en granit soutenant des arcs en plein cintre surplombés de corniches austères.
De là où il se trouve, il devine la nef de la basilique.
Il se redresse et découvre, au-dessus de l'autel, la *Descente de croix* de Rogier Van der Weyden.

Il comprend qu'il a voyagé avec elle.
Il sollicite sa mémoire, ses connaissances, afin de savoir où il est.
« Cette œuvre était une commande de la Confrérie des Arbalétriers de Notre-Dame-hors-les-murs de Louvain. » se dit-il.
Et il continue en mobilisant tout son savoir l'exploration de ses connaissances.

« Elle fut ensuite acquise par Marie de Hongrie, sœur de Charles

Quint qui seconda son frère et occupa les fonctions de gouverneur des Pays-Bas de 1531 à 1555. Femme passionnée par la chasse, elle grandit à côté de Bruxelles où elle était née, dans l'hôtel de Bourgogne. En femme éclairée des choses de l'art, elle commanda au Titien qu'elle rencontra à Augsbourg lors d'une réunion familiale des Habsbourgs, quatre tableaux d'une série appelée *Les damnés*. Elle avait acquis *La descente de Croix* de Rogier Van der Weyden pour son château de Binche. Donc jusque là, 1555, *La descente de Croix* est toujours aux Pays-Bas. » conclut-il.

« En 1549, Marie de Hongrie organisa les Triomphes de Binche, fêtes orgiaques et grandioses préparées pour sa rencontre avec son neveu, Philippe d'Espagne et fils de Charles Quint, auquel l'empereur comptait léguer les Pays-Bas Espagnols. À sa mort, en 1555, elle légua *La descente de Croix* à son neveu, le jeune prince Philippe d'Espagne qui deviendrait Philippe II. Une légende raconte que pendant son voyage des Pays-Bas en Espagne, l'œuvre échappa miraculeusement à un naufrage. Je ne suis pas sur un bateau, dans une tempête, donc tout va bien. » se dit le Professeur Chastel pour se réconforter.

« L'œuvre fut installée, après sa construction en 1584, dans la basilique du palais de l'Escurial, édifié par Philippe II. Donc, soit je me trouve aux Pays-Bas, soit en Espagne. Il faut que j'identifie la chapelle où je me trouve ».

Il se lève et se dirige vers la nef.

Les fresques qui ornent les plafonds lui rappellent soudainement Diego Velasquez. Mais c'est surtout le *Christ en croix* de marbre blanc de Benvenuto Cellini qui lui saute aux yeux. La sculpture achetée à l'artiste qui l'avait réalisée pour son propre tombeau, par le Duc Cosme de Médicis, fut ensuite offerte à Philippe II d'Espagne par François 1er, roi de France.

Il se situe alors : Palais de l'Escurial.
Espagne.

Il se dirige vers le chœur de l'édifice religieux et tourne son regard.
De toute part, des œuvres sont accumulées.
L'édifice est rempli de tableaux et mobilier de bois, stalles, autels et prie-dieu.
Il sort de la basilique et se retrouve dans la cour.
Rapidement, il la traverse, puis pénètre dans un large vestibule voûté et ressort par le portail central de la façade ouest. Il prend du recul, et contemple l'immense statue de Saint-Laurent qui trône au-dessus d'une entrée fastueuse.
Son regard balaye le paysage.
Lui vient alors le poème de Théophile Gautier [100] :

> *« Posé comme un défi tout près d'une montagne,*
> *L'on aperçoit de loin dans la morne campagne*
> *Le sombre Escurial, à trois cents pieds du sol,*
> *Soulevant sur le coin de son épaule énorme,*
> *Éléphant monstrueux, la coupole difforme ;*
> *Débauche de granit du Tibère espagnol.*
>
> *Jamais vieux Pharaon, au flanc d'un mont d'Égypte,*
> *Ne fit pour sa momie une plus noire crypte ;*
> *Jamais sphinx au désert n'a gardé plus d'ennui ;*
> *La cigogne s'endort au bout des cheminées ;*
> *Partout l'herbe verdit les cours abandonnées ;*
> *Moines, prêtres, soldats, courtisans, tout a fui !*
>
> *Et tout semblerait mort, si du bord des corniches,*
> *Des mains des rois sculptés, des frontons et des niches,*
> *Avec leurs cris charmants et leur folle gaieté,*
> *Il ne s'envolait pas des essaims d'hirondelles,*
> *Qui, pour le réveiller, agacent à coups d'ailes*
> *Le géant assoupi qui rêve éternité !... »*

Le spleen l'envahit à nouveau.
Il retourne à la basilique, où il contemple les fresques et les murs

chargés de peinture.
Soudain, il entend la porte s'ouvrir et deux espagnols pénétrer dans les lieux.

L'un a l'allure d'un fier hidalgo, son port de tête est altier et sous un sombrero doublé de taffetas, une grande chevelure noire, ondule jusqu'aux épaules. Une moustache garnie retroussée à la commissure de ses lèvres, adoucit un visage au regard noir et perçant.
Le costume de l'homme est raffiné : une jaquette courte de fine laine couverte par un pourpoint de légère toile noire, se prolonge par des manches amovibles en satin richement ornées de damassé pourpre et or, le tout assemblé par une large ceinture de cuir noir. La cape en flanelle noire ornée d'une croix rouge espagnole, jetée sur les épaules de l'homme à fière allure, laisse deviner un tahali, support de sabre utilisé par l'infanterie montée espagnole. De longues chausses de soie noire s'effacent dans des sortes de bottes hautes[101].
À ses côtés, un moine hiéronymite[102], petit homme au corps incertain noyé dans l'épais drap brun d'une robe à capuchon, murmure la tête légèrement inclinée. Un torrent de consonnes raclant parfois quelques pierres de sons gutturaux, rebondissant sur les arabesques effilées des roulements de langue s'échappe de la silhouette obscure.
Le flegme du bel hidalgo fait contraste avec ce petit homme.

Le Professeur Chastel, quant il les voit s'avancer, reconnaît très vite Diego Velasquez.

Du XV° Siècle, il est à présent passé au XVII° Siècle.
Les couloirs du temps de la peinture sont décidément imprévisibles !

« Je dois à présent retrouver la date où je suis... » se dit-il.
Il reprend son exercice de concentration et retrace le parcours du peintre.

« Nommé peintre du roi en 1623, Diego Velasquez était sous l'autorité d'une administration qui lui commandait de copier et restaurer les œuvres royales, mais en tant que peintre il honorait également des commandes. Il eut notamment le privilège exclusif de peindre le roi Philippe IV d'Espagne.
En temps que peintre dépendant de la *Junta de Obras y Bosques*, il était chargé d'administrer les collections d'œuvres d'arts du roi Philippe IV d'Espagne. Il devait notamment réaménager l'Escurial. Ce doit probablement être une visite de l'artiste à l'Escurial dans le cadre de son administration. » réfléchit le Professeur.

Diego Velasquez s'approche de l'œuvre de Rogier Van der Weyden et indique, avec économie de gestes, mais fermeté du corps et de la voix, le polyptyque si peu mis en valeur dans ce lieu. Le retable, alors complet avec ses volets est placé au-dessus de l'autel de la chapelle où s'est réveillé le Professeur Chastel.
« Seul, un artiste du génie de Velasquez est en mesure de voir dans cette profusion, combien cette œuvre est une pièce maîtresse de l'art flamand. » pense Léon Chastel.

Le personnage en impose et le Professeur Chastel est fasciné par son charisme. Il en oublie à nouveau sa condition humaine et suit Velasquez hors de la basilique.

Arrivés dans les écuries, Velasquez attrape un sabre qu'il glisse dans son tahali, deux gardes se redressent et amènent à l'artiste un magnifique cheval espagnol à la crinière frisée et à la croupe musclée. Velasquez saute sur l'animal, tandis que les gardes vont récupérer leurs montures parées dans les écuries.
« ...Avec un peu de chance... »
Le Professeur Chastel se hisse sur la croupe du cheval de l'un des deux gardes et s'accroche au troussequin de la selle afin de ne pas tomber.
L'équipage part.
Le jour déclinant ils font une halte dans une auberge,.

Le Professeur Chastel peut alors, en toute discrétion, en se rendant dans la réserve, se restaurer. Il y trouve du poisson séché et du pain. Quelques goulées de vin tirée d'une cruche viennent revigorer son gosier asséché par tant d'épreuves.
Il ne perd pas de temps dans la réserve.
Diego Velasquez est un homme plutôt discret et peu expansif.
Le Professeur ne peut se fier à l'agitation ou au bruit pour suivre l'artiste.
Le repas terminé, ce dernier s'enquiert d'une chambre où il se rend pour la nuit.
Le Professeur Chastel lui emboîte le pas.

Aux aurores, le lendemain matin, une légère agitation éveille le Professeur Chastel.
Diego Velasquez s'apprête à sortir de la chambre, déjà paré de pied en cap.
Le Professeur bondit sur ses jambes, dans l'espoir que l'escorte militaire accompagnera le peintre jusqu'à sa destination.
« Probablement le palais de l'Alcazar à Madrid !».

Diego Velasquez, après s'être acquitté de la chambre et ayant pris un morceau de pain garni de confiture de figues, saute à nouveau sur son cheval, pour une prochaine étape de son voyage.

C'est dans l'après-midi que l'équipée arrive en vue de Madrid.
Le Palais de l'Alcazar trône en surplomb de la ville de façon majestueuse.
« Rien à voir avec le XX° Siècle, se dit le Professeur, le palais dans l'épure du paysage est majestueux ! » et le plaisir des yeux, lui fait oublier les courbatures de l'inconfort et les crispations de ses doigts blanchis par tant d'efforts pour agripper le troussequin de la selle du garde.

Ils pénètrent dans la ville de Madrid et s'arrêtent vers la Plaza Mayor.Les bâtiments sont flambant neufs. Juan Gomez de Mora, architecte espagnol inspiré par les traités d'architecture italiens, a

transformé cette ancienne place de marché, en cour bordée d'arcades surplombées de trois étages. Les fresques que connait le Professeur Chastel ne sont pas encore réalisées. Seuls les bâtiments de brique, ponctués de tours carrées symétriques dans les grandes longueurs témoignent du penchant baroque de l'architecte. Tous les étages sont rythmés par des portes-fenêtres ouvrant sur des balcons aux balustrades en fer forgé.

Diego Velasquez et les deux gardes descendent de cheval.
Ils prennent la rue Atocha, se rendent à pied vers le Palais de l'Alcazar.
Le Professeur Chastel leur emboîte le pas.
Il les suit jusqu'à l'appartement de Velasquez, donné par le Roi, Philippe IV d'Espagne en 1625.

L'arrivée à Madrid est une information importante pour le Professeur Chastel. Diego Velasquez ne vit plus à Séville, ce qui signifie qu'on est après 1625.
Les chevaux sont confiés à quelques jeunes écuyers en attente de travail, les gardes se dirigent vers leurs quartiers.

Juana, la femme de Diego Velasquez, est avec sa fille Francesca. Leurs tenues sont modestes et contrastent avec l'allure distinguée dont se pare le peintre. En entrant dans l'appartement, le Professeur Chastel découvre une grande pièce où une table est entourée de quatre chaises, d'un coffre et d'un poêle révélant des difficultés financières.

« Nous devons être quelque temps avant *Le triomphe de Bacchus*[103] qu'a réalisé Velasquez en 1628 et qui lui permit d'asseoir son autorité et envisager son voyage en Italie, pense le Professeur Chastel, je crois me souvenir que le roi rétribuait avec retenue et quelques irrégularités ses peintres. Comme ses confrères, bien que favorisé, Diego ne disposait que de peu de liquidités pour satisfaire ses besoins et ses envies. Cependant, son statut lui permettait de réaliser des œuvres pour d'autres

commanditaires fortunés, qui le rétribuaient à la mesure de son talent. Je dois donc être dans la première période du peintre, avant 1629. Voilà qui resserre les dates : après 1625, avant 1629. » se dit-il le cœur un peu plus léger.

Fatigué de son voyage à cheval, le Professeur Chastel se met dans un coin de la pièce et sombre rapidement dans un sommeil sans rêves.

Des éclats de voix le réveillent subitement.

Diego Velasquez arpente la grande pièce avec un énervement contenu. Sa femme est plongée dans la malle, tandis que Diego gonfle le poitrail et tend les étoffes dans ses hauts de chausses pour draper au plus près son corps d'hidalgo. Juana lui tend une herreruelo, cape légère, qu'il enfile d'un geste ample et gracieux. Puis il place avec soin un sombrero sur son chef, ajusté avec style pour dégager à la fois toute la distinction de son état mais aussi voiler de mystère son regard ombrageux.

Le Professeur Chastel bondit sur ses pieds et dès que Diego Velasquez s'empare de la poignée de la porte, se glisse dans ses pas.

L'homme est vif et son allure soutenue.

Le Professeur Chastel sent la faim et la soif qui le tenaillent. Ses pas ont du mal à soutenir le rythme. Des effluves d'épices proviennent d'une pièce à la porte grande ouverte. N'y tenant plus, le Professeur abandonne Diego Velasquez pour se glisser vers la cuisine où le guide son odorat. Il y découvre une table garnie de légumes gorgés de soleil, quelques morceaux de pain et bouteilles de vin. Il balaye rapidement la pièce du regard.
Personne.
Il se livre alors à un festin dont il se délecte jusqu'à être repu.
Cette affluence soudaine de calories déclenche en lui une

profonde torpeur. Il sort de la pièce, se dirige vers le jardin et, profitant du soleil madrilène, se pose quelques instants dans la saveur d'un bien être épicurien dont il avait oublié les sensations exquises. Ce cocon de bien être ne tarde pas à l'accompagner sur les rives d'un sommeil réparateur.

Ce sont les rayons du soleil qui le réveillent.
Ils dardent leurs pointes vulcaniennes sur le Professeur, provoquant quelques piqûres thermiques.
Léon Chastel s'étire, se redresse, puis se lève et rejoint le Palais de l'Alcazar. Au détour d'un couloir, il reconnaît la voix de Diego Velasquez, une autre voix lui répond avec des accents plus germaniques. Il avance et se trouve nez à nez avec Diego Velasquez en grande discussion avec ...
« Pierre-Paul Rubens ! » s'exclame le Professeur Chastel.

Pierre-Paul Rubens arbore une moustache retroussée qui surplombe un bouc justement taillé sur la pointe d'un menton légèrement long et en galoche. Ses yeux sont d'un bleu profond proche du noir. Le nez est droit, le regard d'une grande intensité.
« Décidément, se dit le Professeur, tous ces génies, de Van Eyck à Picasso en passant par Velasquez et Rubens, ont le regard habité ! »
Les cheveux du peintre flamand sont courts, sa tenue sobre toute de noir n'est soulignée que par une dentelle blanche qui déborde à l'encolure.
Les deux hommes semblent s'apprécier.

Ils avancent en parlant avec ferveur. Le Professeur Chastel ne comprend pas un mot de leurs échanges, mais Pierre-Paul Rubens, aîné de Velasquez de vingt-deux ans, impose un certain respect à ce dernier.
Le Professeur décide de les suivre.

« Réfléchissons. Pierre-Paul Rubens était à l'époque comme Velasquez diplomate du roi. La tâche de ces diplomates était de

convoyer en bon lieu les œuvres offertes aux différentes cours, mais aussi, une fois dans la cour étrangère, réaliser des portraits afin de les rapporter à leurs mécènes pour envisager des alliances. Qui mieux qu'un peintre royal pouvait honorer cette mission. Par ailleurs, ils étaient également dépêchés en voyage, notamment en Italie, afin d'acquérir des œuvres pour les rois, qui pouvaient ainsi faire état de leur culture et de leur puissance. Ces voyages étaient de véritables aubaines pour les peintres, tant au niveau de leur enrichissement pictural, car les voyages leurs permettaient de voir et copier les grands maîtres, que pour l'échange des techniques et savoir-faire.
Rubens était un homme raffiné, qui outre son éducation humaniste, avait reçu également les belles manières de courtisan et était reconnu pour son savoir-vivre.
Il fut l'artisan de négociations entre l'Espagne, dont les Pays-Bas étaient une province, et l'Angleterre qui soutenait les calvinistes, rebelles à l'autorité catholique espagnole. »

Après cette première mise en situation, le Professeur Chastel poursuit sa réflexion :
« Je suis entre 1625 et 1629, d'après mes déductions précédentes. Velasquez a entre vingt-cinq et trente ans, tandis que Rubens navigue autour des cinquante ans. Il me faut une date chez Rubens.... »

Les deux artistes s'installent dans une auberge.
Le Professeur Chastel est ravi de la pause. Il va pouvoir sonder sa mémoire.
« Entre 1625 et 1630, Rubens est en plein travail diplomatique. Bien qu'il eût à cœur d'honorer ses commandes malgré le décès de sa femme en 1626, il dut abandonner un temps la commande de Marie de Médicis pour le cycle d'Henri IV, afin de remplir sa mission diplomatique.
En effet, en 1628 Philippe IV d'Espagne avait demandé à la régente des Pays-Bas, sa tante Isabelle Claire Eugénie, de lui transmettre la correspondance pour les négociations de paix entre

l'Espagne et l'Angleterre. Comme cette charge diplomatique incombait au peintre, Isabelle demanda à Rubens de se rendre avec les documents en Espagne, auprès du roi Philippe IV, afin de compléter ces missives par un discours éclairé.

Cette interruption de l'atelier, fut un temps relativement bien gérée par l'artiste.

Son atelier, installé dans la maison du Wapper à Anvers conçue par l'artiste, était une ruche où de nombreux assistants étaient à l'ouvrage. Le départ du maître pendant plusieurs mois (cette mission dura environ deux ans), va entamer la main d'œuvre et quelques assistants vont partir. Cependant, sur recommandation du Maître, Guillaume Panneels, assistant de Rubens et peintre-graveur, eut la tâche de maintenir l'activité de l'atelier. L'ouvrir chaque jour, mais aussi veiller à ce que les compositions et dessins du Maître servant à la réalisation des œuvres, soient soigneusement conservés sous clé dans le bureau du Maître.

C'est en 1628, le 19 Août, que Rubens quitte Anvers pour se rendre à Madrid. Le voyage durera dix-sept jours. Il ne fera qu'une halte prolongée vers La Rochelle, où le roi Louis XIII tient un siège contre les protestants alliés des anglais. Mais à son arrivée à Madrid, Pierre-Paul Rubens apprend que son interlocuteur anglais pour la paix, le duc de Buckingham au service de Charles Ier a été assassiné. Les rendez-vous diplomatiques prévus à la cour madrilène fondent comme neige au soleil. Sa fonction diplomatique s'estompe au profit de son travail artistique.

Alors que Philippe IV d'Espagne, quelques années auparavant, avait signalé à sa tante Isabelle Claire Eugénie, régente des Pays-Bas, que cet homme était bien peu important, la régente n'avait pas oublié d'accompagner l'artiste de huit toiles qu'elle lui avait commandées et qui montraient, dans divers genres, tout le talent de cet homme : peintures historiques, mythologiques, peintures érotiques, scènes de chasse... Impressionné par la beauté de ces œuvres, Philippe IV d'Espagne demanda au peintre de faire son portrait, privilège jusqu'alors accordé au seul Velasquez. Il avait même installé Rubens dans le Palais de l'Alcazar, dans l'aile nord,

en lui donnant accès au magasin pour se fournir en toiles, couleurs, huiles, pinceaux et autre matériel nécessaire à son ouvrage.

Velasquez aurait pu se sentir outragé d'une telle confiance octroyée par le roi à un artiste étranger et l'atteinte à ses privilèges. Mais face aux œuvres du Maître, Velasquez comprit immédiatement le profit qu'il pouvait tirer d'échanges avec Rubens, afin de parfaire son art[104].

Nous devons être en 1628 ou 1629... » Conclut ainsi le Professeur Chastel.

Les deux peintres, après quelques verres de sangria, se lèvent et retournent au château.
Le Professeur Chastel les suit.
Il pénètrent dans la cour nord et se dirigent vers l'atelier de Pierre-Paul Rubens.
Pour le Professeur Chastel, l'excitation est à son comble ! Voir le grand Maître donner une leçon à l'immense Velasquez !
Dans l'atelier, les toiles sont de taille plus modeste que ce que Rubens a donné l'habitude de voir. Il faut dire que le roi le contraint au travail de portrait, genre que l'artiste aime peu.
Cependant, dans un coin, de nombreuses toiles s'empilent.

Diego Velasquez et Pierre-Paul Rubens se dirigent vers ce coin, de la pile, Pierre-Paul Rubens extrait une toile.
Le Professeur Chastel qui les suit de près découvre avec ravissement une esquisse de ce qui ressemble à *L'offrande à Vénus* du Titien[105]. Le Professeur Chastel l'identifie rapidement. Un parterre de petits anges rondelets grouillent dans une clairière, se livrant à la gourmandise effrénée de pommes, fruits du péché, mais aussi aux caresses et aux bisous. Certains grimpent dans les pommiers pour poursuivre l'orgie, tandis qu'un cupidon s'apprête à toucher de sa flèche deux amoureux hors champ. Sur son socle de marbre, la statue de Vénus se dresse avec une certaine langueur tenant dans sa main une coupelle pour recevoir l'offrande. L'énergie de Rubens dans la reprise des corps et de leur

chair est ébouriffante. L'esquisse est inachevée et le paysage rapidement évoqué par des touches de verts et de bleus. Les deux femmes sous la vierge, ne sont pas encore réalisées.
Rubens saisit un drap et enveloppe la toile, tandis que Velasquez s'arme d'une ficelle et drape le tableau pour le transport.
« Si c'est ce que je crois, c'est fabuleux ! » s'exclame le Professeur.

Rubens remplit une caisse de crayons et de couleurs, de fioles et de pinceaux.
Velasquez sort de l'atelier, laissant le Maître à ses derniers préparatifs.
Soudain, des bruits de sabots résonnent dans la cour, suivis du brouhaha des roues d'une voiture chahutée par les pavés. Le Professeur Chastel sort et découvre une voiture décapotable. Deux valets en descendent et la chargent du nécessaire du peintre. Les artistes s'installent sur les sièges, le Professeur Chastel grimpe à côté du cocher, la voiture démarre.

« Nous retournons à l'Escurial, se dit plein d'enthousiasme le Professeur Chastel, quelle magnifique journée ! »

# CHAPITRE 17

« Allo, papa ?
– Nathanaël ! Je suis confus pour hier...
– Ne t'inquiète pas... Je voulais juste te proposer, je suis disponible ce matin, veux-tu que je t'aide au marché ?
– C'est gentil, mais je pense que tu as mieux à faire...
– Non, j'aime bien faire le marché. Le contact avec les clients m'enrichit, tu sais dans la recherche et les études, on est un peu isolé. La diversité sociale est une chose que je privilégie...
– Comme tu voudras... »

Alfred est en train de préparer sa remorque à grande roues.
Il est levé depuis 4 h du matin.
Il a soigneusement rangé ses légumes dans les cageots, à présent la cargaison est prête. Une sangle à cliquets vient consolider la pile afin d'éviter tout déversement. Alfred sort son cyclomoteur rouge de la grange et l'attelle à la remorque. Puis il enfile une veste en lin, saute sur la mobylette, démarre.
Traverser la forêt au moment où se lève le soleil est un instant magique. Depuis le temps, les animaux sauvages se sont accoutumés au bruit du cyclomoteur d'Alfred. Il les voit à l'affût, cette vie autour de lui, bienveillante, le remplit de bien être chaque matin.
Rosie, son cabas au bras, arrive au marché.

Il est tôt ce matin.
Elle est impatiente d'avoir des nouvelles de la plante.

Alfred, aidé de Nathanaël est encore en train d'installer son étal.
« Bonjour Rosie, lui dit-il alors qu'elle arrive à sa hauteur.
- Bonjour Alfred...Jeune homme, salue-t-elle avec une inflexion de la tête.
- Madame, quelle belle journée !
- Oui, le soleil est au rendez-vous...
- Attendez un peu, Rosie, je finis de décharger...
- Faites, faites... » répond Rosie en rongeant son frein.

Sur des croisillons dont la fragilité apparente contraste avec la solidité effective, Nathanaël installe des plaques d'aggloméré qui servent de support. Pendant qu'il agence les cageots, Alfred dépose une caisse en bois et s'en sert comme desserte pour poser la balance.
« Voilà, nous y sommes... Alors Rosie ? demande-t-il en se redressant.
- Ce sera juste une salade pour aujourd'hui...
- Bien, répond Alfred, plongeant sa main dans la fraîcheur des feuilles de scaroles récoltées à l'aube. Celle-ci vous convient-elle ? Il tend une salade dont les feuilles vert émeraude s'enroulent avec vigueur autour d'un cœur vert jade.
- Oui, cela ira, réplique Rosie en prenant la salade qu'elle glisse avec précaution dans son cabas. Je vous dois ?
- Un euro s'il vous plaît.
- Voilà, dit-elle en tendant la pièce. Au fait, avez-vous eu le temps de regarder les échantillons que je vous ai confié ?
- Oui, je suis en train de les étudier... C'est effectivement étrange. Il semblerait que la terre ne soit pas vraiment de la terre, des sortes de capsules. Je suis en train d'en faire les analyses chimiques. Je vous tiendrai au courant...
- Vous êtes vraiment très gentil.

– Nathanaël aurait déjà vu cette plante quelque part. N'est-ce pas Nathanaël ? As-tu retrouvé l'endroit où tu l'aurais déjà rencontrée ? demande Alfred à son fils.
– Non, pas encore, répond Nathanaël pensant aux recommandations de son oncle, il faudrait que je la voie pour être certain, la photographie n'est pas très précise...
– Je ne puis vous l'apporter, elle est très lourde. Je pense que c'est cette "terre" qui pèse.
– C'est dommage, répond Nathanaël, Je n'arrive pas avec l'image à situer la plante...
– Vous pourriez peut-être venir la voir... suggère Rosie du bout des lèvres.
– Je ne voudrais pas vous déranger...
– Nullement ! rétorque Rosie, je voudrais bien savoir ce qu'est cette plante ! Quand seriez-vous disponible ?
– Maintenant ! déclare en se redressant Nathanaël, les clients ne sont pas encore levés, je ne pense pas que papa va crouler sous le travail présentement, dit-il en se retournant vers Alfred.
– Non, Nathanaël, à cette heure, le marché est encore calme. C'est vers neuf heures que les clients sont plus nombreux. Mais ne t'inquiète pas, accompagne Madame si tu le veux. »

Nathanaël se dirige vers Rosie, propose avec élégance de porter son cabas et les voici partis tous les deux.

Pierre Daigun est rentré chez lui.
Après avoir enclenché le processus de croissance de la plante, il lui faut attendre.
Cette croissance va lui permettre d'explorer d'un peu plus près le lieu étrange où elle se trouve.
Il a besoin de se reposer.
Son appartement est petit et sombre.
Ce n'est pas un homme d'intérieur.

Bâti sur un terrain en pente, l'immeuble où habite Pierre Daigun date de la fin du XIX° siècle. L'entrée du bâtiment est en rez-de route. Il faut descendre quelques marches pour accéder au premier sous-sol, où c'est le seul appartement.
Il a trois fenêtres étroites qui donnent sur un terrain en friche.
Une pièce de quatorze mètres carrés, avec un mur où se succèdent évier, égouttoir, plaques de cuisson au-dessus du frigo et four, le tout surplombé de placards en formica rouge, fait office de cuisine-salon-séjour. Le plafond est peint en noir, les murs sont rouges pour l'un, tandis que celui qui lui fait face est couvert par une immense photographie de nuit américaine[106] qui ressemble à New-York.
La pièce présente un désordre innommable.
Pierre Daigun ne reçoit pas chez lui.
C'est un peu comme son terrier.
Comme beaucoup de scientifiques spécialisés dans un domaine, il ne possède pas de plantes chez lui. Les plantes sont assimilées au travail. Il préfère les voir croître dans les laboratoires, selon des protocoles scientifiques précis, auxquels il serait incapable de se contraindre au quotidien. Alors plutôt que de les voir dépérir, il préfère s'en passer.

Il est 5 h.
Il a mis son réveil.
Le temps lui est compté.
Il se lève dans sa petite chambre vert pomme de six mètres carrés où son lit d'enfant a pris place et se dirige vers sa salle de bain peinte en violet.
Pour ce qui est de la décoration, Pierre Daigun n'est pas un expert de ce que l'on qualifierait le "bon goût".
Mais c'est son monde, son univers, son refuge.
Peu lui importe les jugements.
Pratiquement personne ne vient jamais ici.
Il enfile un blue jeans et un tee-shirt jaune canari, des baskets, avale rapidement un café et sort.
Il grimpe dans sa voiture.

Direction : maison d'Alfred.
Cela fait longtemps qu'il n'y est allé. Mais il se souvient de la route.
« Encore un endroit paumé, pense-t-il, ça lui va bien... » Et cette idée étire délicatement ses zygomatiques pour laisser paraître un fugace sourire sur son visage.

Il franchit l'ancienne voie de chemin de fer et prend la grande ligne droite qui traverse les champs céréaliers. Il arrive au niveau de l'usine.
Une sensation étrange déclenche un frisson qui court le long de sa colonne vertébrale.
« Je suis sur la bonne route » se dit-il au souvenir de ce mal-être.
Au bord de la route, un panneau triangulaire rouge signale qu'il faut faire attention aux cerfs.
Aux cerfs-volants[107].
D'un chemin qui sort de la forêt, débouche un Kangoo. Rouge.

« J'approche » pense-t-il. L'excitation commence à déclencher quelques accélérations cardiaques. Ses mains collent un peu plus au volant de son véhicule.
« Là, à gauche, le chemin ! »
Et il s'engage sur un chemin terreux.
Après deux kilomètres, la clairière révèle enfin, blottie dans une cuvette, la maison d'Alfred. Il descend vers la maison et manœuvre pour pouvoir repartir rapidement. Au moment où il ouvre sa portière, un aboiement ponctué de hurlements l'accueille.
C'est Swiffer.
Derrière la porte de la grange, il a entendu une voiture qu'il ne connaît pas.
Il s'est redressé et de toutes ses forces, il aboie.
Quelques glissandos vers des notes aiguës percent les tympans de Pierre Daigun.
« Mince, le chien ! » bougonne-t-il en posant le pied par terre.
Il sort de la voiture.
Au moment où il claque la portière, un froissement d'ailes lui fait

tourner la tête.
Son visage se fige dans une expression d'horreur.
Fonce sur lui, le cou tendu, la tête inclinée, bois en avant, un cerf volant ! L'animal dans un vol plané fond sur sa proie et au dernier instant se redresse. Il rase la tête de Pierre Daigun qui par réflexe se protège de son bras.
Swiffer continue ses aboiements.
Le Professeur Pierre Daigun se précipite vers la grange, mais un autre cerf, les ailes déployées frôle son dos dans sa course. Comme une armée de chasseurs, venus de nulle part, ces animaux extraordinaires tournent et virevoltent autour de la voiture.
Le Professeur Daigun saisit la poignée de la grange et ouvre la porte.
Il découvre Swiffer, planté sur ses quatre pattes, la tête tendue vers le ciel, qui continue ses vocalises.
L'animal est peu impressionnant.
D'une dizaine de kilos à tout casser, son pelage hirsute noir et blanc le fait plus ressembler à une serpillière qu'à un chien. Néanmoins, à la vue de Pierre, le chien se met à gronder. Il retrousse par réflexe ses babines, révélant une gencive où percent deux morceaux de dent jaunis à la tête émoussée.
« Rien à craindre de ce côté là » se dit Pierre en avançant et négligeant l'animal.
Swiffer se met face à lui.
Alors que son postérieur est dressé sur ses pattes arrières, il incline le torse vers le sol et redresse la tête vers Pierre, prêt à bondir !
« Ben mon coco, on se prend pour un doberman ! » plaisante le Professeur Daigun en tendant la main vers l'animal.
À cet instant, le chien se redresse subitement et s'ébroue.
Un nuage de poussière, telle une tempête envahit la pièce.
Le Professeur Daigun est suffoqué.
Dans le peu de temps où il a vu la grange, il a pu repérer le laboratoire.
À l'aveuglette et à tâtons, il se rend vers la bulle stérilisée.
Swiffer navigue entre ses pieds pour le faire trébucher.

Pierre Daigun lance de grands coups de pieds qui manquent de le déséquilibrer. Il trébuche sur la marche qui délimite la zone de terre-battue et de tomette. Se guidant comme un aveugle dans la tempête de poussière, il parvient à la bulle.
Swiffer qui ne franchit jamais la limite entre la terre battue et la tomette reste au pied de l'espace d'étude.
La tempête arrive à sa fin. Le chien n'a plus de quoi alimenter les courants d'air.
Pierre découvre là, sur la table en inox, les échantillons de terre et la photographie polaroid confiée à Alfred par Rosie.
Il s'en empare, jette un rapide coup d'œil aux lieux : « Quel étrange endroit ! Et quels animaux bizarres, mon frère aurait-il sombré dans la sorcellerie ? » se demande-t-il.
Mais déjà, il faut qu'il pense à repartir.
Il glisse le polaroid et les échantillons dans sa poche.

Les cerfs volants ont cessé de tournoyer autour de l'automobile. Dès que Pierre Daigun est entré dans la maison, ils se sont posés dans la clairière et attendent tranquillement, en broutant.

Lorsqu'Alfred avait, sur les panneaux de signalisation de la marée-chaussée, ajouté des ailes aux cerfs, ce n'était pas qu'une boutade, c'était aussi une réalité.
Au cours d'un voyage, il était tombé, au Trinity College de Dublin, sur la compilation réalisée par Nikolaï Tolstoï des *Quatre branches du Mabinogi*[108]. Dans ce texte issu de la tradition celte, il avait alors découvert l'histoire de Gwydion, le magicien, qui avait été transformé en cerf par son oncle, Math.

Math, le souverain du Gwynedd, a deux neveux : Gilfaethwy et Gwydion le magicien. Ce dernier a éloigné Math de ses terres pour permettre à son frère, Gilfaethwy, de violer la plus belle vierge du royaume, Goewin, dont Math est le souverain. Il fait croire à Math que le prince de Dyved posséde des porcs fabuleux qu'il peut s'approprier.
Gwydion emploie ruse et magie : il propose de se rendre avec de

faux bardes dans le royaume de Dyved. Charmant son auditoire, notamment Pryderi, Prince de Dyved, il fait apparaître, le temps de la transaction, des étalons et lévriers en nombre équivalant à celui des porcs.
Le Prince de Dyved accepte d'échanger ses porcs contre les étalons et lévriers, fruits de la magie de Gwydion.
Math s'empare des porcs fabuleux aux dépens du prince de Dyved, Pryderi. Ce larcin donne lieu à une guerre et de grandes batailles qui ne prennent fin qu'à la mort de Pryderi tué par Gwydion.
Pendant ce temps, sur les terres de Gwynedd, dont Math est le roi, Gilfaethwy viole la vierge symbole de la fertilité du royaume. À son retour, le roi furieux épouse la jeune fille outragée et en fait sa reine. Par vengeance, il transforme ses neveux, l'un en cerf, l'autre en biche. Il les condamne à procréer et les bannit. Puis il les transforme en laie et sanglier, puis en loup et louve, d'où naissent successivement un marcassin et un louveteau.

Intrigué par l'histoire, Alfred avait fait de nombreuses recherches d'archives jusqu'à tomber sur un manuscrit écrit en vieux gallois, où des formules druidiques que l'on pouvait apparenter à l'histoire, étaient écrites. Il releva les formules et s'en inspira.
De retour chez lui, il fit des expériences en suivant les instructions.
Il attendit une journée sans lune pour réaliser l'expérience.
Ne pouvant expérimenter la transformation sur un humain, il choisit une oie qu'il avait dans sa basse-cour, pour tester les formules druidiques.
Avec son alambic, il réalisa les mixtures indiquées dans le manuscrit et saisit l'oie. Il lui enfourna un entonnoir dans le gosier et fit couler le mélange magique.
L'oie s'éloigna, outrée par le gavage qu'elle venait de subir et, tortillant du croupion, se dirigea vers son enclos, la tête dressée de dignité.
Alfred observa l'oie, mais rien ne se produisit.
Il ne put même pas constater une quelconque affection

comportementale.
Il mit alors le reste de la mixture dans une gamelle en fer blanc et la déposa dans la basse-cour. Peut être que la mixture finirait par faire effet.
« Si demain je retrouve des cerfs dans la basse-cour, ceci confirmera que ces textes ne sont pas que des fables » se dit-il.

Le lendemain matin, il se rendit dans la basse-cour.
Quatre de ses oies avaient disparu.
Il fit le tour.
Mais ne vit rien.
Assis sur un petit banc de bois, il se mit à réfléchir : « Et si la potion avait fait effet dans la nuit ? Il se peut que la transformation ait eu lieu et, comme l'enclos est peu élevé, si les oies sont devenues des cerfs, ils ont très bien pu franchir la barrière et partir dans les bois... »
Il fit alors de tour de l'enclos.
Aucune empreinte.
Aucune trace de cerf ou de tout autre animal.
Les oies s'étaient volatilisées !

Afin de réfléchir, il décida d'aller faire un tour en forêt avec Swiffer. Suivit de son paillacochien, il partit à travers les arbres, à la recherche d'indices. Soudain, il vit Swiffer, le nez en l'air marquer un temps d'arrêt. Le paillacochien, dressé sur ses pattes humait l'air de la forêt.
Il se mit à hurler.
De longs glissandos vers des aigus stridents.
Les sons émis par le chien transperçaient les tympans.
Alfred tenta de ramener son paillacochien à la raison, mais rien n'y fit. C'est alors qu'il entendit des bruissements d'ailes au-dessus des arbres.
Et...Magnifique !
Pour la première fois il vit, tournoyant autour d'eux, quatre cerfs volants planant en escadrille.
Leurs ailes étaient blanches comme celles des oies, mais leur

pelage était fauve et leurs bois avaient des ramages sublimes. Alfred laissa Swiffer se livrer à ses vocalises tandis qu'il regardait avec émerveillement tournoyer les animaux fantastiques.

C'est ainsi qu'il décida de dessiner sur les panneaux de la maréchaussée, des ailes aux cerfs, afin d'alerter les voyageurs de l'éventualité d'une rencontre improbable.

La tempête déclenchée par Swiffer dans la grange est arrivée à son essoufflement.
Pierre voit la sortie.
Le chien est là, posé sur son train arrière.
« Plus grand chose à craindre, se dit Pierre Daigun., je peux y aller. »
Il traverse la grange.
Swiffer, en s'entortillant dans ses jambes, tente de faire basculer l'intrus, mais rien n'y fait.
Pierre arrive à la porte de la grange et l'ouvre.

Les cerfs volants sont loin et semblent brouter paisiblement.
Mais alors qu'il tourne la tête vers sa voiture, il devient livide.
Il découvre, à la place de sa Citroën C3 décapotable, un *Deupatosaurus*[109].
Il n'en croit pas ses yeux.
Un capot de deux-chevaux, aux phares énucléés, forme la tête d'un gigantesque squelette d'animal préhistorique imaginaire : colonne vertébrale, cage thoracique et pattes à deux doigts constituent le corps du monstre.
L'animal l'attend.
Le Professeur Pierre Daigun se sent prit d'un vertige.
Il se tient au chambranle de la porte.
« Non, ce n'est pas possible. Je dois être malade. Il doit y avoir des substances psychotropes dans cette grange... C'est pas possible ! se lamente-t-il, plus qu'une solution, partir de cet enfer à pied, retrouver la route, faire du stop et rentrer ! Vite ! »

Il part d'un pas décidé, remonte le chemin.
En travers du chemin, un cerf l'attend.
Ce n'est pas un cerf volant.
C'est un cerf.
Un simple cerf.
« Impressionnant, quand même le cerf... », tremble Pierre Daigun.
Il prend ses jambes à son cou et retourne dans la grange.
Essoufflé, par la peur et l'angoisse, il pose ses mains sur ses genoux, réfléchit.
« Faut que je passe, je peux pas rester ici ! »
Il vérifie ses poches : les échantillons d'Alfred et le polaroid de Rosie sont là.
Tout va bien.
Il se redresse et regarde autour de lui.
Une fourche !
Il s'en saisit et repart.
« On va voir ce qu'on va voir, bande de dégénérés » tempête-t-il la voix pleine de colère.
Le cerf est toujours là.
Il l'attend.
Pierre s'approche.
Le cerf baisse la tête.
De son sabot droit, il gratte le sol avec énergie.
Son poitrail semble devenir de plus en plus gros.
Ses narines crachent un souffle fort.
Pierre s'avance, fourche en avant.
« Viens là, mon gros, approche....Approche... » siffle-t-il entre ses dents serrées.
Tout son corps est tendu dans l'attente de l'attaque de l'animal.
Soudain, ce dernier bondit.
Pierre lève la fourche !
...Et miracle, la fourche touche l'animal à la jugulaire.
Ce dernier s'effondre aux pieds de Pierre, la tête tordue et tournée vers lui.
Le regard de l'animal s'est éteint.
Les bois du cerf sont comme enfoncés dans le chemin.

Rapidement, une nuée de mouches vertes arrive et se met à voleter.
Le Professeur Daigun lâche la fourche et s'apprête à partir, lorsque surgissent du sol des résurgences du bois du cerf[110].
Ces résurgences[111] se dressent rapidement autour de Pierre, comme une prison.
Sur l'une d'elles, Pierre Daigun remarque ce qui ressemble à un bourgeon.
Il s'en approche.
« Non, ce n'est pas un bourgeon... C'est....Une tête de mort ! »
Affolé, il se glisse entre les branches encore réduites et s'éloigne en courant, poursuivit par les grosses mouches vertes.

Cela fait dix minutes qu'il court.
Il n'a pas l'habitude.

Sur le chemin, batifolant d'un bord du chemin à l'autre, des petits lapins verts fluo[112] jouent à se rattraper.
Pierre perd alors tout contrôle et, plutôt que se confronter à cette nouvelle étrangeté, il décide de se lancer dans les bois, afin de traverser au plus court. Au milieu des bois, alors qu'il avance, il lui semble distinguer une cavalière.

« Hé ho ! » lance-t-il avec un geste désespéré « Hé ho ! »

Il se met à courir, de plus en plus vite...
Et alors qu'il croit atteindre la cavalière, il se cogne contre un arbre.
*Carte blanche*, René Magritte, 1965[113].
Pierre gît, au pied de l'arbre, assommé dans sa course folle...

Philléas mène sa vie.
La plante, dans l'Antre ne lui plaît pas.
Il attend cependant les résultats de Rosie, afin de savoir de quoi il s'agit. Mais il ne sert à rien de rester là.
Alors il part.

Comme souvent, il part, sans rien dire.
Il se rend parfois dans une boutique que Rosie n'aime pas fréquenter.
Elle ne sait pas si c'est une galerie (peut être que Philléas est en pourparlers pour de nouvelles œuvres), ou une boutique X. En effet, sur la devanture, toute fermée de noir, se détache un tableau de Ghyslain Bertholon, où, au cœur d'un grand cadre noir néo-gothique, une toute petite image représente la légende de Léda et du Cygne, comme dans les sakés chinois[114]. Reprise d'œuvres de maîtres sur Léda, ce sont des interprétations de l'artiste qui sont proposées en miniature.
Non, Philléas n'a pas repris sa carrière artistique.
En attendant, il a trouvé un job.
Un petit travail qui lui plaît bien.
Il a trouvé ce travail par une petite annonce faite par des japonais.
Ce sont de nouveaux emplois qu'ils ont créé pour enrayer le chômage. Philléas n'a pas compris grand chose au contrat, mais l'activité lui plaît. Il s'agit de flouter sur les films pornographiques, les anatomies turgescentes des ébats sexuels et retourner les films au Japon, pour préserver la pudeur des nippons.
Il a passé la nuit dans la boutique, sur un ordinateur.

Il est 7h.
Il se lève de la table devant laquelle il a passé la nuit.
Il sort de la boutique et rentre chez lui.

Rosie ne l'attend pas.

Arrivé dans l'appartement, il se sert un café et décide d'aller dans l'Antre.

Philléas part dans le cellier, décale l'étagère où se trouvent rangés des cartons.
« Elle est bien lourde cette étagère » se dit-il.
Derrière l'étagère, il tourne le cadran circulaire de la serrure à

combinaisons mécaniques de la porte blindée.
Un coup à droite, un coup à gauche, un coup à droite, encore à gauche.
Puis, il plante dans le cylindre de la serrure, la clé qu'il porte autour du cou.
La lourde porte s'ouvre.
Sur sa droite, d'un léger mouvement, il appuie sur un disque rond qui éclaire le lieu.
Au moment où la lumière jaillit dans la pièce, il ressent brutalement sa poitrine prise dans un étau.
Il crispe sa main sur son cœur.
« C'est pas le moment, mon pépère ! lutte-t-il, tiens encore un peu ! Faut pas que Rosie voit ça ! »
Ellis affolé surgit comme un diable et manque de le renverser.
Il a doublé de volume.

L'Antre ressemble à une forêt vierge.
La plante a envahi tout l'espace.
Ses tiges se sont démultipliées et accrues de telle façon qu'elles enserrent tous les tableaux, tournent autour et emprisonnent les cadres.
Le spectacle est terrifiant.
Appuyé sur le chambranle de la porte, Philléas reprend doucement son souffle.
Il plonge sa main dans sa poche et sort un cachet qu'il jette dans sa bouche.
Il déglutit rapidement.
Recule et cherche dans le cellier une bouteille.
Il finit par trouver une bouteille de Vodka (il a toujours ses cachettes secrètes!) et boit une goulée pour faire glisser le cachet.
Il revient à l'entrée de l'Antre.
Pour accéder aux fauteuils, il faudrait enjamber les lianes.
La table et les chaises, noyées dans la verdure sont à peine reconnaissables.
Il n'en est pas question.
« Il me faut une machette pour découper toute cette jungle et virer

cette plante de malheur ! » se dit-il abasourdi et il verse une rasade de vodka dans sa bouche.

« Tiens, CRÈVE ! » grogne Philléas en vidant la bouteille de Vodka dans le pot de la plante.

Puis il tire la porte blindée.
« Trop lourde cette porte, remarque-t-il à nouveau, il doit y avoir quelque chose dans les cartons. »
Il fouille alors et découvre, dans l'un des cartons, des morceaux de bois peints.
« Tiens, qu'est-ce que ça fait là ? » se dit-il.
Il transporte le carton dans la cuisine et commence à sortir son contenu.
Rapidement, il comprend qu'il s'agit d'un tableau : plaques de bois peintes, bris de tasseaux, morceaux de cadre doré à liseré noir, tout y est.
Il réfléchit :
« Ça y est, j'y suis. J'ai dû faire un tableau le soir où j'étais avec le Professeur Chastel et comme je l'avais déjà, j'ai dû le jeter ici...Alors voilà la clé ! Il suffit de recomposer le tableau pour savoir où se trouve le Professeur Chastel ! »
Et son visage s'illumine.

« Euréka ! »

À cet instant Rosie entre dans l'appartement accompagnée de Nathanaël.

« Philléas ? interroge Rosie. Tu es là ?
- Oui, viens vite ! s'exclame-t-il plein d'excitation.
- Que se passe-t-il ? répond Rosie en entrant dans la cuisine suivie de Nathanaël.
- Qui c'est ? demande Philléas tout à coup assombri par cet intrus.
- Philléas ! réplique Rosie en réprimandant ce compagnon parfois dérangeant, on dit d'abord « Bonjour Monsieur... » et ensuite « À qui ai-je l'honneur ? » dit-elle avec un sourire affable.

- Ouais, bon, laisse béton. Faut que j'te parle...
- Je te présente Nathanaël. Nathanaël est le fils d'Alfred, tu sais mon maraîcher. Et bien, Nathanaël pense qu'il a déjà vu la plante quelque part et il voudrait que je la lui montre.
- Bonjour Monsieur, » répond Nathanaël avec politesse.

Philléas blêmit.

« Philléas ? Tu te sens bien ? s'inquiète Rosie en voyant Philléas blanchir.
- Oui ... T'inquiète... dit-il en reprenant son souffle. ça.... Ça sera pas possible...
- Comment ça ? Il suffit de prendre la plante et l'apporter dans la cuisine.
- Non, c'est impossible...
- Ah bon, et pourquoi ? s'agace Rosie en fronçant des sourcils.
- Parce que je te dis que C'EST PAS POSSIBLE ! s'énerve Philléas en attrapant Nathanaël par le bras. Désolé Monsieur, ce sera une autre fois... Ou pas...En tout cas, pour le moment, c'est pas possible...
- Ce n'est pas grave, Monsieur, c'était juste pour obliger Madame, répond avec courtoisie Nathanaël.
- Et bien vous l'obligerez une autre fois, répond Philléas en ouvrant la porte de l'appartement et guidant Nathanaël hors des lieux. Au revoir Monsieur, » conclut-il en refermant brutalement la porte.

Rosie est stupéfaite.
Elle a déjà vu Philléas se comporter comme un goujat. Mais là, il dépasse les bornes.

« Philléas ! rugit-elle rouge de colère, peux-tu m'expliquer ?
- Viens, répond Philléas dans un souffle, viens. »

Il prend délicatement Rosie par le bras et l'entraîne dans le cellier.

Il décale l'étagère où se trouvent rangés des cartons et tourne le cadran circulaire de la serrure à combinaisons mécaniques de la porte blindée.
Un coup à droite, un coup à gauche, un coup à droite, encore à gauche.
Puis, il plante dans le cylindre de la serrure, la clé qu'il porte autour du cou.
La lourde porte s'ouvre.
Sur sa droite, d'un léger mouvement, il appuie sur un disque rond qui éclaire le lieu.

« Regarde... » souffle-t-il plein de lassitude.

Rosie écarquille les yeux :
« l'Antre ! » Mais le mot se coince dans son gosier et plus aucun son ne parvient à sortir de sa bouche. Elle sent son corps qui se dérobe.

Devant elle, la plante a envahi l'espace.
L'Antre n'est plus ce lieu paisible où elle aime à se ressourcer au milieu des œuvres, où elle aime à plonger dans les livres, rassurée par les peintures qui sont autant de voyages magnifiques à imaginer. Non, l'Antre est devenue une jungle où courent des lianes qui se glissent le long des cadres.
Des lianes qui s'enroulent le long de pieds de chaises et de tables.
Des lianes qui se nouent dans un écheveau inextricable jusqu'à rendre ce cocon si choyé hostile à toute intrusion.
Rosie est blanche.
Philléas se glisse à côté de Rosie et regarde l'étendue des dégâts.

« Nom de Dieu ! s'écrit-il soudain dans un juron,
Regarde ! »

Et du doigt il pointe une liane qui vient de transpercer une toile.

# CHAPITRE 18

Le soleil de Juillet caresse le dos du Professeur Chastel.
Le confort de la voiture n'a rien à voir avec la croupe du cheval des gardes.
Léon Chastel goûte son plaisir.
Il entend les deux artistes qui échangent.
Il ne comprend pas leur langage, mais peu importe.
Il sent dans les intonations le plaisir qu'ont les deux hommes à converser.

Le Palais de l'Escurial, au sommet de sa colline se repère de loin.
Sa masse est imposante et le gris de son granit affirme la minéralité du paysage environnant.
Ils arrivent devant la grande porte à l'ouest du bâtiment.
La statue de Saint-Laurent les accueille et, franchissant le porche, ils pénètrent dans la cour.
Un moine hiéronymite les reçoit.
Diego Velasquez présente son compagnon, Pierre-Paul Rubens.
Rapidement d'autres moines arrivent et se chargent du matériel déposé dans la voiture.
Comme des fourmis laborieuses, une ligne encapuchonnée se dessine dans la cour et se dirige vers la basilique. Ce sont des silhouettes sans visages, les têtes sont inclinées vers l'avant pour permettre à la coule[115] d'absorber le corps de ces hommes qui se sont donnés à Dieu.

Le trio formé par Diego Velasquez, Pierre-Paul Rubens et le moine, précède les moines processionnaires et pénètre dans la basilique.
Dès l'entrée de la basilique, Pierre-Paul Rubens s'arrête.
Malgré l'obscurité des lieux baignés par la lumière colorée projetée à travers les vitraux, un éclat intense anime le regard de l'artiste.
Diego Velasquez l'invite à poursuivre leur chemin.
Ils traversent la nef et se rendent vers la sacristie.
Le visage de Pierre-Paul Rubens rayonne.
Divisée en deux parties, une profusion de toiles couvre les murs.
Le Professeur Chastel reconnaît, au milieu de peintures médiocres des pépites. Les tableaux ne sont que des images, dont les limites du châssis sont les frontières de l'espace pictural. Peu d'œuvres bénéficient d'un cadre. Comme un adolescent disposerait ses posters de rock stars dans sa chambre afin d'éliminer le vide que représentent les cloisons, leur accrochage semble d'une vulgarité extrême au goût du Professeur Chastel.
« Je comprends pourquoi le roi, Philippe IV d'Espagne, a chargé Diego Velasquez de s'occuper de sa collection. Quel manque de goût dans l'accrochage ! »

Ce sont des œuvres collectionnées par Philippe II, mais qui intéressent peu pour l'heure le roi Philippe IV. Diego Velasquez, qui a en charge la gestion les collections royales, a découvert en ce lieu de nombreux chefs d'œuvres qu'il aime à copier et restaurer.
La visite se poursuit, ils se dirigent vers la salle capitulaire du prieur du monastère. Ils s'arrêtent au cœur de la pièce. Des bancs sont disposés afin de permettre les échanges qu'ont les moines en ce lieu pour discuter de la gestion du monastère.
Les murs sont tapissés de toiles, toiles de maîtres flamands et italiens.
Le Professeur Chastel, sur les pas des artistes découvre les lieux.
Soudain, au milieu de ces peintures, éclairé d'une indicible lumière intérieure *Le jardin des délices*[116] de Jérôme Bosch lui

saute aux yeux. Les couleurs sont d'une incroyable vivacité, les dégradés d'une fluidité et d'une évidence rendue cristalline par la transparence absolue des vernis utilisés par l'artiste.
Pas une seule fissure dans l'image.
D'autres œuvres du peintre flamand sont également présentes.
Ce sont celles réunies avec passion par Philippe II d'Espagne. Il avait hérité, de son grand-père, Philippe le Beau, nombre d'œuvres de l'artiste, dont certaines étaient issues de commandes passées par l'aïeul. En effet, vers 1504, ce dernier avait commandé à Jérôme Bosch un triptyque pour le Jugement dernier. D'autres œuvres avaient complété la collection notamment celles de sa grand-tante, Marguerite d'Autriche, qui possédait également des tableaux faits de la main même de Jérôme Bosch.
Philippe II avait complété cet héritage par l'achat de *La table des péchés capitaux*[117], dont le contenu moral illustrait les conséquences du péché.
Mais les œuvres flamandes n'étaient pas ce qui semblait intéresser les artistes.
Ils sont tournés vers les maîtres italiens de la Renaissance. Le Professeur Chastel reconnaît *l'Offrande à Vénus* du Titien. Celle là même qu'il avait identifié dans l'atelier de Pierre-Paul Rubens en ébauche.
Les moines chargés du matériel de l'artiste sont comme un ballet discrètement orchestré, se déplaçant dans un silence absolu, à peine rempli par les frôlements des étoffes et des pas qui glissent sur le sol. Le mouvement et la légèreté des sons donnent à la scène qu'observe le Professeur Chastel une dimension surnaturelle.
En peu de temps, chevalet, châssis, table garnie de pots, pinceaux, bouteilles et autres outils du peintre, sont installés. Entre les moines et Pierre-Paul Rubens, tout semble se passer d'indications. Comme une évidence télépathique entre le peintre et la communauté monastique.
En retrait, Diego Velasquez regarde, observe.
Pierre-Paul Rubens retrousse ses manches, afin de ne pas les tacher et commence à se saisir des pots, les ouvre, révélant les

pigments qu'ils renferment. Avec un couteau, il prélève la poudre de couleur, l'étale sur une palette et, versant un peu d'huile d'un flacon, avec le couteau malaxe pigments et liants afin d'obtenir sa couleur. Il s'empare d'un pinceau et reprend son ouvrage là où il l'avait abandonné.
Diego Velasquez regarde le Maître peindre, observe d'un oeil aiguisé chacun de ses gestes. Par moment, ils échangent quelques paroles, puis le pinceau reprend ses droits et la couleur, dans une gestuelle gracieuse façonne les corps sur la toile.
Le Professeur Chastel est émerveillé.
Il revient cependant au *Jardin des délices*. Bien que nous ayons perdu beaucoup des codes nécessaires à l'interprétation de l'œuvre, sa fascination est toujours aussi grande.
Le Professeur Chastel s'assoit sur un banc et regarde.
Le temps s'écoule ainsi. L'estimer serait une hérésie.
Les lieux, les personnages, les relations entre la réalité des images et l'imaginaire des espaces représentés, la réalité des gestes de Pierre-Paul Rubens et les couleurs suspendues qui révèlent peu à peu des corps et des vies, sont autant de diachronismes dans lesquels est immergé le Professeur Chastel.

Il perçoit à peine les moines qui se dirigent comme dans un bruissement d'ailes vers la salle capitulaire .
Diego Velasquez invite alors Pierre-Paul Rubens à abandonner son ouvrage pour laisser les moines se réunir en Chapitre[118].

Les moines sont alignés devant les bancs.
L'un d'entre eux se dirige vers un lutrin de bois sculpté, sur lequel est déposé une Bible richement ornée.
Discrètement de la main, le moine au lutrin invite ses confrères à s'asseoir, ouvre avec un geste cérémonieux la Bible, humecte son doigt d'un mouvement léger et délicat, puis tourne les pages.
Il s'arrête enfin et, dans une profonde inspiration, s'imprègne du recueillement et de la communion de ses frères. Puis, d'une voix grave et chaleureuse commence la lecture.
Cette assemblée immobile est imposante et déroutante.

La lecture finie, le moine au lutrin referme la Bible, la dépose avec soin sur un présentoir, tandis qu'un autre moine lui apporte avec beaucoup d'égards, un manuscrit.
Les moines sont invités à se lever et commence un échange.
Aucune agitation ni signe ne sont perceptibles, pourtant, il semblerait que la parole de chacun soit accordée avec minutie. Il est impossible de capter les regards sous les coules, on sent néanmoins que tout se joue là, dans un regard invisible qui serait celui de la communion.

Léon Chastel est fasciné par la séance qui se déroule sous ses yeux.
Il ressent en lui l'esprit de ces hommes.
Il ne comprend pas ce qu'ils disent, néanmoins il pénètre peu à peu leurs pensées, son regard lentement se perd pour se centrer sur le ressenti, celui qui s'affranchit des sens.
Il est sur le point d'entrer dans la communion quand il ressent comme une perturbation, quelque chose d'indistinct qui le connecte rapidement au regard.
Il se retourne vers le mur auquel il tourne le dos et sur lequel sont disposées les toiles de Jérôme Bosch, mais aussi de Titien et autres maître flamands et italiens.

Stupeur!

D'*Adam et Eve*[119] du Titien, surgit une pousse vert tendre, qui se déploie dans l'espace.
Son extrémité est repliée sur elle même dans une élégance fœtale.
La croissance est à la fois lente, puissante, irrémédiable.
Dans un mouvement calme, comme un adagio, la feuille s'ouvre, croit, se déplie, se révèle et s'épanouit en livrant sa forme cordée.
Dans le creux de sa tige se niche une lance timide qui mute du blanc au vert printemps.
Tel un dard, elle croît, s'étire, s'épaissit, puis s'enroule sur elle-même, comme un coureur au départ qui se replie en un concentré d'énergie prêt à bondir.

De cette hélice délicate naît une nouvelle feuille.
Il tourne son regard vers d'autres œuvres, rien.
Quand tout à coup il s'arrête sur *Le jardin des délices* où, du panache de l'arbre de la science, surgit une tige semblable. Elle se développe, en feuilles, se ramifie.

Le Professeur Chastel est horrifié.

Il se tourne vers la congrégation, mais personne ne semble remarquer l'invasion végétale qui est en train de se produire.
« Si je les arrache, elles vont laisser des trous. Et rien ne me garantit que derrière, ça ne va pas repousser....En pire peut-être... » pense-t-il.

Impuissant, il regarde le tableau de Jérôme Bosch se couvrir peu à peu de cette plante étrange.

Au détour d'une tige, il remarque un bourgeon, puis une fleur qui commence à s'épanouir.
La fleur est jaune, ses pétales en corolle dévoilent un bouquet de pédicules veloutés jaune cadmium.
Il se retourne vers *Adam et Eve* du Titien, qui ressemble de plus en plus à un mur végétal. Il est étrange de remarquer que la plante, dans sa progression a priori anarchique, tournoie dans les parties sombres de l'œuvre, tandis qu'elle laisse éclater dans sa lumière intense, la partie de paysage encadrée par la cuisse d'Eve, son bras appuyé sur une branche. Le bleu céleste des montagnes illuminé par les écumes d'or des nuages est préservé dans une sorte d'espace hostile à l'invasion.

Ce puits de lumière au cœur de la forêt vierge qui s'étend est étrange et intrigue le Professeur.
En se tournant vers le *Jardin des délices*, il observe un phénomène semblable.

Dans le tableau de Jérôme Bosch, surgissant du gouffre aux pieds

d'Adam et Eve, de nouvelles ramifications se développent, noyant l'œuvre de toute part de lianes et de feuilles cordées, ponctuées par endroit de fleurs jaunes. De la même façon, dans le panneau central du triptyque, le couple dans la fleur-bulle semble préservé, les lianes tournent et s'enchevêtrent autour, sans parvenir semble t'il à occuper cette bulle de désir.

Il se tourne vers les moines.
Rien de ce qui se joue ne semble les perturber.

Il faut attendre la fin du Chapitre, le retour de Velasquez et Rubens pour savoir s'il s'agit d'indifférence des moines pour les choses terrestres, ou d'un phénomène dont lui-seul serait le témoin...
Depuis sa plongée dans l'histoire, il doute de sa chair, bien que les besoins liés à celle-ci soient exigeants; malgré tout, il semblerait qu'il ne puisse exister de façon matérielle avec ce qui l'entoure.
Peut-être que la plante est de la même espèce infra-matérielle que lui.
Il reste là, devant les tableaux et assiste impuissant à cette nature pictuvore.
Nathanaël et Alfred ont terminé le marché.
Le jeune homme a aidé son père à recharger sa remorque et a repris son vélo.
Il est à présent au laboratoire de son oncle, le Professeur Daigun.
Il va pouvoir lui dire où se trouve la plante.

Nathanaël arrive à l'université.
Il a de la chance, ce sont les mêmes gardiens que la dernière fois.
Son allure atypique est à la fois un sésame, pour qui l'a connu une fois, mais aussi un obstacle car elle éveille de nombreux préjugés dans les esprits sectaires.
Il salue de la main le second gardien, mais ce dernier ouvre la fenêtre de son guichet :
    « Bonjour, vous venez voir votre oncle ?
    – Oui.

— Il n'est pas encore arrivé...
— Ah, répond Nathanaël surpris, et vous savez quand il reviendra ?
— Oh, je pense qu'il ne va pas tarder...Mais il me semble fatigué en ce moment. Je lui trouve une petite mine...
— Probablement une question qu'il n'a pas résolu, réplique Nathanaël avec un léger sourire.
— Oui, ce doit être ça...Mais je crois qu'il a été raisonnable cette fois, il a dû partir se coucher chez lui...
— Vous pensez que je peux l'attendre ?
— Ben, ça m'ennuie un peu...Et puis, je crois que son bureau est fermé...
— Ah... Nathanaël est dubitatif. Tant pis, je vais aller chez lui... Merci !
— De rien. Bonne journée ! »

Et Nathanaël repart en vélo, pour se rendre chez son oncle.
Il s'arrête devant la porte de l'immeuble de Pierre Daigun et charge le vélo sur son épaule.
Il saisit le cadre de sa main gauche, tandis qu'il pousse la lourde porte en fer légèrement ajourée par quelques plaques de verre granité.
Il descend les escaliers, pose le vélo, sonne à la porte de son oncle.
Il insiste.
Rien.
Il glisse la main au fond de sa ceinture sacoche, d'où il extrait la clé de l'appartement.
Il entre.
Sur une table basse, devant le canapé, il voit l'ordinateur de son oncle ouvert.
Il fait le tour des lieux.
Son oncle a dû partir faire une course, ou aller à un rendez-vous.
Il va l'attendre tranquillement ici.
Il se cale au fond du canapé, attrape une revue qu'il feuillette sans vraiment s'intéresser à ce qu'il fait. L'ordinateur ouvert, semble

l'appeler.
Il pose la revue, s'avance vers la machine et tape sur une touche.
L'écran s'allume sur une belle image en gros plan de la *Tracheobionte Apialis historica.*
Mais il affiche également la barrière : « Mot de passe ».
Nathanaël réfléchit.
« Il n'a pas d'enfants, sa date de naissance, ce serait un peu naïf, et puis elle est commune avec son frère, je ne crois pas qu'il aime à s'en souvenir...Ses amours...Oui, je crois qu'une fois il m'a parlé d'une certaine...Hélène je crois, ou un nom semblable... »
Monologue Nathanaël.
Il tape : H-E-L-E-N-E- [return]
Et l'ordinateur de répondre : *le nom de l'utilisateur ou du mot de passe est incorrect.*
Deuxième essai : H-E-L-E-N – [return]
Réponse de l'ordinateur : *le nom de l'utilisateur ou du mot de passe est incorrect.*
Troisième tentative : E-L-L-E-N – [return]
... « Ouvre-toi » pense très fort Nathanël.
Et l'ordinateur se livre dans l'état où l'a laissé Pierre Daigun.

Sur l'écran apparaît une mosaïque de petits écrans.
Nathanaël clique sur l'un d'entre eux, qui vient en premier plan occuper tout l'espace d'affichage.
« Qu'est-ce que c'est que ces écrans ? Que montrent-ils ? »
Il clique sur quelques uns.
Les premiers présentent une relative homogénéité de teintes et semblent se raccorder les uns aux autres. Il y distingue vaguement une jungle. Mais à travers les branches enchevêtrées qui remplissent l'espace se glissent des motifs singuliers : ici un pied, là un bateau, ici un crâne. Comme si une jungle avait envahit un espace d'images...
Il continue de cliquer sur les écrans pour les ouvrir avec méthode dans un ordre qui est celui de la lecture, de gauche à droite et de haut en bas. Mais plus il avance dans la lecture des écrans, plus il perçoit une hétérogénéité tant dans la lumière que dans les

couleurs qui le surprend.
« Ce doit être des caméras de vidéosurveillance , pense-t-il, mais pourquoi mon oncle serait-il connecté à un réseau de caméras de vidéosurveillance ? »
Il continue de cliquer.
« Je dois ouvrir tous les écrans afin de trouver de la cohérence à tout ceci » se dit-il en scientifique aguerri.

Soudain, son regard s'arrête.

L'écran qu'il vient d'ouvrir montre une salle, dans laquelle semblent siéger des moines.
L'un d'entre eux est debout, derrière un lutrin.
Les autres sont devant des bancs.
Il semblerait qu'ils échangent.
Sur la gauche, comme une incrustation incongrue, un personnage débraillé semble regarder l'écran. Il vêtu d'une chemise qui a dû être blanche, éboutonnée[120] en partie, d'où pendouillent quelques fils mal contenus qui ont dû un temps maintenir l'étoffe fermée,. Une ceinture de cuir noir maintient sur ses hanches un pantalon dont la finesse de l'étoffe contraste avec la grossièreté des tissus qui habillent les moines.
D'un clic droit, Nathanaël actionne la fonction zoom sur l'écran.
L'allure de l'homme lui est familière, cependant il ne parvient pas encore à l'identifier.
Le zoom agrandit l'image : une mosaïque de pavés, dégradés dans les ocre-rose remplit le cadre.
« Décidément, la définition de ces images laisse à désirer » pense-t-il.
Clic droit : il dézoome l'image.
L'homme semble s'approcher de la caméra.
Nathanaël fixe l'écran avec attention.
« Encore un peu mon bonhomme et je saurai qui tu es... » murmure Nathanaël.
Mais l'homme s'arrête, croise les bras et attend.
Son regard semble balayer une surface dont la caméra serait un

point appartenant à cet espace.
De temps à autre, son regard se détourne vers un hors champ qui semble néanmoins sur le même plan que l'espace de la caméra.

Un mouvement anime la salle capitulaire.
Le Professeur Chastel avait presque oublié la présence des moines.
Dans un silence feutré, les étoffes brunes, comme des cierges éteints, s'éclipsent de la pièce.
Pour un temps, le Professeur Chastel est seul.
Le spectacle est horrifiant pour lui.

Nathanaël a remarqué que la pièce s'est vidée.
Seul l'individu étrangement décalé est resté dans le champ de la caméra.
Quelques instants s'écoulent sans action.

Soudain, il remarque que l'attitude de l'individu change. Il décroise les bras, tourne son visage avec insistance sur la gauche et se déplace en pointant du doigt la caméra.
Arrivent dans le champ deux personnages.
Leurs tenues sont singulières en regard de celle de l'individu.
Les deux hommes arborent une moustache relevée aux commissures des lèvres, comme la coiffe d'un bouc délicatement ciselé qui garnit le menton. La chevelure de l'un est longue et tombe en boucles élégantes sur des épaules soutenant avec panache une cape noire, tandis que l'autre personnage semble plus âgé, sa coiffure plus courte dégage son cou où frisotte avec légèreté une dentelle sertie dans une veste noire.
« Deux époques , pense-t-il, bizarre... »
Les deux hommes ne semblent pas distinguer l'individu, qui force de gestes semble montrer la caméra.

En pénétrant dans la pièce, ni Velasquez, ni Rubens n'ont montré de surprise. Leurs regards balayent les œuvres, quelques gestes montrent l'intérêt particulier qu'ils portent à telle ou telle, mais

rien ne fait état de stupeur et d'étonnement.

Le Professeur Chastel en conclut qu'il est le seul à voir cette manifestation végétale.

Nathanaël voit l'individu singulier s'approcher de la caméra.
La main de l'homme masque le visage de l'homme, alors que Nathanaël espérait pouvoir l'identifier.
Un très gros plan sur les lignes de la main...
Puis : écran noir.

Le Professeur Chastel décide de cueillir un morceau de cette étrange plante, afin de l'observer de plus près. Puisque personne ne les voit : ni lui, ni la plante.
Il s'avance vers le tableau de Jérôme Bosch, tend sa main vers une fleur jaune, afin de la cueillir...

Au moment où sa main entre en contact avec la fleur, elle se trouve comme aimantée. Le Professeur Chastel se débat, tente de s'extraire de la force étrange qui le soude à la fleur.
Il prend appui sur le tableau, mais dans la frayeur, applique son autre main sur les lianes de la plante.
Son autre main est à son tour collée.
Il pousse alors un cri effroyable que personne n'entend...
Et une violente décharge, dans ce volcan d'énergie et de peur, le terrasse. En une seconde, alors que les témoins sont aveugles à ce qui se joue face à eux, le Professeur Chastel est aspiré dans la toile de Jérôme Bosch.
Comme un trou béant dans l'espace-temps, un énorme aspirateur engloutit le Professeur et les plantes invasives.

Rubens est retourné à ses pinceaux, tandis que Velasquez, assis à ses côtés observe attentif l'ouvrage du maître.
L'après-midi est paisible.
La peinture reprend ses droits.

# CHAPITRE 19

Pierre Daigun ouvre les yeux.
Allongé sur une banquette de cuir blanc immaculée, il ressent la fermeté de la mousse et l'arrondi formé avec élégance pour bomber l'assise du canapé design.
Il tourne la tête et découvre face à lui un caisson carrelé de faïences blanches de quinze centimètres sur quinze aux joints noirs épurés qui abrite en son cœur, perdu dans la démesure de l'enveloppe, un panneau de signalisation de poste de secours[121].
Sur la cloison perpendiculaire au caisson, une souris noire[122] semble s'échapper dans le mur par un écusson laqué. Pendant ce temps, un chevreuil chaussé de bottes en caoutchouc[123] traverse l'angle de la pièce laissant son corps se plier dans l'épaisseur du mur.

« Je suis mort, se dit le Professeur Daigun , j'ai atterri en enfer ! »

Tout est blanc autour de lui, un univers complètement aseptisé.
Tout ce qu'il ne supporte pas : l'espace, le vide, le blanc.
Un stress et une angoisse profonde le gagnent.

Il voit alors apparaître du couloir que l'on devine gardé par le chevreuil, un petit homme élégant chaussé de lunettes demi-lune perchées sur le bout de son nez, une étole en cachemire grise négligemment posée sur les épaules, une chemise en col Mao aux

manches retroussées avec soin, soulignée par un gilet sans manches et un pantalon de lin gris, il reprend confiance.

« Bonjour Alfred, vous reprenez vos esprits ? demande-t-il en s'adressant au Professeur Daigun.
– Pardon ? interroge-t-il stupéfait.
– Vous sentez-vous mieux ? Je vous ai recueilli tout à l'heure dans les bois alors que je partais à la recherche des herbes de bison[124].
– Vous...Vous m'avez appelé comment ?
– Alfred. Vous êtes bien Alfred, n'est-il pas ? Cela fait un moment que nous ne nous sommes vus... Les affaires n'est-ce pas... Je trouve votre nouvelle coiffure tout à votre avantage !
– Mais il y a confusion, Monsieur, je ne suis pas Alfred !
– Pourtant...J'aurais juré que...Peut être que vous avez dû heurter une pierre qui vous trouble l'esprit présentement...Mais je puis vous affirmer que vous êtes bien Alfred, Alfred Daigun, mon voisin !
– Non, Monsieur, je suis Pierre, Pierre Daigun son frère jumeau.
– Ah bon ? Alfred ne m'en a jamais parlé....
– Disons que nous ne nous fréquentons pas beaucoup...
– Soit.
– Monsieur.... ? » Pierre a les yeux effarés d'un animal aux abois.

« Fou, je suis devenu fou, se dit le Professeur Daigun, il faut que je parte au plus vite ! »

« Voulez-vous un remontant ? demande Jo en esquivant la question de Pierre et en faisant glisser le plateau laqué blanc d'une desserte aux formes seventies.
– Je....Je ne sais pas, répond Pierre Daigun. Où suis-je ?
– Vous êtes mon invité, si cela ne vous dérange pas... Mais je pense qu'une petite Zubrowka vous fera le plus grand

bien !
- Monsieur ? Je ne sais toujours pas qui vous êtes... insiste Pierre Daigun en se redressant.
- Ah... Vous ne me reconnaissez- pas ?
- Non... Je ne crois pas vous avoir jamais rencontré Monsieur.... ?
- Jo, Jo Verlay-Carreaux, pour vous servir, répond-il avec une légère inflexion de la tête.
- Jo.... ?
- Jo Verlay-Carreaux, votre voisin, si vous le voulez bien... Ou celui de votre frère si vous préférez...
- Oui, je préfère... Disons qu'avec mon frère, nous sommes un peu en froid, si vous voulez...
- Soit.... Un verre de Zubrowka ? C'est de la fabrication maison.
- … Je ne sais pas ...
- Goûtez, vous verrez bien, répond Jo en versant la vodka dans un verre. J'étais justement dans le bois en train de m'enquérir de l'herbe de bison, qui contribue à la saveur de la Zubrowka, quand je vous ai trouvé, allongé de tout votre long, assommé semble-t-il par une rencontre un peu violente avec un arbre... »

Pierre tourne la tête. Partout du blanc, rien que du blanc.
Sur la table, un livre ouvert... Il est blanc[125]. Surface de papier vierge, rien n'y est inscrit, aucune trace. Des formes géométriques se découpent, algorithmes réguliers d'une répétition qui vise à une perception dépourvue de toute subjectivité.
Le sol de la pièce est en béton blanchi, les murs sont d'un blanc immaculé.

Il se sent comme Dave Bowman, dans *2001 Odyssée de l'espace*[126], arrivant à la fin de son périple dans un salon louis XV, blanc.
Son mal être ne fait qu'empirer.

Malgré la voix douce et les propos rassurants de son hôte, il doute.

> « Où suis-je ?
> – Chez moi, Monsieur... répond Jo Verlay-Carreaux.
> – ... C'est étrange chez vous... souffle-t-il entre ses mâchoires crispées.
> – Peu commun, dirai-je. Je suis Galeriste. J'ai plusieurs galeries à travers le monde. Je présente et soutiens des artistes. Je suis marchand d'art, si vous voulez.
> – ...Ah... parvient à articuler Pierre, je ne connais pas ce domaine...Ou bien peu...
> – On ne peut tout connaître, Monsieur. Et vous, que faites-vous ?
> – Moi ?... »

Son regard balaye le sol en quête d'un objet ou d'une forme qui le rassurerait et lui permettrait de reprendre pied.
Mais rien, rien que du gris finement lissé, qui ne laisse aucune aspérité.
Il remonte le long des pieds en aluminium plié de la table basse et, glissant sur la laque blanche de l'arête du meuble arrive à son verre de vodka.
Le verre est transparent et la vodka semble d'un vert intense dans ce désert blanc.
L'herbe placée dans la bouteille est comme une ligne verte. Ligne verte de la nature et de la vie qu'ici tout semble avoir arrêtées. Entre d'immenses baies vitrées donnant sur la forêt, un rectangle noir[127], brossé de lignes de lumières entrecroisées nourrit d'un peu plus de désespoir Pierre Daigun. Avec une force inouïe l'œuvre lui rappelle le monolithe de *2001 Odyssée de l'espace*, qui traverse les siècles et les espaces... « Mauvais présage » se dit-il.

> « Pourrait-on ouvrir la fenêtre ou sortir, s'il vous plaît Monsieur ?
> – Si vous le désirez... »

Le pas chancelant et hésitant, Pierre Daigun se lève et suit son hôte.
Jo Verlay-Carreaux fait glisser la baie vitrée.
Au moment où l'air pénètre dans la pièce et frappe le visage de Pierre, ce dernier s'effondre dans un malaise vagal...
« Décidément, il n'est pas très costaud le jumeau d'Alfred, se dit Jo, il faut encore que je le porte sur le canapé.... »
Il tire le gaillard jusqu'au canapé et l'installe.

Pierre ouvre à nouveau un œil : « Toujours le même enfer... Je vais bien finir par me réveiller... »
Jo attend un moment, observe le regard de Pierre qui balaye les lieux avec toujours autant d'inquiétude.
    « Comment vous sentez-vous ? s'inquiète Jo.
— Mal...
— Voulez-vous que j'appelle votre frère ?
— Oh non ! Surtout pas ! »
La panique l'envahit. Il n'avait pas encore pensé à cela.
Il ne faut pas que son frère apprenne qu'il est venu.
Cette question agit comme un électrochoc dans sa tête. Il palpe ses poches.
« Ouf, la photo et les échantillons sont toujours là... »

    « Un médecin ?
— Non, cela ira... Il faut juste que je retrouve mes esprits.
— Alors en quoi puis-je vous aider ?
— Pourriez-vous appeler un taxi s'il vous plaît ?
— Mais bien sûr ! Jo sort de sa poche son téléphone portable et contacte un taxi.
— Merci, je crois que je me remettrai mieux chez moi...
— Comme il vous plaira... Vous n'avez pas touché votre verre... ? Vous n'aimez peut-être pas la vodka... Je suis confus...
— Non, c'est moi... Mais dans l'état où je suis, je préfère me contenter d'un verre d'eau... »

Au moment où il prononce le mot, une nouvelle vague d'angoisse l'envahit : l'eau est transparente, comme le verre, comme l'espace, comme le vide où il se trouve...
Mais trop tard, Jo est parti chercher un verre d'eau...
La forêt qu'il perçoit par la baie vitrée lui paraît hostile, quelque chose d'indistinct affole les sentinelles de survie de son corps.
Il se rappelle juste être venu chez son frère, chercher les indices qui révèlent l'existence de la *Tracheobionte Apialis historica*.
Ensuite, c'est le trou, le vide, comme ici.
La présence de Jo le rassure.
En même temps l'homme, très gentil au demeurant, semble tellement parfait dans ses gestes et ses attentions, qu'il paraît suspect à Pierre.
« Tenez, dit Jo en tendant le verre d'eau à Pierre, buvez. »

La paranoïa remonte chez lui, comme l'angoisse qu'il a quand il monte dans sa voiture, quand il prend son téléphone, quand il jette un papier dans la poubelle. Le projet top défense de la *Tracheobionte Apialis historica* ne l'a pas arrangé.
Il est face à son verre et doute, doute de ce que Jo aurait pu mettre dedans.
« Des substances illicites, comme de la drogue ne sont pas à exclure. Tout le monde sait que le monde de l'art s'en nourrit... pense-t-il, adepte des lieux communs sur tout ce qui ne touche pas sa science, si ça se trouve, il m'a tendu un piège...Il doit veiller sur la maison d'Alfred et il fait semblant d'être gentil pour mieux me livrer à mon frère ! Je serai probablement le prochain animal mort exposé sur ses murs de laboratoire, ou pire, il va faire de moi un mutant !»

Dans la cour, un bruit de pneus se fait entendre.
« Sauvé ! »
Pierre se relève, sans avoir touché à son eau, remercie son hôte et se dirige avec l'énergie du désespoir vers le taxi.
Le taxi est un Kangoo. Rouge.

« Monsieur ? demande le chauffeur de taxi.
- Chez moi, 17 rue des églantiers, s'il vous plaît. »

Le chauffeur de taxi tape l'adresse sur son GPS.
L'horloge se met à tourner sur l'écran de l'appareil...
« Ces machines, c'est bien quand ça veut marcher....
- Ça ne marche pas ? s'inquiète Pierre Daigun.
- Pas pour le moment...On verra plus tard...
- Oui, c'est cela, partons, s'affole Pierre en resserrant les bras le long de son corps comme une protection absolue contre l'univers hostile dans lequel il est plongé. Partons...Vite ! »

De sa terrasse, Jo Verlay-Carreaux regarde s'éloigner Pierre.
« Quel étrange personnage... Il ne m'a pas dit ce qu'il faisait d'ailleurs...Il faudra que je demande à Alfred... » se dit-il en retournant dans sa maison et oubliant que Pierre ne voulait pas que son frère sache qu'il était venu...

Philléas a soutenu Rosie jusqu'à la cuisine.
Assise sur la chaise en formica jaune, Rosie contemple sur la table les bris de bois peints.
Hébétée, elle demande :
« C'est quoi ça ?
- Ça, c'est la clé du mystère... J'ai retrouvé ça dans un carton... Je trouvais que la porte de l'Antre était bien lourde ces derniers temps...Alors j'ai cherché pourquoi et j'ai trouvé un carton rempli de débris. Regarde, ce sont ceux d'une peinture, poursuit Philléas. J'ai la certitude qu'il s'agit de la dernière œuvre que j'ai peinte en compagnie du Professeur Chastel. Si nous parvenons à recomposer le puzzle, nous saurons où aller chercher le Professeur !
- Ah... répond Rosie dubitative. Et comment tu accèdes à tes tableaux dans cette forêt vierge ? Tu joues à Tarzan ?
- Ben non... Je vais aller chercher une machette et je vais couper cette plante de malheur...

- Mais pourquoi elle s'est mise à grandir comme ça ?
- Si je le savais ! Je t'ai toujours dit qu'elle était louche cette plante...
- ...Oui... répond Rosie éteinte.
- Ellis non plus ne la supportait pas...Ni les escargots... Ni rien ici...
- ...Oui... continue Rosie sur le même ton monocorde. Mais il y a bien quelque chose qui a déclenché cette catastrophe...
- Probablement...Mais quoi ? »

Et soudain, le souvenir d'avoir vidé la bouteille de vodka dans le pot lui revient. « Décidément increvable le spécimen » se dit-il en aparté.

« Bon écoute Rosie, je vais chercher une machette, pendant ce temps tu essayes de recomposer le puzzle....Tu veux bien ? »

Rosie regarde Philléas, toujours un peu hébétée, quand soudain ses idées reprennent leur place.
« Peux-tu fermer l'Antre avant de partir s'il te plaît ? Je ne voudrais pas qu'elle envahisse l'immeuble...
- Oui, bien sûr. »

Et Philléas retourne vers l'Antre, sans regarder, ferme la porte.
« Philléas, je ne me sens pas très bien....
- Tu veux que j'appelle le Docteur Schnapp's ?
- ...Oui...Je crois... »
Avant de sortir, Philléas décroche le téléphone :
« Allo ?
- Aaalloo, répond la voix traînante de Marie-Agnès, secrétaire du Docteur Schnapp's, je vous écooooute... ?
- C'est pour une urgence...
- Quel geeeenre l'urgeeeennnce ?

— Un malaise... Puis-je avoir le Docteur s'il vous plaît ?
— Un instaaaaant, s'il vous plaaaaaît.... »

Et la petite musique de Vivaldi des *Quatre saisons* retentit dans le téléphone.
À présent, c'est le thème de l'été.
Une fois, deux fois, trois fois le thème...
Philléas n'est pas patient.
Rosie le regarde avec insistance.
Philléas tripote sa pipe au rythme des variations.

« Allo ?
— Allo ? Docteur Schnapp's ?
— Oui ? Qui est à l'appareil ?
— C'est Philléas....
— Bonjour Philléas, que vous arrive-t-il ?
— C'est Rosie, elle a fait un malaise... Vous pourriez venir la voir ?
— … Un instant s'il vous plaît... »

Et le Docteur Schnapp's consulte son agenda : *visiteur médical*.
Il attendra bien, se dit-il, la vie de mes patients passe avant la vie du commerce et des laboratoires.
Il enfile sa veste, retourne à son cabinet, remplit sa mallette et part.

« Docteeeeeur ? interroge Marie-Agnès.
— Oui ? répond-il en fourrant son bras dans la manche droite de sa veste.
— Et Mooonsieeeeeur Jossaaaaard, des labooooooratoires Breuyer ?
— Vous lui fixez un autre rendez-vous, je ne puis le recevoir, une urgence....
— Bieeeeen, Mooonsieeeeeur, il vaaaa pas êêêtre coooonnntent...ajoute Marie-Agnès

– Peu importe... » répond le Docteur Schnapp's en claquant la porte.

Rosie déplace les pièces une à une.
Certains morceaux de l'œuvre sont encore garnis des bris de cadre. Comme un puzzle, ces morceaux l'aident à constituer la bordure de l'image, afin de se donner une idée de la mesure de l'œuvre.
La table semble trop petite. Il faudrait qu'elle l'ouvre.
Mais Rosie ne s'en sent pas la force.
Tant pis, elle va chercher comme ça.
Sans modèle, sans idée du motif, le puzzle est un véritable casse-tête. Le genre d'exercice qui énerve Rosie. Enfin, moins que Philléas. Lui serait capable de tout mettre au feu pour s'en débarrasser !

Patiemment, elle regroupe les morceaux par couleur : rouge, bleu, violet, or, vert. La palette de l'œuvre est riche et variée.
Soudain, un morceau de brun lui met la puce à l'oreille. Il semblerait que ce soit un morceau de fourrure. La finesse et la délicatesse du rendu, le velouté de la matière, entrent en résonance avec les Maîtres flamands.

Rosie s'apprête à se lever pour aller chercher un livre dans sa bibliothèque sur les peintres flamands, quand la sonnette retentit. Elle va ouvrir.

« Docteur Schnapp's , entrez !
– Bonjour Rosie, vous me semblez bien pâle...
– Oui, venez, et elle accompagne le Docteur Schnapp's dans sa cuisine.
– Que faites-vous ? demande intrigué le Docteur Schnapp's en voyant sur la table des piles improbables de plaquettes de bois triées par couleur.
– J'essaye de reconstituer une œuvre que Philléas aurait détruite...
– Et c'est ce qui a provoqué votre malaise ?

– Oh non.... C'est plus grave que ça....
– Voyons voir, » répond le Docteur Schnapp's en fouillant dans sa mallette.

Il sort un stéthoscope et un appareil à tension.
« Remontez votre manche, s'il vous plaît, que je prenne votre tension... »

Rosie s'exécute.
« Neuf-Cinq, un peu bas. Vous avez déjeuné ?
– Oui...Ce doit être le choc...
– Auriez-vous un sirop, un morceau de chocolat, pour vous donner des forces. Un complément de sucre rapide vous redonnera un peu d'énergie... »

Rosie prend dans son placard une petite boîte en fer blanc décorée d'une scène pâtissière, où elle dépose ses tablettes de chocolat.
« Vous en voulez un morceau ?
– Non merci. Racontez-moi votre histoire... dit-il en repliant son matériel.
– Avez-vous revu le Professeur Chastel dernièrement ?
– Non, pas depuis la soirée avec Philléas. Nous étions chez Barnabé, je les ai laissé poursuivre après la fermeture.
– Il ne vous a pas recontacté ?
– Non, mais vous savez, on ne se voit que de temps en temps, chacun sa vie... Mais pourquoi ces questions ?
– Oh, je suis confuse.... répond Rosie en se tordant les mains... 'faut que je vous dise... »

Et Rosie commence à se confesser auprès du Docteur Schnapp's.
« Eh bien voilà, Docteur. Je ne sais pas ce qui s'est passé. Je crois que Philléas a ramené le Professeur Chastel dans l'Antre. Ils ont bu, d'après ce que j'ai pu constater. Puis, plus rien. Philléas ne se souvient de rien. On a retrouvé le téléphone portable du Professeur Chastel par terre, dans

l'Antre. Mais pas de Professeur. Il aurait disparu.
- Il est reparti et ne l'a pas cherché, vous savez, il a un peu la tête ailleurs...
- Non, je ne crois pas. Son téléphone a sonné de nombreuses fois. Les appels venaient d'un certain Daigun, Pierre Daigun d'après ce que j'ai pu voir... Je crois que c'est un collègue à lui, avec qui il mène des recherches... Depuis, un phénomène étrange est apparu dans l'Antre.
- Ah bon ? Lequel ?
- Vous savez, quand le Professeur Chastel est venu me voir, il m'a offert une plante. Une plante bien étrange d'ailleurs. Ni Philléas, ni Ellis, ni les escargots, ni rien dans cette maison ne semblait l'accepter...
- Les escargots ?
- Oui...J'ai des escargots qui migrent entre la cuisine et le cellier. J'en ai trouvé de nombreux morts depuis que j'ai cette plante. Bref, ce matin je suis revenue avec Nathanaël, le fils de mon maraîcher, Alfred, pour lui montrer la plante. Il semblerait qu'il l'ait reconnue.
- Nathanaël ? Un grand jeune homme qui ressemble à un roseau, avec de longues dreadlocks ?
- Oui, vous le connaissez ?
- Bien sûr, c'est le fils de ma secrétaire, Marie-Agnès.
- Ah bon, j'ignorais...Enfin, voilà. J'ai voulu lui montrer la plante et là, Philléas s'est comporté avec une grossièreté dont j'ai encore honte, mais quand il m'a montré ce qu'il m'a montré, j'ai compris qu'il n'avait pas d'autre solution....
- Et que vous a-t-il montré ?
- La plante, Docteur, la plante du Professeur Chastel...
- Eh bien ?
- Elle a envahi la pièce... l'Antre Docteur... l'Antre est devenue une immense forêt vierge... La plante a même transpercé les œuvres qui s'y trouvaient....
- Ah bon ? Voudriez-vous me montrer ? Et à peine a-t-il terminé sa question qu'il s'en mord les doigts. Si c'est ce

qui a choqué Rosie, ce n'est pas nécessaire d'en remettre une couche !
- Excusez-moi, répond Rosie, mais je préfère que nous attendions Philléas...
- Bien sûr, reposez-vous...Je pense que vous seriez mieux dans votre lit ou dans votre fauteuil... propose le Docteur Schnapp's
- Mon lit...Non, je ne crois pas. Par contre, une petite pause dans mon fauteuil ne serait pas de refus. Voulez-vous m'accompagner ? À moins que vous ne soyez pressé.... Je suis désolée, je ne voudrai pas abuser de votre temps...
- Mais non, Rosie, je préfère veiller sur vous jusqu'à l'arrivée de Philléas, répond le Docteur Schnapp's, en attrapant Rosie par le bras, ça me permettra de le voir également...Si son cœur va bien... »

Un grand éclair irradie l'Antre.
Les couleuvres carbonisées gisent comme des ouïes de violoncelle au pied d'un tas de cendres qui a dû être le rideau en toile d'araignée.
Toutes les fleurs de la *Tracheobionte Apialis historica* ont viré au brun caramel. Le jaune de cadmium, par réchauffement a perdu ses capacités photosensibles.
Les branches se sont retirées des œuvres, elles s'étalent comme d'étranges ressorts sur le sol.
Au milieu de cet imbroglio de spirales, gît un corps.

« Ben dis donc, il doit être mal en point celui-là, se dit l'ectoplasme qui vogue au-dessus du corps, je ne sais pas combien de temps ça va durer, mais il m'a l'air un peu secoué. Il lui reste trois cheveux sur le sommet du crâne, sa barbe est à moitié tombée, quant à sa peau, elle est singulièrement blanche...Ben mon bonhomme...C'est pas la forme »

« Bonjour Docteur Schnapp's ! lance enjoué Philléas en ouvrant la porte de l'appartement, content de vous voir...

– Également, Philléas, répond le Docteur Schnapp's. Comment allez-vous ?
– Bien...et Rosie ?
– Un étourdissement. Un petit peu de sucre et tout va se remettre en place.
– Oui, certainement....Elle est déjà moins blanche...
– Merci Philléas ! répond Rosie d'un ton vexé. Je me repose...
– Bon... Je vous sers quelque chose ? propose Philléas au Docteur Schnapp's.
– Non merci... Rosie m'a expliqué son malaise...
– ...Ah... répond d'une voix éteinte Philléas.
– Elle m'a expliqué que vous aviez un souci avec une plante que vous a offert le Professeur Chastel...
– Oui, c'est exact, mais maintenant, j'ai trouvé ce qu'il faut. Bon ce n'est pas une machette, on ne vit pas dans un pays où se développent les forêts vierges, mais cette petite faux fera l'affaire, déclare Philléas en montrant une serpe de druide gaulois.
– Vous voulez de l'aide ?
– Non, je crois que ça ira... dit Philléas un peu inquiet.
– Je suis là... Ne vous inquiétez pas...
– Bon, comme vous voulez, » répond Philléas en se dirigeant vers l'Antre.

Il traverse la cuisine et découvre les piles de couleurs faites par Rosie.
    « Tu as avancé... Des pistes ?
– Je crois, oui.... Huile sur bois ; fourrure et étoffes...Ça ressemble à la Renaissance, XV°... Je dirai plutôt peinture flamande... »

Philléas part dans le cellier, suivi du Docteur Schnapp's, décale l'étagère où se trouvent rangés des cartons.
Derrière l'étagère, il tourne le cadran circulaire de la serrure à

combinaisons mécaniques de la porte blindée. Un coup à droite, un coup à gauche, un coup à droite, encore à gauche.
Puis, il plante dans le cylindre de la serrure, la clé qu'il porte autour du cou.
La lourde porte s'ouvre.
Sur sa droite, d'un léger mouvement, il appuie sur un disque rond qui éclaire le lieu.

Philléas tangue, le Docteur Schnapp's le retient.

Dans la lumière blafarde, l'Antre est méconnaissable.
Le sol est jonché d'un enchevêtrement de tiges en volutes noires.
La table et les trois chaises cannées ont disparu sous cet amas carbonisé.
Philléas, soutenu par le Docteur Schnapp's avance dans l'Antre.
Les yeux froncés de Philléas scrutent les œuvres : « Rien n'a changé, les trous semblent avoir disparu des oeuvres » se dit-il.
Prudemment, ils enjambent les amoncellements de branches qui crissent sous leurs pas.
Soudain :

« Là, regardez ! » s'exclame le Docteur Schnapp's.

Entre la table et les fauteuils Louis XV, noyés sous les branchages, un corps est étendu.
Le Docteur Schnapp's se précipite.

# CHAPITRE 20

« Tamdam dabidaboudam di diiim dim
Timdim dibidibidoum di daaa doum
Tim tabadamba
Tim tabadamda
Touboutouboutouboutouboutouboutoubou Pam Poum... [128] »

L'ectoplasme descend dans le corps.
Une fête foraine éclate dans la tête du Professeur Chastel. Des manèges défilent, des masques aux sourires sarcastiques se disputent le premier plan, tandis que des chevaux empalés sur des arbres à came montent et descendent dans une cavalcade effrénée où le rouge le dispute aux bruns. La musique est clinquante, de cuivre et de cymbales qui percutent les tempes de sa boîte crânienne.
Quelques cris de paon, « Léon !... Léon ! » semblent émerger de ce tumulte où se côtoient visages connus et spectres d'êtres disparus.
« Léon ?...... Léon ?... »

Le Docteur Schnapp's est penché sur son ami.

Avec Philléas, dès qu'ils ont aperçu le corps, ils l'ont rapidement dégagé des branches qui le couvraient. Le Docteur Schnapp's l'a fait basculer en position latérale de sécurité, Philléas l'a aidé à

replier les jambes.
Peu à peu, la musique s'éloigne de la tête du Professeur Chastel, il entend une voix familière qui semble l'appeler :

« Léon ?..... Léon ?..... »

Il n'a pas encore repris possession, ni connaissance de son corps.
Il n'est qu'esprit.
Il est homme-têtard.
Seul le sens de l'ouïe s'affine peu à peu.

« Léon ?..... Léon ?..... »

La fanfare s'est éloignée, il ne la perçoit presque plus.
Il ressent soudain un poids, un poids énorme qui semble l'incruster dans le sol.
Son corps.
Masse informelle, aux contours brouillés par divers fourmillements, il s'impose à lui, peu à peu.

« Léon ?..... Léon ?..... »

Puis le schéma corporel se dessine lentement.
La tête se détache du corps, encore engourdi.
Il veut répondre, mais il ne parvient plus à actionner sa bouche.
Sa voix.
Sa parole.
Il réfléchit... Il faut qu'il donne un signe, quelqu'un l'appelle.
Soudain, il réalise qu'il a des yeux.
Les ouvrir, montrer que l'on voit.
Mais non, la vue est intérieure.
Il n'arrive plus à savoir où se trouve la commande de ses yeux...

« Léon ?..... Léon ?..... »

Il essaye de redescendre dans son corps.

Une conscience soudaine inonde son esprit : il respire.
Le rythme lent de ses poumons passe au premier plan, dans une intensité de soufflet de forge.
Il inspire – expire – inspire – expire – inspire....
Et n'y croyant presque plus, il ouvre la bouche :

> « ...Oui... répond-il dans un souffle à peine audible.
> – Léon... reprend le Docteur Schnapp's, peux-tu ouvrir les yeux ? »

Le schéma de sa tête se forme peu à peu.
Comme un commandant qui aurait abandonné son avion depuis bien longtemps, il reprend progressivement le pilotage de son corps. Les différents organes se réveillent insensiblement et, dans un effort de concentration, il actionne doucement les commandes.
Lentement, il soulève ses paupières...
Le regard inquiet de son ami, n'est pas pour le rassurer.
Il referme vite les volets de ses fenêtres sur le monde.
« Pas intéressant » lui susurre son for intérieur.

> « Léon, ouvre les yeux s'il te plaît, reprend le Docteur Schnapp's, il ne faut pas que tu t'endormes. »

Dans un effort immense, le Professeur Chastel ouvre à nouveau les yeux.

> « Bien, regarde-moi à présent... Tu me vois ? lui demande le Docteur Schnapp's au plus près du visage du Docteur Chastel.
> – ...Oui... répond-il dans un souffle.
> – Sens-tu tes mains... ?
> – ... Sais pas....
> – Est-ce que je te serre les mains ? »

Une vague sensation traverse sa masse corporelle.
> « Oui...Un peu... »

Le Docteur Schnapp's observe le corps de son ami.
À part une perte spectaculaire de ses cheveux, une barbe hirsute de plusieurs jours en grande partie dégarnie, une mine blafarde inhabituelle, son corps ne semble pas présenter de traumatismes orthopédiques. Il actionne délicatement les membres, un à un. De son petit marteau, teste les réflexes.

Cela ressemble à un gros choc, comme une décharge...
Tout semble marcher.

> « Te souviens-tu de quelque chose ?
> – ...Non...
> – Sais-tu où nous sommes ?
> – ...Non... »

Le Docteur Schnapp's poursuit son auscultation, afin de vérifier le bon fonctionnement des organes vitaux.
Tout semble bien aller.

> « Il faut l'évacuer, dit-il à Philléas, pouvez-vous appeler une ambulance ?
> – Oui... répond Philléas, Mais....
> – Mais quoi ? répond agacé le Docteur Schnapp's.
> – ...Ben... l'Antre...
> – Allez au diable avec votre Antre ! Que fait-il ici ? D'où sort-il ? Pourquoi est-il dans cet état ? Que lui avez-vous fait subir ? Les questions fusent comme des missiles de la bouche du Docteur Schnapp's. Les secours viendront le chercher ici... Je ne déplace pas un blessé surtout quand j'ignore ce qui lui est arrivé ! »

Penaud, Philléas se dirige vers le salon où Rosie se repose.

> « Alors ? demande Rosie.
> – Alors quoi ? répond Philléas.

- Ben, l'Antre...
- Deux minutes, s'il te plaît... Il attrape le combiné du téléphone. Allo ?... Oui, bonjour, ce serait pour venir chercher un blessé...
- Un blessé ! Rosie bondit de son fauteuil. Philléas la retient par le bras.
- ...Oui... 51 rue des Augustins, troisième étage... Oui, un médecin est déjà sur place... Merci...
- Philléas ! Qu'est-ce que ça signifie ? enrage Rosie.
- Écoute... Dans l'Antre, c'est plus pareil... »

D'un geste violent Rosie se dégage et file vers le cellier.
Elle découvre alors le Docteur Schnapp's penché sur un homme.
    « Qui est-ce ? demande-t-elle éberluée.
- Léon Chastel... répond le Docteur Schnapp's. Il faudra que vous m'expliquiez certaines choses... Je ne sais pas si la police ne devra pas faire une enquête...
- La police ? » Rosie blêmit.

Pendant ce temps, le Professeur Chastel redécouvre ses bras, ses mains, ses jambes, ses pieds. L'engourdissement se dissipe et comme sorti d'un brouillard, il reprend peu à peu le contrôle de la machine corporelle qu'il habite.

Philléas s'approche du Docteur Schnapp's :
    « Docteur, je peux le radiographier, si vous voulez, comme ça on sera certain qu'il va bien...
- Comment ?
- Oui, vous savez, mes yeux... Vous vous souvenez, j'ai subi une opération des yeux...Ils sont...Comment dire...Un peu bioniques...
- Ah ? répond le Docteur Schnapp's... Puis mobilisant sa mémoire : oui, je crois me souvenir de certaines particularités dont vous m'avez parlé... »
Mais déjà Philléas, les sourcils froncés, parcours d'un regard

scrutateur le corps du Professeur Chastel.

> « Rien du côté des jambes, grommelle-t-il en poursuivant son exploration, ... Ni du bassin... »

Il remonte lentement le long du corps.
Alors qu'il arrive vers la tête, un arc invisible se forme entre celle de Philléas et la tête du Professeur Chastel, comme une onde électromagnétique, que le Docteur Schnapp's ne pourrait percevoir... Un échange de données s'opère entre les deux hommes par voie télépathique.
Dans le dialogue secret qui s'instaure, Philléas demande au Professeur Chastel s'il pourrait envisager de se lever et quitter l'Antre, afin de préserver l'écrin de son secret. Le Professeur Chastel, acquiesce.

> « Christian ? demande le Professeur Chastel d'une voix plus distincte,
> – Oui ? répond le Docteur Schnapp's.
> – Christian, laisse tomber... Ne les embête pas... Ce sont de braves gens... Sors-moi de là...
> – Non, ce sont les secours qui vont te sortir. Il faut qu'on te mette dans une coquille. Je ne sais pas d'où tu sors, ni ce qui t'est arrivé, je ne veux pas hypothéquer ta santé !
> – Écoute, tu n'hypothèques rien ! Regarde ! Et il se met à bouger ses bras, ses jambes...
> – Arrête de bouger comme ça, ça ne veut rien dire... Peux-tu seulement me dire d'où tu sors ? Et que t'est-il arrivé ?
> – Non. » répond de façon sèche et définitive le Professeur Chastel.

Le Docteur Schnapp's se retourne vers Philléas :

> « Décidément, c'est un parc à huîtres ici !
> – Juste un endroit secret... Qui ne le sera plus si vous vous obstinez à vouloir faire venir les secours ici, » répond Philléas.

Pendant que le Docteur Schnapp's s'est retourné vers Philléas, le

Professeur Chastel, regroupant toutes ses forces, s'est redressé.
« Allez mon pote, file-moi un coup de main ! dit-il d'une façon bien familière à son ami qui ne l'avait jamais entendu s'exprimer de cette façon.
– Léon !
– Discute pas, donne-moi ton bras, que je me rectifie... » Il agrippe le bras du Docteur Schnapp's et se lève.

Appuyé sur l'épaule de son ami, il rétablit doucement son équilibre. La tête rentrée dans les épaules, les bras tendus vers le sol, comme un manchot qui ferait ses premiers pas avant de déployer ses ailes. Il reprend peu à peu les repères de sa verticalité d'homo sapiens. Philléas et le Docteur Schnapp's le regardent, inquiets. Mais le Professeur Chastel est un solide gaillard, il se risque à un premier déséquilibre pour engager un pas. Les choses se passent plutôt bien, le tangage du corps dans le jeu équilibre/déséquilibre de la marche est bien maîtrisé. Soutenu au coude par le Docteurs Schnapp's, le Professeur Chastel se dirige vers le salon.

Rosie a anticipé la sortie de l'Antre, secoue déjà les coussins d'un fauteuil qui tend les bras au Professeur. Puis, elle se dirige avec la vitesse et la discrétion d'une souris dans la cuisine, où elle prépare un plateau avec verres et boissons fraîches, alcoolisées ou non... Quelques petits en-cas, qu'elle dépose dans une petite assiette.

Le Professeur Chastel est encore sonné. Il est étrange, sans cheveux. Avec le Docteur Schnapp's, on dirait deux siamois...
Philléas ne dit rien. Il attend.
Rosie revient avec le plateau, puis s'éclipse à nouveau.
Philléas propose au Professeur un verre de whisky, mais ce dernier préfère une eau froide gazeuse. La fraîcheur et les bulles lui remettrons probablement les idées en place. Un instinct enfoui, acquis lors de ces aventures, lui susurre qu'il vaut mieux éviter toute boisson alcoolisée.
Le Docteur Schnapp's reprend la tension de son ami : douze-huit.

« Tout va bien, ta tension semble être revenue... »

Driiiiing !
La sonnette de l'appartement retentit.
Les secours sont là, avec un brancard et une coquille gonflable pour transporter le corps.

« Bonjour, messieurs, je suis le Docteur Schnapp's. C'est moi qui vous ai fait appeler. Voici le patient, dit-il en conduisant les secours vers le Professeur Chastel, il semble aller mieux. Je crois qu'il serait néanmoins plus prudent de le transporter sur un brancard, lui faire passer des examens approfondis, notamment au niveau du cerveau. »

Alors que les secours installent le Professeur Chastel sur un brancard, Rosie arrive avec le téléphone portable du Professeur :

« Je crois que vous avez laissé tomber ceci dans vos péripéties... lui dit Rosie.
– Oui... Probablement... »

Il regarde l'outil, un peu comme une poule qui aurait trouvé un couteau... Il n'a pas encore recouvré toutes ses facultés...

« Allons-y, ordonne le Docteur Schnapp's aux secours, je vous accompagne. »
Et l'équipée sort de l'appartement, pour la deuxième fois en deux mois...

Pendant ce temps, Nathanaël est toujours chez son oncle.
Depuis deux heures, les écrans sont en berne.
Plus rien.
« Il semblerait que l'émetteur ait subi quelques dommages, se dit Nathanaël, ce monsieur a dû débrancher quelque chose... Il faut que j'aille chez Rosie, pense-t-il, la solution doit être là-bas. »
Il se lève, ferme l'ordinateur, décroche un post-it du bloc jaune posé sur la table du salon, il écrit :
*Je sais où est la plante ! - Nathanaël* .

Peu de temps après que Nathanaël est parti de chez son oncle, un taxi, Kangoo, rouge, arrive devant la porte de l'immeuble.
> « 17 rue des églantiers, nous sommes rendus, Monsieur, » s'exclame le chauffeur de taxi.

Pierre Daigun regarde, hébété la porte de son immeuble.
> « Oui, c'est bien cela. Un instant s'il vous plaît. »

Il fouille dans sa poche, sort un billet, règle le chauffeur et descend.
> « Merci Monsieur, répond le taxi, ça ira ? demande-t-il en voyant le client s'appuyer avec insistance sur la portière.
> – Oui, ne vous inquiétez pas, j'habite juste là.... »

Et il s'engouffre maladroitement dans l'immeuble, descend les marches, récupère au fond d'une autre poche la clé de la porte, ouvre.
Il se dirige vers la salle de bain, fouille dans son armoire à pharmacie, remplit un verre d'eau, avale deux comprimés d'anxiolytique et va s'allonger dans son lit.
Après un bon sommeil, il y verra plus clair.

Une fanfare d'oies en alerte, se met à résonner dans l'appartement de Pierre Daigun. C'est la sonnerie de son téléphone portable. À l'autre bout du fil, Heidi Chasse-les-Noeuds est au bord de la crise de nerfs. Voici dix messages qu'elle laisse au Professeur Daigun et ce goujat qui ne daigne pas répondre !
Mais encore une fois, il ne répondra pas.

Il dort.

Nathanaël arrive chez Rosie au moment où l'ambulance emmène le Professeur Chastel et le Docteur Schnapp's. Il monte quatre à quatre les escaliers, profitant de la porte ouverte pour les secours, et frappe chez Rosie.

C'est Philléas qui ouvre :
« Vous ?
– Oui, répond Nathanaël, excusez-moi de revenir, je crois que la plante a un problème...
– Pour avoir un problème, elle a un problème, votre plante ! renchérit Philléas, excédé par la vue du jeune homme. Vous allez même pouvoir m'en débarrasser je pense...
– Ah bon ? répond Nathanaël étonné.
– Venez, et Philléas l'accompagne jusqu'à la cuisine. Voilà, vous allez rester là et je vais vous apporter votre plante. »

Philléas ferme la porte qui conduit au cellier et prend des sacs poubelles. Il attrape le pot, le met dans un sac plastique, remplit le reste du volume avec les branches calcinées.
« Tenez, une première partie, » dit-il en tirant le sac vers le jeune homme assis sur la chaise en formica jaune de la cuisine.
Puis Philléas, retourne dans l'Antre, remplir un autre sac.
« Et d'une autre....
– Monsieur, répond Nathanaël embarrassé, je ne peux pas transporter ces sacs, je suis en vélo...
– Écoutez mon p'tit bonhomme, répond brutalement Philléas, faudrait savoir ce que vous voulez....Vous voulez voir la plante, vous venez prendre de ses nouvelles, je vous la rends, comme ça vous verrez par vous même, et ça ne vous va pas ! »

Rosie entend des voix monter dans la cuisine. En voyant Philléas, le visage fermé et menaçant à dix centimètres des yeux apeurés du jeune homme :
« Philléas ! tonne-t-elle, que fais-tu encore ?
– Mais rien ! dit-il en se redressant soudainement, je remets juste à notre jeune ami les restes de son incroyable plante !
– Comment cela ?
– Il est venu prendre des nouvelles de sa protégée, alors je

lui *donne* les nouvelles ! »

Nathanaël ouvre le premier sac et en extirpe des branches calcinées.
> « Auriez-vous un carton ? Je pourrais le transporter avec mon vélo....
> – Un carton ! No soucy, jeune homme, » répond Philléas. Il plonge dans le cellier, revient avec un carton de l'étagère.

Nathanaël place le premier sac dans le carton et se lève.
> « Excusez-moi du dérangement, je ne voulais pas vous importuner....
> – Que nenni, jeune homme, vous tombez plutôt bien, je ne savais pas quoi faire de ce cadavre... » répond Philléas avec un grand sourire.

Et Nathanaël repart avec son carton fixé sur son vélo.
Il reprend le chemin pour aller chez son oncle. Peut-être qu'entre temps, est il rentré chez lui...

En arrivant chez son oncle, Nathanaël appuie sur la sonnette :
DingDong !
Rien ne bouge à l'intérieur.

Il réitère :
DingDong !
Rien de nouveau.

Il tourne la poignée de la porte... Elle est ouverte.
Il rentre dans l'appartement :
> « Tonton !... Pierre !?... »

Dans le salon, il voit le post-it qu'il a laissé et qui n'a pas bougé.
Il se dirige vers la chambre.
> « Tonton ! » s'exclame-t-il en se précipitant.

Mais ce dernier dort comme un loir. Sa respiration est lente et reposée. Nathanaël lui effleure le front. Il sent une légère bosse qui déforme la tempe droite, mais rien de bien grave. Il lui faudra attendre son réveil.

Soudain, Nathanaël tressaille, une fanfare d'oies en alerte, se met à résonner dans l'appartement de Pierre Daigun. Il cherche dans tous les coins et découvre, dans la poche de son oncle, son téléphone portable.
Il décroche :
- « Allo ?
- Allo ?
- Professeur Daigun ?
- Son neveu....
- Puis-je parler au Professeur Daigun s'il vous plaît, c'est urgent !
- Je crains qu'il ne puisse pour l'heure répondre à votre demande, répond Nathanaël. À qui ai-je l'honneur ?
- Heidi, Heidi Chasse-les-Noeuds, secrétaire du Professeur Chastel ! C'est très urgent, pourriez-vous faire un effort !
- Quand bien même, je crains fort que ce ne soit vain, Madame Chasse-les Noeuds...
- Mademoiselle, s'il vous plaît, Mademoiselle ! A l'autre bout du fil, Heidi Chasse-les-Noeuds est au bord de la crise de nerfs. Sauriez-vous si Monsieur Daigun a retrouvé le Professeur Chastel ? Voici trois jours que je le cherche en vain !
- Je ne puis vous le dire, mais dès qu'il pourra apporter une réponse je ne manquerai pas de lui demander de vous en informer.
- Oui, c'est cela. Au revoir Monsieur, » répond Heidi en raccrochant avec rage.

Elle se gratte les bras, c'est un réflexe qu'elle a dans les crises d'angoisse. Son visage se couvre de quelques plaques rouges qu'elle a du mal à masquer.

Elle file dans les toilettes de l'université afin de tenter, avec une poudre, de masquer ces taches disgracieuses.
C'est au moment où elle revient vers son bureau, qu'elle entend le téléphone. Elle se précipite, se prend les pieds dans une chaise, heurte un coin de bureau, pousse des cris de furie, attrape d'un geste brutal le combiné en se cognant le coude et les dents serrées :
　«　Allo ?
- Allo, Heidi ?
- ... »

C'est la voix du Professeur Chastel.
　　«　Pro...Professeur !? demande Heidi suffoquée à la fois par la cascade de traumatismes qu'elle vient de s'infliger et par la surprise d'entendre la voix du Professeur Chastel.
- Oui, Heidi, je voulais vous appeler, ne vous inquiétez pas. J'ai entendu sur vos messages que vous étiez un peu angoissée. N'est-il pas ?
- Pro...Professeur ! J'étais inquiète oui ! Voici trois jours que vous avez disparu et...
- Rien de bien grave, une expérience impromptue, dirions-nous. Je devrai cependant me reposer encore quelques jours. Si vous voulez bien arranger mon agenda afin de m'excuser auprès de mes rendez-vous.
- Mais bien entendu, Professeur, répond Heidi, très affable, ne vous faites aucun souci.
- Merci Heidi. Profitez-en pour vous mettre au vert, je sens une légère crispation dans votre voix, continue le Professeur Chastel perspicace.
- Oh, ce n'est rien... Mais si vous insistez..
- J'insiste, j'insiste. Nous reprendrons ainsi sur de bonnes bases, n'est-il pas ?
- Si vous le dites... Surtout qu'il semblerait que je me suis esquinté la jambe... Et l'épaule...Et j'ai quelques tracas digestifs également... »

Le Professeur Chastel esquisse un sourire, il reconnaît bien là sa secrétaire, toujours à faire de la moindre égratignure une blessure de combat.
C'est bien, les choses s'apaisent.

Pendant ce temps, Alfred a fini son marché.
De retour chez lui, il est arrêté par une forêt de résurgences et, continuant à pied, a la surprise de découvrir la *Deupatosaurus* de son voisin, Jo Verlay-Carreaux, devant chez lui.
> « Tiens, il a sa voiture en panne ? » se dit-il en voyant l'étrange véhicule ainsi garé.

Il ouvre son atelier et le découvre rempli de poussières.
« Ce doit être plus grave » pense-t-il en voyant les traces d'une visite.
> « Swiffer ! appelle-t-il, Swiffer ! »

Dans une course qui ressemble plus à celle d'un chevreuil que d'un chien, Swiffer arrive, soulevant autour de lui, une nuée couleur cendre.
Arrivé au niveau de son maître, il bondit en aboyant.
> « Ben alors, mon pépère, on a eu de la visite ? »

En guise de réponse, le chien aboie. Puis il se met à exécuter une danse singulière, dans des allées venues. Quelques aboiements aux inflexions curieuses alertent les cerfs-volants qui esquissent quelques pas en direction de la maison à l'orée de la forêt, tandis que surgissent dans l'ombre cinq lapins fluos...

> « Ben dis donc, c'est les contes du Chat Perché[129] ici ? se dit Alfred en voyant l'étrange ménagerie envahir son espace. D'où ça sort tout ça ? »

C'est alors que derrière ce bestiaire incroyable surgit Jo Verlay-Carreaux :
> « Cher voisin !

– Jo ! Ça fait un moment ! Que me vaut le plaisir ?
– Alfred, comment allez-vous ?
– Bien, bien... Mais quel accueil aujourd'hui !
– Oui, en effet... C'est un peu pour cela que je venais vous voir... Vous n'avez pas changé !
– Merci, vous de même, réplique Alfred en regardant son élégant voisin drapé dans son étole grise... Que me vaut l'honneur ?
– Pouvons-nous entrer ? s'enquiert Jo, en balayant d'un regard circulaire l'étrange faune qui quadrille l'espace autour de la maison d'Alfred.
– Mais certainement, un café ?
– Pourquoi pas. Je voulais vous dire que j'ai sauvé votre frère...
– Mon frère? répond avec stupéfaction Alfred. Vous êtes sûr qu'il s'agit de mon frère ?
– Aucun doute, j'ai même cru un moment qu'il s'agissait de vous...
– Mon frère...?
– Il était assommé au pied d'un arbre, il a dû courir comme un fou dans la forêt, puis perdre ses repères et se cogner dans un arbre...
– Mon frère... !
– Je l'ai soigné chez moi... Puis il s'est réveillé...
– Mon frère ?
– Oui, votre frère... Et il est parti très vite avec un taxi.
– Mon frère... »

Alfred tourne et vire. Difficile de se concentrer sur la confection d'un café.
Les animaux, son frère qui surgit de nulle part, le voisin, ses œuvres qui s'exposent dans la cour...

« Un instant s'il vous plaît, » répond Alfred en se dirigeant vers son laboratoire.

Il regarde l'espace aseptisé.
C'est bien ce qu'il craignait.
Les échantillons de la plante ont disparu.
Il revient dans sa cuisine, en fermant sa porte, son laboratoire doit rester secret.

> « C'est bien ce que je pensais. Il est venu chercher quelque chose, mais ne vous inquiétez pas...
> – Je suis malgré tout un peu inquiet pour lui, il n'était pas en très bon état lorsqu'il est parti.
> – Je vais m'en occuper... Je vous remercie... dit-il en déposant le café accompagné de quelques spéculoos devant son voisin attablé.
> – Ça ne change pas chez vous... reprend Jo pour entretenir la conversation.
> – Non, vous savez, je cultive et je vends... Rien que de bien ordinaire...
> – Oui, en effet... »

Jo Verlay-Carreaux est un personnage délicat.
Il sent qu'Alfred a besoin de tranquillité.
Rapidement, il finit son café et s'éclipse.

Dès qu'il est parti, Alfred se rue sur son ordinateur.
Il recherche le laboratoire de son frère.
Peu à peu il comprend les allusions discrètes de Nathanaël.
Il a toujours su qu'il entretenait des relations avec son oncle.
Ma foi, pourquoi pas...
Il arrive sur le laboratoire de l'Université.
Il trouve le laboratoire de son frère.
« Entrée sécurisée ».
Il tente alors de nombreuses combinaisons.
Il a gardé de la gémellité avec son frère, une sorte de sixième sens qui lui permet de « se mettre à la place de... »
Il se concentre et parvient enfin a ouvrir la porte sécurisée.
Il navigue sur l'espace personnel de son frère, jusqu'à ce qu'il

tombe sur :
« TOP SECRET ».
Il tape quelques codes. Rien n'y fait.
Il faut qu'il lui parle.

Il sort de la grange et se dirige vers le chemin. Il débarrasse les résurgences qui condamnent le passage, retourne jusque chez lui, détache la remorque de son cyclomoteur.
Il la rentre dans la grange, regarde autour de lui.
Il sent la faune aux aguets.
Tout va bien.
Rassuré, il grimpe sur son engin et repart.
Direction : 17 rue des églantiers.

« Ça fait un moment.. » se dit-il sur le chemin...

## CHAPITRE 21

Nathanaël est installé dans le salon de son oncle.
En attendant le réveil de ce dernier, il a posé sur la table du salon le carton rempli des débris de la *Tracheobionte Apialis historica*. Il attrape un à un les morceaux calcinés.
Tandis que certaines zones ressemblent à du carbone, d'autres présentent une certaine rondeur dans les formes, comme des matières qui au lieu de se consumer, se fondraient en billes ou agglomérats singuliers. Des filaments rétractés en ressorts curieusement résistants constituent une partie des débris.
« Pas grand chose à voir avec une plante ordinaire » se dit Nathanaël.

Pierre Daigun dort toujours comme un bébé.

Soudain, la sonnette retentit :
Dingdong !
Nathanaël se redresse et va ouvrir...
      « Papa ! »

Le Professeur Chastel a subi tous les examens possibles et imaginables : tout va bien.
Le Docteur Schnapp's est cependant encore étonné.
La perte subite des cheveux de son ami, l'état dans lequel il l'a retrouvé.

Autant de questions sans réponses...
> « Léon, peux-tu m'expliquer ce qui s'est passé ? demande le Docteur Schnapp's.
> - Je ne sais pas, en fait. Une curieuse impression...Comme un dédoublement de moi... Un voyage dans le temps et l'espace pictural... Comme si tout ce que j'ai toujours rêvé de vivre s'offrait à moi, soudainement...
> - Peux-tu être plus clair ?
> - Non, je ne crois pas, répond le Professeur Chastel en levant des yeux navrés vers son ami. Je crois que la seule personne qui serait en mesure d'éclaircir cette histoire serait Philléas...
> - ...Oui... Ce ne sera pas simple alors... Plutôt secret le petit monsieur...
> - Oui, plutôt... Et la mémoire du Professeur Chastel est soudainement caressée par un souvenir diffus, celui d'une conversation sans paroles avec Philléas. Nous ferions bien de rentrer... Veux-tu me raccompagner ? »

Et les deux amis, après les formalités d'usage, quittent l'hôpital. La science et le monde rationnel ne peuvent rien pour les pèlerins de l'histoire de l'art.

> « Nathanaël ! Alfred est aussi étonné de trouver là son fils, que ce dernier d'ouvrir la porte à son père.
> - Que fais-tu ici ? demande Nathanaël.
> - Je pourrais te retourner la même question... réplique Alfred. Je suis venu voir Pierre. J'ai quelques petites questions à lui poser...
> - Tu seras bien en peine. Il dort.
> - Comment cela, il dort ?
> - Oui, je pense qu'il a pris quelque chose. Rien ne parvient à le réveiller !
> - Puis-je entrer ? » demande Alfred encore sur le palier.

Nathanaël ne trouve pas de bon aloi que son père vienne à découvrir les débris calcinés de la plante qu'il a éparpillés sur la table du salon.

« Écoute, je ne sais pas.... Ce n'est pas chez moi... Tu comprends ?
– Mais tu es bien là ?
– Oui, mais il m'a donné les clés...
– Soit, comme tu voudras... Pourras-tu lui dire à son réveil que je suis passé ?
– Bien entendu, papa, je n'y manquerai pas... » répond Nathanaël soulagé.

Alfred s'en va.
Étrange l'attitude de son fils.
Ceci confirme ses soupçons.

Philléas a fini de débarrasser l'Antre.
Avec Rosie, ils ont vidé les derniers sacs de débris.
Ils ont fini de ranger les lieux.
Hormis la plante et la chevelure du Professeur Chastel, rien ne semble avoir souffert.

« Que s'est-il passé selon toi ? demande Rosie à Philléas.
– Bof, je ne sais pas... Je crois que la plante a été prise d'un delirium tremens, elle s'est mise à pousser dans tous les sens, à rentrer dans tout ce qui est ici.... Et puis, elle a dû rencontrer le Professeur Chastel... Là, elle a pété les plombs ! Disjonctée la plante du Professeur ! Carbonisée sur place ! Et comme le Professeur était en contact, il a dû griller avec ! Quel menu : du Professeur Chastel à la *Tracheobionte Apialis historica !*
– Arrête de raconter des bêtises !
– Non, je ne crois pas que ce soient des bêtises...
– Et les œuvres, ont-elles souffert ?
– Non, j'ai regardé... Tout va bien. C'est comme si les pénétrations de la plante n'avaient jamais existé. Comme

si tout ce que nous avons vu n'avait pas eu lieu...
– Bon. »

Factuelle, Rosie donne un dernier coup de cirage à la table, replace les chaises cannées.
Philléas s'enfonce dans son fauteuil, regarde l'âtre.
La pipe en coin, un verre de vodka pas loin, il regarde les volutes qui s'échappent de sa bouche. Absolem, il redevient Absolem...

Pierre Daigun s'est enfin réveillé.
Nathanaël lui parle, mais il ne semble plus rien comprendre.
Son regard est vide, hébété.
« Pierre, tu es sûr que tout va bien ?
– Oui... Je crois.... Laisse-moi...
– Tu ne veux pas....
– Non...Va.... »
Nathanaël décide alors de s'éclipser, inquiet cependant du comportement de son oncle.
Une fois ce dernier parti, Pierre regarde dans son salon les débris de la plante, sort les échantillons de sa poche.

Alfred est rentré chez lui.
Les alentours de sa maison ont repris leur aspect ordinaire.
Il pose son cyclomoteur, s'apprête à ouvrir sa porte, quand soudain un chat borgne qui ne lui est pas étranger se frotte et se glisse entre ses jambes...
Alfred se penche et le soulève dans ses mains.
« Ben mon petit père ? D'où tu sors ? »

Alfred reconnaît son chat. Son chat-pirate.
Sa fourrure de pacha et son œil clos, sont des indices indiscutables.
Ellis, basculant légèrement la tête pour observer Alfred de son œil valide, le regarde par en-dessous. Après ses aventures dans l'Antre et ses escapades dans les tableaux, il avait besoin de retourner « au vert ». Il a pensé très vite à Alfred.

Finalement, l'auberge était bonne.
Alfred ouvre la porte.
Dans la maison, Swiffer, le museau aplati sur sa patte, redresse une oreille.
Alfred semble parler à quelqu'un... Il redresse la tête....

Miaoooowww !
Swiffer bondit, soulevant un nuage de poussière autour de lui.
Il émerge de la brume et surgit comme un diable dans la cuisine de la maison en accompagnant sa venue de quelques aboiements aux modalités bien placées.
Alfred l'accueille :
  « Regarde, Swiffer, Bastet[130] est revenu ! Incroyable ! »

Swiffer s'approche, tend le museau et renifle.
Dans un sursaut il s'arrête d'aboyer.
Il n'y a que Bastet pour dégager une pareille odeur, avec toutes les mixtures qu'il a ingurgitées ici.

Philléas a fini sa pipe, son verre de vodka.
Il est étonné. Ellis n'est pas venu ronronner sur ses genoux.
D'habitude, quand il reste, paisible, Ellis se glisse avec souplesse sur ses genoux, met son moteur en route et masse, de ses basses vibrations, le ventre de Philléas.
Philléas se lève, scrute l'Antre des yeux.
Pas d'Ellis.
Il fronce les sourcils, ausculte les tableaux.
Pas de trace de voyage.
Le tapis persan est à sa place.
Ellis doit être avec Rosie.
Il sort de l'Antre.

  « Rosie ?
 – Oui, répond Rosie, installée dans un fauteuil, en feuilletant une revue d'information internationale.
 – Ellis est avec toi ?

– Non, je croyais qu'il était avec toi...
– Je m'inquiète...
– Peut-être s'est-il laissé enfermer dans une pièce. »

Rosie se lève et avec Philléas, ils entreprennent une fouille méticuleuse de l'appartement.
Pas d'Ellis.
Philléas sent la tension monter en lui.
Ellis, par son flegme et son caractère un peu spécial, était devenu son complice dans ses escapades picturales, mais aussi son havre de paix. Celui qui l'apaisait et lui permettait de dépasser les angoisses qui viennent à surgir parfois et l'étreignent si fort.
Ellis était comme un chacament [131] !

Rosie voit bien que Philléas est en train de perdre pied.
« Ellis !.... Ellis !... »
Au fond d'elle-même, elle sent, elle sait, qu'Ellis est parti.
Philléas entend monter en lui une petite chanson obsessionnelle :

*« C'est l'père Philléas qui a perdu son chat*
*Qui crie par la fenêtre à qui le lui rendra*
*Et le père Tatoubu*
*qui lui a répondu*
*Ma foi, l'père Philléas votr' chat n'est pas perdu,*
*Sur l'air du tralalala*
*Sur l'air du Tralalala,*
*Sur l'air du Tra éri éra*
*et tralala ! »*

À voir Philléas, Rosie craint le pire.
Encore une traversée qui va commencer.
De ces traversées que Philléas débute par une dérive, chargée d'alcool, durant laquelle il s'éloigne peu à peu.
De ces voyages où il perd pied avec le réel et part naviguer dans les hautes mers d'humeurs changeantes, où les creux deviennent de plus en plus forts, avec quelques passages sur les crêtes, qui

augurent d'une plongée abyssale à venir.

Ellis a disparu. Il faut en convenir.
Rosie reprend le cours des choses.
Elle ne peut rien pour Philléas, juste rester là, comme un phare, un repère, un ancrage auquel il pourra toujours se fier.

Le Docteur Schnapp's accompagne le Professeur Chastel chez lui. Dans l'entrée du Professeur Chastel, un balai-brosse est plongé dans un seau en plastique rouge vide. Sur le rebord du seau, posée négligemment, une serpillière pendouille.
Cloué sur le bout du manche du balai, un écriteau en carton annonce, d'une écriture malhabile : *La Joconde est dans les escaliers*[132].
Juste une reprise du concept de l'artiste Robert Filliou. Un ready-made de circonstance.

« Merci, Christian, tu peux y aller... déclare le Professeur Chastel, j'ai besoin de repos.
– Je crois en effet. Si jamais, tu peux toujours m'appeler. Je ne suis pas loin, répond le Docteur Schnapp's.
– Oui, merci. »

Et le Docteur Schnapp's repart, rassuré par les examens subis par son ami à l'hôpital.

« Allo ?
– ... »

À l'autre bout du fil, on a décroché, mais la voix de l'interlocuteur ne semble pas franchir les murailles du mutisme.
« Allo ? insiste le Professeur Chastel, Professeur Daigun ?
– ... Un souffle répond.
– Ici le Professeur Chastel....
– ??? Une déglutition répond au Professeur.
– Professeur Daigun ? Vous sentez-vous bien ?

- Je..... Enfin un mot commence à se former....Je suis heureux de vous entendre, Professeur Chastel....
- Moi également, mais vous ne semblez pas dans votre assiette ?
- Pas vraiment... Je me suis inquiété...
- Oui, j'ai su par Heidi, mais tout va bien, ne soyez pas inquiet. Je suis revenu....
- Et, si cela n'est pas indiscret, où étiez-vous ?
- C'est un peu compliqué à raconter...
- Bon.... Et la plante que je vous ai confiée ? Vous l'avez récupérée ? »

Le Professeur Chastel blêmit.

« À ce propos... commence-t-il, je ne pourrai pas vous la rendre... Elle a subi quelques dommages...
- ... Un léger bruit de clapet qui se coince dans la gorge du Professeur Daigun répond au Professeur Chastel.
- Je sais, c'est embêtant... Je suis confus... Je vous en trouverai une autre...
- ... C'est impossible... répond une voix d'outre-tombe. Pourriez-vous me la rapporter, quel que soit son état ? demande sur le même ton le Professeur Daigun.
- Je crains que non... Elle a développé une curieuse croissance, s'est mise à envahir un espace clos, puis à dépasser cet espace, à pénétrer dans d'autres espaces...
- Comment ? Que voulez-vous dire ?
- Oh.... Pardon, je vous parle de façon bien mystérieuse. Pourrait-on en parler à votre laboratoire ?
- Non, je ne crois pas... Je vous rappellerai, » et le Professeur Daigun raccroche.

« Il m'a l'air bien perturbé » pense le Professeur Chastel.

« Je suis mort »
Le Professeur Daigun vient de raccrocher.
Il jette un regard sur la table de son salon et découvre des

morceaux de matière calcinés.
Lentement, il s'approche.
Il attrape les morceaux de matière.
Il fouille dans le carton que Nathanaël a laissé, trouve le pot.
« Ouf ! » soupire-t-il.
Avec son réacteur à l'hélium3, la nano-centrale nucléaire ne s'est pas perdue...
Pierre Daigun se ramollit de plus en plus.
Il devient de plus en plus vert.
L'intérieur de son corps se dérègle peu à peu.
De puissantes contractions essorent ses intestins, tandis qu'ils réagissent par des grouillements incontrôlés qui laissent échapper des sons flatulents aux accents graves et riches d'harmoniques.
Sa tête se vide, alors que son corps devient une outre dans laquelle un torrent gronde et grandit.
« Je vais exploser » se dit-il.
Dans un instant de lucidité, il attrape son téléphone.
« Il faut que je voie un médecin ».

Il réfléchit un instant.
Puis, de fil en aiguille, il repense à Nathanaël.
Il se souvient que son ex-belle-soeur, la mère de Nathanaël est secrétaire chez un médecin.
Il recherche dans son répertoire : Marie-Agnès.
Compose le numéro.
   « Allo ?
— Aaalloo ….
— Allo ? Marie-Agnès ?
— Aaalloo... Je vous écooooute... »

La voix traînante ne le trompe pas.
   « Marie-Agnès ? C'est Pierre, Pierre Daigun...
— Pieeeerre ! Quelle surpriiiise...
— Voilà, je ne vais pas bien, il faudrait que je voie un médecin...
— Le Docteeeeeur ? Tu veux un rendeeeez-voous avec le

Docteeeur Schnaaap's ?
– Oui, c'est cela...
– Il doit consuuuulter sans rendeeeez-vous cet aprèèèèèès-midiiii...Si tu veeeeux passeeer....
– Oui....Merci.... »

Philléas est retourné dans son fauteuil.
Il ne bouge plus.
Il attend.
Il ne bougera plus tant qu'Ellis ne sera pas rentré.
Une bouteille de rhum se dresse, vide, à côté de lui.
C'est une bouteille de rhum du Père Là-bas.
Distillé à cinquante neuf pour cent, c'est l'un des rhums les plus fort des Antilles qu'il a rapporté de Guadeloupe.
Il reviendra à la vodka quand Ellis sera de retour.
La vodka, c'est son passeport vers l'autre rivage des peintures.
Le carburant de sa plongée dans l'histoire.
Le rhum le transporte aussi.
Mais les voyages qu'il déclenche ne sont pas ceux de l'art et de la plongée dans les œuvres, mais ceux de l'horizon inaccessible que trace l'océan, cette ligne qui se confond parfois avec le ciel, dont on perd le fil, ce cercle aux contours infinis et dont les rivages sont des plages imaginaires où s'échouent les rêves transcendés.
Le rhum l'amène à flotter dans ce néant. C'est dans ce néant qu'il désire se perdre à présent.

Pierre Daigun est sur le palier.
Il attrape sur la droite d'une porte en chêne clair aux formes harmonieuses une sorte de bec de diable dont le nez crochu et la corne saillante semblent pousser un cri. Il baisse le bec de l'animal ainsi que l'explique un petit écriteau.

Diling !

Schlaff....schlaff... schlaff... schlaff....
Pierre Daigun reconnaît le pas traînant de Marie-Agnès.

La porte s'ouvre.

> « Bonjouououour Pieeeerre !
> – Bonjour, Marie-Agnès, le Docteur est-il disponible ?
> – Ouiiiii, bien sûûûûr, eeenntre..... »

Schlaff....schlaff... schlaff... schlaff....

Pierre Daigun pénètre dans la salle d'attente du cabinet du Docteur Schnapp's.
L'immense toile de Francis Bacon le dérange.
Alors il s'installe de façon à ne pas la voir. À côté.
Il a de la chance, il n'y a personne.
Le Docteur Schnapp's ouvre la porte.
> « Monsieur ?
> – Daigun, Pierre Daigun.
> – Pierre Daigun, le Professeur ?
> – Oui, répond étonné le Professeur. Vous me connaissez ?
> – Oui, je crois que nous avons un ami en commun... » et il l'entraîne dans son cabinet.

Le Professeur Chastel, après avoir pris une bonne douche, s'être rasé et avoir passé un coup de tondeuse sur les quelques cheveux hirsutes qui se dressaient sur son crâne, regarde son nouveau visage glabre. « On finit toujours par ressembler à ses amis » se dit-il en trouvant sa nouvelle allure proche de celle du Docteur Schnapp's...
Il prend une veste de lin et sort.
Il va chez Rosie.
Il sait que Philléas détient les clés de cette aventure.

Au moment où il arrive en bas de l'immeuble, il croise Rosie.
Un chauffeur de taxi charge une grosse valise dans son coffre.
> « Bonjour Rosie, déclare le Professeur Chastel.
> – Oh, Professeur ! répond Rosie en se retournant toute étonné de le voir, vous veniez me rendre visite?

- Oui et non, je voulais aussi voir Philléas....
- Oh pour Philléas, ce n'est pas la peine, il ne répondra plus, réplique Rosie, il a perdu son chat, c'est comme s'il avait perdu son âme... Quand le chat reviendra Philléas repartira...
- Et vous, vous partez ? interroge le Professeur Chastel.
- Quand Philléas est comme cela et que les jours sont beaux, j'aime aller au bord de la mer, prendre le soleil et plonger dans les vagues...Alors oui, je pars... Au revoir, Professeur ! » et d'un petit geste de la main, elle salue le Professeur en s'engouffrant dans le taxi.

Planté au milieu de la cour, le Professeur appuie sur l'interphone : BRZZZZ !

L'interphone retentit dans l'appartement de Rosie.
Le Professeur Chastel attend un moment.

Il entend son téléphone portable qui lui signale l'arrivée d'un sms.
C'est Christian Schnapp's :
```
«SLT - JE SUIS AVEC LE PROFESSEUR DAIGUN... CE
SERAIT BIEN QUE TU LE VOIES... PEUX-TU VENIR à MON
CABINET? »
```

Il regarde l'interphone.
Philléas est ailleurs. Il ne répondra pas.

Le ciel est beau, le soleil radieux, c'est une belle journée.
Rosie a raison, il faut en profiter.

Léon Chastel retourne dans sa Camaro jaune décapotable.
Rien ne vaut une belle balade sur les routes de montagne.
Il démarre, fait ronronner le moteur et s'en va, le vent caressant son crâne chauve...

# TABLE DES MATIÈRES

PRÉAMBULE..................................................................5
CHAPITRE 1...................................................................7
CHAPITRE 2.................................................................18
CHAPITRE 3.................................................................29
CHAPITRE 4.................................................................43
CHAPITRE 5.................................................................61
CHAPITRE 6.................................................................77
CHAPITRE 7.................................................................95
CHAPITRE 8...............................................................111
CHAPITRE 9...............................................................122
CHAPITRE 10.............................................................143
CHAPITRE 11.............................................................159
CHAPITRE 12.............................................................180
CHAPITRE 13.............................................................195
CHAPITRE 14.............................................................214
CHAPITRE 15.............................................................231
CHAPITRE 16.............................................................251
CHAPITRE 17.............................................................264
CHAPITRE 18.............................................................281
CHAPITRE 19.............................................................293
CHAPITRE 20.............................................................308
CHAPITRE 21.............................................................325
TABLE DES 80 OEUVRES .........................................338
   Triées par catégories................................................338
      ARCHITECTURE................................................338
      ARTS PLASTIQUES ...........................................338
      CINÉMA...............................................................342
      DESIGN................................................................342
      LITTERATURE...................................................342
      MUSIQUE............................................................343
      POÉSIE.................................................................343

# TABLE DES 80 OEUVRES

*Triées par catégories*

## ARCHITECTURE

| |
|---|
| June Gomez de MORA, *Plaza Mayor*, MADRID, 1690 |
| Palais de l'Escurial |

## ARTS PLASTIQUES

| |
|---|
| Andrea POZZO, *Triomphe de Saint-Ignace de Loyola*, 1685, Fresque, Eglise Saint-Ignace, Rome |
| Aphrodite, dite *"Vénus de Milo"*, Fin du IIe s. av. J.-C, Île de Mélos (en grec moderne Milo), dans les Cyclades, Grèce, Marbre de Paros Ronde-bosse, Musée du Louvre - PARIS |
| Atelier de Jacopo LANDINI, *La Vierge et l'enfant*, 1340-1350, Musée d'Art et d'Histoire, GENEVE. |
| Benvenuto CELLINI, *Christ en croix,* marbre, 185 cm, Palais de l'Escurial, ESPAGNE |
| Chaise, 18°-19° dynastie, 1550 – 1186 avant J.-C., bois peint et incrusté, Département des Antiquités égyptiennes Musée du Louvre, Paris. |

Claude GELLÉE dit Claude LORRAIN , *Port de mer au soleil couchant*, Huile sur toile, 1639, Musée du Louvre, PARIS

Claude MONET, *Coquelicots,* 1873, Huile sur toile, 50 x 65 cm, Musée d'Orsay, PARIS

*Cratère sur pied en terre cuite*, vase à décor géométrique, 2de moitié du VIII° siècle avt J.-C., 20,7 cm de haut, Musée du Louvre - PARIS

Diego VELASQUEZ, *Le triomphe de Bacchus* ou *Les buveurs*, 1628-1629, Huile sur toile, 165 x 188 cm, Musée du Prado, MADRID.

Du ZHENJUN, *La leçon d'anatomie du Docteur Du Zhenjun*, 2001, installation interactive

Edouard MANET, *Le déjeuner sur l'herbe*, 1863, Huile sur toile, 208 x 264,5 cm, Musée d'Orsay, PARIS

Eduardo KAC, *Lapin Alba ou lapin PVF*, 2000, lapin transgénique.

Edward HOPPER, *Soir d'été*, 1947, Huile sur toile 74 x 111,8 cm, Washington, collection particulière.

Francis BACON, *Étude d'après Oedipe et le Sphinx d'Ingres,* 1983, Huile sur toile, 198 x 147 cm, collection privée

Ghyslain BERTHOLON, *Léda d'après François BOUCHET* , 2010, Diasec encadré en caisson lumineux, Galerie Olivier Castaing

Ghyslain BERTHOLON, *Troché de face* , 2005, Taxidermie et bois, Galerie Olivier Castaing

Ghyslain BERTHOLON, *Depatosaurus,* acier et résine, 305 x 205 x 170 cm, 2007, School Gallery Olivier CASTAING / Galerie Georges VERNEY-CARRON. PARIS / LYON.

Ghyslain BERTHOLON, *Poezie, Chevreuil II,* Taxidermie et caoutchouc, 2006, School Gallery Olivier CASTAING / Galerie Georges VERNEY-CARRON. PARIS / LYON

Ghyslain BERTHOLON, *Poezie, Léda d'après Véronèse,,* 2010, photo, caisson lumineux, dessins.

Ghyslain BERTHOLON, *Résurgences,* bronze patiné, 2011, School Gallery Olivier CASTAING / Galerie Georges VERNEY-CARRON. PARIS / LYON.

Ghyslain BERTHOLON, *Trochés (présentés de face), souris*, 2010, Taxidemie. School Gallery Olivier CASTAING / Galerie Georges VERNEY-CARRON. PARIS / LYON

Ghyslain BERTHOLON, *Vanitas, mouche et cerf naturalisé*, 12 x 6 x 3 m, 2007-2011, School Gallery Olivier CASTAING / Galerie Georges VERNEY-CARRON. PARIS / LYON.

GIOTTO, *Triptyque Stefaneschi*, vers 1320, Peinture à tempera sur bois, 222,4 x 254 cm, Musée du Vatican.

Jan Van EYCK, *Les époux Arnolfini*, 1434 Panneau de bois et prédelle, 82 x 60 cm, National Gallery, LONDRES.

Jan Van EYCK, *Saint-François d'Assise recevant les stigmates*, 1435-1440, Galleria Sabauda, TURIN.

Jan Van EYCK, *Vierge au Chancelier Rolin,* 1430, huile sur bois, 66 x 62 cm, Musée du Louvre, PARIS.

Jean-Pierre RAYNAUD, *Poste de secours,* 1988, carreaux de faïence et panneau de signalisation sur panneau signé et daté au dos, 77x 61,5 x 4 cm, Collection particulière, BRUXELLES.

Jérôme BOSCH, *Le jardin des délices*, 1500-1505, Huile sur bois, 220 x 389 cm, Musée du Prado, MADRID.

Jérôme BOSCH, *Les péchés capitaux*, vers 1480, Huile sur bois, 120 X 150 cm, Musée du Prado, MADRID.

Le TITIEN, *Adam et Eve*, vers 1550, Huile sur toile, 240 x 186 cm, Musée du Prado, MADRID.

Le TITIEN, *L'offrande à Vénus,* vers 1518-1519, huile sur toile, 172 x 175 cm, Musée du Prado, Madrid.

Léonardo da VINCI, *La Joconde,* 1503-1519, Huile sur bois de peuplier, 77 x 53 cm, Musée du Louvre, PARIS

Leonardo di ser Piero DA VINCI, dit Léonard de Vinci (Vinci, 1452 - Amboise, 1519)« *La Vierge à l'Enfant avec sainte Anne* », Bois (peuplier), 1508-1510, 168 x 130 cm. Collection de François Ier, Musée du Louvre-PARIS.

*Livre d'artiste*, A.STELLA, Galerie Schumm-Braunstein, PARIS.

Marcel DUCHAMP, *Fontaine*, 1917-1964, Faïence blanche recouverte de glaçure céramique et de peinture 63 x 48 x 35 cm.

Marcel DUCHAMP, *L.H.O.O.Q,* 1919 Centre Georges Pompidou, Paris.

Neri di BICCI, *Vierge et l'enfant*, 1466-1468, Tempera sur bois, Musée d'Art et d'Histoire, GENEVE.

Nicolas POUSSIN, *L'Eté ou Ruth et Booz* , 1660-1664, Huile sur toile,118 x 160 cm, Musée du Louvre - PARIS

Pablo PICASSO, *Les demoiselles d'Avignon*, 1907, Huile sur toile, 243,9 x 233,7 cm, MoMA, New-York

PHINTIAS (attribuée à), *Amphore attique à figures rouges*, vers 515 av. J.-C., argile, technique des figures rouges, 60 cm. D : 39,50 cm, Musée du Louvre – PARIS

Pierre SOULAGES, Peinture, 222 x 157 cm, 30 Décembre 1990, Huile sur toile, Collection particulière.

Pierre-Paul RUBENS, *La fête à Vénus*, 1636-1637, Huile sur toile, 217 x 350 cm, Kunsthistorisches Museum, VIENNE.

RAPHAËL, *École d'Athènes,* vers 1510, Huile sur toile, 500 x 770 cm, Palais du vatican

REMBRANDT, *La leçon d'anatomie du Docteur Nicolaes Tulp*, 1632, Huile sur toile, 169,5 x 216,5 cm, Cabinet Royal de Peintures Mauritshius, La Haye.

René MAGRITTE, *Carte blanche,* 1965, huile sur toile, 81 x 65 cm, National Gallery of Art, Washington, DC, USA

Robert FILLIOU, *La Joconde est dans les escaliers* 1969, Installation, FRAC Champagne-Ardenne

Rogier Van der WEYDEN ,*Vierge à l'enfant,* 1435, huile sur bois, 100 x 52 cm, Musée du Prado, MADRID.

Rogier Van der WEYDEN, *Descente de Croix*, 1435, Huile sur bois, 220 x 262 cm, Musée du Prado, MADRID.

Rogier Van der WEYDEN, *Saint-Luc dessinant la Vierge*, 1435, huile et tempera sur panneau de chêne, 137,5 x 110,8 cm, Musée des Beaux-Arts, Boston, U.S.A.

Sébastien Le CLERC, *Académie des Sciences et des Beaux-Arts,*1698, Gravure, Bibliothèque Nationale de France.

Théodore GERICAULT, *Le radeau de la Méduse*, 1819, Huile sur toile, 491 x 716 cm, Musée du Louvre, PARIS.

Vincent VAN GOGH, *Iris,* 1889, Huile sur toile, 71 x 93 cm, J .-Paul Getty Museum, Malibu, Californie

William TURNER, *Le vaisseau de ligne « Le téméraire » remorqué à son dernier mouillage pour y être démoli*, 1838, Huile sur toile, 91 x 122 cm,

National Gallery, LONDRES.

Wim DELVOYE, *Cloaca*. Voir le site de l'artiste sur Internet: http://www.wimdelvoye.be/

## CINÉMA

Garry MARSHALL, *Pretty woman*, 1990.

Paul Thomas ANDERSON, *Magniolia*, 1999

Robert ZEMECKIS, *Retour vers le futur*, 1985.

Shawn LEVY, *Une nuit au Musée*, sorti le 7 février 2007.

Stanley KUBRICK, *2001, Odyssée de l'espace*, 1968.

Victor FLEMING, *Le magicien d'Oz*, 1939, adapté du roman de L. Franck BAUM.

## DESIGN

Toile de JOUY, XVIII° Siècle

## LITTERATURE

Albert CAMUS , Extrait du *Discours de Suède*, Edition Folio, 1957.

Alessandro BARICCO, *Ocean mer,* 1998, Edition Albin Michel.

Didier DAENINCKX, *Cannibale*, 1998, Edition Folio-Gallimard.

Emile ZOLA, *L'œuvre,* 1886, Edition Gallimard, 1983 .

Jonas JONASSON, *Le vieux qui ne voulait pas fêter son anniversaire*, Edition Presses de la cité, 2012.

*Le livre blanc de Rhydderch* et *Le livre rouge de Hergest*, au XIV° siècle environ, récit médiéval en moyen Gallois.

Lewis CARROLL, *Alice au Pays des merveilles,* 1865.

Marcel AYME, *Contes du Chat Perché*, 1934-1946.

Paul AUSTER, *Léviathan*, Edition Actes Sud, 1993.

PLINE L'Ancien, *Histoires naturelles*, Livre XXXV, XXXV, traduit et annoté par Émile Littré, Paris, Edition Dubochet, 1848-1850, tome 2, p.472-473

René BARJAVEL, *Le voyageur imprudent,* 1943.

Wassily KANDINSKY *Du spirituel dans l'art et dans la peinture en particulier* , Edition Folio-Essais, 1954.

## MUSIQUE

Antonio VIVALDI, *Les quatre saisons,* concerto pour violon Opus 8, n°1 - 4

Philip GLASS, *Glassworks* , 1981, pièce en 6 mouvements pour 2 flûtes, 2 saxophones sopranos, 2 saxophones ténors, 2 cors, Piano/synthétiseur, altos et violoncelles.

*Que je t'aime,*1969 sur les paroles de Lucien THIBAUT, musique de Jean RENARD.

Sergei PROKOFIEV, *Visions fugitives Opus 22 n°10, Ridicolamente*, pièce pour piano, 1918

## POÉSIE

Théophile GAUTIER, *L'escurial*, Poésie extraite du recueil *Espagna*, 1845

1-Voir Roland BARTHES, *La Chambre Claire,* Edition Cahiers du cinéma - Gallimard Seuil, 1980.
2 -Albert CAMUS, *Discours de suède,* Edition Folio, 1957 , p.18-19
3 -Albert CAMUS, *L'étranger*, 1967.
4 -Amaranthe enflammée appelée aussi Sénégali enflammé : espèce de passereau de l'Afrique de l'Est, oiseau au chant mélodieux. Espèce très calme qui se plaît bien dans une volière collective. Se nourrit essentiellement au sol.
5 -Victor BRAUNER, *Autoportrait,* 1931, Huile sur bois, 22 x 16,2 cm, Centre Georges Pompidou, PARIS.
6 -Film de Shawn LEVY, *Une nuit au Musée,* sorti le 7 février 2007.
7 -Voir le site de l'artiste sur Internet: http://www.wimdelvoye.be/
8 -Voir le site de l'artiste sur Internet: http://www.yanpeiming.com/
9 -Edward HOPPER, *Soir d'été,* 1947, Huile sur toile 74 x 111,8 cm, Washington, collection particulière.
10 -Andrea POZZO, Triomphe de Saint-Ignace de Loyola , 1685, Fresque, Eglise Saint-Ignace, Rome
11 -Albert CAMUS , Extrait du *Discours de Suède*, Edition Folio, 1957.
12 -Le tarsier est un minuscule mammifère lémurien de 15 cm avec des yeux énormes et de très grands pieds. Il vit en Asie du Sud-Est. Il ne bouge presque pas de l'arbre où il loge. Il vit la nuit et est à la fois insectivore et carnivore (oiseaux, serpents). L'une de ses particularité est sa tête qui tourne à 180°, car ses yeux sont trop gros pour tourner dans leurs orbites. Pour les peuples indonésiens, il est craint et vénéré, car ses yeux brillants la nuit le font ressembler à un démon (« *Hantou »).*
13 -Article du CNRS :
http://www.cnrs.fr/sciencespourtous/abecedaire/pages/rontgen.htm
14 -Article du CNRS:
http://www.cnrs.fr/cw/dossiers/dosart/decouv/radio/savoirplusencore.html et du Laboratoire de recherche des musées de France:
http://www.culture.gouv.fr/culture/conservation/fr/methodes/radio_x.htm
15 -Définition provenant du *Dictionnaire Historique de la Langue Française*, sous la direction d'Alain Rey, Editions Le Robert, Janvier 2009.
16 -Ghyslain BERTHOLON, *Troché de face* , 2005, Taxidermie et bois, Galerie Olivier Castaing. Site de l'artiste:
http://www.ghyslainbertholon.com/
17 -Paul AUSTER, *Léviathan*, Edition Actes Sud, 1993.
18 -Albert CAMUS, Extrait du *Discours de Suède*, Edition Folio, 1957, p.15.
19 -Voir l'ouvrage de Wassily KANDINSKY *Du spirituel dans l'art et dans la peinture en particulier* , Edition Folio-Essais, 1954.
20 -Albert CAMUS, Extrait du *Discours de Suède*, Edition Folio, 1957, p.18-19.
21 -Idem

22 -Idem
23 -Expression de Allan Karlsson, relevée dans le livre de Jonas JONASSON, *Le vieux qui ne voulait pas fêter son anniversaire*, Edition Presses de la cité, 2012.
24 -Graverneuse : à la fois caverneuse et granuleuse.
25 -Claude GELLÉE dit Claude LORRAIN , *Port de mer au soleil couchant* , Huile sur toile, 1639, Musée du Louvre, PARIS
26 -Dans son texte sur « l'Origine des images » extrait de La hiérarchie Céleste, Pseudo-Denys l'Aréopagite pose la question de la relation à Dieu à travers l'image et le symbole. Il dit que « *le symbole, comme signe fondé sur la ressemblance est inadéquat pour désigner la nature divine. [...]Denys recommande d'user de symboles dissemblants [...]comme apr exemple le crapaud pour exprimer une réalité céleste, de sorte que le symbole ne permette aucune identification possible entre ce qu'il est et ce qu'il signifie* » Extrait de Textes essentiels sur la peinture, sous la direction de Jacqueline LICHTENSTEIN, Edition Larousse, 1995, p.94-95
27 -« *La question de savoir si la représentation de Dieu ou du Christ peut inciter à l'idôlatrie, à dénaturer la foi par des réalités trop sensibles, est assurément d'ordre théologique : elle ne relève pas immédiatement de l'art et de ses formes spécifiques. Elle nous apprend surtout quelle était la fonction spirituelle et sociale d'une fresque ou d'une image de dévotion à une époque où l'œuvre d'art, telle que nous la concevons aujourd'hui, n'existait pas.* » Extrait de Textes essentiels sur la peinture, sous la direction de Jacqueline LICHTENSTEIN, Edition Larousse, 1995, p.91
28 -Albert CAMUS, Extrait du *Discours de Suède*, Edition Folio, 1957.
29- Idem
30 -Article « Musée » de Gilles SOUBIGOU, extrait de *Conditions de l'œuvre d'art de la Révolution française à nos jours*, sous la direction de Bertrand TILLIER et Catherine WERMESTER, Edition FAGE, 2011.
31 -Voir article de Jérôme POGGI « Galerie, marchand, agent », extrait de *Conditions de l'œuvre d'art de la Révolution française à nos jours*, sous la direction de Bertrand TILLIER et Catherine WERMESTER, Edition FAGE, 2011.
32 -« *L'avènement des beaux Arts dans les expositions universelles.
Ce fut à Londres que cette vision pris corps pour la première fois et, ce qui ne gâche rien, cela se déroula dans un bâtiment exceptionnel : le Crystal Palace. Joseph Paxton l'avait proposé en Juin 1850 [...]Au-delà du problème de l'écrin réservé aux Beaux-Arts, le double modèle des manifestations londoniennes et parisiennes de 1851 et 1855 ouvrent la voie à ce qu'on pourrait appeler une esthétisation de la société. Les expositions universelles deviennent non seulement une occasion pour les artistes de présenter leurs travaux à une clientèle internationale et d'asseoir leur réputation - elles sont à ce titre des générateurs de productions -, mais elles sont aussi le moteur d'une approche de la civilisation (ou des civilisations) comme œuvre d'art.* » article de Thomas

SCHLESSER, p.108-109 dans *Conditions de l'œuvre d'art de la Révolution française à nos jours*, sous la direction de Bertrand TILLIER et Catherine WERMESTER, Edition FAGE, 2011.
33 -Emile ZOLA, *L'Oeuvre,* 1886, Edition Gallimard, 1983.
34 - Lorsque NADAR photographie Balzac en 1840, ce dernier était convaincu que la photographie s'emparait d'un spectre constituant son âme. Ainsi dans ce portrait, Balzac ne fixe pas l'objectif de peur de se faire dépouiller de son âme.
35 -Albert CAMUS, Extrait du *Discours de Suède*, Edition Folio, 1957.
36 -Andy WARHOL, *America*, 1985, Edition Harpercollins Childrens Books.
37 -Marcel DUCHAMP, *Fontaine*, 1917-1964, Titre attribué : Urinoir. L'original, perdu, a été réalisé à New York en 1917. La réplique a été réalisée sous la direction de Marcel Duchamp en 1964 par la Galerie Schwarz, Milan et constitue la 3e version.
Faïence blanche recouverte de glaçure céramique et de peinture 63 x 48 x 35 cm.
Voir les commentaires sur le site officiel du Centre Georges Pompidou : http://mediation.centrepompidou.fr/education/ressources/ENS-duchamp/ENS-duchamp.htm
38 -Néologisme de Rosie : regard de poisson rouge.
39 -Robert FILLIOU, *« La Joconde est dans les escaliers »*, 1969, Installation, FRAC Champagne-Ardenne. Composée d'un seau de ménage en plastique, d'une serpillière et d'un balai brosse, d'un écriteau manuscrit accroché au manche du balai brosse : « La Joconde est dans les escaliers ». Robert FILLIOU est un artiste apparenté au mouvement FLUXUS. Son œuvre est souvent drôle et ne s'intéresse pas au « bien fait » « mal fait », mais au discours de l'oeuvre. À sa capacité à interpeller le spectateur.
40 -Marcel DUCHAMP, *L.H.O.O.Q,* 1919, ready-made modifié : crayon sur une reproduction de la Joconde, 19,7 x 12,4 cm, Collection particulière. Le titre s'épèle et forme une phrase que vous trouverez sans encombre en le disant à voix haute. Marcel DUCHAMP fait référence, non sans humour, au vol de la Joconde qui a eu lieu en 1911. Volée par un vitrier italien, Peruggia qui voulait restituer l'œuvre à son pays, elle ne fut retrouvée qu'en décembre 1913, après avoir mis le monde de l'art en émoi.
41 -REMBRANDT, *La leçon d'anatomie du Docteur Nicolaes Tulp*, 1632, Huile sur toile, 169,5 x 216,5 cm, Cabinet Royal de Peintures Mauritshius, La Haye.
42 -Du ZHENJUN, *La leçon d'anatomie du Docteur Du Zhenjun*, 2001, installation interactive. Voir le site de l'artiste : http://duzhenjun.com
43 -Francis BACON, *Étude d'après Oedipe et le Sphinx d'Ingres,* 1983, Huile sur toile, 198 x 147 cm, collection privée. L'œuvre de Ingres dont s'est inspiré Francis Bacon, est *Oedipe et le Sphinx*, 1808, Huile sur toile,

189 x 144 cm, Paris, Musée du Louvre.
44 -Au XIX° Siècle, au moment où l'exposition était présentée au public, les artistes venaient souvent de terminer fraîchement leurs peintures. L'exemple le plus célèbre étant celui de William Turner qui vernissait ses toiles systématiquement au moment où celles-ci étaient dévoilées au public. Les spectateurs, invités privilégiés, regardaient alors l'artiste étendre la couche de vernis sur la toile.
Le terme de vernissage est resté et c'est le point de départ de la vie publique d'une exposition. Quelquefois, le vernissage est le moment d'une performance, où l'artiste se met en scène et joue une pièce en direct devant le public. Les premières performances ont été initiées avec le mouvement Dada, qui en 1916, à Zurich, par des pièces absurdes improvisées au Cabaret Voltaire, tentait de dénoncer l'absurdité du monde dans lequel les hommes vivaient lors de la première guerre mondiale, avertissant des désastres que pourrait susciter une persistance dans ces raisonnements absurdes.
La fin de la guerre, puis la montée de la haine et la seconde guerre mondiale confirmeront ce que ces artistes avaient pressenti. De cette performance, il restera dans l'exposition une installation (ou plus tard une vidéo), trace d'un acte qui fut.
45 -L'atelier de Francis BACON, situé au 7 Reece Mews à Londres, a été reconstitué à la Hugh Lane Municipal Gallery of Modern Art à Dublin.
46 -Le Joker, joué par Jack NICHOLSON, extrait de *Batman*, Tim BURTON, 1989.
47 -Espèce de poisson rouge aux yeux exorbités et monstrueux.
48 -Département des antiquité Grecques, Étrusques, Romaines, *Cratère sur pied en terre cuite*, Vase à décor géométrique, 2de moitié du VIII° siècle avt J.-C., 20,7 cm de haut- Musée du Louvre - PARIS
49 - *Amphore du Dipylon*, milieu du VIII° av. J.-C., Athènes, Musée archéologique national.
50 - *« Dans la scène peinte sur le cou (de l'amphore), Ulysse et ses compagnons s'apprêtent à aveugler le cyclope Polyphème ; sur la panse du vase, les Gorgones poursuivent Persée. Les visages d'Ulysse et de ses compagnons sont peints en blanc, alors que celui du cyclope est de couleur argile. Les Gorgones, dont la ligne de contour est exécutée avec des ajouts de vernis blanc, ont les bustes de face et les jambes de profil »*. Extrait de l'Art Grec, La grande histoire de l'Art, textes Susanna Sarti, Edition Le Figaro, 2009, p.94
51 -PHINTIAS (attribuée à), *Amphore attique à figures rouges* Vers 515 av. J.-C., Provenance : Vulci, Italie, Athènes, Argile, technique des figures rouges, H. : 60 cm. ; D. : 39,50 cm., Achat, 1866. Collection Beugnot, Musée du Louvre - PARIS
52 - *« L'œuvre réussie est, à peu de chose près, le produit de nombreux chiffres »* aurait dit l'artiste.
Extrait de http://www.universalis.fr/encyclopedie/polyclete/

53 -Aphrodite, dite *"Vénus de Milo"*, Fin du IIe s. av. J.-C, Île de Mélos (en grec moderne Milo), dans les Cyclades, Grèce, Marbre de Paros Ronde-bosse, composée de deux blocs de marbre joints au niveau de la draperie H. : 2,02 m. Don du marquis de Rivière à Louis XVIII, 1821, Musée du Louvre - PARIS

54 - *« Le concept de mimesis est au cœur de la philosophie platonicienne puisque celle-ci s'articule sur l'opposition entre monde intelligible et monde sensible, le second étant seulement la copie du premier et ayant par conséquent un degré moindre de réalité. La mimesis, parce qu'elle éloigne de la réalité intelligible, ne peut donc être envisagée par Platon comme un phénomène positif. Puisque l'art pictural grec prétend imiter la nature sensible, et s'adresse à la perception, il est considéré par Platon comme un artifice trompeur. Platon critique donc l'art pictural en ce qu'il est un art de l'illusion, qui charme et séduit la sensibilité au lieu de ménager un accès au vrai ».*
Extrait de l'article « Critique platonicienne de la mimesis, : la skiagraphia, »
http://arts.ens-lyon.fr/peintureancienne/antho/menu3/partie4_3/antho_m3_p4_3_02.htm

55 -Pline L'Ancien, Histoires naturelles, Livre XXXV, XXXV, traduit et annoté par Émile LITTRÉ, Paris, Edition Dubouchet, 1848-1850, tome 2, p.472-473

56 -Idem

57 -Pablo PICASSO, *Les demoiselles d'Avignon,* 1907, huile sur toile, 244 x 234 cm, Museum of Modern Art, New York.

58-Voir le livre de Didier DAENINCKX, *Cannibale*, 1998, Edition Folio-Gallimard.

59 -Dans le règne des plantes, classée en : sous règne : **Tracheobionte** – ordre : **Apialis** – genre : **historica.**

60 -C'est une science à la confluence de l'étude des plantes et des minéraux et technologies.

61 -Qui ressemble à un tissage.

62 -Le « wafer » est le nom donné à la tranche de silicium sur laquelle sont inscrits les circuits des processeurs numériques.

63 -Assure la circulation de la sève enrichie des substances issues de la photosynthèse.

64 -Axe portant une fleur.

65 -Serpent mythique égyptien, *« immense boyau utilisé, entre autres, pour suggérer les lieux des éventuelles déambulations infligées aux défunts, lorsqu'ils doivent entreprendre leur voyage vers une éternité ardemment désirée ».* p.85, extrait de *Le fabuleux héritage de l'Égypte ,* Christiane DESROCHES NOBLECOURT, 2004, Editions Télémaque.

66 -GIOTTO, *Triptyque Stefaneschi*, vers 1320, Peinture à tempera sur bois, 222,4 x 254 cm, Musée du Vatican.

67 -*Magniolia*, film de Paul Thomas ANDERSON, 1999.

68 -Jan Van EYCK, *Les époux Arnolfini*, 1434 Panneau de bois et prédelle, 82 x 60 cm, National Gallery, LONDRES.
69 -Rogier Van der WEYDEN, *Descente de Croix*, 1435, Huile sur bois, 220 x 262 cm, Musée du Prado, Madrid.
70 -Leonardo di ser Piero DA VINCI, dit Léonard de Vinci (Vinci, 1452 - Amboise, 1519)« *La Vierge à l'Enfant avec sainte Anne* », Bois (peuplier), 1508-1510, 168 x 130 cm. Collection de François Ier, Musée du Louvre- PARIS.
Œuvre commandée par Louis XII pour la naissance de sa fille, Claude en 1499, ne semble jamais avoir été livrée. Elle fut acquise par François Premier auprès de l'assistant de Léonard de Vinci et rentra dans les collections nationales sous Richelieu. Comme dans la Joconde, l'unité du tableau est donnée par l'atmosphère créée par l'utilisation du sfumato, léger flou atmosphérique dans lequel excellait Léonard de Vinci, qui permettait de nimber d'un voile aérien la scène. On retrouve également de la Joconde, la présence des personnages dans un paysage qui ne serait pas d'ordre décoratif, mais qui serait une représentation de l'âme de Sainte-Anne (femme droite au centre), mère de Marie(femme penchée). L'enfant Jésus serait le petit garçon et le mouton, une allégorie de Saint Jean-Baptiste.
Pour tout complément voir :
http://www.louvre.fr/oeuvre-notices/la-vierge-lenfant-avec-sainte-anne
71 -Alessandro BARICCO, *Ocean mer,* 1998, Edition Albin Michel.
72 -William TURNER, *Le vaisseau de ligne « Le téméraire » remorqué à son dernier mouillage pour y être démoli*, 1838, Huile sur toile, 91 x 122 cm, National Gallery, LONDRES.
73 -Sergei PROKOFIEV, *Visions fugitives opus 22 n°10, Ridicolosamente,* 1915-1917, créées par le compositeur à Petrograd en 1918.
74-Nicolas POUSSIN, *L'Eté ou Ruth et Booz* , 1660-1664, Huile sur toile,118 x 160 cm, Musée du Louvre - PARIS
75 -Lewis CARROLL, *Alice au pays des Merveilles,* 1869.
76 -Médecin égyptien
77 -Médecin imaginaire. Pendant la XVIII° Dynastie, les médecins étaient très nombreux et avaient chacun une spécialité. L'image évoquée fait référence à un mur de la chapelle thébaine de Neb-Amon, médecin du temps d'Aménophis II, où est évoquée la visite d'un prince syrien désirant consulter le maître.
78 -*Chaise,* 18°-19° dynastie, 1550 – 1186 avant J.-C., bois peint et incrusté, Département des Antiquités égyptiennes Musée du Louvre, Paris.
79 -*Le radeau de la Méduse* de Théodore GERICAULT fut présenté au salon de 1819. Huile sur toile de dimensions imposantes (491 x 716 cm), il s'inspire du récit de deux rescapés du naufrage de la frégate Royale, la Méduse. Confié à un capitaine inexpérimenté, survivant du royalisme,

devant permettre au nouveau Gouverneur français de prendre ses fonctions dans la colonie du Sénégal restituée à la France, le navire échouera sur des bancs de sable. Les chaloupes sont insuffisantes, on construit un radeau avec les restes du navire pour transporter le matériel et les vivres. En mer, le radeau est trop lourd et les chaloupes ne parviennent pas à se diriger. Le capitaine décide alors de couper les amarres et laisse le radeau à la dérive. Après 13 jours de dérive, il ne restera que 10 survivants sur 150. Afin de survivre, les rescapés se nourriront de leurs camarades morts et seront convaincus de cannibalisme. Œuvre romantique, elle exacerbe les sentiments d'espérance donnés par la voile qui se distingue à l'horizon. Mais le bateau ne les verra pas et s'éloignera sans les sauver. C'est cet instant d'espoir que choisit Géricault. Afin de réaliser le tableau, il étudiera des cadavres morcelés, fera poser des amis et recueillera une importante documentation auprès des rescapés. Le clair-obscur exacerbe les corps contorsionnés et rend avec force l'exaltation que provoque un espoir déçu. Musée du Louvre, Paris.

80 -Le Kangoo est un véhicule utilitaire transformé en véhicule à vocation familiale par la marque Renault.

81 -Paillacochien : chien espion à poil long qui se transforme en carpette dans les lieux où il se rend, afin d'espionner incognito.

82 -Rogier Van der WEYDEN, *Vierge à l'enfant,* 1435, huile sur bois, 100 x 52 cm, Musée du Prado, MADRID.

83 -Rogier Van der WEYDEN, *Saint-Luc dessinant la Vierge,* 1435, huile et tempera sur panneau de chêne, 137,5 x 110,8 cm, Musée des Beaux-Arts, Boston, U.S.A.

84 -Jan Van EYCK, *Vierge au Chancelier Rolin,* 1430, huile sur bois, 66 x 62 cm, Musée du Louvre, PARIS.

85 -Dans le tableau de *Saint-Luc dessinant la Vierge* beaucoup s'accordent à reconnaître sous les traits de la Vierge et de Saint-Luc le couple de Rogier van der WEYDEN et son épouse. En effet, les personnages sont très proches des portraits que le fils de Rogier Van der WEYDEN a réalisé de ses parents.

86 -Jan Van EYCK, *Saint-François d'Assise recevant les stigmates*, 1435-1440, Galleria Sabauda, TURIN.

87 -Dans *Le livre de peinture*, 1604, Carel van Mander, décrit l'atelier de Jan van EYCK et les recherches qu'il entreprit : « *Il se fit qu'un jour Jan, après avoir exécuté un panneau auquel il avait consacré beaucoup de temps et de peine selon son habitude, et l'œuvre étant achevée, il l'exposa au soleil pour la faire sécher. Mais, soit qu'il eût été mal joint, soit que le soleil eût trop d'ardeur, le panneau se fendit. Jan, très contrarié de voir son œuvre détruite, se promit bien que pareille chose ne se renouvellerait plus par l'effet du soleil. Renonçant alors à la couleur à l'œuf recouverte de vernis, il donna pour but à ses recherches la production d'un enduit séchant ailleurs qu'en plein air et dispensant surtout les peintres de*

*recourir à l'action du soleil. Il éprouva successivement diverses huiles et d'autres matières et s'assurant que l'huile de lin et l'huile de noix étaient siccatives entre toutes. Les soumettant à l'action du feu et mêlant d'autres substances, il finit par obtenir le meilleur vernis possible. Et comme, c'est le propre des esprits chercheurs de ne point s'arrêter en chemin, il en arriva, après de multiples essais, à s'assurer que les couleurs étendues d'huile se liaient à merveille, qu'elles étaient imperméables à l'eau, que l'huile, enfin, donnait un éclat plus vif sans le secours d'aucun vernis.[...] L'époque à laquelle d'après mes recherches et mes supputations Jan Van Eyck inventa la peinture à l'huile doit être l'année 1410. Vasari, ou son imprimeur, se trompe donc lorsqu'il rajeunit l'invention d'un siècle»* Extrait de *La peinture, textes essentiels*, sous la direction de Jacqueline Lichtenstein, 1995, Edition Larousse, p.802

88 -Au XV° Siècle, les cloches du beffroi étaient actionnées manuellement. Selon les jeux, elles signifiaient :
- des fêtes religieuses ;
- la fermeture des portes de la ville, c'est à dire la fin du temps de travail, car il était interdit de travailler avec une luminosité insuffisante ;
- L'obligation d'utiliser des torches dans les rues.

89 -René BARJAVEL, *Le voyageur imprudent*, 1943

90 -*Histoire d'une grande idée, la relativité*, Banesh HOFFMANN, Collection Regards sur la science, Pour la Science, Edition Belin, 1983.

91 -*Retour vers le futur*, film de Robert ZEMECKIS, 1985.

92 -Bruges est à l'époque une ville de commerce avec de grandes productions d'industries drapières.

93 -*Que je t'aime* chanson de 1969 sur les paroles de Lucien Thibaut, musique de Jean Renard.

94 -De 1436 à 1438 de violentes insurrections auront lieu à Bruges, notamment liées aux très grandes différences de revenus entre les classes populaires et les commerçants entrepreneurs. Voir site sur l'histoire de la Ville : www.bruges.be

95 -L'Ordre de la Toison d'Or a été créé par Philippe le Bon. Fondé avant tout pour des raisons politiques, ce sont des Chevaliers qui prêtent serment à l'église et ont leurs places dans les stalles comme les chanoines. L'idée de génie de Philippe le Bon, fut de se référer à l'Antiquité avec le mythe de Jason et la Toison d'Or. Certains affirment de façon plus facétieuse que cet ordre aurait eu des sources plus galantes et provocatrices. Alors que les anglais en 1348 auraient fondé l'Ordre de la Jarretière (dont le prétexte aurait été que la comtesse de Salisbury ayant laissé tomber sa jarretière, celle-ci aurait été ramassée par Edouard III qui aurait déclamé, sentant les moqueries : *Honni soit qui mal y pense*, et peu de temps après fondait l'Ordre des Chevaliers de la Jarretière), Philippe le Bon, épris d'une blonde dame de Bruges en butte à des moqueries, aurait fondé cet ordre à double sens : l'Ordre de la Toison d'Or.

96 -À la fin de la guerre de 100 Ans (1337-1453), la Cour de Bourgogne est une cour très éclairée en matière d'art et de goût. Philippe le Bon est un grand mécène. Les vêtements de la Cour de Bourgogne font preuve de fantaisie : chaussures pointues à poulaines (relevées en leur extrémité), jambes dégagées et bicolores pour les hommes, chapeaux pointus et cornus pour les femmes tandis que les hommes inspirés par la cour des Médicis préfèrent le turban pour cacher leur coupe au bol et laissent pendre négligemment l'extrémité du turban sur leur épaule. La couleur noire est imposée par la cour de Bourgogne à la fois par son austérité mais aussi par l'aura qu'elle donne à celui qui la porte.

97 -Sorte de chemise de lin pouvant servir de chemise de nuit..

98 -La matière translucide est générée par les escargots qui vivent dans le compost et prennent plaisir à glisser sur les toiles des araignées pour former ces étoffes étranges.

99 -*Le magicien d'Oz*, film de Victor FLEMING, 1939, adapté du roman de L. Franck BAUM.

100 -Poésie *l'Escurial*, extrait du Recueil *Espana* de Théophile GAUTIER.

101 -Inspiration extraite de *Velasquez*, Bartolomé BENNASSAR, p. 245-246, Editions de Fallois, Août 2010.

102 -Moine de l'ordre de Saint-Jérôme vivant selon préceptes de Saint-Augustin et dont la communauté occupa les parties religieuses de l'Escurial.

103 -Diego VELASQUEZ, *Le triomphe de Bacchus* o u *Les buveurs*, 1628-1629, Huile sur toile, 165 x 188 cm, Musée du Prado, Madrid.

104 -Documentation extraite de l'ouvrage de Nadeije LANEYRIE-DAGEN, *Rubens*, 2003, Editions Hazan.

105 -Le TITIEN, *L'offrande à Vénus*, vers 1518-1519, huile sur toile, 172 x 175 cm, Musée du Prado, MADRID.

106 -La *nuit américaine* est un procédé cinématographique qui consiste à filmer en plein jour avec des filtres, afin de faire croire qu'il s'agit de la nuit.

107-Voir Chapitre 13.

108 -Ce sont des récits médiévaux sur la mythologie celtique écrits en moyen-gallois. Les Mabinogions ont été réalisés à partir de deux manuscrits : *Le livre blanc de Rhydderch* et *Le livre rouge de Hergest*, au XIV° siècle environ. De tradition orale, la culture celtique est véhiculée par les druides et l'écriture des contes et légendes est tardive, ce qui ne permet pas d'identifier les origines des récits.

109 -Le *Deupatosaurus* est une œuvre de Ghyslain BERTHOLON, réalisée en 2007, en acier et résine, 305 x 205 x 170 cm.

110 -Ce cerf fait référence à l'œuvre de Ghyslain BERTHOLON, *Vanitas,* mouches et cerf naturalisé*s,* 2007-2011*,* 500 x 1200 cm.

111 -Œuvre de Ghyslain BERTHOLON, *Résurgences* – bronze patiné, 2011.

112 -Les lapins fluos, sont des lapins transgéniques, nommés Alba par l'artiste Eduardo KAC. Ils sont issus d'une expérience génétique qui consiste à faire naître un lapin issu d'une lapine porteuse de gènes de méduses fluorescentes, le gène GFP (Green Protein Fluorescent).
113 -Cette œuvre de René MAGRITTE, *Carte blanche,* 1965, huile sur toile, 81 x 65 cm, National Gallery of Art, Washington, DC, USA joue sur la confusion entre la forme et le fond, sur l'illusion d'une cavalière qui traverse une forêt.
114 -*Poezie, Léda d'après Véronèse,* œuvre de Ghyslain BERTHOLON, 2010, photo, caisson lumineux, dessins.
115 -La coule est un vêtement à capuchon porté par les moines.
116 -Jérôme BOSCH, *Le jardin des délices*, 1500-1505, Huile sur bois, 220 x 389 cm, Musée du Prado, Madrid.
117 -Jérôme BOSCH, *Les péchés capitaux*, vers 1480, Huile sur bois, 120 X 150 cm, Musée du Prado, Madrid.
118 -Le Chapitre est une réunion entre les moines d'un monastère, où ils lisent un chapitre de la règle monastique et règlent différentes fonctions de la communauté.
119 -Le TITIEN, *Adam et Eve*, vers 1550, Huile sur toile, 240 x 186 cm, Musée du Prado, Madrid.
120 - éboutonnée : sans boutons.
121 -Oeuvre de Jean-Pierre RAYNAUD, *Poste de secours,* 1988, carreaux de faïence et panneau de signalisation sur panneau signé et daté au dos, 77x 61,5 x 4 cm, Collection particulière, Bruxelles.
122 -Ghyslain BERTHOLON, *Trochés (présentés de face), souris*, 2010, Taxidemie.
123 -Ghyslain BERTHOLON, *Poezie, Chevreuil II,* Taxidermie et caoutchouc, 2006.
124 -L'herbe de bison est une herbe rare qui ne pousse que dans la forêt de Bialowieza, en Pologne. Elle pousse horizontalement sous forme de brins individuels. Récoltée et séchée, elle sert à aromatiser la Vodka plus connue sous le nom de Zubrowka. Informations recueillies dans la revue *Courrier International*, n°1152, du 19 Novembre au 5 décembre 2012.
125 -*Livre d'artiste*, A.STELLA, Galerie Schumm-Braunstein, PARIS.
126 -*2001, Odyssée de l'espace,* film de Stanley KUBRICK, 1968.
127 -Œuvre de Pierre SOULAGES, *Peinture,* 222 x 157 cm, 30 Décembre 1990, Huile sur toile, Collection particulière.
128 -Musique Cirque :

129 -*Contes du Chat Perché*, de Marcel AYME, 1934-1946.
130 -Bastet est une divinité égyptienne à tête de chat et corps de femme.C'est une divinité tantôt docile, tantôt sauvage. Déesse protectrice de l'humanité, elle est aussi déesse de la musique et de la joie. Elle est

honorée en Egypte depuis la deuxième dynastie, mais ce n'est qu'à la troisième période intermédiaire qu'elle prendra l'aspect d'une chatte. Voir : www.louvre.fr/oeuvre-notice/bastet .

131 -Comme on parle des alicaments, « chacament » est un néologisme où le chat a une fonction de médicament.

132 -Robert FILLIOU, « La Joconde est dans les escaliers », 1969 Installation FRAC Champagne-Ardenne. Robert Filliou est un artiste important du Mouvement Fluxus des années 1970.

www.ingramcontent.com/pod-product-compliance
Lightning Source LLC
Chambersburg PA
CBHW070221190526
45169CB00001B/40